예술의전당, 30년

일러두기

『예술의전당, 30년』은 1988년 음악당과 서울서예박물관을
개관하며 시작된 예술의전당의 30년 역사를 기념하기 위해
제작되었다.

『예술의전당, 30년』은 시간, 공간, 만남이라는 세 개의 큰 주제로
나뉜다. 주제별로 30년의 역사를 되짚어볼 수 있는 화보와 함께,
예술의전당과 직간접적으로 연관된 필자들의 원고를 수록했다.
필자의 원고는 예술의전당의 입장과 다를 수 있다.

일부 원고는 예술의전당이 발간하는 월간지『예술의전당과 함께
뷰티플 라이프!』의 기사를 보완하여 재편집하였다.

단행본 및 신문, 잡지는『 』, 시리즈나 곡명, 작품명은 ‘ ’로,
공연·전시명은 ‹ ›로 표기하였다.

공연장별 객석 수는 건설 당시의 수치 이외에도 실제 운용 중인
규모를 언급하였기 때문에 다소 차이가 있을 수 있다.

외래어는 국립국어원의 표준외래어표기법에 따라 표기하였다.
단, 널리 관용적으로 굳어진 표기는 이를 존중하여 표기하였다.

띠지의 그림은 오페라극장이 1993년 개관부터 리노베이션을
시작한 2007년 12월까지 무대막으로 사용했던 서세옥 작가의
작품 ‹군무(群舞)› 중 일부이다. 가로 18m, 세로 15.5m의
자주색 무대막은 황금색 선으로 단순하면서도 고동치는듯한
군무 장면을 표현해 오페라극장 이미지에 잘 어울린다는
평가를 받았다.

http://www.sac.or.kr/30DB
좌측 QR코드를 스캔하면 개관 후
개최한 예술 행사 개요를 공간·날짜별로
확인하실 수 있습니다.

예술의전당, 30년

지난 30년의 발자취와
앞으로의 발걸음

고학찬
예술의전당 사장

예술의전당이 문을 연 1988년을 돌아보면 우리 문화예술 환경은
그야말로 척박하고 어려운 시기였습니다. 급속한 경제발전
과정에서 먹고사는 문제를 우선 해결하는 와중이었으니 문화나
예술은 사치스러운 단어로 여겨졌을 겁니다. 그렇게 어렵게 시작한
여정은 1982년으로 거슬러 올라갑니다. 귀한 뜻을 모아서 1984년
11월에 어렵게 첫 삽을 떴고 1988년에 드디어 예술의전당을
세계와 우리 국민에게 자랑스럽게 내보일 수 있게 되었습니다.
뒤이어 1993년 오페라하우스가 완공하며 현재의 위용을 갖추고
우리나라를 대표하는 복합아트센터로 자리매김하게 되었습니다.

　　클래식 음악, 오페라와 발레, 연극과 무용 공연을 비롯해
미술과 서예 전시가 매일 개최되는 예술의전당은 어느덧 매년
3백만여 명의 관람객이 찾는 문화 공간으로 성장했습니다.
출입하는 예술인과 교육 수강생, 휴게를 위해 찾는 시민을 모두
합한다면 방문객 규모는 매년 5백만여 명에 이를 것입니다.
예술의전당의 발전은 우리 사회의 높아진 문화 인식과 예술 기호뿐
아니라 예술인들이 세계 무대에서 두각을 나타내는 것과 궤를
같이합니다. 예술의전당 성장의 역사는 우리 문화예술 발전을
보여주는 거울이라고 생각합니다.

　　정관에 담긴 '문화예술의 창달과 국민의 문화 향수 기회
확대를 위한 문화예술 공간의 운영과 문화예술 진흥을 위한 사업
추진'이라는 설립 목적을 달성하기 위해 예술의전당이 걸어온
길을 이 한 권의 책에 모두 담을 수는 없을 것입니다. 대신 지나온

과거를 차분히 정리하고 보다 객관적인 관점에서 예술의전당의
모습을 그려보고 싶었습니다. 예술의전당의 다양한 면모를 놓치지
않고 되돌아보고자 귀한 필자분들의 글을 모았습니다. 예술의전당
건립을 위한 의사 결정부터 예술의전당과 함께 해온 많은
사연들. 예술의전당이 처한 환경과 역할을 고민하는 여러 연구와
전문가들의 회고와 조언은 귀한 자료로 손색이 없을 것입니다.

이 책을 준비하면서 지난 30년을 돌아보고 앞으로의
미래도 그려보게 됩니다. 문득 반성문을 먼저 써야 하는 것이
아닌가 하는 생각도 듭니다. 높은 기대와 많은 요구가 있었고
다양한 이해관계자들의 바람이 있었습니다. 제한된 자원과 현실적
어려움으로 더 많은 일을 벌이지 못하고. 공정하고 객관적인 운영과
관리에 그친 점이 없지 않나 하는 생각도 듭니다. 서른 살을 맞은
지금, 비전과 미션을 재정립하고 보다 능동적이고 적극적인 태도로
국민에 봉사하는 기관이 되도록 최선을 다하겠습니다.

마지막으로 지난 세월 예술의전당의 발전을 위해
물심양면 지원해주신 문화체육관광부 장관님 이하 관계자
여러분과 예술의전당 이사진께 깊이 감사드립니다. 예술의전당
후원회원님들과 일반회원님들께도 감사 인사 올립니다. 지난
30년간 예술의전당의 공연장과 전시장을 감동과 환희로 가득
채워주신 예술인과 관람객 여러분께도 감사드립니다. 문화와
예술로 소통하고 화합하며 전 세계인이 관심 갖고 주목하는
진정한 의미의 '예술의 전당'이 되도록 앞으로도 쉬지 않고
노력하겠습니다.

고맙습니다.

우리 모두의 꿈의 무대, 예술의전당

손숙
예술의전당 이사장

예술의전당이 어느덧 개관 30주년을 맞이하였습니다. 기념의 해인 올해에 이사장으로 취임하게 되어 감회가 남다릅니다. 지난 세월 연극인으로서 셀 수 없이 많은 무대에 올랐지만 배우로서 예술의전당 무대에 처음 섰던 그 순간을 지금도 또렷하게 기억합니다. 인연과 시작을 선명하게 기억하는 저의 설레는 가슴처럼, 예술의전당은 모든 예술인에게 '꿈의 무대'이자 '최고의 예술 공간'으로 자리매김해 왔습니다.

서른 살이 된 예술의전당은 지난 30년을 돌아보고 과거의 기억과 기록을 토대로 앞으로의 30년을 그려보고자 합니다. 이 책은 그러한 담대한 여정의 출발점입니다. 독자 여러분은 여러 필자의 글을 통해 다채로운 시각에서 귀중한 경험과 지식을 공유하고 예술의전당의 어제와 내일을 함께 떠올려 볼 수 있을 것입니다.

서울을 비롯해 전국에 많은 공연장과 문화시설이 문을 열고 시민을 맞이하고 있습니다. 이들이 예술의전당의 운영 철학과 정책을 모범과 표준으로 생각하고 참조하는 것은 매우 고무적이면서도, 한편으로는 부담이 됩니다. 그만큼 예술의전당이 책임감이 크고 높은 위상을 가지고 있다는 뜻일 것입니다.

이제 예술의전당은 최고의 예술 정수를 향유하는 공간에서 한발 나아가, 도시의 문화 정체성을 대표하고 시대의 문화 요구를 이끌며 명실상부 세계적인 예술기관으로서의 입지를 강화해 나가야 합니다. 이 책이 그러한 비전을 현실로 만드는 밑거름이 되어줄 것으로 기대합니다.

예술경영의 진정한 1세대로서 예술의전당을 오늘의 궤도에 올려놓은 전·현직 임직원 여러분의 노고에 감사드립니다. 무엇보다 객석과 전시 공간, 광장에서 환호와 격려를 아끼지 않으신 관람객 여러분과 시민 여러분께 큰 감사의 말씀을 올립니다. 앞으로도 많은 격려와 성원을 부탁드립니다.

고맙습니다.

아름다운 사람들의 아름다운 공간, 예술의전당 30년

이세웅
예술의전당 명예이사장

주변이 어지럽고, 머리가 복잡할 때 찾을 만한 곳이 딱히 떠오르지 않습니다. 물질주의와 소비·향락주의에 물든 현대사회에서 영혼의 휴식을 찾고, 예술적 상상력을 펼칠 곳을 찾기란 더더욱 어렵습니다. '예술의전당'이 우리에게 행운이자 축복인 것은 이것만으로도 이유가 충분합니다.

생물적 관점에서는 아이가 성장하여 부모의 일을 계승할 때까지의 30년을 '한 세대'로 정의한다고 합니다. 이를 '문화'에 대입해 같은 시대에 같은 문화를 경험하는 사람들을 '문화세대'라고 정의한 학자는 19세기 프랑스 사전편찬자 에밀 리트레(Emile Littre)입니다. 그의 이론에 따르면 우리에게도 '예술의전당 30년 문화세대'가 형성되어 있다고 볼 수 있습니다. 이는 예술의전당이 이룬 성취입니다.

예술의전당이 영국의 바비칸센터나 미국의 케네디예술 센터에 못지않은 세계 10대 아트센터의 하나로 성장한 것은 반가운 일입니다. 예술의전당 콘서트홀은 바비칸 홀의 1,943석과 케네디예술센터의 콘서트홀의 2,465석을 능가하는 2,523석의 규모입니다. 오페라극장도 2,305석으로 케네디예술센터의 오페라하우스(2,364석)와 차이가 없습니다. 뉴욕의 링컨센터와 비교해도 손색이 없습니다.

손꼽히는 세계 유명 관현악단과 오페라단, 기악, 성악 마에스트로들의 연주가 끊이지 않고 무대에 오릅니다. 뭉크의 〈절규〉나 로댕의 〈생각하는 사람〉을 실물로 접할 수 있는 곳도

예술의전당입니다. 야외무대에서는 오페라 아리아와 대중가요가 함께 불리기도 합니다. 장르를 뛰어넘고 시민들의 문화예술 수요를 적정선에서 배려하는 지혜로 받아들여집니다.

'예술의전당 30년'은 그러나 눈 앞에 펼쳐질 '복합문화예술공간'으로서의 미래에 비하면 시작에 불과할지 모릅니다. 내실(內實)을 다진 뒤 이제부터는 도약(跳躍)의 시간입니다. 수도권에는 이미 성남과 고양, 안산 등에 수준급의 아트센터가 들어서 예술의전당 고객을 흡수하고 있습니다. '공연장'으로서의 예술의전당 역할은 수동적입니다. 예술의전당의 저력과 축적을 고려하면 '우면산'의 공간이 비좁게 느껴지는 것은 저만의 생각이 아닐 것입니다.

영국 에든버러축제와 프랑스 아비뇽축제를 남의 나라 행사로 부러워할 때는 지났습니다. 바다 건너 홍콩페스티벌도 특출하다고 볼 수 없습니다. 예술의전당 30년이면 어떤 규모나 성격의 문화예술축제를 선도할 저력을 갖췄다고 믿습니다. 예술의전당이 대한민국을 상징하는 문화예술축제의 뉴 브랜드를 창출하는 날을 기대해봅니다.

올해 70주년을 맞은 에든버러축제는 2차 세계대전의 상흔이 깊은 유럽을 문화예술로 치유하기 위해 기획된 페스티벌로 알고 있습니다. 마침 한반도에도 화해와 공존의 기류가 흐르기 시작했습니다. 예술의전당이 이러한 패러다임의 변화를 문화예술에 담아내는 축제를 추진해보는 것도 문화예술이 시대와 호흡하는 방법이 될 수 있을 것입니다.

예술의전당은 아름다운 마음으로 아름다운 사람과 문화예술을 만나는 아름다운 공간입니다. 그러나 예술의전당 30년이 있기까지 난관과 시련이 적지 않았습니다. 세계 10대 공연장의 반열에 오른 예술의전당의 오늘이 있기까지 노고를 아끼지 않으신 전·현직 사장님과 임직원, 말없이 도와온 후원회원들, 그리고 예술의전당을 빛낸 문화예술계 인사들의 공로에 깊이 감사드립니다.

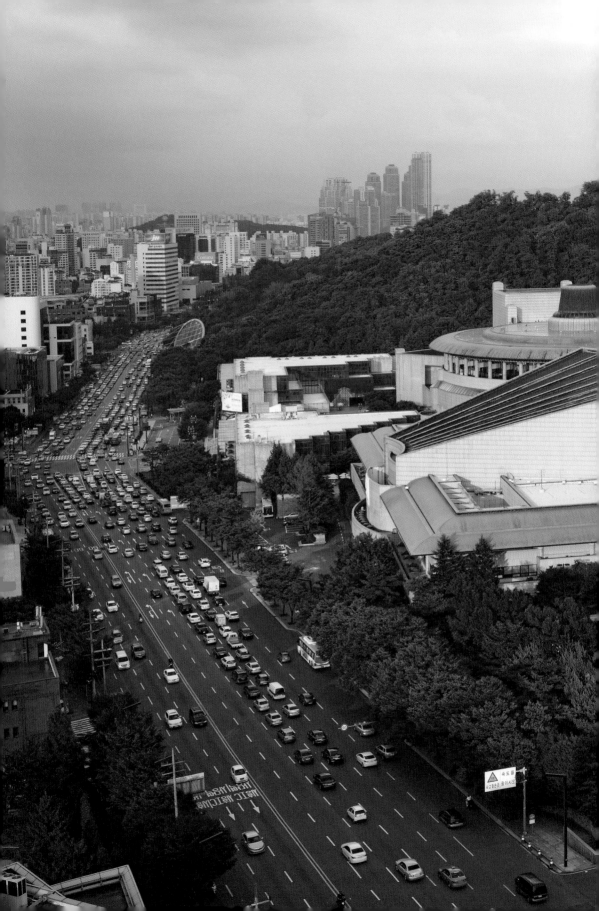

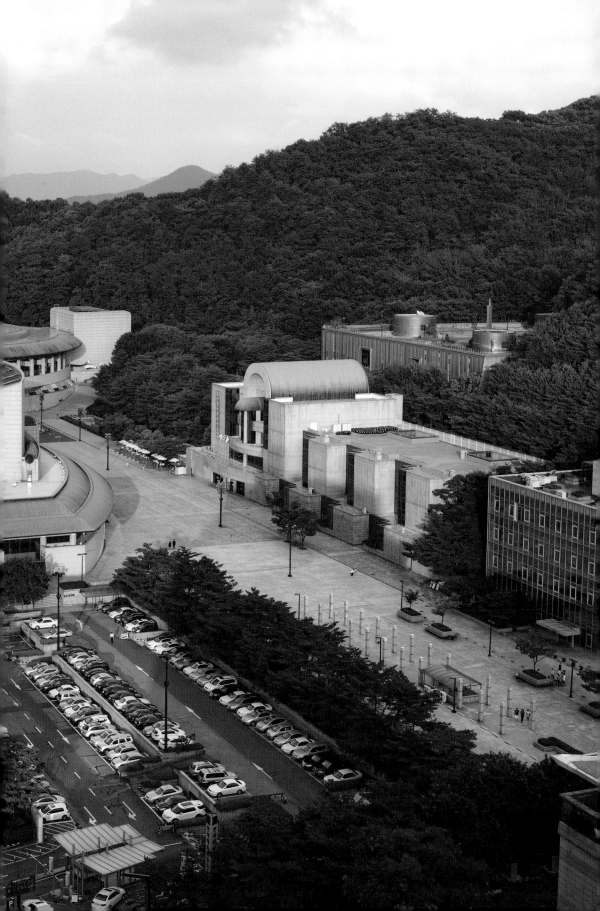

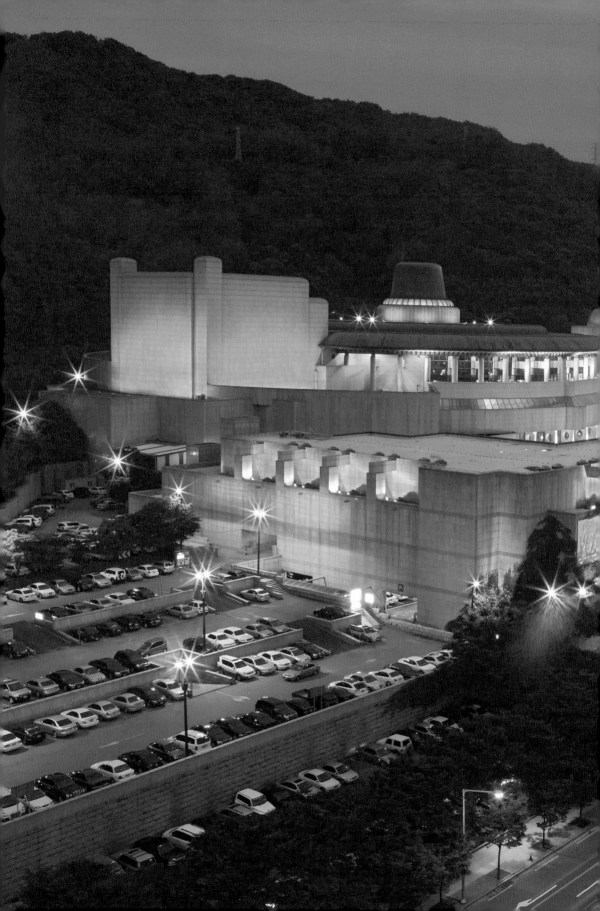

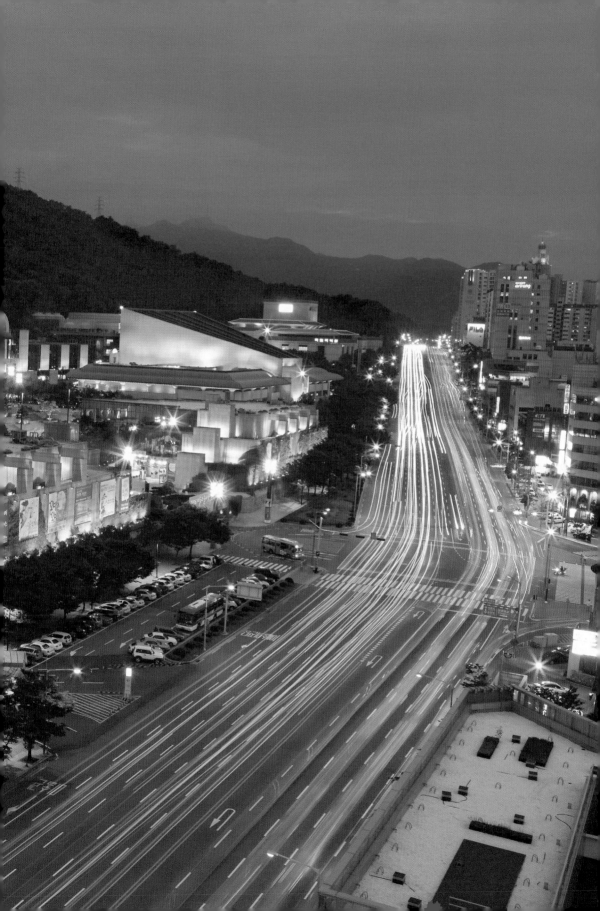

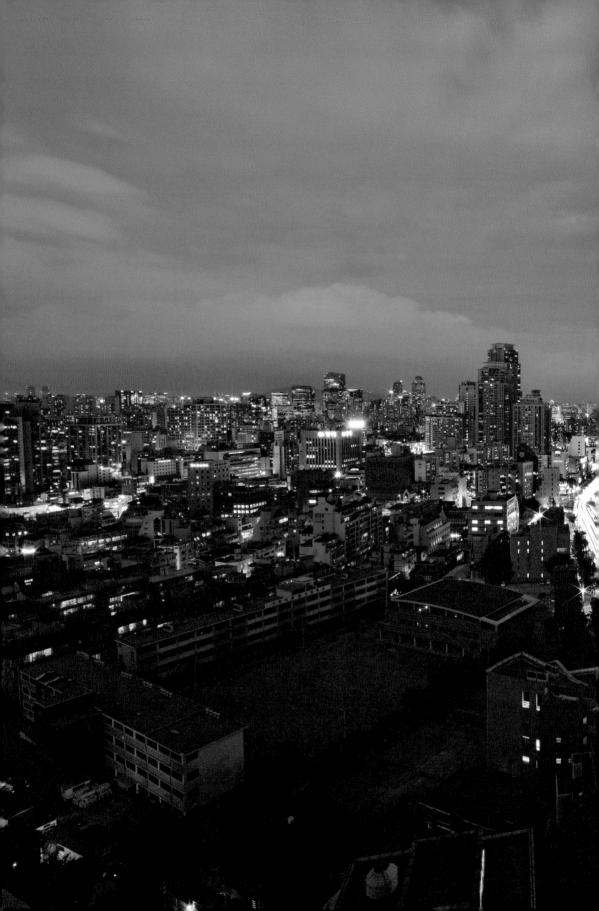

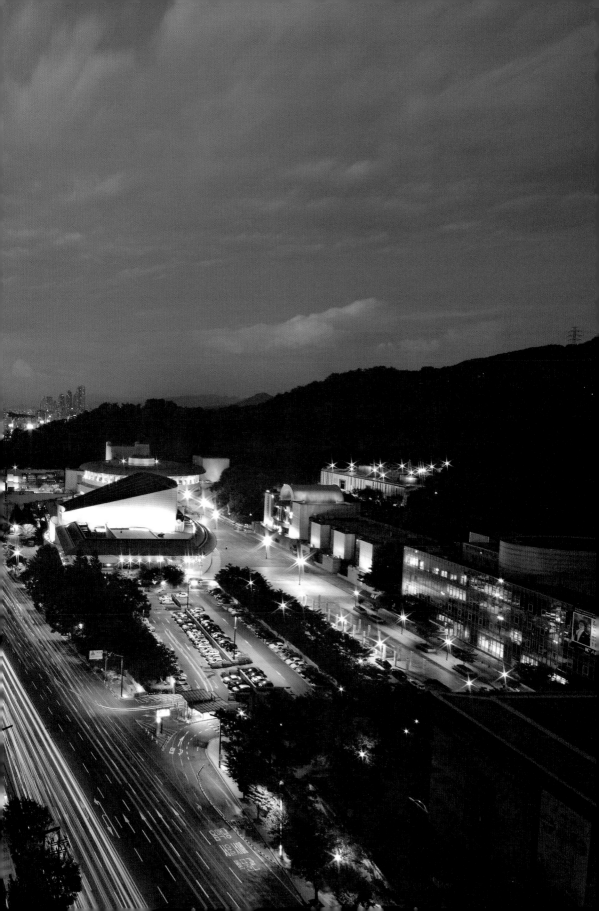

예술의전당, 30년

시간

1982. 01	종합문화센터 건립 사업 발의
1982. 09	예술의전당 건립기본계획 수립
1983. 07	예술의전당 건립 부지 확정
1984. 05	주 건축가 김석철(아키반설계사무소 대표) 선정
1984. 11	예술의전당 기공식 거행
1985. 12	오페라하우스 터파기 공사 착공
1987. 01	재단법인 예술의전당 설립 등기
1988. 02	음악당, 서예관(현 서울서예박물관) 개관(1단계 개관)
1989. 01	회원제 도입, 노동조합 출범
1989. 10	월간예술정보지 『예술의전당』 창간
1990. 10	미술관(현 한가람미술관), 예술자료관(현 한가람디자인미술관) 개관(2단계 개관)
1991. 05	누적 관람객 1백만 명 돌파, 서울예술단 입주
1993. 02	서울오페라극장(현 오페라하우스) 개관(전관 개관), 기념 행사 개최
	한국예술종합학교 입주
1996. 09	공연 관객을 위한 탁아시설 '어린이나라' 오픈
	고객서비스와 안내를 위한 '서비스플라자' 오픈
1997. 02	홈페이지 오픈, 창립 10주년 기념 행사 개최
1997. 04	예술의전당 후원회 출범
1997. 12	누적 관람객 1천만 명 돌파
1998. 02	개관 10주년 기념 음악회 개최
1999. 11	한가람디자인미술관 개관
2000. 03	국립오페라단, 국립발레단, 국립합창단 입주
2000. 05	코리안심포니오케스트라 입주
2000. 09	특별법인 예술의전당 발족
2002. 10	세계음악분수 가동
2003. 03	전관 개관 10주년 기념 행사 개최

2003. 07	한가람미술관 리노베이션 마치고 재개관
2003. 09	누적 관람객 2천만 명 돌파
2005. 05	음악당 리노베이션 마치고 재개관
2005. 07	주 5일 근무제 도입
2008. 02	개관 20주년 기념 행사 개최
2008. 12	주 출입구에 편의시설 모아둔 비타민스테이션 오픈
	오페라극장 리노베이션 마치고 재개관, 오페라극장 객석기부제 시행
2009. 01	누적 관람객 3천만 명 돌파
2010. 04	SAC Ticket 예매시스템 오픈
2011. 05	청소년층 위한 '싹틔우미' 회원제 시행
2011. 08	신세계스퀘어 야외무대 개관
2011. 10	IBK챔버홀 신설 개관
2012. 07	'당일할인티켓', '리허설 무료 관람', '좌석등급표준제' 시행
2012. 12	누적 관람객 4천만 명 돌파
2013. 02	개관 25주년 기념 페스티벌 개최
	홍보관 @700 오픈, CJ 토월극장 리노베이션 마치고 재개관
2013. 06	노년층 위한 '노블회원제' 시행
2013. 08	콘서트홀 객석기부제 시행
2013. 11	예술의전당 영상화사업 'SAC on Screen' 개시
2013. 12	음악광장과 비타민스테이션 앞 시계탑 설치, 음악당 지하 고객편의공간 오픈
2014. 10	예술의전당 예술대상 제정, 제1회 시상식 개최
2015. 07	예술의전당 기념품점 SAC Store 오픈
2016. 03	서울서예박물관 리노베이션 마치고 재개관
2016. 08	누적 관람객 5천만 명 돌파
2016. 12	예술의전당 어린이예술단 SAC THE LITTLE HARMONY 창단 준비 연주회 개최
2018. 02	개관 30주년 기념 행사 개최

2003 2004 2005 2006 2007 2008 2009 2010 2011 2012 2013 2014 2015 2016 2017 2018

1988

2월 15일 예술의전당 음악당과 서예관(현 서울서예박물관)이 문을 열면서 예술의전당 1단계 개관이 이루어졌다. 본격적인 예술의전당의 역사가 시작된 것이다. 예술의전당 개관을 위한 활동은 1982년부터였다. 복합문화예술센터 건립 사업이 그 해 1월 발의되고, 1983년 예술의전당 건립본부 발족, 1984년 설계 공모를 거쳐 김석철 아키반설계사무소 대표가 주 건축가로 선정되었다. 그 해 11월 예술의전당 건립 기공식이 열렸다. 그리고 1988년 2월 비로소 1단계 준공이 끝나 음악당과 서예관이 개관하게 됐다.

개관기념행사에는 대통령을 비롯한 3부 요인 등 주요인사가 참석했고, 음악당에서는 2월 15일부터 3월 31일까지 ‹개관기념음악제›를, 서예관에서는 5월 14일까지 ‹한국서예100년전›을 개최했다. 이 해에는 ‘88서울올림픽’이 열려 전 세계의 이목이 한국에 집중되었고, 다양한 문화행사도 때맞춰 전국 곳곳에서 열렸다. 예술의전당 또한 이 기간에 ‹서울올림픽 문화예술축전›을 개최했다. ‹제1회 세계합창제›, ‹국제현대서예전›, ‹서울국제음악제›가 열려 전 세계에 한국의 문화적 역량을 알렸다.

↓ 개관기념행사 중 기념 휘호석 제막식(2.15)

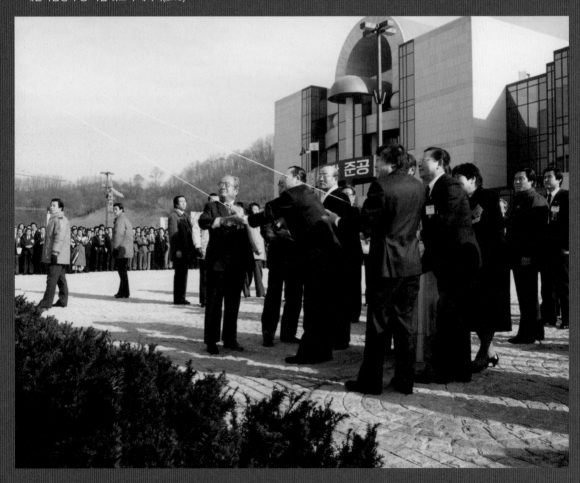

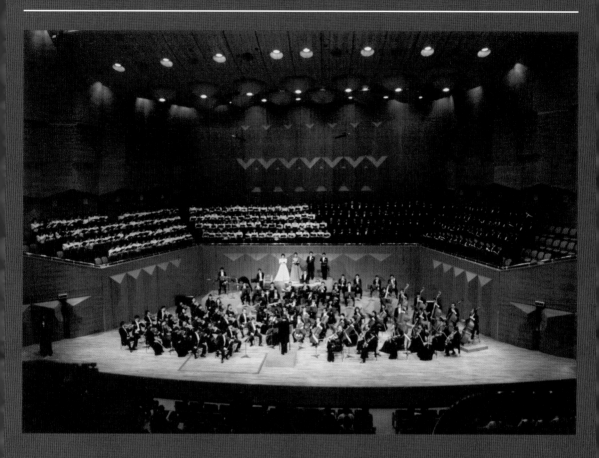

↑ 2월 15일부터 3월 31일까지 열린 예술의전당 ‹개관기념음악제›
↓ ‹개관기념음악제›를 찾은 사람들이 음악당 로비를 둘러보고 있다.
↘ 1단계 개관으로 완성된 음악당과 서예관을 그린 예술의전당 엽서

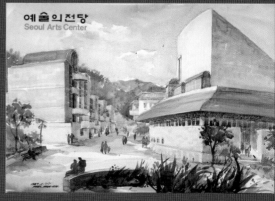

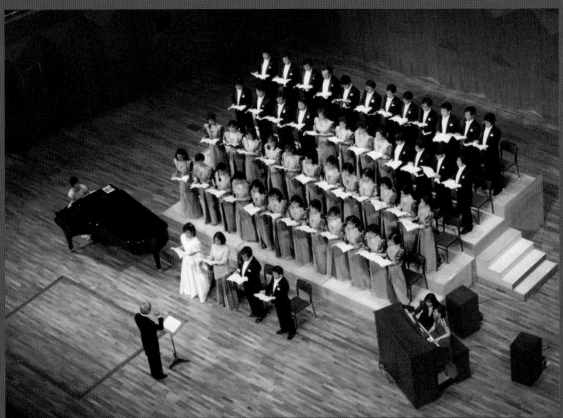

↑ 88서울올림픽 기간인 8월 17일부터 23일까지 열린 ‹제1회 세계합창제›
← ‹서울올림픽 문화예술축전› 포스터

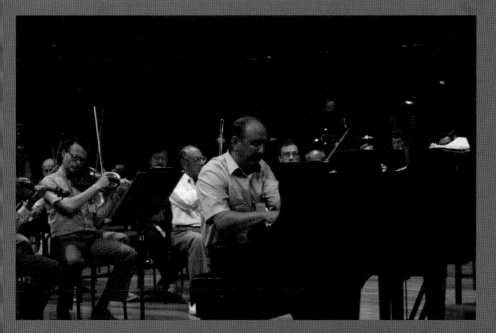

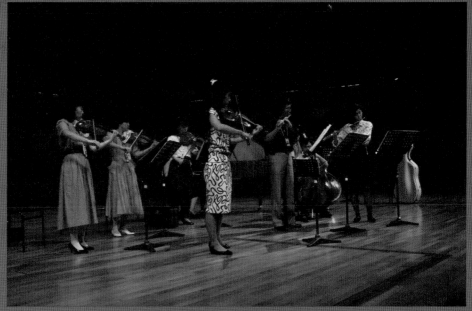

↑ 모스크바필하모닉오케스트라(9.18~19)
 (드미트리 키타엔코 지휘 / 블라디미르 크라이네프 협연)
↗ ‹서울국제음악제›에 참가한 도쿄앙상블(9.23)

1989

예술의전당은 개관 이듬해를 맞아 더욱 본격적인 활동에 들어갔다. 1월에는 예술의전당 회원제를 도입했다. 예술의전당 회원제는 30년이 지난 현재, 유료와 무료, 청소년, 노년 등으로 대상이 다양화됐고 국내 문화예술기관 중 최다 규모로 성장했다.

음악당에서는 7월 10일부터 15일까지 ‹제1회 실내악축제›가 개최됐다. 9월 6일과 7일 양일간 주빈 메타가 지휘하고 글렌 딕트로(바이올린)와 서주희(피아노)가 협연하는 뉴욕필하모닉오케스트라의 내한공연이 열려 국내 음악계에 큰 반향을 일으켰다. 11월 16일에는 몬트리올심포니오케스트라 내한공연이 있었다. 서예관(현 서울서예박물관)은 ‹지방서예가

초대전›(2.1~26), ‹신춘휘호대회(제2회 한국서예청년작가전 출품작가 선발)›(2.21), ‹제2회 한국서예청년작가전›(5.16~6.15), ‹한국사군자전›(11.17~12.17) 등을 개최했다.

9월 창간준비호를 시작으로, 10월부터 월간예술정보지 『예술의전당』을 발간했다. 예술의전당 행사를 안내하고 예술교양에 대한 글도 수록되었다. 첫 호는 28면에 5천 부를 발행했다. 이후 『아름다운 친구』, 『예술의전당_아름다운 친구』, 『예술의전당과 함께 Beautiful Life!』로 몇 번의 이름을 바꾸었지만, 30년이 지난 지금까지 역사를 이어오고 있다.

↓ 1989년 9월의 월간예술정보지 『예술의전당』 창간준비호와 10월에 발행한 창간호 표지

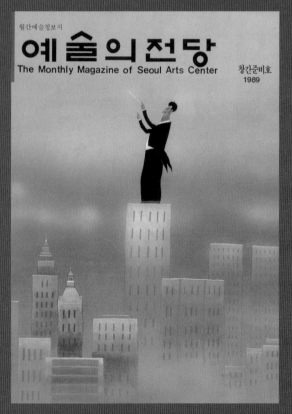

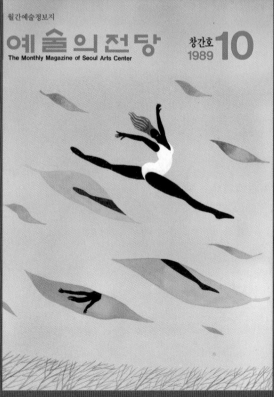

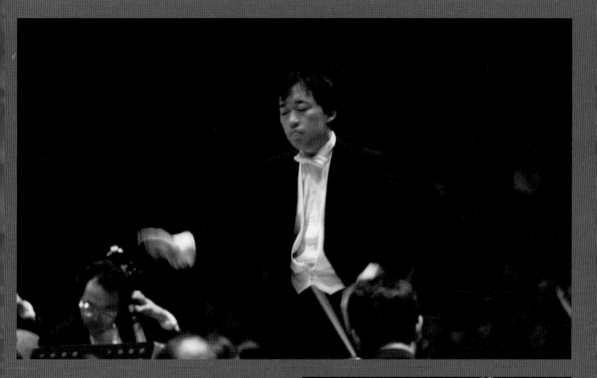

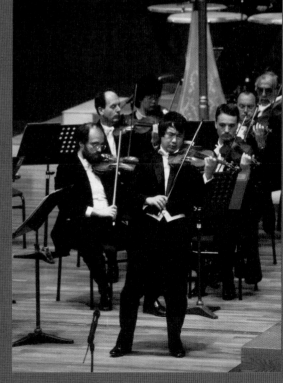

↑ 바스티유오페라극장 음악감독에 취임한
　정명훈이 지휘를 맡은 KBS교향악단의
　특별 연주회(11.4)
↗ 퉁킨스트러오케스트라와 협연하는
　바이올리니스트 강동석(5.19)

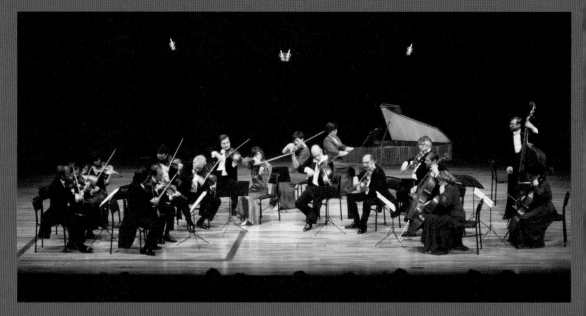

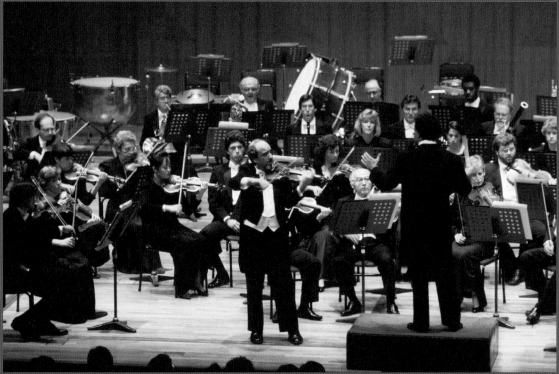

↑ 프란츠리스트챔버오케스트라(6.22)
↑ 뉴욕필하모닉오케스트라(주빈 메타 지휘 / 글렌 딕트로 협연, 9.6~7)

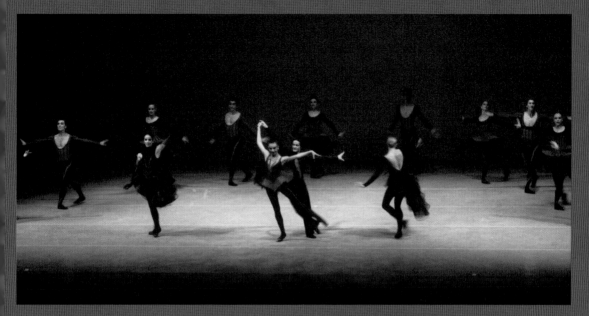

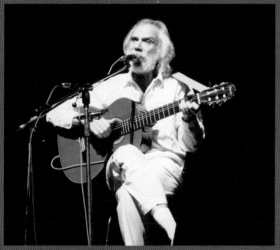

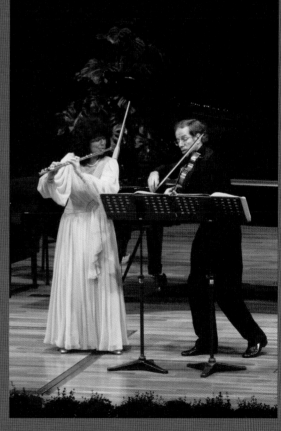

↑ 프랑스 국립노르발레단(10.17~18)
↑ 기타리스트 죠르쥬 무스타키(12.5~6)
→ 기돈 크레머 실내악단(5.4)

1990

10월 17일 미술관(현 한가람미술관)과 서울예술자료관(현 한가람디자인미술관)이 2단계로 개관했다. 미술관은 개관기념전으로 ‹한국미술 – 오늘의 상황›전(~11.11)을 열었다. 회화1, 2, 조각, 공예, 설치 등 다섯 개 분야로 나누어 510점의 작품이 출품된 대규모 전시였다. 다음 전시로 열린 ‹젊은시각 – 내일에의 제안›전(11.27~12.30)은 평론가 다섯 명이 선정한 국내 젊은 작가 50인의 전시회로 국내 미술계의 상황을 다각도로 살펴본 의미 있는 전시였다.

음악당에서는 15개 단체가 참여한 ‹'90 교향악축제 – 겨울에서 봄으로›(2.15~3.12)를 필두로, ‹'90 실내악축제›(7.9~14), ‹바스티유오케스트라 내한공연›(7.20~21), ‹'90

세계합창제›(8.20~25), ‹정트리오 특별 연주회›(8.26~29), ‹팔리아멘트 수퍼밴드 연주회›(10.6~7), ‹'90 서울국제음악제›(10.10~25)등이 숨가쁘게 이어졌다. 5월에는 청소년을 위한 무료 음악회가 열렸다.

서예관(현 서울서예박물관)에서는 ‹한국서예국전30년전›(5.10~6.10), ‹제3회 한국서예청년작가전›(6.19~7.31), ‹조선후기서예전›(10.18~11.31)이 열렸다. 서예 교육과정이 9월에 열려 400여 명의 수강생이 몰렸다. 10월 개관한 서울예술자료관에 한국필름보관소(현 한국영상자료원)가 입주했고 정부는 이곳을 문화관련 정보제공센터로 지정, 육성할 것을 제안했다.

↓ 미술관과 서울예술자료관 개관(10.17)

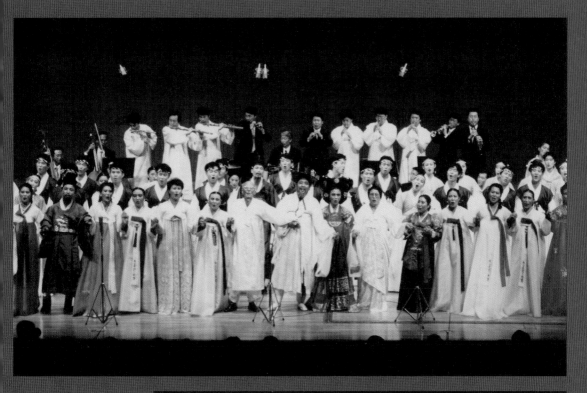

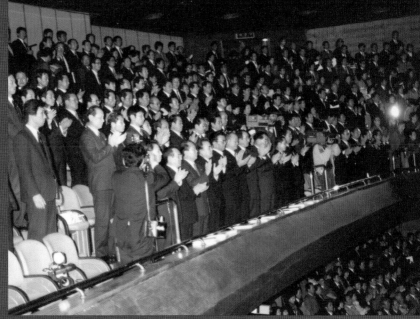

↑ ‹'90 송년 남북 통일음악회›(12.9)
↗ ‹제3차 남북고위급회담 기념음악회›의 객석 모습(12.11)

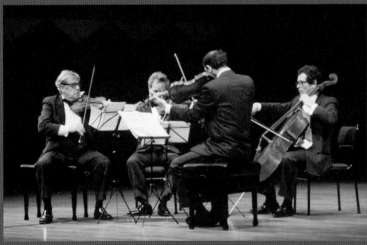

↑ 백건우 초청 피아노 연주회(9.19)
← 줄리어드 현악4중주단(6.11)

↗ ‹어린이날 특별연주회›에서
　 KBS교향악단과 협연한
　 바이올리니스트 장영주(5.5)
↗ 바스티유오케스트라(정명훈 지휘, 7.20)
→ ‹'90 세계합창제› 중
　 독일 칼스루헤합창단(8.20)

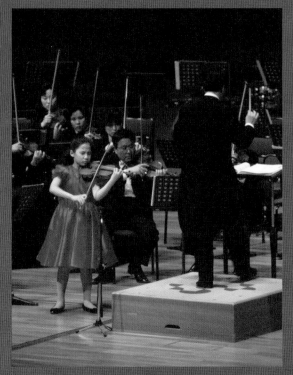

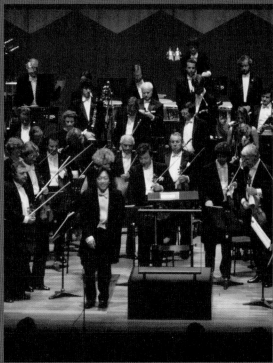

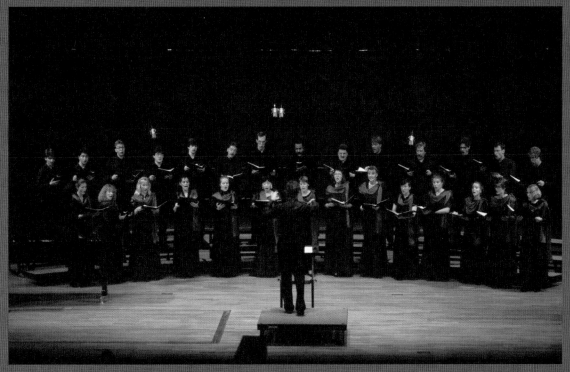

1991

전 세계 음악계의 제일 큰 이슈는 '모차르트 서거 200주년'이었다. 예술의전당 또한 이에 발맞추어 다양한 모차르트의 음악을 선보였다. 부천필하모닉오케스트라가 ‹모차르트 서거 200주년 기념 피아노 협주곡 전곡 연주회›(1.27~12.5)를 가졌고, 16개 단체가 참가한 ‹교향악축제› 또한 모차르트 중심으로 꾸려져 ‹'91 교향악축제–모차르트, 서울, 봄 그리고 축제›(2.21~3.23)라는 제목 아래 하나가 되었다. 음악당 로비에서는 ‹모차르트 서거 200주년 기념 자료전시회›(11.22~12.6)가 열렸다. 5월에는 음악당 90만 명, 미술관(현 한가람미술관)과 서예관(현 서울서예박물관)이 10만 명으로, 연 관람객 1백만 명을 돌파했다.

미술관에서는 ‹소비에트 연방회화전›(2.9~3.17), 남아프리카공화국 인종차별 정책을 비판한 작가들의 국제전인 ‹반 아파르트 헤이트전›(3.21~4.21) 등이 열렸고, 비디오, 설치 등 11명 작가의 작품 20여 점이 출품된 ‹미술과 테크놀로지전›(9.19~10.3)은 당시 미술계의 이슈를 짚어냈다고 평가된다. ‹검사와 여선생›, ‹장군의 아들›, ‹꼴찌부터 일등까지 우리반을 찾습니다›를 야외에서 상영하는 ‹한여름밤의 야외 영화 감상회›(8.23~25)가 열려 대중들과의 거리 좁히기에도 나섰다.

1993년 초 개관을 목표로 축제극장(현 오페라하우스) 개관 대책 위원회가 구성되었다. 서울예술자료관(현 한가람디자인미술관)은 한국정신문화연구원 소장자료 매체 변환 작업을 시작했다.

↓ ‹'91 교향악축제–모차르트, 서울, 봄 그리고 축제›는 모차르트 서거 200주년을 기념해, 모차르트 음악을 중심으로 16개 단체가 참여했다.

→ (상단 좌측부터) 서울예술자료관은 한국정신문화연구원 소장자료 매체 변환 작업을 시작했다.
→ 예술의전당으로 연결되는 지하보도가 개통되어 예술의전당 접근성이 높아졌다.
→ 5월 음악당 90만 명, 미술관과 서예관이 10만 명으로, 관람객 1백만 명을 돌파했다.
↘ 크리스마스 특별연주회(12.23)

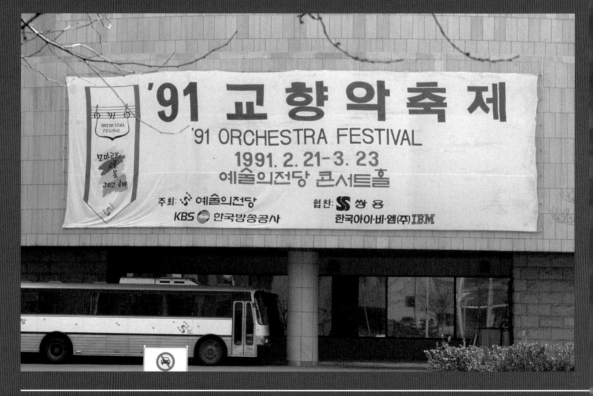

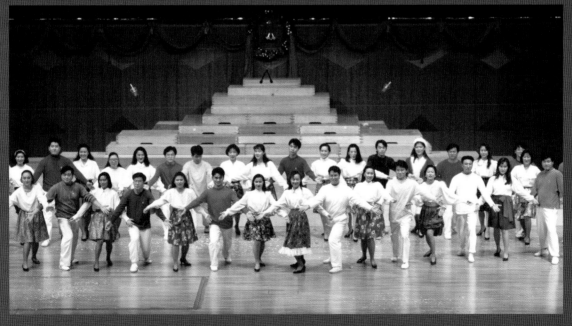

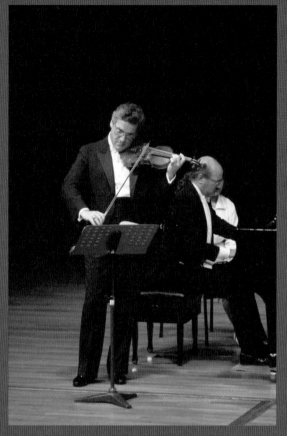
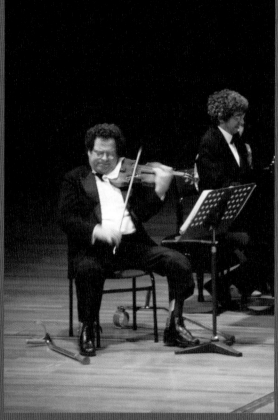
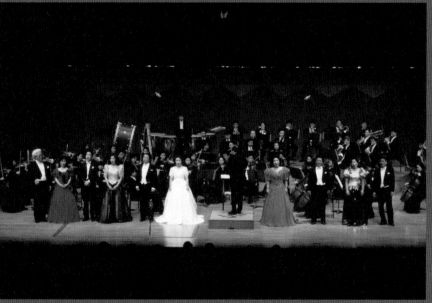

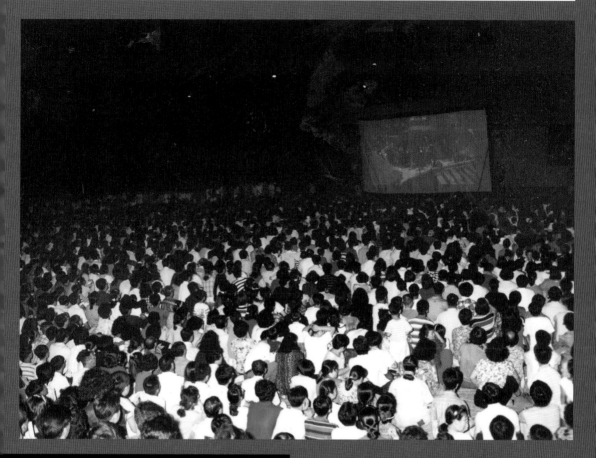

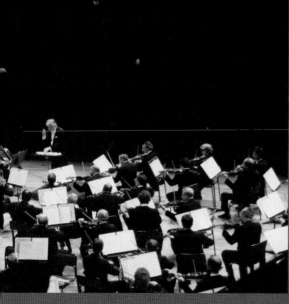

(상단 좌측부터)
↘ 핀커스 주커만 바이올린 독주회(5.16)
↘ 이자크 펄만 바이올린 독주회(9.30)
↑ ‹한여름밤의 야외 영화 감상회›(8.23~25)에는 수많은 관객들이
　찾아 성황을 이루었다.

(하단 좌측부터)
← 엄정행, 오현명, 신동호, 양은희, 석금숙 등 국내 성악가들이 출연한
　‹커플콘서트›(11.15)
← 모스크바필하모닉오케스트라(마크 에르믈러 지휘, 5.4~5)

1992

축제극장(현 오페라하우스) 개관 준비에 박차를 가하는
해였다. 개관 프로그램 준비, 공연장 명칭 결정, 무대기술 연수
등 개관 준비와 함께 개관 기념 공연 공모도 이루어졌다.
‹교향악축제›(2.15~3.17), ‹실내악축제›(7.3~13),
‹세계합창제›(8.23~28), ‹청년작가 선발 휘호 대회›(2.9)
등이 매년 계속되면서 예술의전당 주요 행사로 자리 잡았다.
음악당은 ‹소프라노 신영옥 독창회›(3.9), ‹한국의 소리와
몸짓 시리즈-명창 판소리 다섯마당›(3.29), ‹소프라노
홍혜경 독창회›(9.21), ‹자그레브필하모닉오케스트라
내한공연›(11.16~17) 등의 공연을 열었다.
미술관(현 한가람미술관)은 ‹로버트 벤추리 건축전›
(5.21~6.3), ‹'92 화랑미술제›(8.20~30), ‹미술과 사진전›,

(10.8~25), ‹세르주 살라 비디오아트전›(11.12~27)을,
서예관(현 서울서예박물관)은 ‹추사 김정희 명작전›(9.4~
10.11)을 개최했다.
서울예술자료관(현 한가람디자인미술관)과 한국문화
예술진흥원 문화발전연구소가 4월 전격적으로 통합을
발표한 후, 서울예술자료관 소장자료를 한국문화예술진흥원에
이관했다.
4월부터 야외공간을 결혼식장으로 무료 개방하고
시민들에게 더욱 다가가고자 했다. 5월 3일 최초의 야외
결혼식이 열리기도 했다.

↓ 예술의전당 야외에서 열린 서울예술단의 ‹한여름밤의 꿈›(9.4~6)

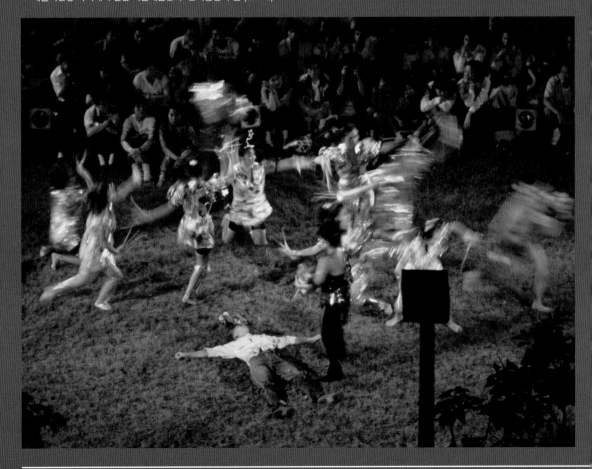

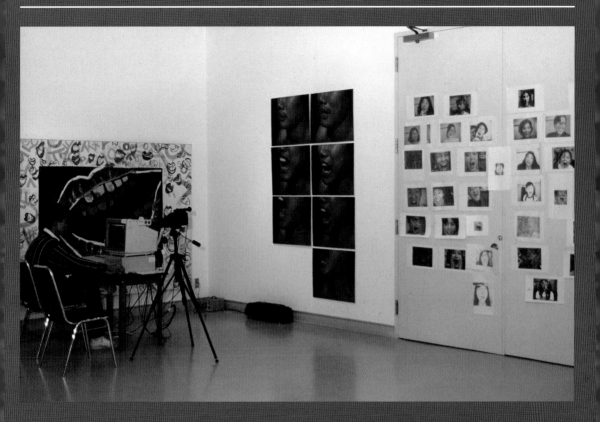

↑ ‹미술과 사진전›(10.8~25)
↓ 김동호 초대 사장의 취임식(2.25)
↘ 건설 중인 축제극장(현 오페라하우스) 건립 현황 보고회에 참가한 문화예술계 인사들(3.13)

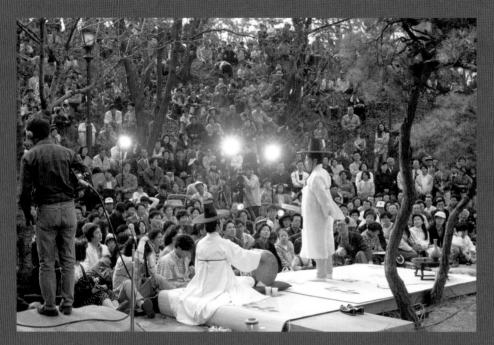

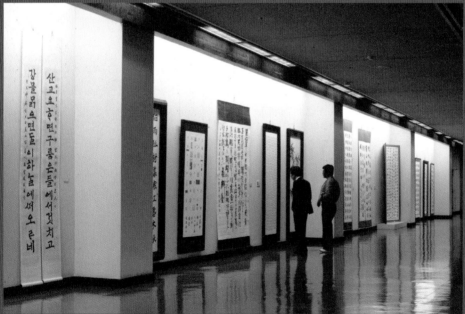

↑ ‹한국의 소리와 몸짓 시리즈 – 명창 판소리 다섯마당› 중 박동진 명창의 공연(3.29)
↑ 서예관의 로비 상설전시관

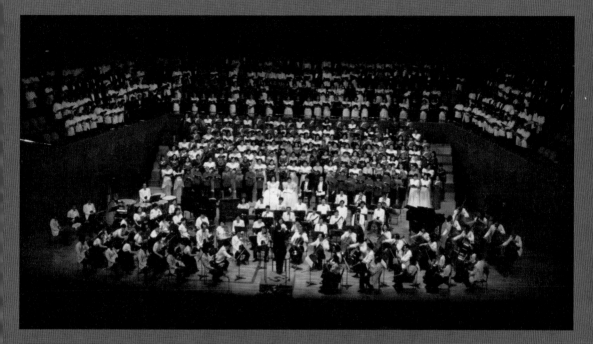

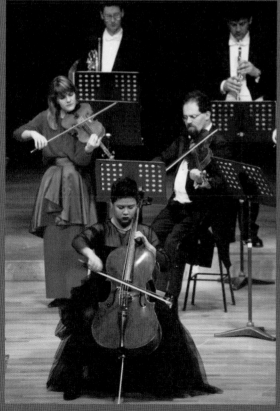

↑ ‹세계합창제 – 세계 합창의 밤›(8.28)

↘ 호주챔버오케스트라(이주영 협연, 9.22~23)

↑ 체코 야나체크필하모닉오케스트라(데니스 버그 지휘/
황수지 협연, 10.22~23)

1993

2월 15일 서울오페라극장(현 오페라하우스)이 문을 열며
비로소 예술의전당 전관 개관이 이루어졌다. 서울오페라극장,
서울음악당(현 음악당), 한가람미술관, 서울서예관(현
서울서예박물관), 한국문화예술진흥원 서울예술자료관(현
한가람디자인미술관) 등 모든 공간이 운영에 들어가 오페라,
음악, 연극, 무용, 미술 등 모든 예술 양식을 수용하는
복합문화공간으로서의 역할을 수행하게 된 것이다.
개관식에는 대통령을 비롯한 3부요인과 해외 초청인사가
초청되어 성황을 이루었다. 이와 함께 전관 개관 기념 행사로
공연과 전시가 펼쳐졌다.
　　서울오페라극장은 개관 행사를 마치고 6개월 간
무대점검을 거쳐 10월, ‹'93 한국의 음악극 축제›를 개최했다.
서울오페라단의 ‹아이다›를 시작으로 일곱 편의 작품을
12월까지 올려 음악계에 오페라 돌풍을 일으켰다. 더불어

우리시대의 연극시리즈 1 ‹오구-죽음의 형식›(12.8~
1994.2.6) 등이 개최되었다. 서울음악당에서는 ‹안네 소피
무터 바이올린 독주회›(9.2), ‹소프라노 조수미 독창회›(9.7),
‹기돈 크레머 바이올린 독주회›(9.14), ‹요요마 첼로 독주회›
(11.12)가, 한가람미술관에서는 ‹외르그 임멘도르프전›
(1.7~2.13), ‹유럽공동체 신진작가전›(5.18~6.6), ‹운보
김기창 팔순 기념전›(10.13~30) 등이, 서울서예관에서는
‹영보재 소장 중국 근백년 서화 명품전›(5.18~30),
‹조선중기서예전›(10.26~11.21) 등이 열렸다.
　　4월부터 12월까지 매달 셋째 주 토요일에 ‹청소년을
위한 음악산책›을 9회 공연했고, 월간 전단인 『이달의
예술의전당』 첫 호가 8월 발간되어, 예술의전당 공간과 예술
프로그램을 소개했다.

↓ 2월 15일 완공되어 전관 개관한 예술의전당 전경

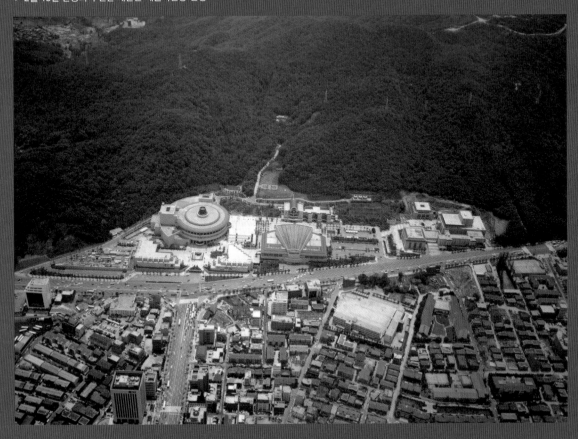

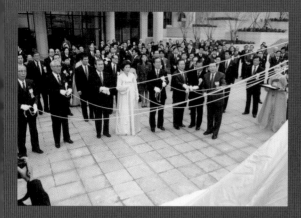

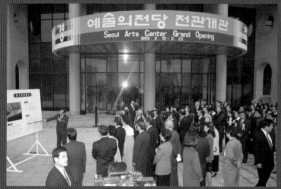

↑ 예술의전당 전관 개관 기념 행사. 행사에는 대통령을 비롯한
3부요인과 해외 초청인사가 참석해 성황을 이루었다.

↓ 서울오페라극장 개관을 기념해 3층 로비에서 열린 ‹한국오페라
자료전›과 ‹예술도서 모음잔치›(2.15~21)
↓ ‹예술의전당 전관개관기념 현대미술전›(2.19~3.18)

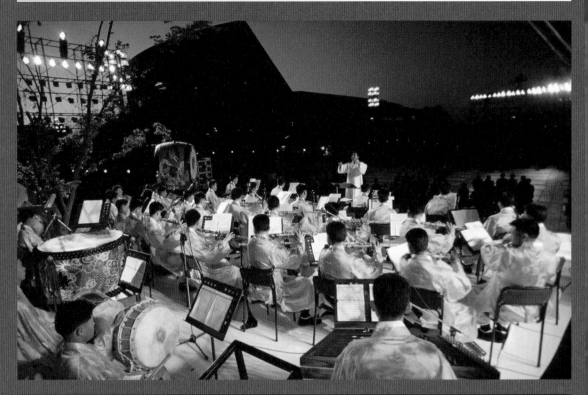

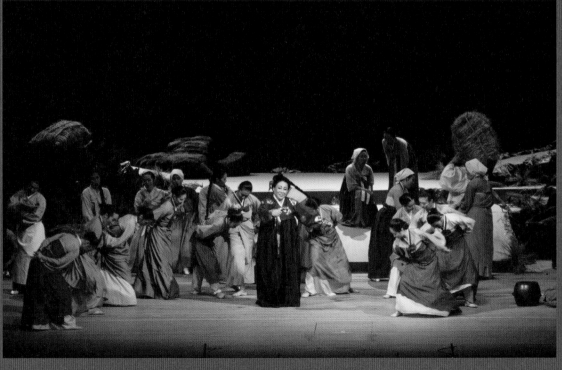

← ‹'93 한국의 음악극 축제›의 전야제(10.19)
↙ 김자경오페라단의 ‹소녀심청›(10.29~11.1)

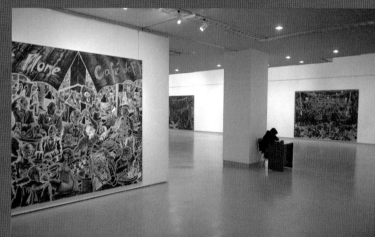

↗ 연극 ‹짜장면›(11.3~29)
→ ‹외르크 임멘도르프전›(1.7~2.13)
↓ 예술의전당은 다양한 예술아카데미를
　열어 대중과 소통하고 있다. 사진은
　어린이미술학교 전시 개막식과 서예
　교육 광경.

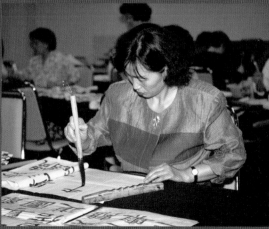

1994–1995

1993년 전관 개관이 이루어진 예술의전당에게 1994년과 1995년은 안정화와 내실을 기한 기간이었다. 각 공간마다 특색을 드러내는 프로그램을 마련해 정체성을 구축해 나갔다. 이와 함께 관객들과의 거리 좁히기에도 더욱 힘을 쏟았다. 1995년은 광복 50주년 기념 프로그램으로 분주한 해였다. 8월 15일을 중심으로 다양한 광복 50주년 행사가 열렸다. 정명훈, 정명화, 정경화, 신영옥, 김영욱, 백건우, 강동석 등 국내 유명 음악가들이 참여했다. 한가람미술관과 서울서예관(현 서울서예박물관) 또한 통일과 애국지사를 주제로 전시가 열렸다.

1994년 4월 12일부터 17일까지 정명훈이 이끄는 바스티유오페라단이 리하르트 슈트라우스의 오페라 ‹살로메›를 선보였다. 무대, 의상, 소품을 비롯한 100여 명의 오케스트라 단원 등 모두 190여 명이 내한하는 대규모 공연이었다. 같은 기간 콘서트홀에서도 ‹바스티유오케스트라 초청공연›(정명훈 지휘/리히터 협연)(1994.4.17~19)을 올렸고, 그 외에도 ‹세계합창제›(1994.8.16~22)와 ‹볼티모어심포니오케스트라 초청공연›(데이비드 진맨

지휘)(1994.10.25~26)이, 오페라극장에서는 영국국립발레단 ‹백조의 호수›(1994.12.7~10) 등이 열렸다. 1995년에는 ‹코펠리아›(1995.6.13~18), ‹바바라 핸드릭스 초청독창회› (1995.4.3), ‹피츠버그심포니오케스트라 초청공연(로린 마젤 지휘)›(1995.5.26~27), 영국 필하모니아오케스트라 초청공연(정명훈 지휘)(1995.9.5~6) 등이 주목을 받았다.

예술의전당 첫 해외 뮤지컬 작품으로 ‹캣츠›(1994. 2.24~3.13)가 내한공연을 했고, 연극 부문에서는 오늘의 작가 시리즈로 ‹오태석 연극제›(1994.4.26~7.5)가, 토월극장(현 CJ 토월극장)에서는 우리 시대의 연극 ‹덕혜옹주›(1995.5.3~6.4)가 열려 2만2천여 명의 관객을 동원하는 등 침체기에 있던 연극계에 활력소가 되었다. 한가람미술관은 이 기간 ‹한국 현대사진의 흐름›(1994. 1.11~2.6), ‹음악과 무용의 미술›(1994.2.16~3.6), ‹종이미술대전›(1994.5.4~20), ‹미국현대공예전›(1995. 4.10~27), ‹가자 만화의 나라로›(1995.5.3~14) 등 미술뿐 아니라 다양한 장르의 예술과 접목된 전시가 눈에 띄었다.

↓ 광복 50주년 기념 음악회(1995.8.18)

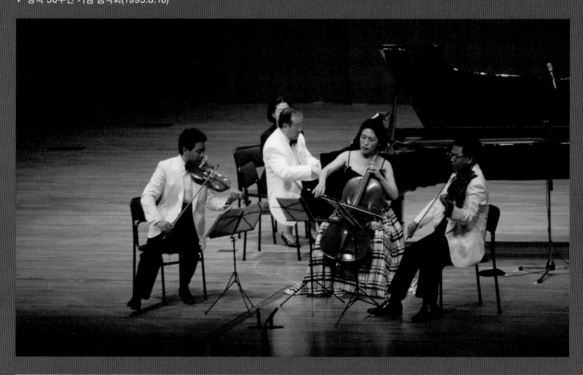

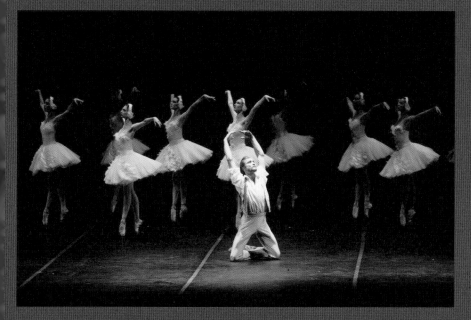

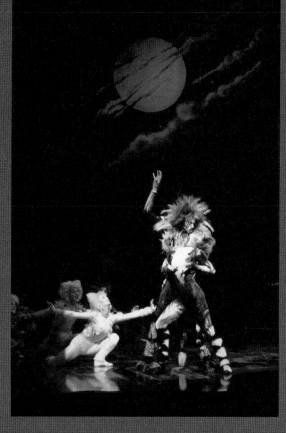

↑ 상트페테르부르크발레단의 ‹피노키오›(1994.9.23~25)
↑ 뮤지컬 ‹캣츠› 공연을 위한 무대 제작 모습
→ 뮤지컬 ‹캣츠›(1994.2.24~3.13)

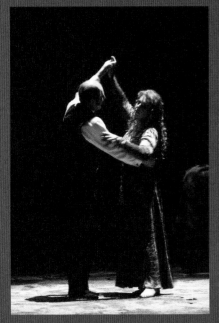

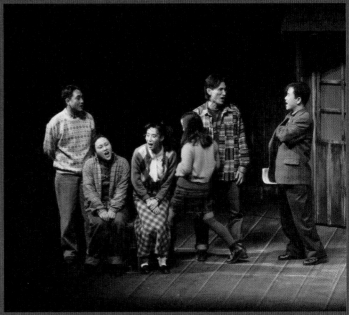

↑ 바스티유오페라단의 오페라 ‹살로메›(1994.4.12~17)
↗ '우리 시대의 연극'의 일환으로 공연된 ‹빈방 있습니까›(1994.12.15~30)
→ '셰익스피어 연극제' 중 ‹로미오와 줄리엣›(1995.11.10~12.9)

↓ ‹칸딘스키와 아방가르드전›(1995.4.11~5.23) 기자간담회
↘ ‹가자 만화의 나라로›에서 관람객들에게 사인을 해주고 있는 ‹아기공룡 둘리›의
　이수정 작가(1995.5.3~14)

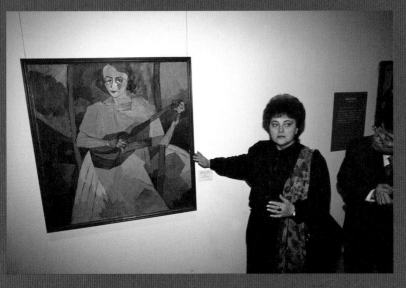

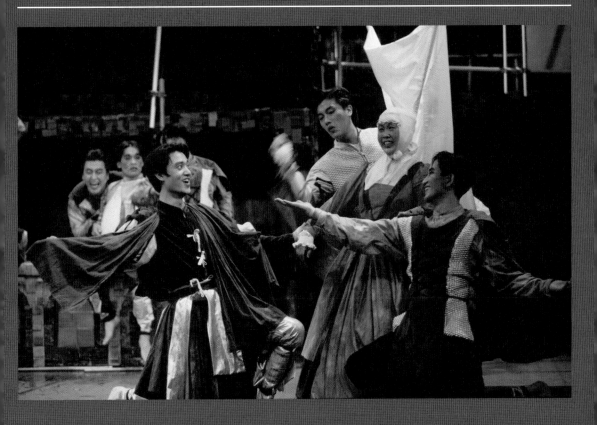

↓ 어린이날 기념행사로 열린 거리 퍼레이드(1995.5.4)

1996

예술의전당이 처음으로 자체 기획·제작한 오페라 ‹피가로의 결혼›(8.20~29)을 토월극장(현 CJ 토월극장) 무대에 올렸다. 오페라 단체에 공연장을 빌려주는데 그치지 않고 오페라를 자체 제작하기 시작했다는 점은 공연예술의 진정한 메카로 자리잡고자 하는 첫 시도라는 점에서 그 의미가 컸다. '토월오페라시리즈'로 명명된 자체 기획 오페라는 ‹피가로의 결혼›을 시작으로 1997년 ‹앨버트 헤링›, 1998년 ‹코지 판 투테›로 이어졌다.

처음으로 시즌 개념을 도입해 대규모 음악축제인 '10월 음악축제'를 시작했다. 특정기간에 프로그램을 집중 배치함으로써 관객들에게 선택의 폭을 넓히고 종합적인 음악축제로 기획했다는 점이 긍정적이었다. 음악당은 ‹필라델피아오케스트라 내한공연(볼프강 자발리쉬 지휘)›(5.27~28), ‹상트페테르부르크챔버오케스트라

초청공연›(11.11)이 열렸다. 연극 부분에서는 지난해의 ‹덕혜옹주›에 이어 연극 ‹여우와 사랑을›(11.1~30)이 오태석 연출로 무대에 올랐다. 오늘의 작가 시리즈로 ‹최인훈 연극제›(6.1~7.21)가 열렸다. 무용의 경우 '미국 3대 발레단 시리즈'의 첫 공연으로 ‹조프리발레단›(6.18~22) 후 ‹아메리칸발레씨어터›(9.18~21), ‹뉴욕시티발레단›(1997.10.1~5) 공연이 이어졌다. 전시의 경우 ‹베니스 비엔날레 귀국전›(2.16~3.17), ‹메시지 호주미술전›(9.1~28), ‹프랑스 현대건축전 빌모트전›(9.3~29), ‹위창 오세창전›(3.12~4.7), ‹한국서예의 오늘과 내일전›(8.1~25) 등이 한가람미술관과 서울서예관(현 서울서예박물관)에서 열렸다.

공연 관객의 미취학 자녀를 맡아주는 탁아시설인 '어린이나라'가 마련되어 관객들의 편의를 도왔다.

↓ 예술의전당이 처음으로 자체 기획한 오페라 ‹피가로의 결혼›(8.20~29)

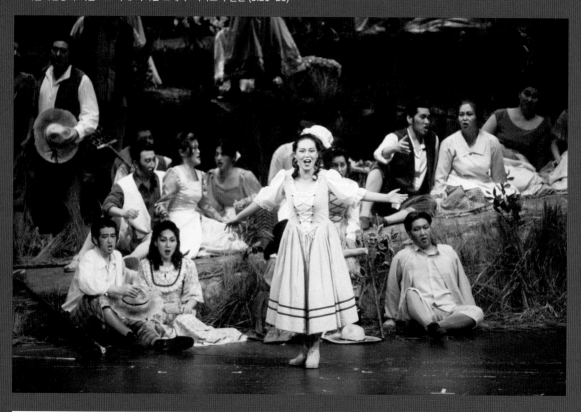

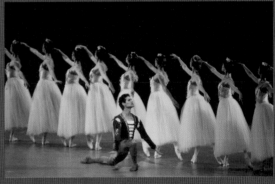

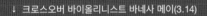
↓ 크로스오버 바이올리니스트 바네사 메이(3.14)

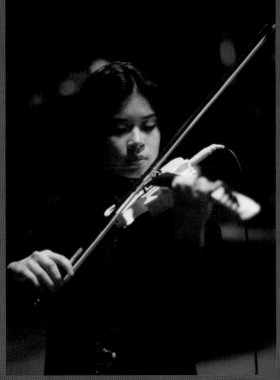

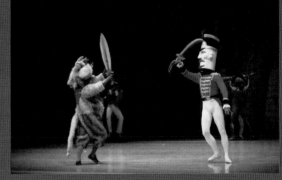

↑ 조프리발레단(6.18~22)
↑ 아메리칸발레씨어터(9.18~21)
↑ 유니버설발레단의 ‹호두까기인형›(12.20~25)

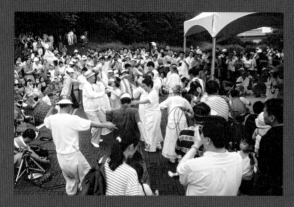
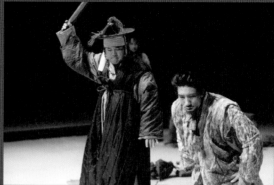

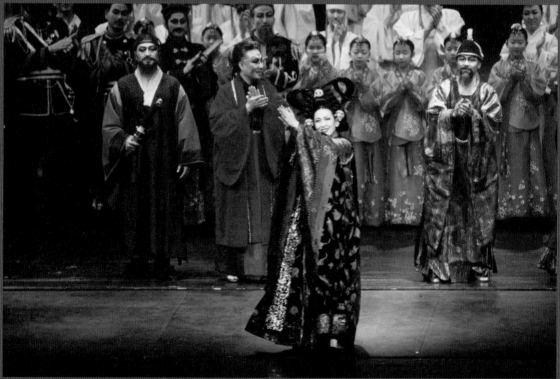

↑ 예술의전당 야외공간에서는 6월부터 9월까지 '한국의 소리와
　몸짓'이 열렸다. 그 중 ‹진도 씻김굿› 공연.
↗ '최인훈 연극제' 중 ‹옛날 옛적에 훠어이 훠이›(6.22~7.7)
↑ 뮤지컬 ‹명성황후›(4.16~24)

↗ ‹차세대의 시각–내일에의 제안전›(12.21~1997.1.4)에서는
　당시에는 생소한 컴퓨터로 작품을 볼 수 있었다.
↗ ‹위창 오세창 서예전› 개막식(3.12~4.7)
→ ‹메시지 호주미술전›(9.1~28)

1997

2월 18일 토월극장(현 CJ 토월극장)에서 예술의전당의 창립 10주년(1987년 1월 7일 창립) 행사가 열렸다. 콘서트홀에서는 창립 10주년 기념 '바그너 축제'(3.20~21)를 개최했다. 또한 예술정보 이용을 활성화하기 위한 인터넷 홈페이지(www.sac.or.kr)도 개설했다. 예술의전당 공간안내, 공연, 전시에 관한 다양한 프로그램 정보를 비롯해 월간정보지 『예술의전당』의 기사 등을 수록했다.

매년 연말과 연초에 세계 곳곳의 오페라극장에서 개최되는 요한 슈트라우스의 오페레타 ‹박쥐›(1996.12. 30~1.5)를 예술의전당에서 처음으로 공연했다. ‹BBC심포니오케스트라 초청공연›(5.14~15), ‹백건우, 후세인

세르미트 피아노 듀오 콘서트›(9.28) 등이 관객의 주목을 받았다. 에이콤과 공동제작한 뮤지컬 ‹겨울나그네›(2.14~ 3.13, 4.18~27)는 40회를 공연해 4만8천여 명의 관객이 찾았다.

우리나라 예술기관으로는 최초로 예술의전당 후원회가 4월에 창립되었다. 예술의전당 후원금의 조성과 지원, 문화예술 애호가의 육성과 보급, 문화예술 지원 활성화 사업을 통한 문화예술의 저변확대와 사회적 여건 조성을 목적으로 창립한 후원회는 다섯 등급의 회원으로 구성되어 오늘까지 활발한 활동을 이어오고 있다.

↓ 요한 스트라우스의 오페레타 ‹박쥐›(1996.12.30~1.5)

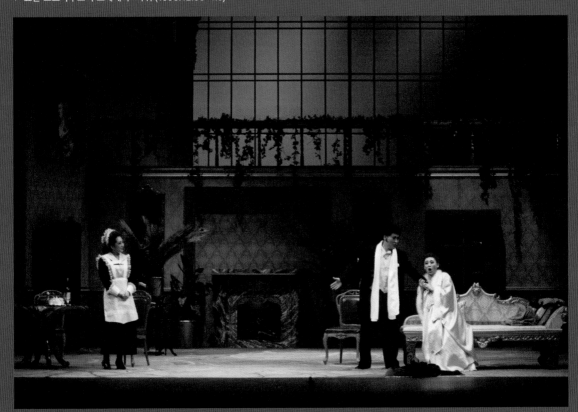

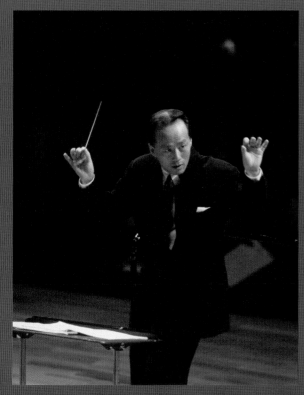

↑ 1990년 시작된 ‹예술의전당 청소년음악회›는 1994년부터
 1999년까지 지휘자 금난새가 맡아 폭발적인 인기를 끌었고
 관객들과의 거리를 더욱 좁힐 수 있었다.

↓ 한가람미술관에서 열린 ‹패션아트전›(3.2~4.20)
↓ 음악당 로비에서 열린 ‹전국학생서예한마당›(5.3~5)

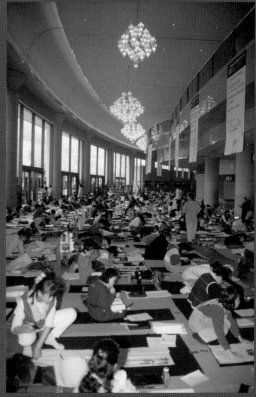

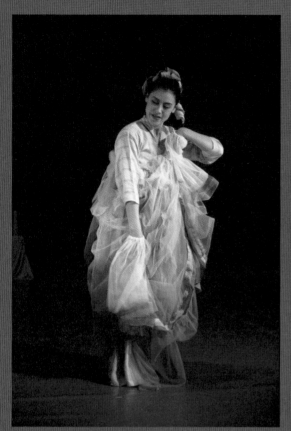

← ‹우리 시대의 춤꾼› 중 김수현 공연(4.9~19)
✓ 창립 10주년을 맞아 예술정보 이용을 활성화하기 위해 인터넷
홈페이지(www.sac.or.kr)를 개설했다. 사진은 시연 모습.
↓ 뮤지컬 ‹겨울나그네›(2.14~3.13, 4.18~27)

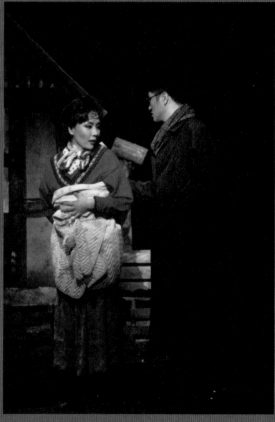

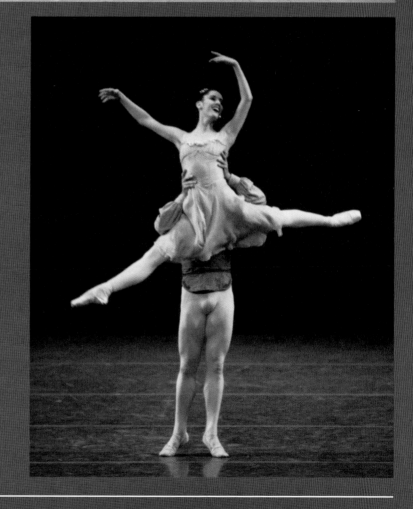

↑ 예술의전당 창립 10주년 기념비
→ 뉴욕시티발레단(10.1~5)

1998

예술의전당은 개관 10주년을 맞이해 기념 음악회 ‹2명의 마에스트로 정명훈, 금난새›(2.15)를 개최했다. IMF경제위기에 따라 기구가 재편되었고, 10월부터는 음악, 공연, 전시 부문의 예술감독제를 도입했다. 사회지도층 인사를 중심으로 출발한 예술의전당 자원봉사자 제도가 9월 구성원들이 일반인들로 확대되었다.

대한민국 정부 수립 50주년이자 한국에 오페라가 첫발을 내디딘 지 50주년이 되는 해를 맞아 ‹카르멘›, ‹리골레토›, ‹라 보엠›을 무대에 올리는 ‹서울오페라페스티벌›(11.5~29)을 개최했다. 엄청난 관객 동원으로 당시 의미 있는 기록을 남겼다. 이후 봄과 가을, 시즌제로 페스티벌이 운영되어 세계 유수의 공연센터와 어깨를 나란히 했다.

영국 국립극단의 ‹오셀로›(2.11~22), 토월오페라시리즈 ‹코지 판 투테›(7.24~8.2), ‹예술의전당 10월 음악축제›(10.12~22), ‹오늘의 작가 시리즈 – 이강백 연극제›(4.16~6.14) 등 오페라, 뮤지컬, 음악, 연극이 활발히 펼쳐졌다.

한가람미술관은 ‹중국문화대전›(1.7~3.29), ‹볼 수 없던 세계 – 마이크로 월드전›(6.23~8.6), ‹한국 사진의 역사전›(11.20~12.19) 등을, 서울서예관(현 서울서예박물관)은 ‹일중 김충현전›(3.17~4.12), ‹한국의 명비고탁전›(12.22~1999.1.24) 등을 열었다.

12월에는 기존의 한국정원이 1천2백 석 규모의 야외극장으로 탈바꿈해 개관했다. 서초동 일대가 내려다 보이는 전망 좋은 곳에 위치한 야외극장은 관객들의 큰 인기를 얻었다.

↓ ‹중국문화대전›(1.7~3.29)

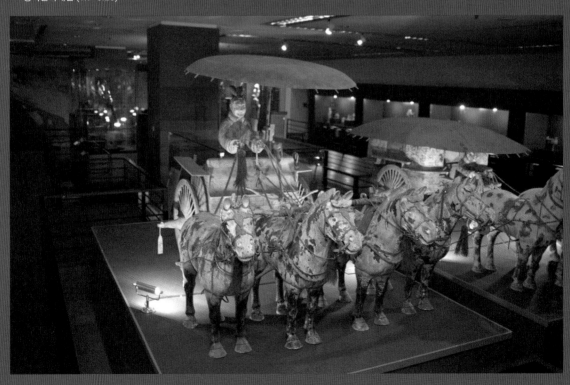

↓ 예술의전당 야외공간에서 열린 ‹김덕수패 사물놀이›(5.17)
↓ 5월 5일 어린이날을 기념해 다양한 행사가 열렸다.

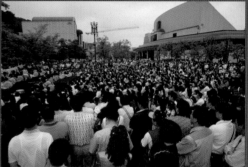

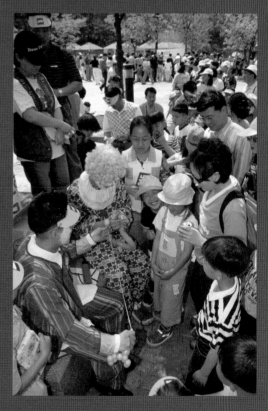

↑ 11월 5일부터 29일까지 열린 ‹서울오페라페스티벌› 중 공연자들의
 분장실과 무대 설치 작업

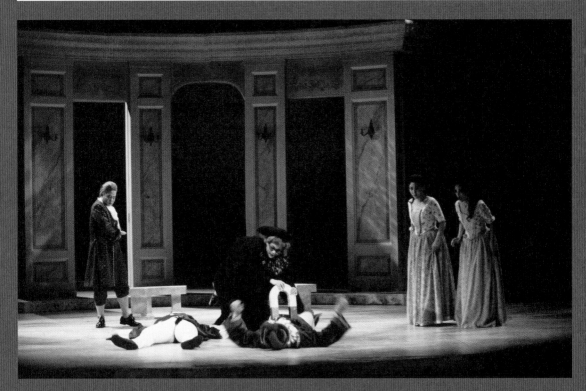

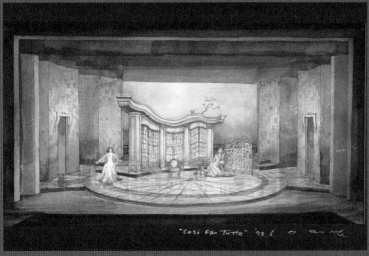

↑ 오페라 ‹코지 판 투테›(7.24~8.2)
↑ ‹코지 판 투테›를 위한 무대 세트 일러스트

↗ 램버트댄스컴퍼니(5.19~22)
→ 송년제야음악회(12.31)

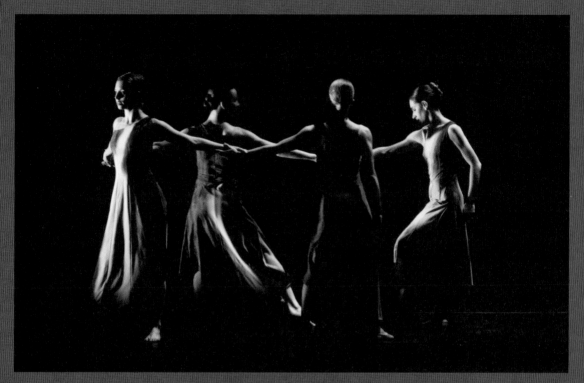

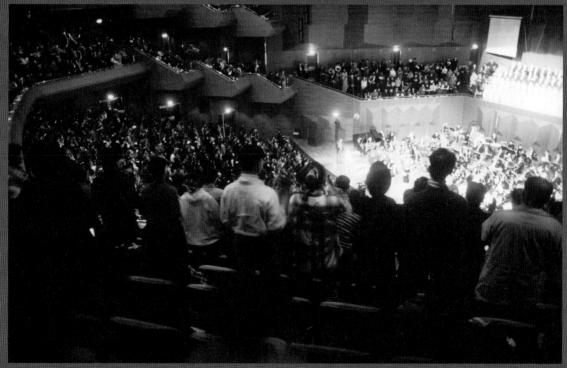

1999

무대 설비와 음향 개선공사를 거쳐 리사이틀홀을 2월에 재개관했다. 1998년 ‹서울오페라페스티벌›의 성공에 힘입어 ‹서울오페라페스티벌 1999›는 봄, 가을 시즌제로 개최했다. '오페라 레퍼토리의 다양화'를 지향하면서 윤이상의 ‹심청›, 도니제티 ‹사랑의 묘약›, 백병동의 현대 창작 오페라 ‹사랑의 빛›, 헨리 퍼셀의 ‹디도와 에네아스›(5.22~6.4) 등 고전과 현대를 오가는 다양한 레퍼토리를 다루었다. 가을 시즌의 ‹나비부인›, ‹파우스트›, ‹라 보엠›(9.3~10.10)은 한국 오페라의 저력을 확인하는 기회가 되었다. 세계적인 음악축제로 키우기 위해 국내 최초로 해외 마케팅을 시도하기도 했다.

5월에는 유망신예초청연주회를 열어 국내 신예 음악가에게 기회를 열어주었다. 이외에도 ‹말러 교향곡 1999 ~2002›(11.27), ‹네덜란드댄스씨어터 내한공연›(3.11~14), ‹필립 드쿠플레의 데세아무용단 초청공연›(4.9~10) 등과 ‹괴테페스티벌›(3.26~4.11) 등 다양한 공연이 펼쳐졌다. 한가람미술관에서는 ‹간다라 미술대전›(7.1~8.29), ‹여성미술제›(9.5~27) 등을, 서울서예관(현 서울서예박물관)은 ‹이노우에 문자예술전›(6.5~27), ‹동아시아 문자 예술의 현재전›(9.4~10.3) 등을 열어 관객들과 교감했다. 11월에는 한가람디자인미술관이 개관했다. 개관기념전으로 ‹일상 속의 디자인 발견›(11.11~2000.1.20)을 개최했다.

↓ ‹서울오페라페스티벌› 중 ‹디도와 에네아스›(5.27~30)

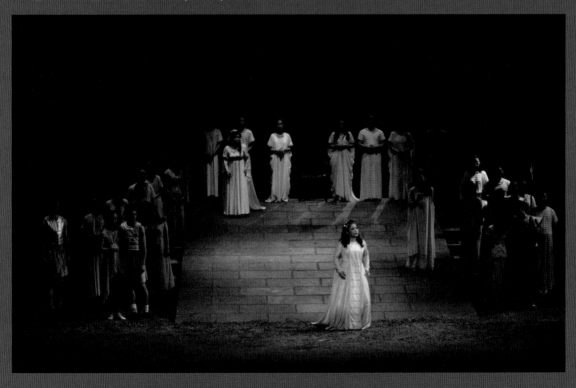

← ‹괴테페스티벌› 중 ‹이피게니에›(3.26~4.11)
↓ 네덜란드댄스씨어터(3.11~14)

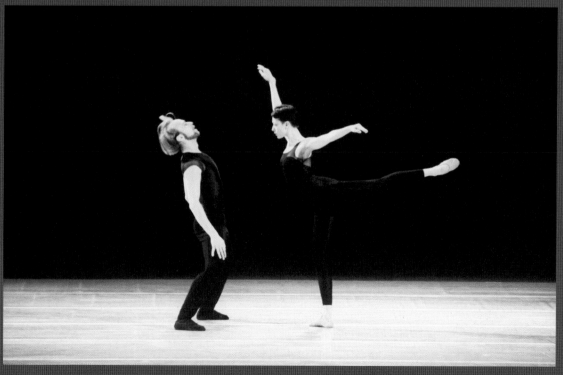

→ 한가람미술관의 ‹여성미술제› 축하
 공연(9.5~27)
↘ 서울서예관에서 열린 ‹동아시아 문자예술의
 현재›(9.4~10.3)

↓ 한가람디자인미술관 개관기념전
 ‹일상 속의 디자인 발견›(11.11~2000.1.20)

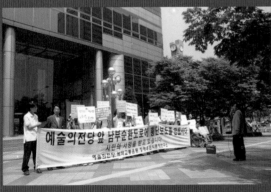

↑ 예술의전당 회원 카드
↑ 오페라하우스에서 열린 회원 1만 명 돌파 기념 행사
↑ 12월 예술의전당 앞 도로에 횡단보도가 설치되어 관객들의
 접근성이 높아졌다.

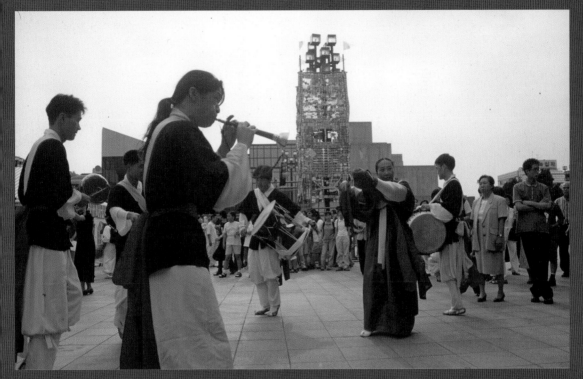

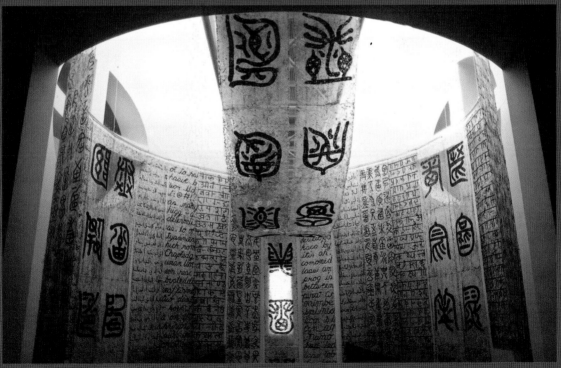

2000

'6.15 남북공동선언'이 공표된, 역사적인 남북정상회담이 6월 13일부터 15일까지 평양에서 열렸다. 조선국립교향악단이 예술의전당에서 공연을 가지기도 했다. 예술의전당은 세계 10대 아트센터의 역할과 위상에 걸맞은 특별법인으로 9월 9일 새 출발하면서 '예술의전당 역사'의 새로운 전환을 맞이했다. 국립오페라단, 국립발레단, 국립합창단, 코리안심포니오케스트라가 예술의전당에 입주했다. 이를 통해 예술의전당은 안정적으로 프로그램을 공급받을 수 있는 기반을 갖추었고 명실공히 복합문화예술센터로의 활동을 펼칠 수 있게 되었다.

10월에 있었던 '아시아유럽정상회의(ASEM SEOUL)'를 기념하기 위한 행사가 다수 열렸다. ‹펜데레츠키 & 백혜선 초청 연주회›(10.19), ‹김홍재 & 백건우 초청 연주회›(10.20), ‹나고야필하모닉오케스트라 내한공연›(10.22) 등 국내외 연주단체와 공연자들의 연주회가 열렸다.

‹드레스덴슈타츠카펠레오케스트라 초청공연›, (주세페 시노폴리 지휘)(1.26~27), ‹베를린필12첼리스트 초청공연›(7.17), ‹길 샤함과 세종 솔로이스츠 연주회›(11.11) 등이 쉼 없이 관객을 맞았다. 뮤지컬 ‹사운드 오브 뮤직›(1.22~31), ‹렌트›(7.5~8.6)나 ‹우리들의 노래–조용필 콘서트›(11.9~14) 등 대중과 가까이 갈 수 있는 프로그램도 개최됐다.

한가람미술관은 ‹시대의 표현 눈과 손›전(7.14~8.27), ‹명청황조 미술대전›(10.5~11.19) 등을, 한가람디자인미술관은 ‹세계디자인의 흐름–일본 현대 북 디자인전›(7.21~9.6) 등을, 서울서예관(현 서울서예박물관)은 ‹한국서예청년작가전›(3.31~4.9) 등을 열어 관객을 맞이했다.

7월 인터넷 포털업체인 인포아트와 예술영화TV가 공동으로 실시한 설문조사에서 '네티즌이 가장 선호하는 공연장 1위'에 예술의전당이 뽑혔다.

↓ 조선국립교향악단의 ‹평양클래식›(8.21)

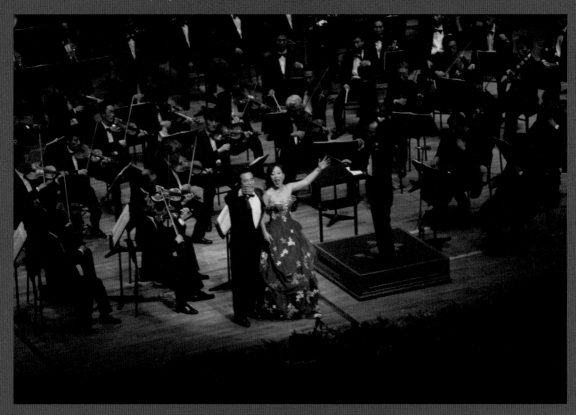

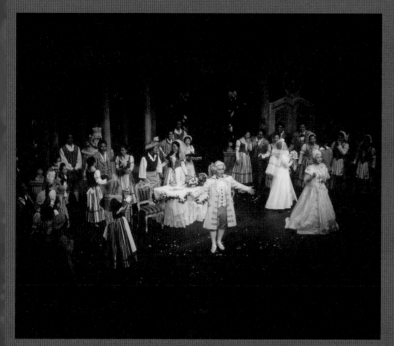

← ‹서울오페라페스티벌› 중 국립오페라단의
‹피가로의 결혼›(9.16~19)
↓ 7월 5일 시작해 23일까지 공연한 뮤지컬
‹렌트›는 큰 인기에 힘입어 7월 29일부터
8월 6일까지 연장 공연했다.

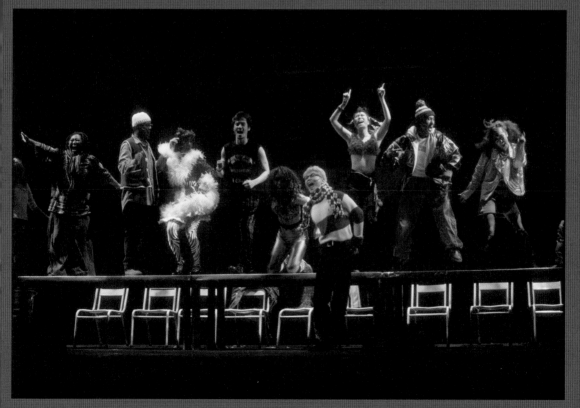

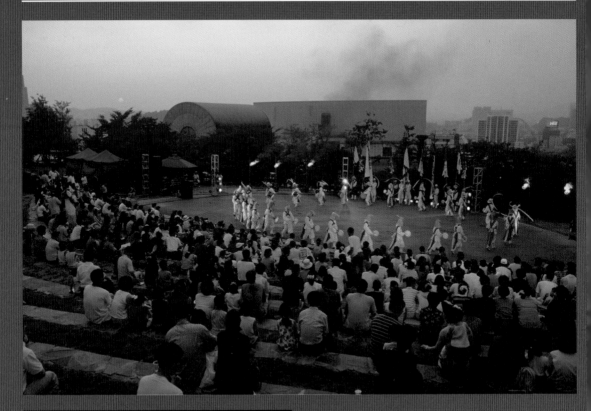

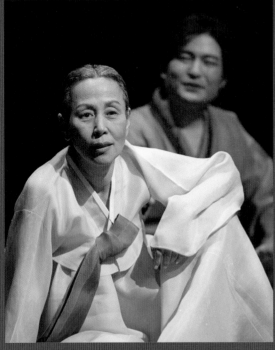

↑ 야외극장에서 열린 ‹한국강의 혼과 예술›(7.9~8.20)
← 연극 ‹손숙의 어머니›(12.7~31)

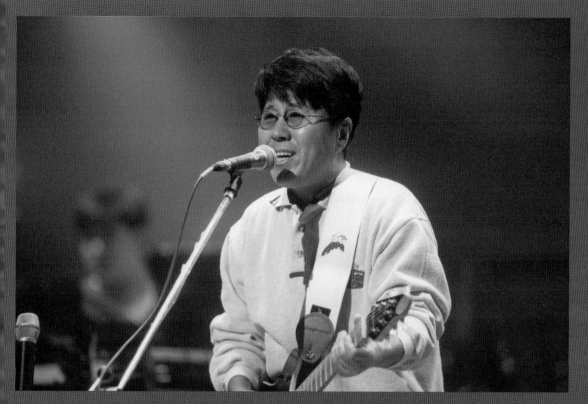

↑ ‹우리들의 노래–조용필 콘서트›(11.9~14)
↑ ‹간판을 보다›전(10.20~11.25)

↑ 국립오페라단·발레단·합창단의 예술의전당 입주 조인식(1.21)

2001

예술의전당은 관객들이 좀더 친근하게 예술을 즐길 수 있도록 색다른 시도를 추진했다. 누구라도 부담 없이 즐길 수 있는 가족오페라로 모차르트의 ‹마술피리›(1.20~2.4)를 기획·제작해 토월극장(현 CJ 토월극장) 무대에 올려 관객들로부터 좋은 반응을 얻었다. 22회 공연한 이 오페라는 총 유료관객 1만2천 명, 유료 객석 점유율 81%를 기록할 정도로 큰 인기를 얻었다. 한국 창작 애니메이션을 토대로 한 뮤지컬 ‹둘리›(7.27~8.19), ‹아주 특별한 만남 – 클래식 김민기›(10.31)와 2000년에도 열렸던 ‹우리들의 노래 – 조용필 콘서트›(12.1~10) 등 대중문화와의 자유로운 크로스오버가 진행되었다. 2천5백 명이 넘는 수강생이 참여하는 미술, 음악, 서예 등의 아카데미도 큰 인기를 끌었다. ‹서울오페라페스티벌›의 경우 여러 편의 작품을 함께 올렸던 공동제작 방식에서 탈피, 예술의전당 단독으로

‹가면무도회›(10.31~11.4)를 무대에 올려 호평을 받았다. 그 외에도 7월에는 ‹호주 문화 페스티벌›을 개최해 호주의 무용, 연극, 영화 등을 소개하기도 했다. ‹소프라노 제시 노만 초청독창회›(4.28), ‹기돈 크레머와 크레메라타 발티카 초청공연›(5.22), ‹크리스토퍼 호그우드＆아카데미 오브 에이션트 뮤직 초청공연›(6.7), ‹장한나 첼로 독주회›(8.18), ‹런던필하모닉오케스트라 초청공연›‹쿠르트 마주어 지휘／장영주 협연›(10.24~25) 등의 국내외 유명 연주가들의 공연이 이어졌다. ‹손숙의 어머니›(5.25~6.10), ‹인생은 꿈›(7.6~17) 등의 연극이나 ‹명청근대기의 진작, 위작 대비전›(7.14~8.26), ‹퇴계 이황전›(11.9~12.9), ‹서울 타이포그라피 비엔날레전›(10.16~12.4) 등의 전시 또한 관객들의 큰 호응을 얻었다.

↓ 가족오페라 ‹마술피리›(1.20~2.4)

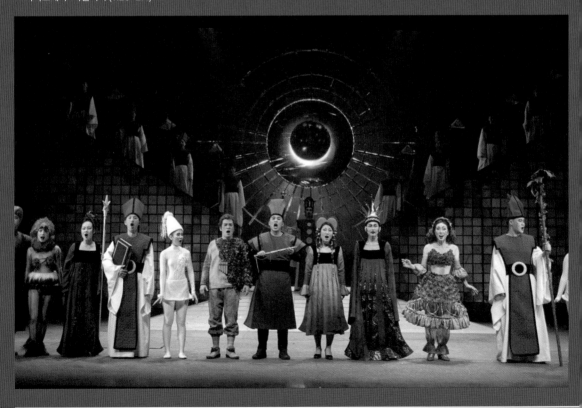

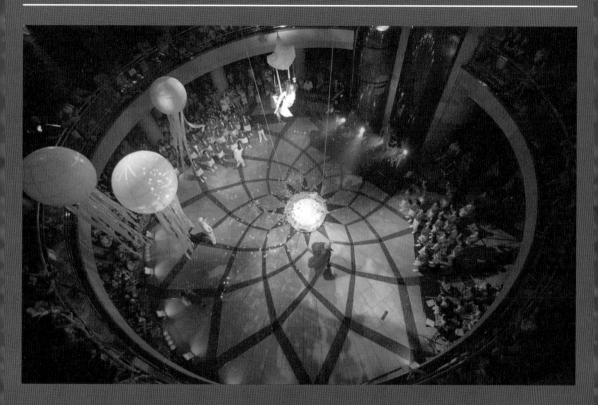

↑ 호주의 무용, 연극, 영화를 소개한
 ‹호주 문화 페스티벌›(7.25~8.19)
→ 국산 애니메이션을 토대로 한 가족뮤지컬
 ‹둘리›(7.27~8.19)

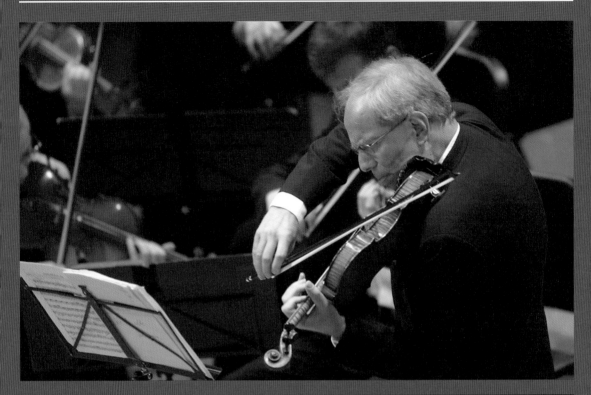

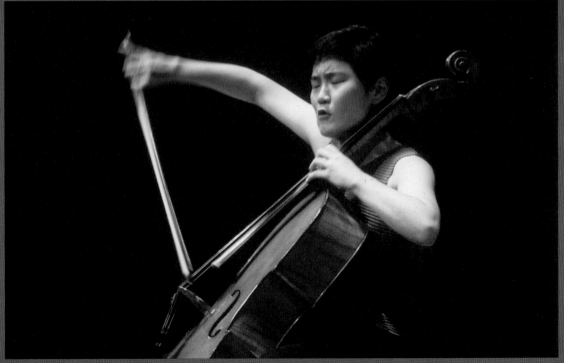

← 기돈 크레머와 크레메라타 발티카(5.22)
✓ 장한나 첼로 독주회(8.18)

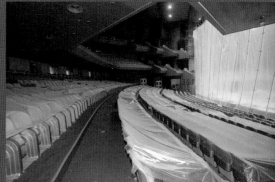

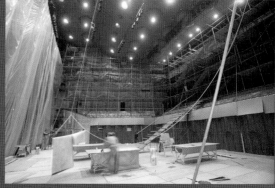

↑ 1~2월에 시행한 음악당 무대 마감재 보수 공사
← 연극 ‹인생은 꿈›(7.6~17)

2002

2002년 6월에 개최한 한일월드컵은 88서울올림픽 이후 전세계의 이목을 우리나라로 향하게 만든 또 하나의 중요한 이벤트였다. 한국 축구대표팀은 이 대회에서 사상 처음 4강에 올라 전국민을 열광시켰다. 9월에는 부산 아시안게임이 열리는 등 굵직굵직한 국제행사로 한 해가 채워졌다. 예술의전당에서도 국제행사를 기념하기 위한 행사들이 다수 열렸다. 오페라극장에서는 도이치오퍼베를린 초청 오페라 ‹피가로의 결혼›(5.21~25), 영국 로열오페라하우스의 ‹오델로›(10.9~12)가, 콘서트홀에서는 ‹정경화 바이올린 독주회›(4.20), ‹알라냐 & 게오르규 초청 듀오 콘서트›(6.12), ‹네덜란드댄스씨어터 초청공연›(10.16~19), ‹윈턴 마살리스 & 링컨센터 재즈 오케스트라 초청공연›(10.23) 등이 개최됐다. 그중에서도 뮤지컬 ‹몽유도원도›(11.15~12.1)는

2만여 명의 관객을 불러모으며 창작 뮤지컬로서의 가능성을 보여주었다. 한가람미술관은 ‹한-중 2002 새로운 표정전›(6.1~20), ‹제1회 해외청년작가전›(5.18~6.5), ‹SAC 2002 젊은 작가전›(9.11~19, 12.4~12) 등의 전시로 전문미술관을 지향하는 새로운 운영의 패러다임을 본격적으로 선보였다.

2002년 10월 18일, 세계음악분수가 예술의전당 음악광장에 들어섰다. 예술의전당이 추진하는 ‘예술의전당 일대의 문화광장 조성계획’ 첫 단계로, 가로 43m, 세로 9m의 대형수조에 약 800여 개의 노즐과 수중펌프 60여 대, 수중등 500여 개로 구성된 분수가 가동을 시작했다. 국내 최초로 여겨지는 화려한 세계음악분수의 분수쇼와 함께 세계 음악도 다양하게 소개했다.

↓ 10월 18일에 환상적인 세계음악분수가 예술의전당 음악광장에 들어섰다.

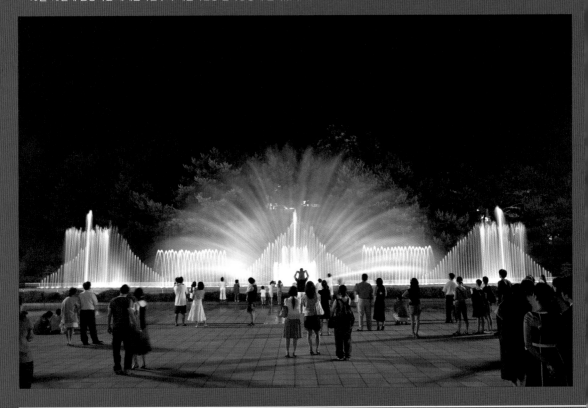

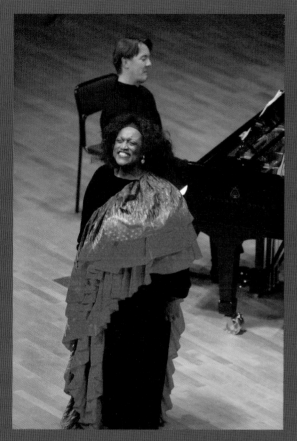

↑ 소프라노 제시 노먼 리사이틀(12.4)

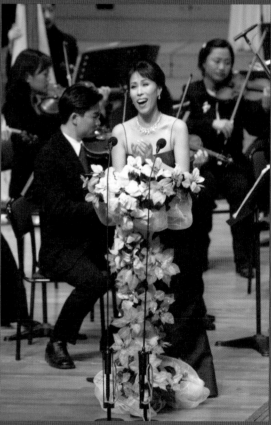

↑ 신영옥의 송년제야음악회(12.31)

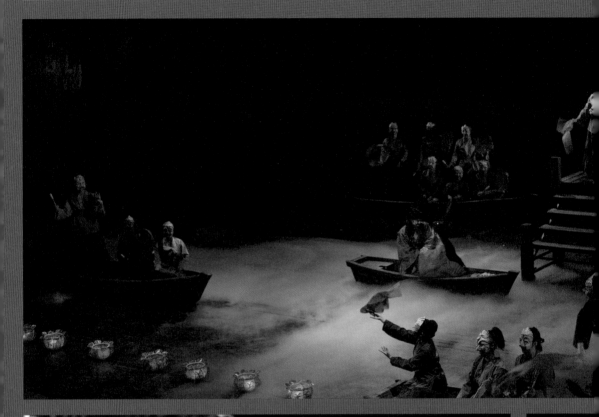

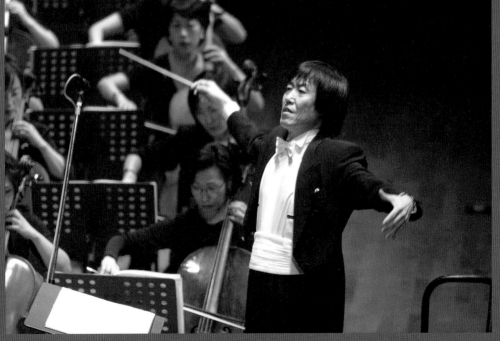

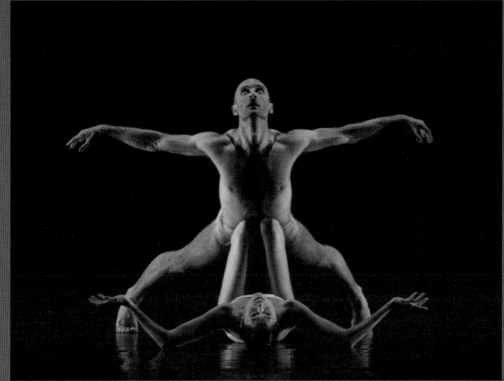

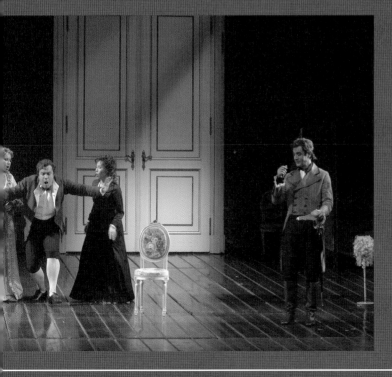

(상단 좌측부터)
↖ 뮤지컬 ‹몽유도원도›(11.15~12.1)
↑ 네덜란드댄스씨어터(10.16~19)

(하단 좌측부터)
← 1999년부터 2003년까지 5년간 '말러
교향곡' 연주회가 열렸다.
← 도이치오퍼베를린 초청 오페라 ‹피가로의
결혼›(5.21~25)

2003

오페라하우스 개관 10주년을 기념해 야심찬 계획을 실행에 옮겼다. 첫 번째가 국내 공연장으로서는 최초로 도입한 '시즌제'로, 오페라단이나 교향악단을 전속 단체로 가진 아트센터들이 오프 시즌인 여름에 휴식기를 가지고 가을부터 초봄까지 공연에 집중해 대형 공연을 시리즈로 올리는 기획 시스템이다. 그간 공연장마다 오페라, 발레, 뮤지컬 등 다양한 장르를 단체의 사정에 따라 들쭉날쭉 공연하던 한국 공연계의 관행을 극복하고자 하는 예술의전당의 시도였다. 신영옥이 질다로 출연한 영국 로열오페라하우스 프로덕션의 오페라 ‹리골레토›(9.8~10.4)는 시즌제의 첫 공연이자 대표 공연으로, 관객들로부터 큰 사랑을 받았다. 두 번째로 세계

음악계에서 이슈가 되는 신성 아티스트를 소개하는 '뉴 아티스트 시리즈'를 시작했다. 처음 초대된 스타는 이탈리아 테너의 전통을 잇는 테너 살바토레 리치트라(12.5)였다.
　　한가람미술관은 2003년 리모델링을 통해 새로운 모습으로 탈바꿈됐다. 어두운 외벽을 투명한 유리로 바꾸고 각 층을 연결하는 에스컬레이터를 설치하는 등 이전보다 개방된 구조로 변경되었다. 재개관전으로는 ‹미술과 놀이›전(7.25~8.24)을 개최해 약 6만 명의 관람객이 다녀갔다. 한가람미술관 1층에 카페 마티스, 음악광장에 카페 모차르트가 오픈했고, 미술광장과 음악광장에는 노천카페가 조성됐다.

↓
5회 공연 중 3회가 매진된 국내 제작 프로덕션의 ‹라트라비아타›(3.15~21)

→
‹교향악축제›의 부천필하모닉오케스트라(3.30)

↘
연극 ‹대대손손›(4.19~5.4)

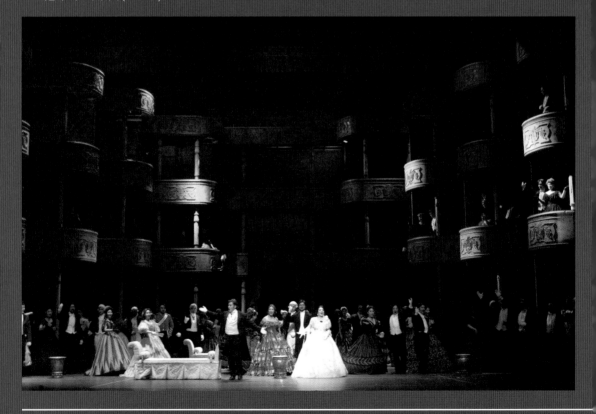

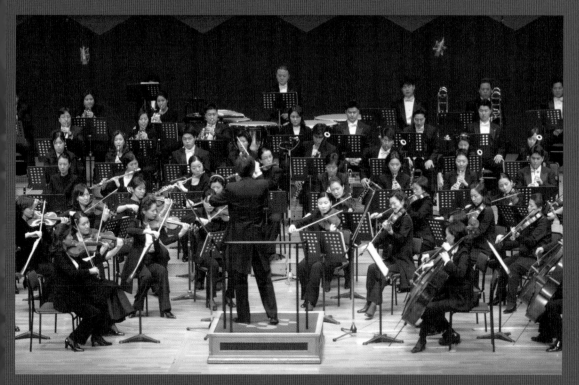

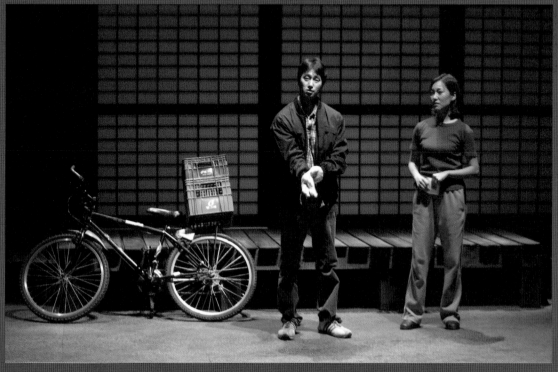

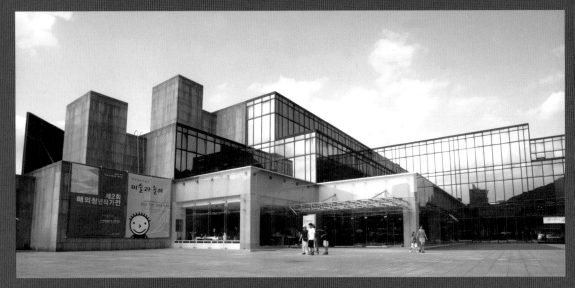

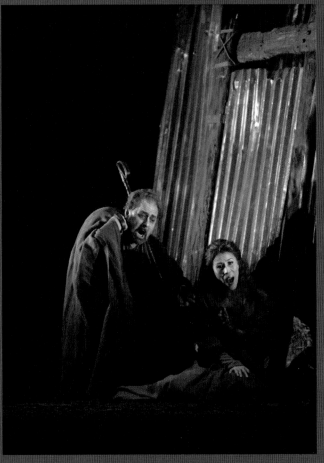

← 전면적인 리모델링 작업으로 새롭게
　재탄생한 한가람미술관
↗ 신영옥이 질다로 출연한 영국
　로열오페라하우스 프로덕션의 오페라
　‹리골레토›(9.8~10.4)

↓ 30일의 전시 기간에 약 60만 명의
　관람객이 다녀간 한가람미술관 재개관전
　‹미술과 놀이›(7.25~8.24)

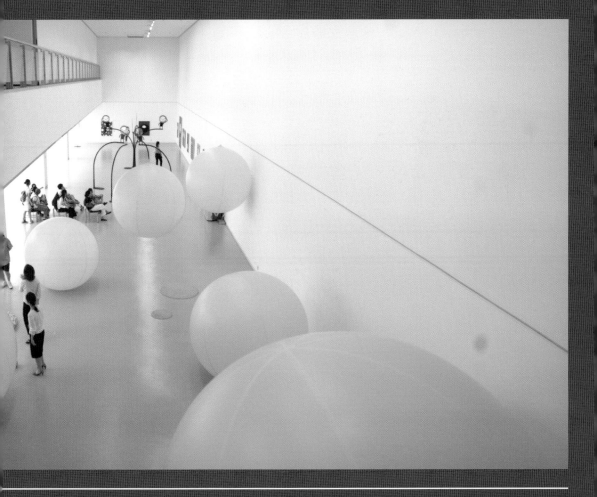

2004

정부는 법정 근로시간을 기존 44시간에서 40시간으로 단축하는 주 5일 근무제를 7월부터 단행했다. 근로시간의 단축에 따라 여가 시간이 늘어나며 문화에 대한 시민들의 관심이 높아졌고, 예술의전당 역시 다채로운 프로그램을 선보이며 문화의 거점으로 거듭났다. 대표적인 공연이 2004년 한국 뮤지컬계에 새로운 충격을 준 ‹맘마미아!›(1.17~4.24)다. 전 세계의 ‹맘마미아!› 중 최대 규모로 무대에 올리고, 개관 이후 처음으로 12주 이상의 장기 공연을 진행했다. 114회 전회 내내 관객들의 기립 박수와 탄성이 이어졌다. 콘서트홀에서는 국내 최초의 본격 마티네 콘서트 ‹11시 콘서트›가 피아니스트 김용배 사장의 해설로 9월부터 시작하였다.

2004년은 예술의전당에서 자체 제작한 총 다섯 편의 연극이 94일 동안 토월극장(현 CJ 토월극장), 자유소극장을 넘나들며 최고의 결실을 맛본 해였다. 토월극장에서 연극 ‹갈매기›(4.14~5.2)를 시작으로 ‹꼽추, 리차드 3세›(11.5~28), ‹보이체크›(12.4~19)를 선보였고, 자유소극장에서는 ‹즐거운 인생›(5.12~30)과 어린이 연극 ‹꼬방꼬방›(7.23~8.15)이 펼쳐졌다. 특히 ‹갈매기›는 제41회 동아연극상 특별상과 문예진흥원의 '올해의 예술상' 최우수상을 받으며 한국 연극계 최고의 화제작으로 손꼽히기도 했다.

↓ ‹11시 콘서트› 첫 공연을 진행 중인 김용배 사장(9.9)

↗ 공연 예산의 60%를 무대, 음향, 조명, 의상 제작에 투자해 최고의 무대와 음향으로 탄생한 ‹맘마미아!›(1.17~4.24)

↘ 러시아 연극계의 주류로 급부상하며 심오한 연출 세계를 선보인 연출가 그리고리 지차트콥스키를 초청해 제작한 연극 ‹갈매기› (4.14~5.2)

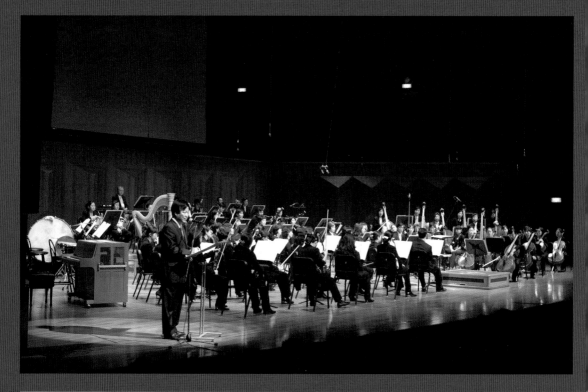

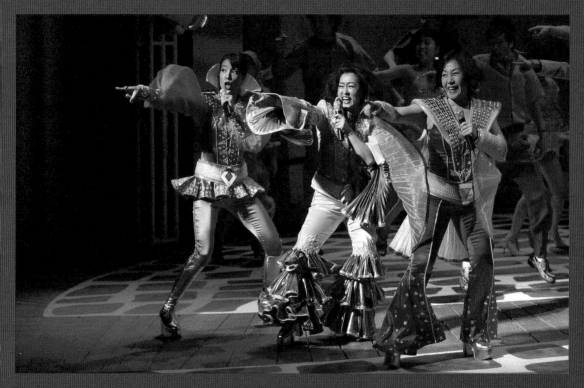

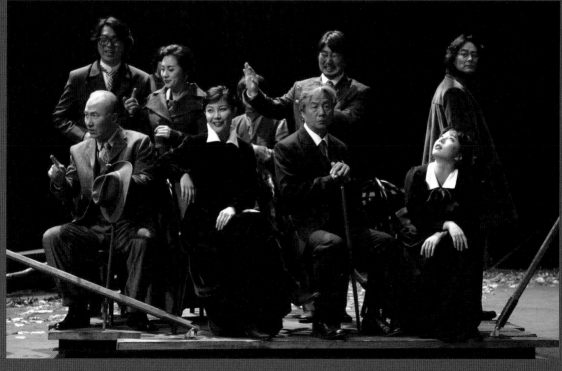

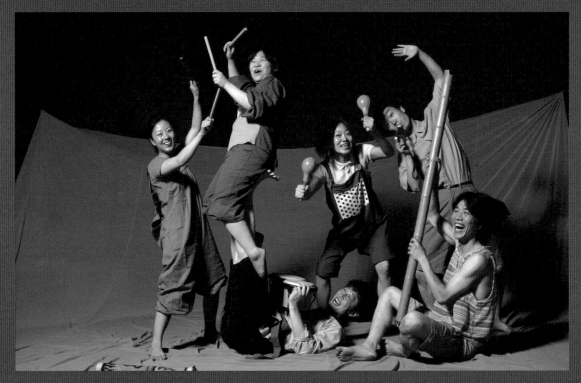

↑ 고난을 이겨내는 아이들의 여정을 대사
 없이 풀어내며 무대와 소품, 음악이 조화를
 이룬 연극 ‹꼬방꼬방›(7.23~8.15)

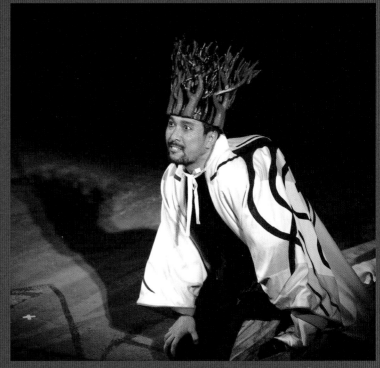

→ 한국 연극의 대표 주자로 자신만의 철학과
 무대 미학을 선보인 한태숙 연출의 ‹꼽추,
 리차드 3세›(11.5~28)

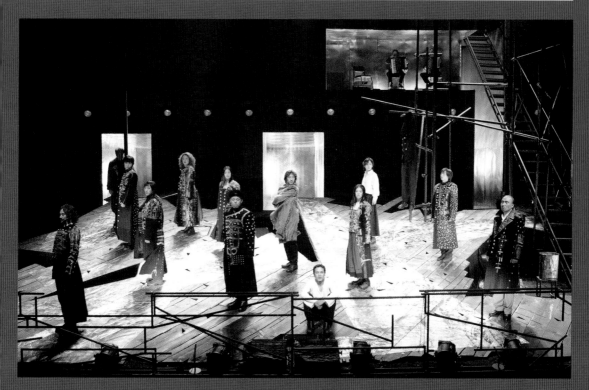

↑ 2003년 유리 부투소프의 연출로 한국
　연극계의 충격으로 기록되었던 ‹보이체크›
　재공연(12.4~19)
→ ‹제야음악회›(12.31) 종료 후 진행된
　불꽃놀이

2005

예술의전당 음악당은 1월 2일부터 5월 30일까지 5개월간의 리노베이션 공사를 마치고 5월 31일 재개관했다. 콘서트홀과 리사이틀홀, 백스테이지 공간이 크게 개선됐다. 건물 외벽, 출입구 등은 우면산을 비롯한 외부 전망이 잘 보이는 유리 재질로 교체했고, 출연자들의 편의를 고려한 출연자 출입구, 분장실을 전면 재시공했으며 노후화된 객석도 교체했다. 악기보관실을 확충하고 낡은 방범 시설도 보완하였다. 장애인을 위한 다양한 편의시설과 여성 화장실의 증설은 오랜 기간 제기된 민원을 일시에 해소한 대표적인 결실이었다. 재개관 페스티벌 프로그램으로 피아노계의 석학 ‹레온 플라이셔 피아노 독주회›(6.1)와 핀란드

‹쿠모 챔버 인 서울›(6.4), 거장 ‹크리스토프 에센바흐와 필라델피아오케스트라 초청공연›(6.6~7) 등이 마련됐다.

한가람미술관에서 열린 ‹서양미술 400년›전(2004. 12.21~2005.4.3)은 약 45만 명의 관람객이 다녀가면서 흥행에 크게 성공했다.

예술의전당은 문화예술기관의 특성에 맞춘 주 5일 근무제를 7월 1일에 도입했다. 문화예술 활동을 서비스하는 기관으로서 일요일과 월요일을 주휴일로 정했으며, 이러한 방식은 이후 문화예술기관의 인력 운용 모범사례로 자리잡았다.

↓ 약 45만 명의 관람객이 다녀간 블록버스터 전시 ‹서양미술 400년›(2004.12.21~4.3)을 보기 위해 줄 서 있는 관람객들

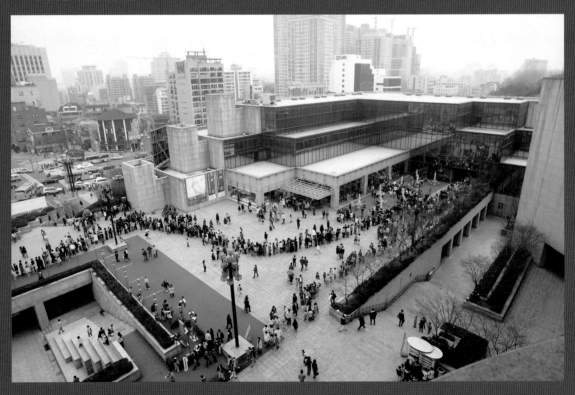

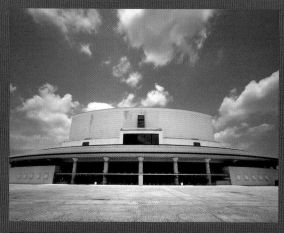

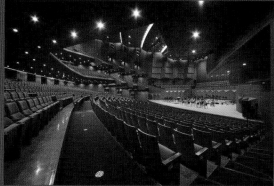

↓ 레온 플라이셔 피아노 독주회(6.1)
↓ 쿠모 챔버 인 서울(6.4)
↓ 크리스토프 에센바흐와 필라델피아오케스트라(6.6~7)

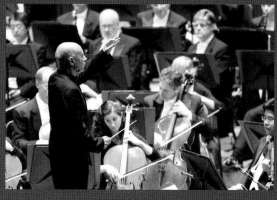

↑ 전면적인 리모델링을 거친 음악당 외관
↑ 재개관한 음악당의 콘서트홀 내부

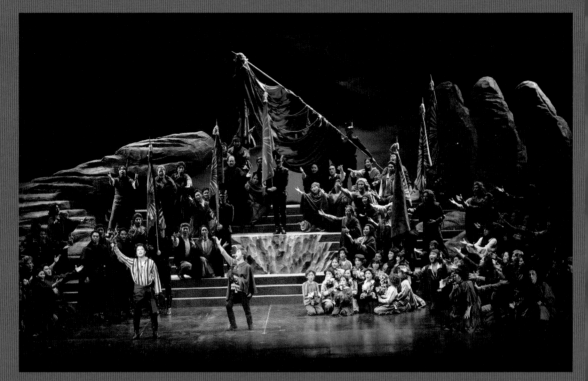

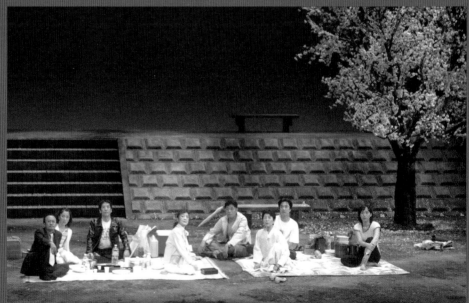

↑ 오페라 ‹가면무도회›(1.25~29)
↑ 2002년 한일 월드컵 공동개최를 기념하여 일본 신국립극장과
　공동 기획·제작한 연극 ‹강 건너 저편에› 재공연(7.1~3)

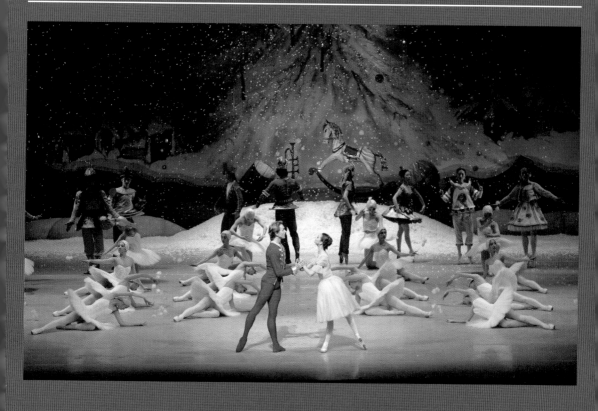

↑ 연말 가족프로그램으로 대성황을 이룬 국립발레단의 ‹호두까기인형›은
 러시아 발레계의 살아 있는 신화로 불리는 유리 그리고로비치가 안무하여
 완성도를 높였다.

2006

예술의전당은 고전과 현대를 아우르는 예술 프로그램들을 기획했다. 20세기 서양 연극사를 대표하는 극작가 겸 연출가 베르톨트 브레히트 서거 50주년을 맞아 그를 기리는 토월정통연극도 제작했다. ‹서푼짜리 오페라›(11.15~12.3)가 그것으로, 20세기 현재를 배경으로 각색하여 정통 연극을 현대적 감성으로 훌륭하게 재구현했다는 평을 받았다. 오스트리아 빈 출신의 세계적인 정상 쿼르텟 ‹알반 베르크 현악 4중주단 초청 연주회›(5.20)가 모차르트 탄생 250주년을 기념해 모차르트와 모던 클래식의 대명사 바르톡의 작품을 연주하며 수준 높은 앙상블을 들려주었다.

한가람미술관은 당시 하이브리드, 혼성에 관한 담론이 활발하게 일어나고 인도 현대미술가들에 대한 관심이 높던 상황을 고려해 이를 주제로 한 전시 ‹혼성풍›(11.1~12.14)을 기획했다. 이 전시에는 인도 작가 14명과 한국 작가 15명이 참여했다. 한가람디자인미술관은 생활 속 디자인의 보편적 가치를 알리고자 소통으로서의 디자인에 초점을 맞춘 ‹기계의 꿈-자동인형에서 로봇까지›전(7.27~8.29), ‹부엌×키친－부엌에서 키친 그리고 주방›전(9.27~10.1), ‹디자인메이드 2006›(10.12~11.2) 등을 개최했다. 2004년부터 시작한 ‹11시 콘서트›는 문화관광부로부터 혁신우수사례로 선정되기도 했다.

↓ 영국 로열오페라하우스 프로덕션의 오페라 ‹돈 지오반니›(4.20~23)

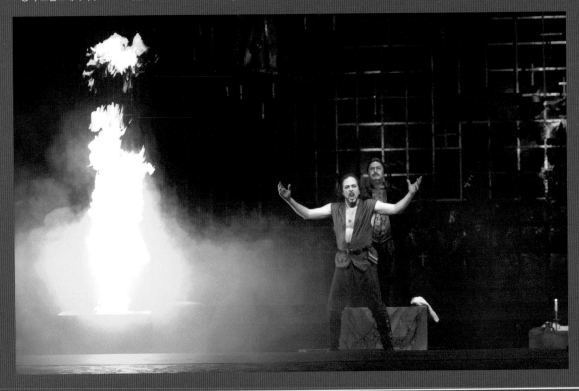

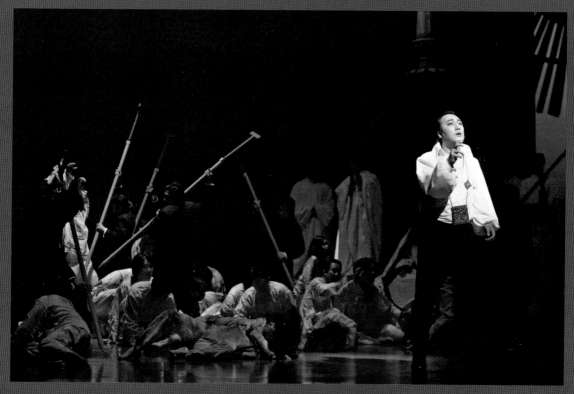

↑ 엄선한 캐스팅과 강렬한 무대, 의상 디자인으로 주목받은 ‹돈 카를로›(11.7~11)

↓ ‹기계의 꿈 – 자동인형에서 로봇까지›전 광경(7.27~8.29)

↓ 생활디자인시리즈 III ‹부엌×키친 – 부엌에서 키친 그리고 주방›전 (9.7~10.1)

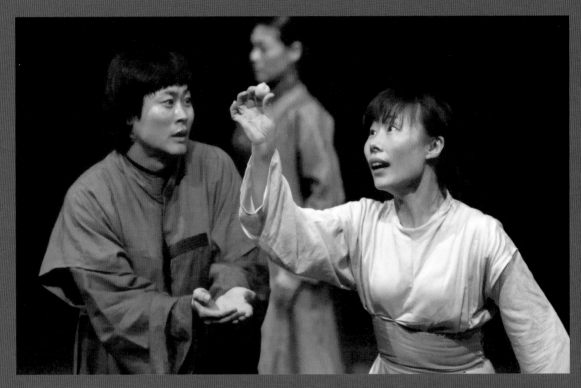

↑ 2005년 공모를 통해 발탁, 초연되었던 연극 ‹왕세자 실종사건› 재공연(9.19~10.1)

← 2006년 문화관광부 혁신우수사례
　공모에서 최우수상을 받은 ‹11시 콘서트›
　(12.14)

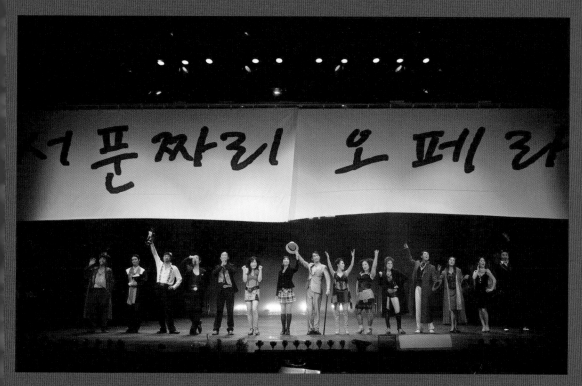

↑ 동시대 감성으로 훌륭하게 재구현했다는 호평을 받은
연극 ‹서푼짜리 오페라›(11.15~12.3)

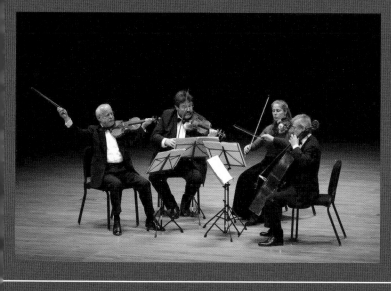

← 모차르트 탄생 250주년을 기념해
모차르트와 모던 클래식의 대명사
바르톡의 작품을 연주한 ‹알반 베르크 현악
4중주단›(5.20)

2007

바로크 시대에 초점을 맞춘 프로그램이 눈에 띄는 해였다. 바로크 오페라 두 편을 한 무대에 올린 오페라 ‹악테옹＆디도와 에네아스›(2.8~10)가 그것으로, 캐나다의 오페라 아틀리에를 초청해 음악뿐만 아니라 무대, 의상, 춤, 연기법까지 완벽한 17세기 스타일의 오페라를 섬세하게 재현했다.

토월극장(현 CJ 토월극장)에서는 토월정통연극시리즈로 ‹시련›(4.11~29)과 ‹사랑과 우연의 장난›(6.13~7.1)이 무대에 올려졌다. 미국 희곡 문학의 대표 작가 아서 밀러의 ‹시련›은 진지한 감동으로 관객들을 사로잡았으며, 그해 동아연극상에서 '연극상'을 받았다. 또한 비엔나페스티벌의 공식 참가작으로 선정되어 유럽과

미국에서 큰 호응을 얻은 ‹트로이의 연인들›(11.14~12.2)이 마지막을 장식했다.

연말에는 예술의전당이 직접 제작한 오페라 ‹카르멘›(11.14~17)과 국립오페라단과 공동주최한 ‹라 보엠›(12.6~11)이 무대에 올랐다. 예술의전당이 9년 만에 선보인 오페라 ‹카르멘›은 대중적인 내용과 듣기 편한 음악으로 높은 객석점유율을 기록하였다. 국립오페라단과 함께한 송년 오페라 ‹라 보엠›은 좋은 반응에도 불구하고 무대 화재가 발생해 잔여 공연을 할 수 없게 됐다. 이후 오페라극장이 전면 보수에 들어감에 따라 송년 발레 ‹호두까기인형›뿐만 아니라, 개관 20주년을 기념해 예정됐던 2008년의 모든 일정이 취소됐다.

↓
오페라 무대에서 표현되는 음악에서부터 연기, 춤, 의상, 미술까지 모든 요소가 완벽한 균형미를 이루는 캐나다 오페라 아틀리에의 초청공연 ‹디도와 에네아스›(2.8~10)

→
바로크 오페라의 특징을 시대정신에 입각해 재현해낸 캐나다 오페라 아틀리에의 초청공연 ‹악테옹›(2.8~10)

↘
독일과 유럽 등 현지에서 오디션을 통해 선발한 한국인 성악가들과 함께 예술의전당이 9년만에 직접 제작해 선보인 오페라 ‹카르멘›(11.14~17)

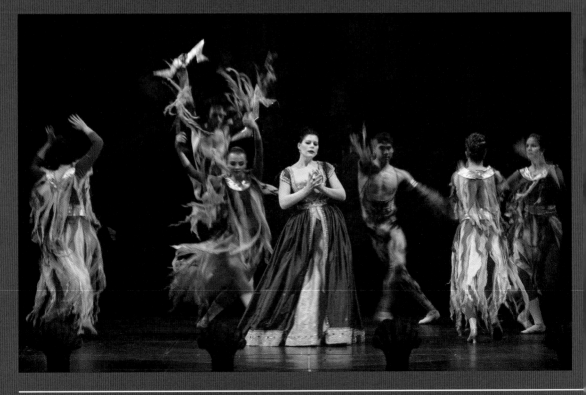

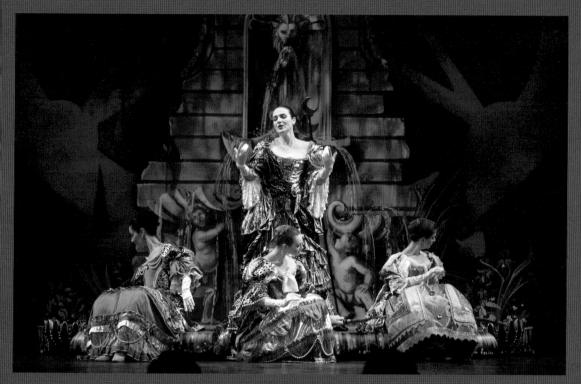

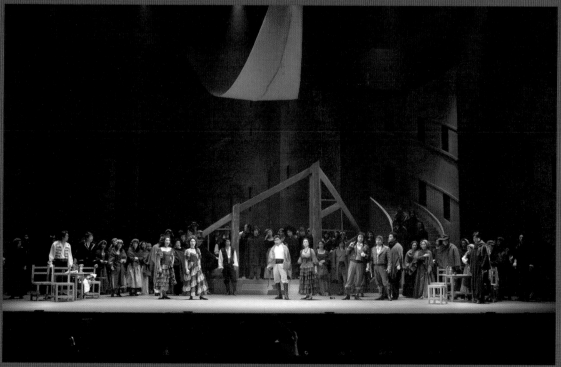

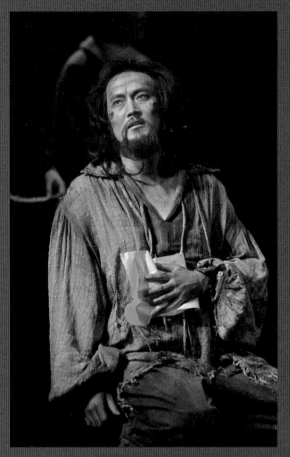

↑ 정동환, 김진태, 김명수 등 21명의 연기파
배우들과 박동우의 무대, 조혜정의 의상,
최경식의 음악으로 깊이를 더한 윤호진
연출의 ‹시련›(4.11~29)

↓ 팬톤 체어로 유명한 세계적인 디자이너
‹베르너 팬톤›전(12.9~2008.3.2)

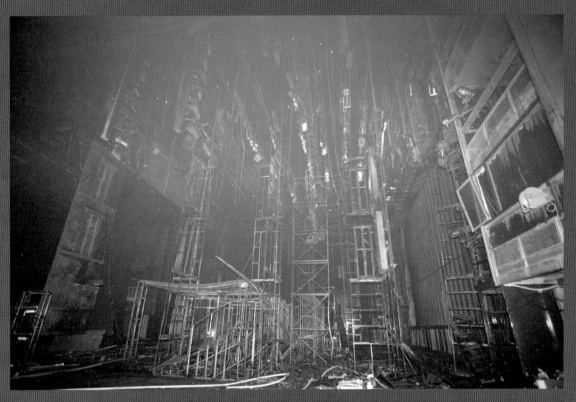

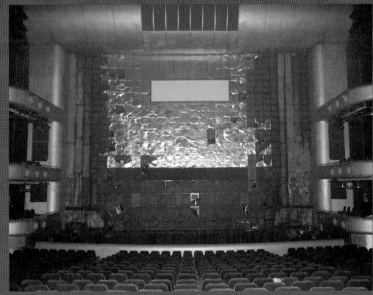

↑ 12월 12일 송년 오페라 ‹라 보엠› 공연 중에
화재가 발생한 오페라극장

2008

예술의전당은 개관 20주년을 맞이하는 뜻깊은 해에 관객 친화적인 공간을 연이어 선보였다. 첫 번째가 "예술이 사람에게 정신적인 자양분을 공급하는 요소"라는 뜻의 '비타민스테이션'이다. 우리은행의 지원으로 진행된 공사는 12월에 완공되었다. 한가람미술관과 한가람디자인미술관 사이의 어둡고 협소했던 광장 지층의 주 출입구는 다양한 편의시설을 포함한 원스톱 서비스 공간으로 개선되었다. 한진중공업에서 기증한 '물방울 분수', 종합 안내와 예매 기능을 겸한 서비스플라자, 다양한 장르의 작품을 소개할 수 있는 소규모 전시 공간 V-갤러리(현 한가람미술관 제7전시실)뿐만 아니라 식음료 시설과 상점이 마련되어 한층 더 관객 친화적인 공간으로 거듭나게 되었다.

두 번째는 화재로 문을 닫았던 오페라극장의 재개관이다. 10개월간의 무대 복구공사와 리노베이션을 마치고 크리스마스 선물처럼 12월 25일 관객들에게 돌아왔다. 손실된 무대 기계는 안정성이 향상되고 정밀 제어가 가능하도록 교체되었으며, 객석은 잘 보이지 않는 좌석을 과감히 줄이는 대신 음향 반사벽을 설치하는 등 오페라에 최적화된 음향 조건을 갖추게 됐다. 장시간 관람에도 몸이 불편하지 않은 객석 의자로 교체하였고 오케스트라 피트도 넓혀 연주자들의 편의도 증진시켰다. 12월 23일부터는 국내 최초로 일반인을 대상으로 한 객석 기부 행사를 시작해 복구비 충당과 양질의 프로그램 제작을 위한 기금 확보에 힘썼다.

↓
예술의전당 개관 20주년 기념
‹신영옥 & 김선욱 초청연주회›(2.15~16)

↗
새로이 단장한 오페라하우스 앞 에스컬레이터
↘
'비타민스테이션' 입구

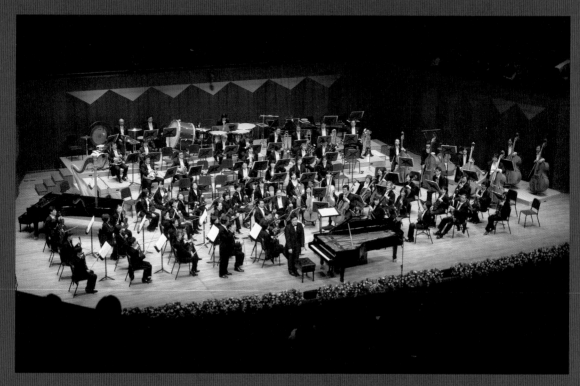

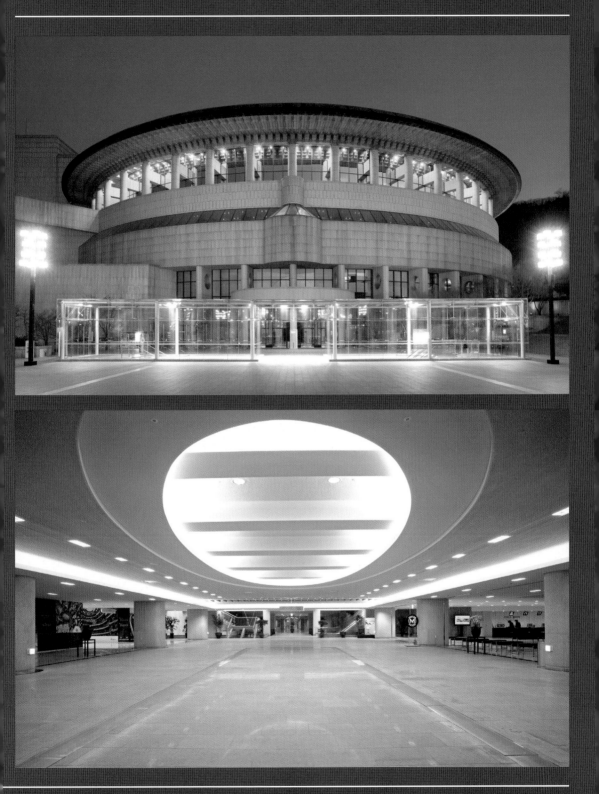

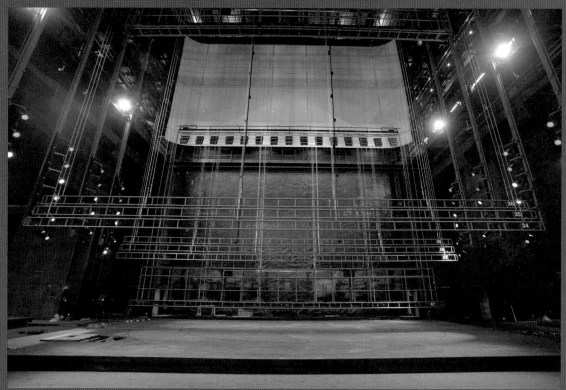

↑ 안정성을 향상시킨 오페라극장 무대 콘트롤 박스
↗ 오페라극장 조명실
↑ 오페라극장 무대

→ 오페라를 더욱 잘 표현할 수 있는 음향
 조건을 구현한 오페라극장 벽면과 박스석,
 오케스트라 피트를 넓혀 연주자들의
 편의도 증진시킨 오페라극장 내부

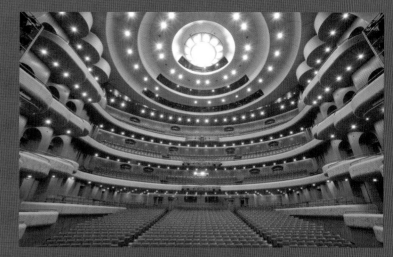

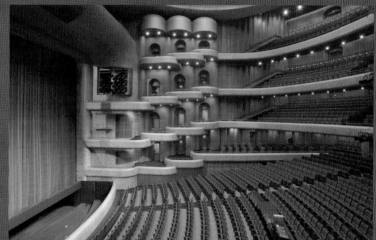

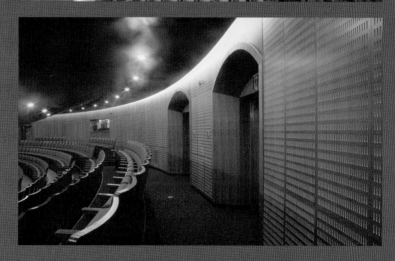

2009

국민의 일상생활에 예술을 정착시키기 위한 예술의전당의 노력이 하나둘 결실을 보인 해다. 그 첫 결실이 '객석 기부제'다. 예술의전당은 오페라극장 리노베이션에 소요된 비용과 향후 각 공간의 지속적인 리노베이션에 필요한 재원을 마련하기 위해 2008년 연말부터 '오페라극장 2,171석에 여러분의 이야기를 담겠습니다'라는 기부 캠페인을 전개했다. 그 결과 연말까지 8억 원을 모금하는 쾌거를 달성했다. 특히 기부자 이름과 본인이 원하는 문구가 담긴 명판을 오페라극장의 객석 등받이에 부착하는 방식으로 예술을 사랑하는 일반인들의 사연들을 극장에 담아냈다.

두 번째 결실은 공원과 마켓을 결합시킨 형태의 'The Park' 프로젝트다. 2009년 예술의전당의 중점 추진 사항은 야외공간을 공원으로 조성하는 것이었다. 이러한 목표에 따라 국민의 생활에 더욱 가깝게 다가가 예술 애호 인구의 저변을 확대하고 관객 유입을 증대시키고자 했다.

3월 6일에는 오페라극장 재개관을 기념해 영국 로열오페라하우스 프로덕션의 ‹피가로의 결혼›이 무대에 올라 관객과 언론으로부터 뜨거운 관심을 받았다. 국립예술단체와 본격적으로 협업해 ‹백조의 호수›, ‹호두까기인형›, ‹송년 오페라 갈라 콘서트› 등을 무대에 올렸다. 9월 음악당에서는 ‹제1회 예술의전당 음악 영재 캠프 & 콩쿠르›라는 특별한 행사도 개최했다. 국내 최초로 음악캠프와 콩쿠르를 결합시킨 이 프로그램은 음악 영재가 해외가 아닌 국내에서도 세계 최고 교수진에게 교육받을 기회를 제공했다.

↓ 예술 애호 인구를 확대하고 관객 유입을 증가시키기 위해 마련한 'The Park' 프로젝트 전경

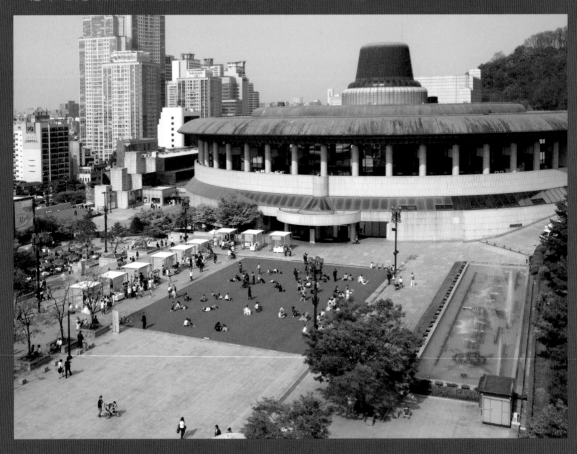

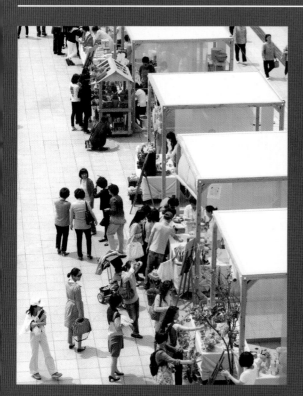

← 5월에 개최한 'The Park' 프로젝트의 스프링마켓
↓ 기부자의 이름과 원하는 문구를 오페라극장 객석에 부착하는
 방식으로 진행된 '오페라극장 객석 기부 캠페인'

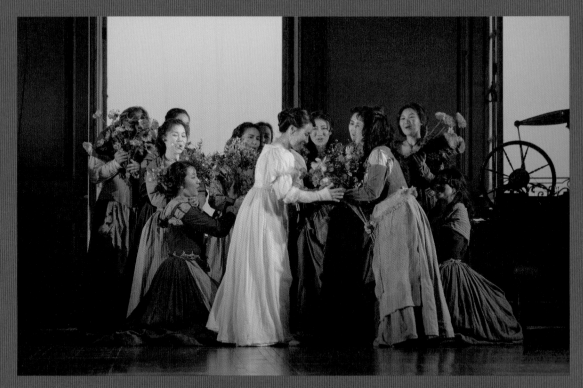

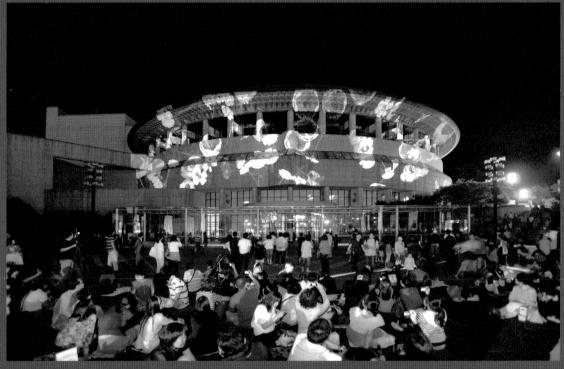

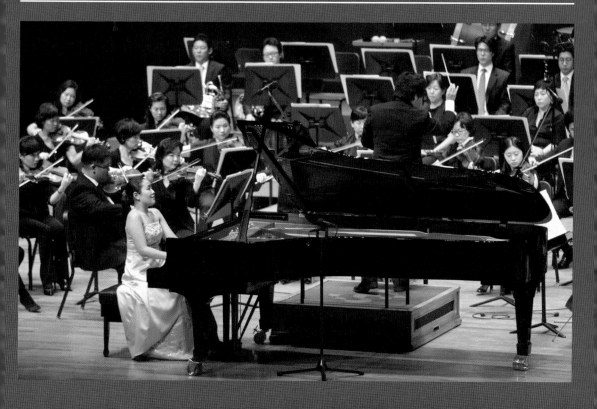

↑ 국내 최초로 음악캠프와 콩쿠르를 결합시킨 음악 영재 육성프로그램
‹제1회 예술의전당 음악 영재 캠프&콩쿠르›에서 대상을 수상한 피아니스트 김정은(11.7)
↖ 오페라극장 재개관 기념으로 올린 영국 로열오페라하우스 프로덕션의
‹피가로의 결혼›(3.6~14)
← 'The Park' 프로젝트의 미디어아트 퍼포먼스 ‹디지로거가 되다›(5.30)

2010

'자체 매표 시스템'이 긴 산고 끝에 2010년 4월 'SAC Ticket'이라는 이름으로 첫선을 보였다. 기존에는 예술의전당 홈페이지에 접속한 후 다시 매표 대행사에서 티켓을 예매해야 하는 불편함이 있었다. 예술행사 예매뿐 아니라 강좌 수강신청과 공간 대관도 가능해져 과거 직접 방문하거나 우편, 팩스를 이용해야 했던 불편함도 일소했다. 미술관을 찾는 관람객의 편의를 개선하기 위해 번호 대기 시스템을 국내 최초로 도입하고, 스마트폰 시대를 맞아 다양한 전시 정보를 살펴볼 수 있는 QR코드를 접목하는 시스템도 구축했다.

2010년의 성과 중 가장 눈에 띄는 것은 공연장 리노베이션을 위해 외부 기업으로부터 후원을 유치한 점이다. 음악당 내 600석 규모의 중극장 신설을 위한 후원 계약을 IBK기업은행과 체결해 음악인들의 숙원이었던 챔버홀 건립을 확정했다. 또한 2012년 완공을 목표로 토월극장(현 CJ 토월극장)의 관람 환경 개선과 무대 설비 혁신을 위한 후원 양해각서를 CJ그룹과 체결했다.

↓ 바로크, 고전, 낭만주의의 계보를 잇는 대표 작곡가 '바흐, 베토벤, 브람스'의 머리글자를 따서 만든
음악회 ‹THE GREAT 3B SERIES–베토벤 2010›(12.9)

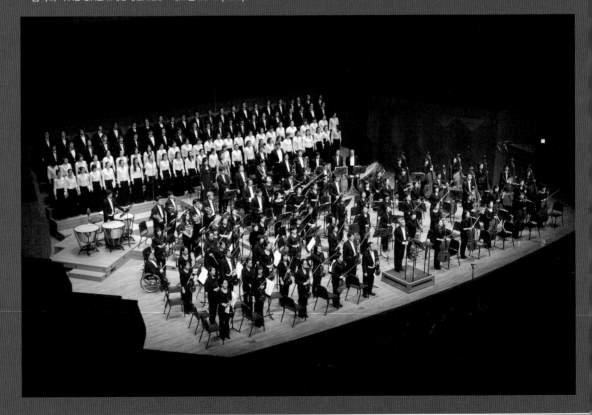

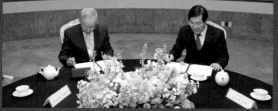

↓ ‹신세계와 함께하는 예술의전당 토요 콘서트› 로비

↑ 예술의전당은 6월 9일 IBK기업은행과 음악당 내 600석 규모의
챔버홀을 시설하기 위한 업무 협약을 체결하였다.

↑ 6월 24일 예술의전당은 CJ그룹과 CJ 토월극장 리모델링 협약을
체결하였다. 이를 통해 낙후된 객석과 노후화된 무대 설비로
리모델링이 필요했던 토월극장이 전문 공연장으로서의 면모를 갖출
수 있는 발판을 마련했다.

2011

IBK챔버홀과 신세계스퀘어 야외무대가 새로 조성되어 예술의전당은 공연장 규모 면에서 세계 최대 수준에 올라섰다.

8월에 새롭게 문을 연 신세계스퀘어 야외무대에서는 첫 공연으로 ‹쌍용자동차와 함께하는 야외 페스티벌 2011›(8.13~9.4)을 개최했다. 클래식 음악, 오페라 갈라, 대중음악, 발레, 재즈, 라틴 뮤직 등 총 9회에 걸쳐 다채로운 프로그램이 무료로 펼쳐져 여름 저녁 예술의전당을 찾은 가족 단위 관객들로부터 큰 호응을 얻었다.

실내악 발전을 위해 조성된 IBK챔버홀이 10월 5일에 개관했다. 총 600석 규모의 연주홀은 연주자들의 리사이틀, 중규모 오케스트라 공연을 위한 중간 규모의 공연장으로 설계되었다. 특히 연주자와 관객이 가까이에서 소통할 수 있도록 고안되었다는 점에서 개인 연주자들과 소규모 챔버 오케스트라 단체들의 환호를 받았다. 음향 평가 결과 또한 뛰어나 전문가들로부터 "미세한 음 어느 하나 놓치지 않는 탁월한 공연장으로 객석 어느 자리에서 들어도 마찬가지다"라는 극찬을 받았다.

미래의 잠재 고객을 개발하기 위한 노력에도 박차를 가했다. 청소년이라면 누구나 무료로 가입할 수 있는 '싹티우미' 회원제를 신설해 40% 이상 할인된 가격으로 공연을 즐길 수 있게 했다. 이 제도는 5월 시행 직후에 2,111명이 회원가입을 하는 기록도 세웠다.

7월 27일 새벽, 서울 지역에 내린 폭우로 우면산 자락에 산사태가 일어났고 예술의전당 일대도 토사가 밀려 들어와 야외 주차장과 광장이 진흙탕이 됐다. 조속한 피해복구로 다음날부터 콘서트를 재개했다.

↓ 무료로 진행되어 여름 저녁 가족 단위로 예술의전당을 찾은 관객들로부터 큰 호응을 얻은
　신세계스퀘어 야외무대 ‹쌍용자동차와 함께하는 야외 페스티벌 2011›(8.13~9.4)

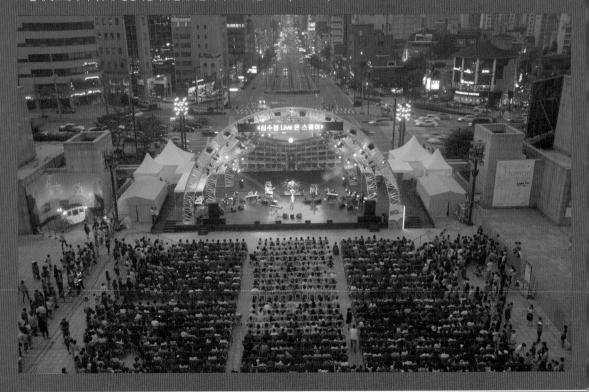

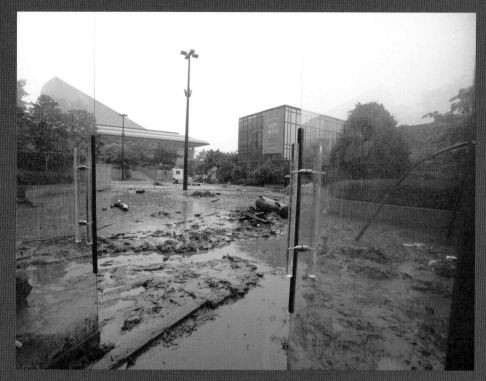

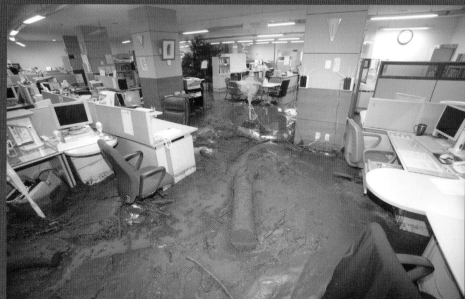

↑ 7월 27일 새벽 우면산 산사태로 인해 예술의전당으로 토사가 밀려 들어왔다.

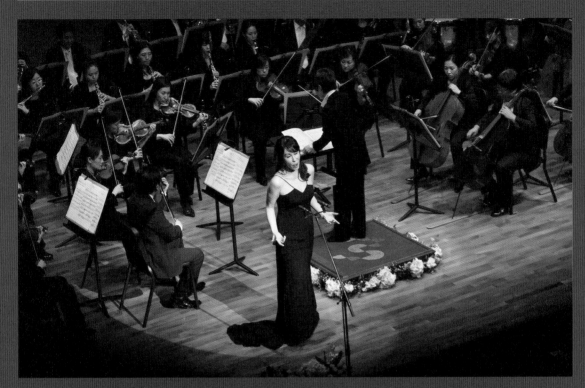

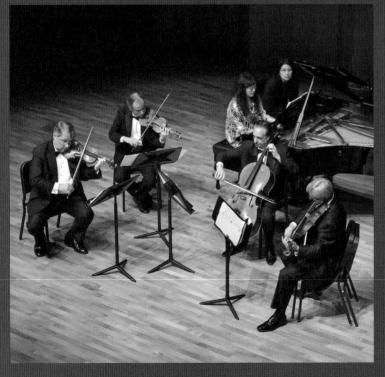

↑ 신예에서 중견까지 국내외에서 한국을
대표하는 최고의 음악인들이 출연하여
IBK챔버홀의 화려한 개관을
함께 알리고 축하한 ‹IBK챔버홀 개관 기념
페스티벌–소프라노 신영옥›(10.5)
← ‹IBK챔버홀 개관 기념 페스티벌–에머슨
스트링 콰르텟›(12.11)

↗ 매주 수요일 낮에 오페라하우스 1층
푸치니바에서 열린 ‹Wednesday Jazz›를
홍보하는 조형물(4.20~7.6)
→ 리모델링 공사를 거쳐 202석에서
330석으로 객석 수가 늘어난
자유소극장(12.17)

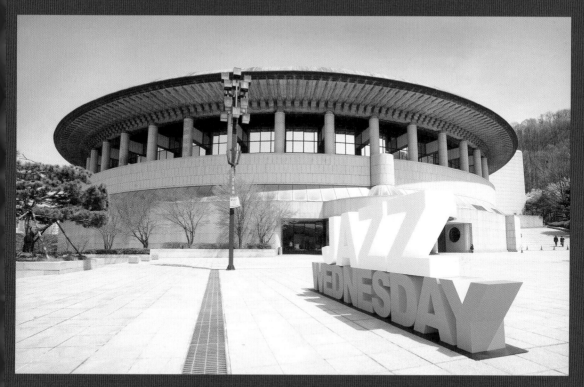

2012

예술의전당이 정체성을 확립하고 새로운 운영 방향을 설정한 해였다. 첫 번째 발걸음은 국내 문화예술계의 선도기관으로서 지난 25년간의 운영 경험을 되짚어 보고 앞으로의 변화 방향을 모색하기 위해 개최한 ‹SAC 포럼›이다. '예술의전당, 무엇을 간직하고 무엇을 바꿀 것인가?'라는 주제로 총 3회에 걸쳐 진행된 이 포럼은 음악·공연·전시 분야 전문가들의 발제와 토론으로 진행되었다. 내부적으로는 중장기 발전 계획(2012~2016)을 새롭게 수립하여, 2013년 개관 25주년을 기점으로 한 기관의 장기적 미래 전략에 대한 로드맵을 구축했다.

이와 함께 '표준좌석등급제'와 '당일할인티켓' 도입으로 국민의 더 나은 문화생활의 여건을 마련하고자 했다. 표준좌석등급제는 그간 명칭 및 등급 혼란을 일으켰던 좌석등급을 개선하고자 새롭게 시행된 제도다. 모든 공연의 최고 등급을 R석으로 통일하고 등급 및 등급별 좌석 수에 한도를 두어 관객이 좌석 등급을 혼동 없이 찾을 수 있게 했다. 이는 주최사와 관객 간의 공정 거래를 확립하는 데 크게 기여했다. 7월부터 시행한 당일할인티켓은 청소년과 문화바우처 소지자를 대상으로 한다. 그해 연말까지 총 7,433매가 판매됐다.

2012년에는 예술의전당 누적 관람객이 4천만 명을 돌파하였다. 한가람미술관에서 6월 5일부터 9월 30일까지 열린 ‹2012 루브르 박물관전-신화와 전설›에 총 390,035명 관객이 다녀갔으며, 서울서예박물관의 ‹다산 정약용 탄생 250주년 기념전›에도 다산 사후 최대 수량인 140점의 유물과 자료를 보기 위해 많은 관람객들이 찾았다.

↓ 예술의전당 역사를 되돌아보고 앞으로의 방향성을 모색한 ‹SAC 포럼› 공연 분야(9.6)

→ 신화와 전설이라는 테마로 그리스 도기, 로마 벽화, 조각, 회화 등 110점의 유물을 전시한 ‹루브르 박물관전›(6.5~9.30)

↘ 8월부터 10월까지 새롭게 선보인 유럽형 노천카페 형식의 야외 카페 '모무스'. 이 명칭은 오페라 ‹라 보엠›에 등장하는 노천카페에서 가져왔다.

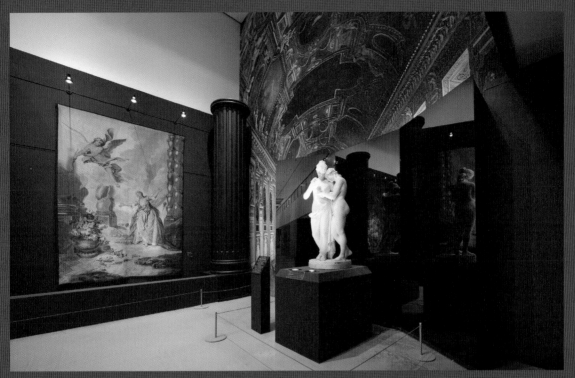

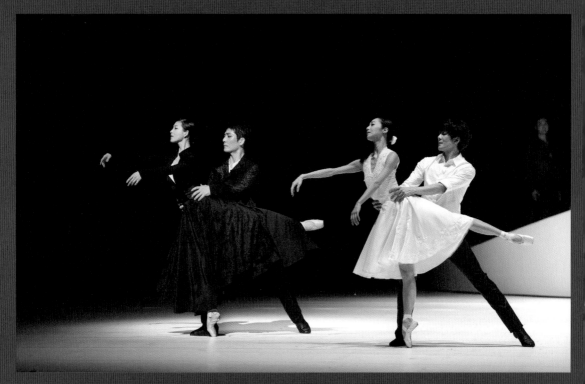

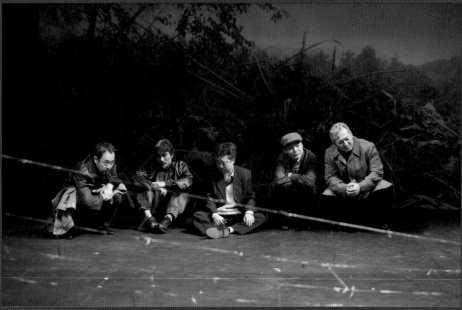

↑ 국내 최고의 한국 무용수, 발레리나와 발레리노를 한 무대에 세우며
 새로운 한국적 공연의 가능성을 모색한 ‹4色여정›(1.4~5)
↑ 연극 ‹여행›(9.21~10.7)

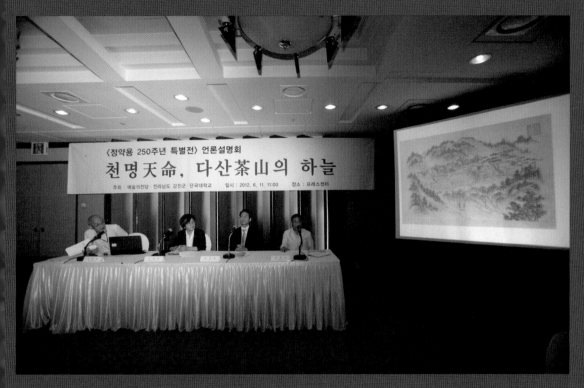

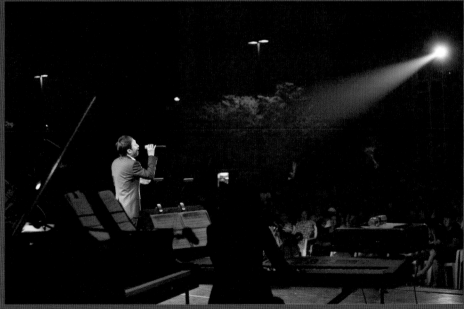

↑ ‹다산 정약용 탄생 250주년 기념전›의 언론설명회(6.16~7.22)
↑ 주말가족축제 중 ‹재즈파크 빅밴드와 유열의 재즈의 밤›(6.9~10)

2013

예술의전당이 개관 25주년을 맞는 뜻깊은 해였다. 이를 기념하기 위해 'Festival 25'라는 타이틀 아래 클래식 음악, 공연, 전시 각 분야에서 수준 높은 기획 프로그램을 선보였고, 개관기념일인 2월 15일에 맞춰 'CJ 토월극장'이 재개관했다. 2월 18일에는 예술의전당의 역사를 소개하는 홍보관 @700이 오페라하우스 지하 비타민스테이션에 오픈했고, 음악당 지하 고객 편의 공간도 조성됐다. 새롭게 시작된 영상화사업 'SAC on Screen'은 우수 공연과 전시를 온 국민이 손쉽게 만날 수 있는 발판을 마련했다. 또한 이 해에 예술의전당 연 관람객 수가 2,932,968명으로 최대 인원을 기록했다.

CJ 토월극장은 약 270억 원의 사업비를 투입해 15개월만인 2013년 1월에 완공되었다. 기존 2개 층 674석의 극장은 3개 층 1,004석의 최첨단 극장으로 새롭게 태어났으며 오케스트라 피트 확장, 시야 장애석이 획기적으로 개선됐다. 가변 건축음향 시스템도 도입되며 관객, 배우, 연출가들이 가장 선호하는 극장으로 재탄생하였다.

예술의전당의 역사를 짚어보자는 의미로 조성된 홍보관 @700은 1982년 건립 발의 등 준비 과정부터 오페라극장 개관까지 11년에 걸쳐 완성된 건축 역사, 이곳을 우리나라 문화예술의 중심지로 가꾸어간 사람들의 땀과 노력을 기록했다. 명칭은 예술의전당 부지의 주소였던 서초동 700번지를 뜻한다.

5월부터 추진된 영상화사업 'SAC on Screen'은 '공연 실황중계'를 비롯해 공연·전시 영상 콘텐츠를 보급하기 시작해 서울-지방간 문화 격차를 해소하는 데 기여했다. 'VIP석보다 더 좋은 객석'이라는 슬로건 아래, 아티스트의 생생한 표정과 몸짓, 객석에서 볼 수 없는 무대 구석구석과 공연의 흥미로운 뒷이야기를 담아내며 큰 인기를 끌었다.

↓ 2월 16일 첫 관람객을 맞이한 CJ 토월극장

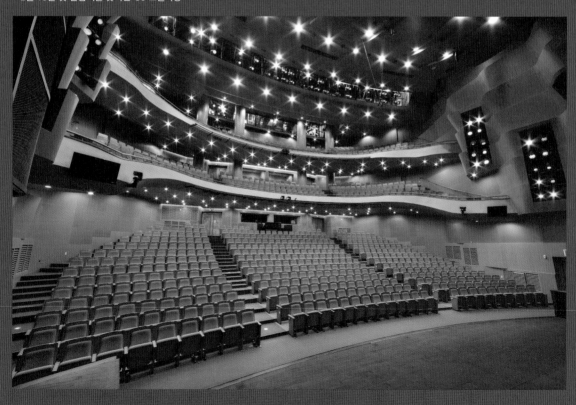

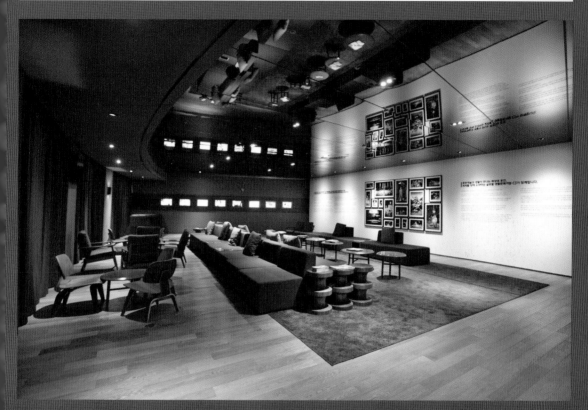

↑ 오페라하우스 3층에 위치한 CJ 라운지

↓ 예술의전당 부지의 주소였던 서초동 700번지를 상징하는 이름처럼 예술의전당의 역사를 소개하는 홍보관 @700

↓ 영화관에서에서 진행된 ‹SAC on Screen – 토요 콘서트› 실황중계(11.16)

2014

2014년은 혁신과 도전을 꾀한 해였다. 오페라하우스는 기획 프로그램의 다양성, 참신성, 차별화를 목표로 독자적 기획 브랜드인 'SAC CUBE'를 선보였다. 초연작, 고전, 영국, 가족 네 개 주제의 작품들이 관객들을 만났으며, 이 중 여러 편이 각종 시상식에서 우수 프로그램으로 선정되었다. ‹대한민국 오페라페스티벌›과 ‹대한민국발레축제›, '유망 예술인 발굴 프로젝트' 등 다양한 페스티벌을 통해 새로운 예술 콘텐츠와 창작인들을 관객들에게 소개했다.

국내 최초로 순수예술 부문의 시상식인 ‹예술의전당 예술대상›을 제정해 연극, 오페라 등 부문별로 개최되던 기존 시상식의 한계를 극복하고 기관의 권위와 위상을 제고하는 기회도 마련했다. 2013년 9월부터 2014년 8월까지 1년여에 걸쳐 예술의전당 여섯 개의 공연장, 세 개의 전시장에 올려진 공연과 전시를 각 분야의 전문가들이 심사했다. 총 19개 부문의 우수작을 선정됐고, 영예의 대상은 국립발레단의 ‹라 바야데르›가 차지했다.

한가람미술관은 ‹쿠사마 야요이›전을 개최해 관람객들이 조각, 설치, 회화, 영상 등 120여 점의 작품을 유쾌하게 즐길 수 있도록 했다. 세월호 사건의 아픈 시기 속에서도 45일간 약 14만5천여 명이 다녀간 놀라운 결과를 가져왔다.

5월 신세계스퀘어 야외무대에서는 잊혀가는 우리 동요와 세계 각국의 동요를 편곡하여 다양한 어린이 합창단의 연주로 진행하는 ‹동요콘서트›를 총 3회에 걸쳐 선보여 큰 호응을 얻었다.

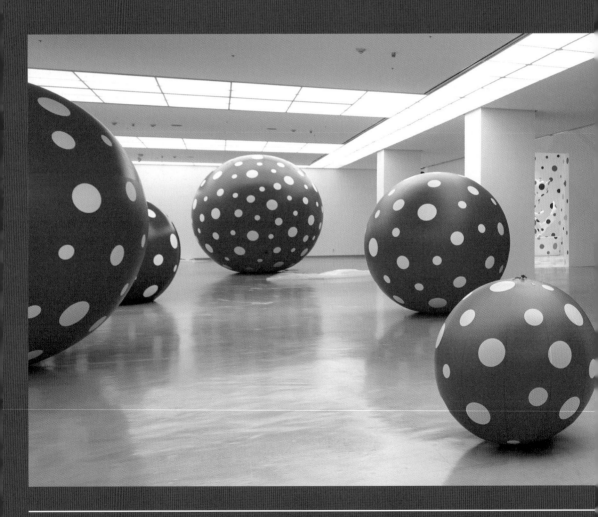

→ ‹동요 콘서트›(5.18)
↓ 한가람미술관 전관을 사용해 개최한
 ‹쿠사마 야요이›전(5.4~6.15)

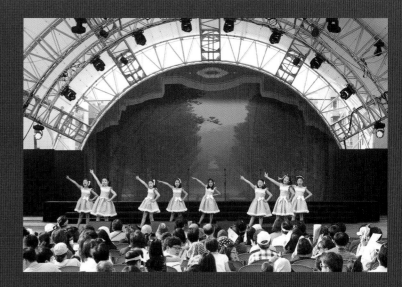

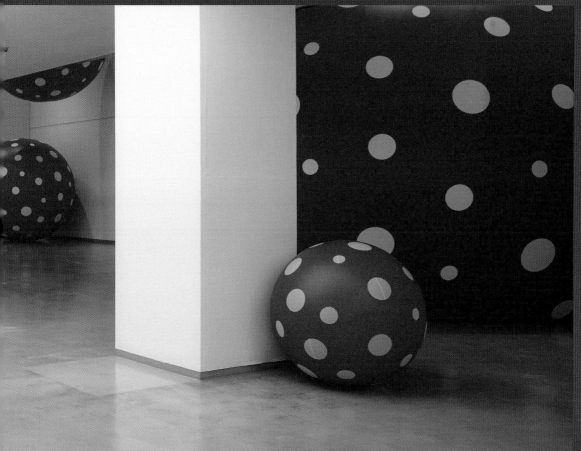

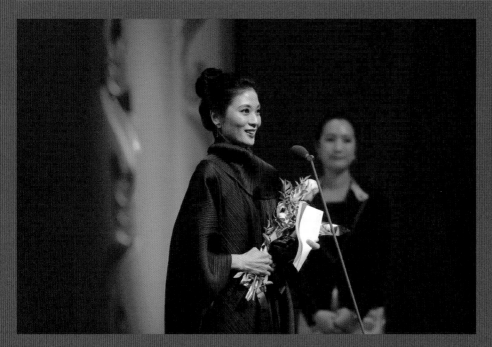

↑ ‹제1회 예술의전당 예술대상› 대상에 국립발레단의 ‹라 바야데르›가 선정되어
　　강수진 단장이 수상했다.(10.8)

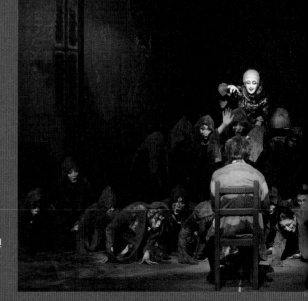

→ 공간별, 장르별로 인식되어 오던 오페라하우스 기획 프로그램을
　　단일 브랜드로 통합하여, 관객들의 인지도와 관심도를 대폭 상승시킨
　　'SAC CUBE' 중 연극 ‹메피스토›(4.4~19)
→ 매월 마지막 수요일의 '문화가 있는 날'에 맞춰 예술의전당이
　　선도적으로 기획한 음악회 ‹문화가 있는 날–아티스트 라운지›(2.26)

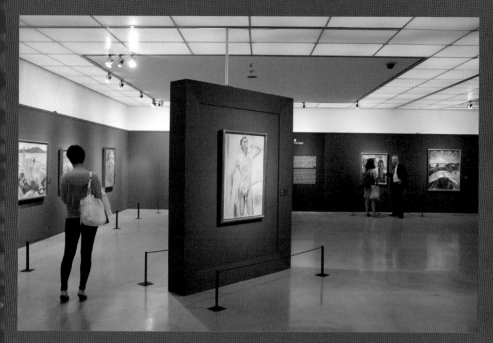

↑ ‹절규›로 유명한 뭉크의 탄생 150주년 기념 회고전 ‹영혼의 시 뭉크›(7.3~10.12)

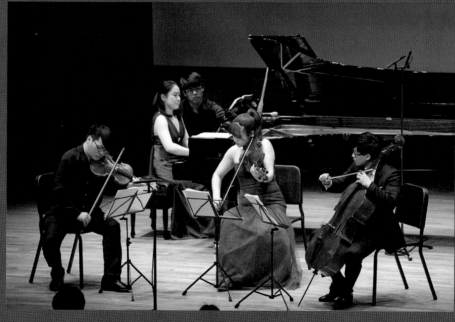

2015

2015년은 메르스 여파로 공연 및 전시가 잇따라 연기되거나 취소되는 등 문화예술계 전체가 크게 위축되었던 해였다. 예술의전당은 철저한 방역 작업 및 위생 교육으로 단 한 건의 공연과 전시의 취소 없이 위기를 극복했다.

9월에는 서초구와 협업하여 서초 전역에서 '서초, 문화로 하나 되다'라는 주제로 ‹제1회 서리풀페스티벌›(9.15~9.20)을 개최했다. 페스티벌은 관내 공공기관 및 기업, 학교는 물론 시민들의 자발적 참여를 유도해 새로운 문화예술 도시 축제 모델을 제시하였다는 측면에서 높은 평가를 받았다.

대중의 요구에 부응하는 프로젝트도 기획됐다.

그 첫 번째가 7월 예술의전당 개관 이래 처음 문을 연 직영 기념품점 'SAC Store'이다. 예술의전당 고유의 특색 있는 기념품과 아트상품을 소장하려는 방문객들의 요구를 적극 반영한 결과로서, 한가람미술관 1층에 오픈 매장 형식으로 조성하였다. 두 번째는 내방객이 뜸한 겨울철 광장에서 운영한 아이스링크다. 2018평창동계올림픽의 성공을 기원하고 이용객 저변을 확대시키고자 하는 취지가 반영됐다. 발레 ‹호두까기인형›을 테마로 꾸민 아이스링크는 공연장 전용 조명과 음향 장비를 사용해 공연장 분위기에서 스케이팅을 즐길 수 있는 새로운 명소로 각광받았다.

↓ 음악광장에 조성한 최대 300명까지 수용 가능한 아이스링크(12.5~2016.2.14)

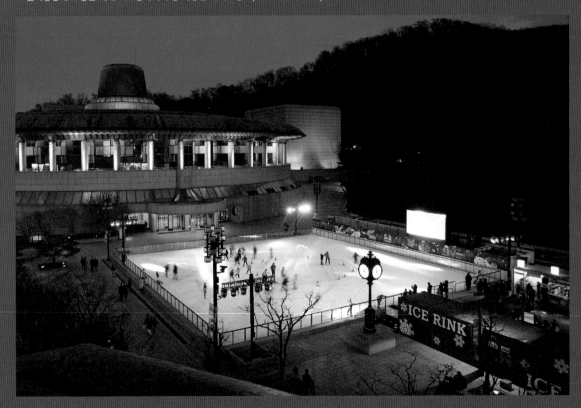

↑ 예술의전당 고유의 특색 있는 기념품과 아트상품 판매를 위해 오픈한 SAC Store(7.11)

↓ 2015년 한국과 베네수엘라 수교 50주년을 기념해 베네수엘라 국립미술관재단의 컬렉션 중 서양 미술의 거장 20인의 작품 100점을 선보인 ‹피카소에서 프란시스 베이컨까지›(11.27~ 2016.3.1)

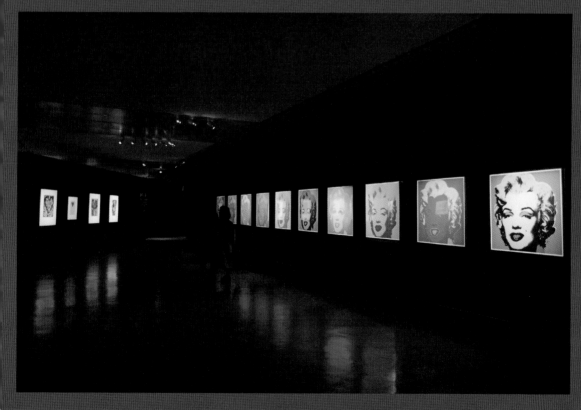

2016

서울서예박물관이 1년간 진행한 리모델링 공사를 마치고 2016년 3월 1일 새로운 모습으로 관객들을 맞이했다. 1988년 개관 이후 내장재와 각종 설비가 노후됐고 폐쇄적인 공간 구조와 불편한 동선 탓에 다양한 전시 연출이 어려웠다. 예술의전당은 서예계뿐만 아니라 각계각층의 전문가들과 함께 수차례 관련 포럼과 간담회, 자문위원회를 진행했고 약 120억 원 규모로 2014년 12월 착공에 들어갔다.

재개관한 서울서예박물관은 서예술부터 융복합 장르까지 수용할 수 있는 최신 설비의 박물관으로 재탄생됐다. 가장 큰 변화는 '실험', '현대', '역사유물' 총 세 개의 주제로 전시실을 구분하고 천장 높이와 형태도 차별화한 점이다. 또한 수장고와 항온·항습 시설도 대폭 개선하였다. 교육공간으로 대형 강의와 콘퍼런스 개최가 가능한 다목적홀과 미디어실이 보강됐다.

예술의전당은 새로운 콘텐츠 개발과 확장에도 노력했다. 2016년부터 클래식 음악 기획 브랜드인 'SAC CLASSIC'을 출범하고 다양한 시간대의 프로그램으로 관객에게 폭넓은 음악회를 제공했다. 영상화사업 'SAC on Screen'은 뮤지컬 ‹명성황후›가 제9회 스페인 한국영화전에 공식 초청을 받는 등 해외로 뻗어 나가는 행보를 보여주었다. 특히 다양한 신기술을 도입해 전국의 문예회관과 작은 영화관에서 고품질 실시간 중계를 볼 수 있게 했다. 2016년 한 해 동안 총 689회를 상영했고 총 94,281명이 관람했다.

↓
영상화 촬영 중인 유니버설발레단의
‹심청›(6.10~18)

↗
리노베이션하여 재개관한
서울서예박물관 외관

↘
서예 작가뿐 아니라, 사회 명사,
주한외교사절, 일반인 등까지 1만여 명이
손수 제작한 작품을 전시에 활용한
서예박물관 재개관전1 ‹통일아!›의 첫 번째
섹션 '망국亡國–독립열망' 전경(3.1~4.24)

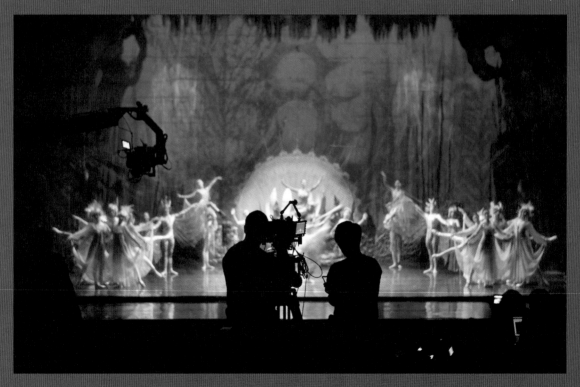

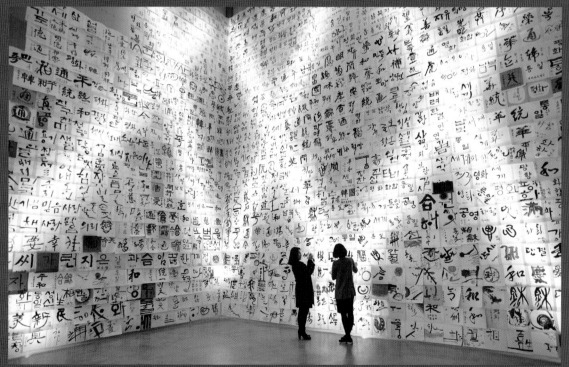

2017 – 2018

2017년 예술의전당 최초의 전속 예술단체 '어린이예술단 SAC THE LITTLE HARMONY'(이하 어린이예술단)가 탄생했다. 입시와 경쟁에 치우친 음악 교육에서 탈피해 종합적인 연주 체험을 쌓음으로써 유소년들이 협동심, 사회성을 고취할 수 있도록 돕는 것을 목표로 만들어졌다. 어린이예술단은 초등학교 3학년부터 6학년 학생들을 대상으로 합창, 기악, 국악 세 개 장르에서 평균 6대 1의 공개 오디션을 통해 선발했다. 김보미가 총지휘 및 합창 지휘, 정병휘가 기악 지휘, 계성원이 국악 지휘, 이영조가 작곡·편곡을 맡았다.

개관 30주년을 빛내기 위한 다채로운 프로그램들이 마련됐다. 2월 13일에는 세계 클래식 음악계에서 가장 매혹적이고 재능 있는 연주자로 인정받는 바이올리스트 사라 장이 4년만에 한국을 찾아 17인의 비르투오지와 함께 조화로운 앙상블을 청중들에게 선물했다. 9월 12일에는 월드 프리미어 시리즈 II ‹정경화 & 조성진 듀오 콘서트›가 개최됐다. 이 콘서트는 클래식 애호가들의 높은 관심을 반영하듯 티켓 오픈과 동시에 전석 매진을 기록했다.

예술의전당은 2018년 개관 30주년을 맞이한 해에 향후 30년을 함께할 새 식구들을 대거 맞이했다. 7월 1일자로 경비, 미화, 주차, 시설 등 용역 직원 240명이 직원으로 충원됐다.

↓ '어린이예술단 SAC THE LITTLE HARMONY'의 어린이날 콘서트(2017.5.5)

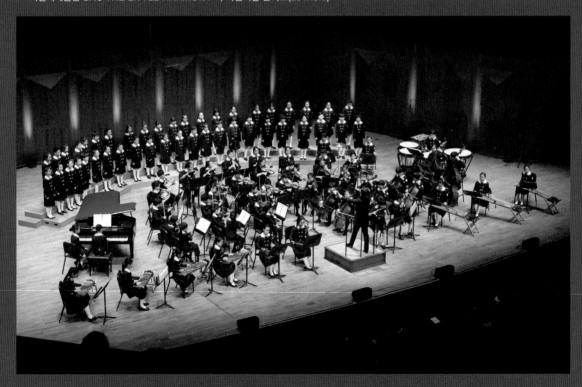

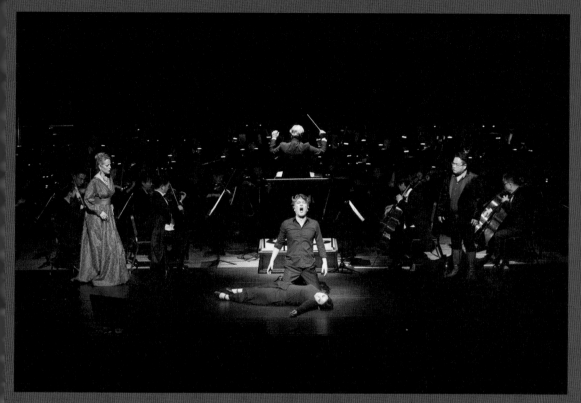

↑ 콘서트 오페라 ‹투란도트›(2017.12.9)

↓ 예술의전당 개관 30주년 기념 음악회 ‹사라 장과 17인의
비르투오지›(2018.2.13)

↓ 월드 프리미어 시리즈 II ‹정경화&조성진 듀오 콘서트›
(2018.9.12)

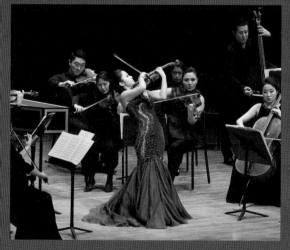

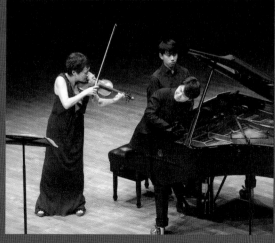

1988

FEBRUARY

15

MONDAY

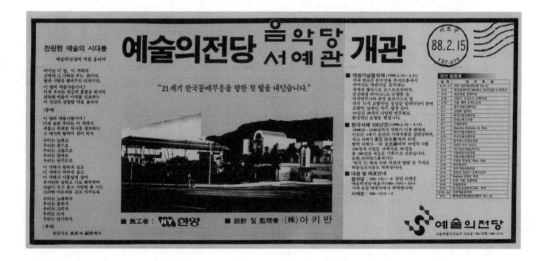

예술의전당 음악당·서예관 개관(제1단계 개관)

1984년 11월 14일, 예술의전당 건립을 위한 대역사가 시작되었다. 당초 1986년 9월에 음악당을 개관하고 88서울올림픽을 대비해 1987년 10월까지 전면 개관하는 2단계 공정으로 시작된 건립 공사는 논의를 거쳐 3단계 공정 하에 개관하는 것으로 조정됐다. 1988년 2월 15일, 드디어 국내 최초의 클래식 음악 전용 공간인 음악당이 웅장하고 화려한 모습으로 첫발을 내딛게 됐다. 같은 날 한자문화권 초유의 서예 전용 공간인 서예관(현 서울서예박물관)도 함께 개관하였다. 사진은 『동아일보』 1988년 2월 15일자에 실린 광고면.

'업무일지'로 돌아본
예술의전당 기획부터 개관까지

김동호
초대 예술의전당 사장, 동대문미래재단 이사장

나는 대학 졸업 후 1961년 7월부터 문화공보부(당시 공보부)에서
공직 생활을 시작했고 1980년 8월 5일부터 1988년 4월까지 7년
8개월간 기획관리실장으로 일했다. 전두환 대통령 시절인 이
기간 이광표, 이진희, 이원홍, 이웅희, 정한모 등 다섯 명의 장관과
김은호, 허문도, 박현태, 김윤환, 최창윤, 강용식 등 여섯 명의
차관을 보필했고 정부 부처 '최장수 기획관리실장'이란 기록을
남겼다.

 1980년에서 1988년에 이르는 8년은 정치적으로는
엄청난 격변의 시기였지만, 86아시안게임과 88서울올림픽이
개최되었다. 독립기념관, 예술의전당, 국악당과 국립현대미술관 등
문화기관들이 이때 기획되고 조성되었다. 지금은 용산에 자리한
국립중앙박물관이 현재의 국립민속박물관 건물에서 철거된 구
중앙청 건물로 이전된 것도 이 기간이었다. 그렇기 때문에 당시
차관보도 없었던 문화공보부에서 나는 기획관리실장으로 이 모든
문화시설의 기획에서 건설 및 개관에 이르는 전 과정에 직간접으로
관여하게 되었다.

 ### 예술의전당 기획 과정
누구의 발상인지는 명확하지 않다. 그러나 최초의 구상과
작업들은 1980년 9월 1일 전두환 대통령이 취임한 후, 허화평
정무 제1수석비서관과 특히 허문도 정무 제1비서관이 이끄는

대통령 비서실 '정무팀'에서 이루어진 것으로 보인다. 언론 통폐합과 언론기본법의 제정(1980년 12월 31일 제정 공포), 한국방송광고공사법 등이 정무팀에서 추진되었기 때문이다.

당시 '예술의전당 조성'이라는 거대한 프로젝트의 구상이 가능했던 것은, 첫째 한국방송광고공사의 설립으로 '공익 자금'이라는 새로운 재원이 조성되었고, 둘째 1988년 하계올림픽을 서울에서 개최하기로 결정됨으로써 경기장 건설과 함께 새로운 복합문화공간이 필요해졌기 때문이다.

1. 한국방송광고공사의 설립과 공익 자금의 조성

1980년 12월 31일 언론기본법과 함께 한국방송광고공사법이 제정, 공포되었고 이날 바로 시행되었다. 이 법에 따라 정부는 1981년 1월 20일, 홍두표 전 TBC 사장을 새로 창설되는 한국방송광고공사의 사장으로, 남웅종 예비역 장군을 감사로, 이기홍 전『한국일보』 광고국장을 전무로 임명함으로써 한국방송광고공사가 정식 출범했다.

한국방송광고공사는 제정 당시 공사법 제1조(목적)에 "공공에 봉사하는 방송 광고 체제를 정립하고 언론 공익사업을 지원하게 함으로써 건전한 국민 생활과 방송 문화의 발전 및 언론인의 후생 복지 증진에 기여함을 목적으로 한다."라고 규정하였다. 그러나 1982년 12월 28일 제1조(목적)를 "공공에 봉사하는 방송 광고 질서를 정립하고 방송 광고 영업의 대행에 의한 방송 광고 수입의 일부를 재원으로 하여 방송과 분화, 예술의 진흥사업을 지원하게 함으로써 국민의 건전한 문화생활과 방송 문화의 발전 및 방송 광고 진흥에 이바지함을 목적으로 한다."로 개정함으로써 공사의 기능을 구체화하면서 지원 범위를 언론 공익사업에 국한했던 것을 '문화, 예술의 진흥사업'에까지 확대했다.

이처럼 법을 개정한 것은 예술의전당 건립이 확정되면서 방송 광고 수입의 일부를 건립 예산으로 사용할 수 있도록 법적 근거를 마련하기 위해서였다. 또한 동법 제21조 2에서는 공사의 수익금 중 공사가 지불해야 하는 대행수수료와 공사 운영 경비를 제외한 금액을 방송진흥사업 및 문화, 예술진흥사업을 위한

자금으로 조성하도록 규정하고 이 자금을 '공익 자금'으로 규정했다.

당시 광고 영업 대행 수수료는 MBC 본사가 20%, KBS와 MBC 지방사가 15%였다. 초창기 공익 자금의 조성 실적과 집행 내역을 보면 그 의도를 알 수 있다. 첫해인 1981년에 KBS와 MBC의 광고 총매출액은 1,197억 원이었고 광고대행수수료는 179억 원, 공익 자금 조성은 120억 원이었다. 다음 해인 1982년에는 매출액 1,677억 원, 수수료 285억 원에 공익 자금 176억 원을 조성했다. 그리고 조성된 공익 자금은 언론 단체 및 언론인 지원과 양평수련원 건립에 사용했다. 그러나 1983년과 1984년에는 각각 245억 원과 270억 원을 조성하여 언론인 및 단체 지원과 양평수련원 건립 외에도 프레스센터 건립과 문예진흥기금 출연 및 예술의전당 건립비가 추가로 집행되었다.

이처럼 당시 통상적인 문화예술 사업은 문화예술진흥법에 의해 조성되는 '문화예술진흥기금'(주로 극장입장료에 부과하여 조성)을 통해 지원되고 있었다. 때문에 방송 광고 대행으로 조성되는 '공익 자금'으로 지원하게 될 문화예술 분야의 사업은 성격상 예술의전당처럼 '규모가 크고 상징적인' 사업이어야 했다.

2. '88서울올림픽' 확정

1981년 9월 30일 독일 바덴바덴에서 열린 IOC총회에서는 1988의 하계올림픽 개최지로 경쟁 도시였던 일본의 나고야를 제치고 대한민국의 서울이 결정되었다. 올림픽 개최지가 서울로 확정되면서 정부는 잠실에 주경기장 건설에 착수하는 등 88서울올림픽 준비 작업을 본격적으로 추진했다. 특히 '문화 올림픽'으로 준비해야 한다는 국민적인 욕구가 팽배했다. 따라서 올림픽 개최에 필요한 각종 경기장의 건설이 필수적이었지만 문화 올림픽을 뒷받침할 수 있는 파리의 퐁피두센터, 런던의 바비칸센터, 시드니의 오페라하우스와 같은 복합문화공간의 조성이 필요했다.

이처럼 대규모 문화예술 프로젝트에 지원할 수 있는 '공익 자금'이 생겼고 올림픽에 활용할 복합문화공간의 필요성이 대두되고 이 두 가지의 필요충분조건이 맞아떨어지면서 '예술의전당'이라는 복합문화공간 조성의 구상이 가능하게 됐다.

최초의 발의와 확정

1981년 말, 청와대 '정무팀'과 한국방송광고공사에서는
복합문화시설의 조성 논의가 진행되고 있었고, 그 구상은
문화공보부에도 전달되었다. 1982년 1월 6일 허문도 대통령 비서실
정무 제1비서관이 문화공보부 차관으로 옮기면서 예술의전당 건립
계획은 한국방송광고공사 주도로 구체화되기 시작했다. 1982년
4월 10일 10시 30분, 홍두표 사장은 이광표 문화공보부 장관에게
그동안 준비했던 건립 계획을 보고했다. 이 자리에서 예술의전당
건립 사업은 한국방송광고공사가 주관하여 진전시키되 사계
전문가의 의견을 수렴, 단계적으로 추진하기로 했다.

이에 따라 한국방송광고공사에 김수근, 신용학, 이강숙,
황병기, 유덕형, 최순우, 이경성, 허규, 이우환, 문명대 등 10인으로
구성된 자문위원회가 발족되었고 파리제6국립대학교 출신의
건축가 신용학에게 기초 조사 용역이 맡겨졌다.『조선일보』에
근무하다 한국방송광고공사로 옮긴 이주혁이 실무 책임인
사무국장을 맡았다.

1982년 5월 21일, 이진희 MBC 사장이 문화공보부 장관에
임명되면서 예술의전당 건립 사업은 독립기념관 건립 사업과 함께,
이진희 장관의 진두지휘로 추진되기 시작했고, 기획관리실장인
나는 문화기관 시설 조성에 직접 관여하게 되었다. 문화공보부와
한국방송광고공사가 마련한 최초의 기본 계획은 1982년 9월 30일
전두환 대통령에게 재가를 받았다.

난항을 겪은 부지 선정

예술의전당 건립이 확정되면서 부지 선정이 당면 과제로
등장했다. 독립기념관과 예술의전당, 국악당, 국립현대미술관의
부지 선정은 모두 내가 직접 관여했고 그때마다 서울 근교와
경기, 충남·북 일원을 답사했다. 독립기념관의 부지 선정은
독립기념관건립추진위원회 박종국 사무처장과 광장건축의 김원
소장이 맡아 진행했다. 당시 김원은 건축가 김석철, 강홍빈 등과
함께 독립기념관의 기본 계획 마련을 위한 '기획팀'을 이끌고

있었고 풍수에도 밝았다.

　　박종국 처장과 김원 소장(대부분 나도 동행했다)은 100만
평의 부지를 찾기 위해 여러 차례 경기도와 충청남북도 지역을
답사하던 중 청원군수가 추천한 천안군 목천면 소재의 지금의
자리를 발견했고, 이진희 장관과 함께 해발 519m의 흑석산 정상에
올라 확인한 후, 1982년 11월 20일 대통령이 현지를 시찰하면서
확정되었다.

　　국립현대미술관의 경우, 처음에는 서울 일원에 소재한 3개의
후보지를 중심으로 건립안을 마련, 1982년 7월 20일 대통령에게
보고했다. 그 자리에서 대통령은 '수도권 인구 분산 정책'과
영호남지방에서의 접근성 등을 고려해서 대전 지역을 중심으로
정해 보라고 지시했다. 이에 따라 나는 수원에서 대전 현충원까지
많은 곳을 답사했지만 후보지를 찾지 못하고 서울 근교에서 찾았다.
9월 30일 대통령에게 건의, 과천 서울대공원 내 문화 시설 지역으로
정해졌다.

　　예술의전당 부지도 쉽게 결정되는 듯했다. 1983년 1월 10일,
현 대법원과 대검찰청이 자리 잡은 서초동의 서울시청 이전 예정
부지 32,245평으로 내정하고(당시에는 비닐하우스가 있었다)
1월 13일 대통령에게 보고도 마쳤다. 그러나 서울시의 대안 제시로
난관에 봉착했다. 2월 10일 장관을 만난 서울시장은 30,000평
중 10,000평에는 서울시 예산으로 컨벤션 홀을, 10,000평에는
문화공보부 예산으로 예술의전당을, 10,000평은 공유 공간으로
하되 공동 설계를 진행하자는 안을 제시했다. 제2안으로
몽촌토성에 올림픽 타운을 조성하고 그 경내에 조성하자고
했다. 서울시가 제안한 10,000평의 부지로는 복합문화공간이
들어설 수 없었다. 후에 이곳에는 서울시청이 아닌 대법원과
대검찰청이 들어섰다. 결국 당시 서울시는 '반대를 위한 대안'을
제시했던 것이다. 그래서 예술의전당 건립 부지 선정 작업은
원점으로 돌아갔고 경희궁이 있던 구 서울고등학교 부지(현
서울역사박물관)와 반공연맹과 타워호텔 일대의 부지가 유력하게
검토되었다.

　　나는 5월 24일에는 서초동의 서울시청 예정 부지 뒤편에

위치한 군 정보사령부를 찾아 부대장과 함께 경내를 돌아보기도
했다. 정부 소유의 땅과 교환한 후 부대가 이전한다는 원칙에는
합의했지만 일정상 올림픽이 열리는 1988년까지 예술의전당을
조성하기에는 시간이 너무 촉박했다.

　　　5월 26일에는 현재 예술의전당이 자리 잡은 우면산 일대를
답사했고, 다음날에는 김원 소장이 추천한 성수동의 강원산업
시멘트 공장을 이진희 장관과 돌아보았다. 그 결과 서초동 우면산
북단, 서초동 산 130번지 일대의 83,200평의 부지(군사시설
보호구역으로 지정되어 있었고, 70필지를 39명이 소유하고
있었다)를 제1안으로, 구 서울고등학교 부지를 제2안으로 하여
보고서를 만들었고, 1983년 7월 13일 오후 3시 대통령의 재가를
받아 확정했다. 이와 함께 건립사업은 한국문화예술진흥원에서,
부지 매입은 한국방송광고공사가 맡도록 결정되었다.

　　　이에 따라 7월 14일 한국방송광고공사는 이기흥
전무를 책임자로 토지매입반을 구성하였고 문화공보부와
한국문화예술진흥원에서 각각 2명의 직원이 파견되었다. 이후
토지 매입은 순조롭게 진행되었고, 당해 부지를 문화 시설 용지로
변경하기 위해 관계 기관과의 협의를 진행했다.

　　　1983년 9월 15일, 한국의집에 장병기(한양대),
손정목(서울시립대), 최상철(서울대 환경대학원),
권태준(서울대 환경대학원장), 황명찬(건국대 행정대학원장)
등 중앙도시계획위원회 위원들을 오찬에 초대해 자문과 협조를
구했다. 군사시설 보호 구역 해제를 위해 육군참모총장도 만났다.
그 결과 예술의전당 부지는 서울시 도시계획위원회(1983년 11월
3일)와 건설부 중앙도시계획위원회의 의결도 거쳤고, 1984년 5월
26일 도시 계획 사업(문화시설) 시행 허가를 받았다(서울시고시
제315호). 국방부와 협조 군사시설보호구역도 해제했다.

　　　기본 계획 성안
부지가 결정되면서 어떤 기능의, 어떤 규모의 건물을 지어야
할 것인가가 초미의 과제로 등장했다. 이를 위해 1983년 8월

1일 한국문화예술진흥원에 '예술의전당 건립 본부'를 설치하고
이주혁이 본부장을 맡았다. 각계 전문가들로 자문위원회를
구성했고 8월 26일부터 9월 9일까지 15일간 의견을 청취했다.

분야(일시)	자문위원
총괄 분야(8.26)	이강숙, 황병기, 박용구, 유준상, 이반, 허규, 심우성, 서우석
음악 분야(9.1)	강석희, 이강숙, 권오성, 김봉임
무용 분야(9.6)	이둔열, 문일지, 이정희, 김복희
연극 분야(9.8)	김우옥, 유영환, 이 반, 신선희
미술 분야(9.9)	유준상, 유희영, 조영제, 이영혜

[표1] 예술의전당 건립 본부 자문위원회

이 자문회의는 건립 본부의 이주혁 본부장과 신용학, 김석철
상임기획위원이 주관하여 그 결과를 정리했다. 이와 병행하여
문화예술인 800명을 대상으로 의견 조사도 실시했다. 그 결과를
정리해 1983년 11월 4일 10시 30분 대통령에게 보고했다. 이날
보고 내용 중에는 기본 설계 공모 방법도 포함되어 있었다. 보고된
시설 규모는 다음과 같다.

공간1	공간2	규모
공연 공간	음악당	1,800석
	가극장	2.200석
	예술극장	800석
	가변공간	300석
전시 공간	대 전시장	600평
	소 전시장	300평
	조각 공원	500평
교육 교환 공간	예술자료관	
	영사실	
	연수실	
	본부동 등	
기타 옥외시설, 예술시장 등		

[표2] 문화예술인 800명 대상 의견 조사에 의한 시설 규모

계획 설계 공모 및 확정

이런 과정을 거쳐 기본 계획과 설계 지침을 마련한 후 설계자
공모에 들어갔다. 세계건축가연맹(UIA)을 통한 현상 공모, 한국
건축가를 대상으로 하는 현상 공모와 지명 공모의 3개 방안을
검토한 끝에 지명 공모 방안을 택했다. 1984년에 들어오면서 바로
지명 공모에 들어갔다. 김석철, 김수근, 김중업 등 국내 건축가
3명과 영국 CPB건축연구소의 크리스토프 본(Christoph Bon),
미국 T.A.C.건축연구소의 리처드 브루커(Richard Brooker) 등 외국
건축가 2명이 선정되었고 설계안은 1984년 1월 18일부터 4월
20일까지 제출하도록 했다. 지명 공모한 작품들이 들어오면서 4월
23일부터 심사에 들어갔다. 한국문화예술진흥원의 송지영 원장을
위원장으로 김희춘(건축가, 서울대 명예교수), 나상기(건축가,
한국건축가협회장), 김지태(건축가, 한국건축사협회장),
박용구(음악평론가), 김동훈(연극협회 이사장, 예총부회장)과
홍두표 한국방송광고공사 사장으로 심사위원회를 구성했고 간사
역할은 내가 맡았다.

　　　그 결과 "작품마다 접근 방식이 다르고 작품마다 장단점이
있어 5개 작품 중 어느 한 작품을 선정하는 것은 바람직하지
못하므로 한국 건축가를 선정, 각 작품의 장점을 취합하고 새로운
마스터플랜을 작성"하기로 결론을 내렸다. 그리고 주 건축가로는
김석철이 정해졌다. 이 결과는 5월 4일 대통령에게 보고되었다.

　　　주 건축가로 선정된 아키반설계사무소의 김석철은
한국적인 전통미를 살려야 한다는 강박감에 적지 않은 고민과
갈등을 겪으면서 설계를 완성했다. 설계 결과는 1984년 10월 25일
대통령에게 보고되었다. 완성된 설계는 연건평 24,500평에 5개
시설동과 옥외시설이 들어서는 것으로 구성되었다.

시공사 결정 및 기공식

설계가 확정되면서 시공사 선정에 들어갔다. 건설 본부에서는
1984년 8월 6일 (주)선진엔지니어링에게 토목 공사 설계 용역을,
김석철 아키반설계사무소 대표에게 건축 공사 설계 용역을 맡겼고,

시설	공간	규모
축제극장	대극장(오페라 전용 무대 설치)	2,500평
	중극장	800석
	소극장	300석
	영사실	300석
음악당	오케스트라 전용(국제회의장 병용)	2,200석
미술관	4개 전시실	3,700평
자료관	시청각 자료실 등(세계예술의 데이터 뱅크)	2,337평
교육관	어린이 예술센터 등(집회 강습 활동)	3,580평
옥외시설	만남의 거리(예술 공원화)	3,000평
	한국정원	1,200평
	야외극장	6,000석

[표3] 예술의전당 건립안 완성된 설계안 결과

9월 6일에는 대능건설주식회사에 조경 공사 설계 용역을 주었다.
특히 건설 본부는 시공사를 선정하기 위해 일반 경쟁 입찰,
제한 경쟁 입찰, 지명 경쟁 입찰 등 3개 방안을 건의했고 이 중
지명 경쟁 입찰제도를 택하되 도급한도액 순위 상위 10개 업체를
지명하여 경쟁 입찰을 하는 방식으로 진행한 결과 주식회사 한양이
시공업체로 선정되었다. 이런 과정을 거쳐 1984년 11월 14일,
건설 현장에서 예술의전당 및 국립국악당 기공식을 거행했다.
전두환 대통령 내외와 국회의원, 문화계 인사들이 참석한 가운데
나는 지휘봉을 들고 조감도를 중심으로 브리핑했다. 역사적이고
감동적인 순간이었다.
그 후 1985년 9월 16일, 음악당 건축 공사가 시작됐고,
88서울올림픽 개막을 앞둔 1988년 2월 15일 음악당과 서예관(현
서울서예박물관)이 1단계 준공 개관하였다. 1990년 10월
17일에는 미술관(현 한가람미술관)과 서울예술자료관(현
한가람디자인미술관)이 2단계로 준공, 그 문을 열었다. 그리고
1993년 2월 15일 서울오페라극장(현 오페라하우스)이
개관함으로써 예술의전당은 전관 개관되었다.

건설 및 운영체제의 구축

공사가 본격적으로 추진되면서 한국문화예술진흥원 안의 예술의전당 건설 본부는 재단법인 체제로 전환되었다. 1986년 6월 9일 대통령에게 예술의전당 운영 계획을 보고하면서 '사장 중심제'로 운영할 것을 건의했지만 '이사장제'로 결정되었다. 12월 4일에는 새로 발족할 재단법인 예술의전당 이사장에 윤양중 재단법인 현대사회연구소장을, 이사 겸 건설본부장에 이미 근무 중인 서삼수 본부장을, 이사 겸 기획운영본부장에 김수득 KBS 감사를 임명하기로 결정했다.(임기는 재단법인 예술의전당 설립등기일인 1987년 1월 7일에 개시됐다.)

1986년 12월 4일, 정한모 한국문화예술진흥원장과 하순봉, 서삼수, 이광우, 김진무, 허규, 천호선 등이 모여 재단법인 예술의전당 발기총회를 열었고, 1987년 1월 7일 재단법인 예술의전당이 정식 발족했다. 1989년 8월에는 조경희 전 예총회장이 제2대 이사장으로 부임했다. 1986년 8월 26일 대통령은 서예교육전시관 건립을 지시했다. 이에 문화공보부에서는 1987년 2월 3일, 대통령에게 예술의전당 내에 이미 계획된 교육관을 설계 변경하여 서예교육전시관으로 조성하는 제1안과 워커힐 인근 아차산 입구에 건설하는 제2의 방안 중 제1안을 건의했고 그대로 채택되었다.

나는 앞으로의 예술의전당을 운영해 나갈 전문 인력의 양성이 시급하다고 판단해서 2억6천만 원의 예산으로 전체 예상 소요 인원 290명 중 1987년부터 5개년간 104명을 양성하기로 예술의전당과 합의했다. 이에 따라 1987년에 1기로 16명을 선발해서 6개월간 해외 연수를 보냈다. 이 계획은 한 차례 더 시행 후 중단된 것 같지만 이때 연수받은 인력이 예술의전당을 이끌어 온 핵심적인 역할을 해왔고 예술의전당을 떠난 후 오늘까지도 전국 공연장의 책임자로 활동하고 있다.

전관 개관을 앞두고 초대 사장으로 부임

1991년 12월 30일, 이수정 대통령 공보수석비서관이 문화부

장관으로 부임했다. 부임하고 한 달도 채 안 된 1992년 1월 20일 나는 이수정 장관과 오찬을 했다. 당시 나는 1988년 4월부터 영화진흥공사(현 영화진흥위원회) 사장을 맡고 있었다. 문화공보부 시절 같은 국장으로 함께 많은 일을 했기에 서로가 잘 아는 사이였다. 이 자리에서 전관 개관을 앞둔 예술의전당이 당면한 여러 과제들에 대해 많은 의견을 나눴다. 그 후 이수정 장관은 그동안 '이사장제'로 운영하던 예술의전당 운영 체제를 사장 중심제로 바꿨다.

사실 사장 중심제의 운영 체제는 전두환 대통령에게도 몇 차례 건의했던 내용이었다. 사장 체제로 바뀌면서 2월 25일, 나는 예술의전당 초대 사장으로 부임했다. 부임하자마자 나는 자문회의를 구성해 열었고, 각 언론사의 문화부장, 문화담당 논설위원과 최정호, 최종률, 이중한, 김성우 등 문화계 인사들을 두루 만나 광범하게 의견을 청취했다. 저녁마다 부서별로 직원들과 식사하면서 직원들의 의견을 들었다. 그리고 예술의전당 운영 개선안을 마련했다. 후원회결성 및 기금 조성, 예술의전당 특별법 제정, 지하철역-예술의전당 간 지하상가 조성 및 셔틀 운영, 야외 공간에 국제회의장 유치 등이 주요 골자였다. 예술의전당 운영개선안은 4월 10일 10시 30분 이수정 장관에게, 4월 20일 오후 5시에는 정원식 국무총리에게 보고되었다. 그러나 공교롭게도 보고 직전에 나는 문화부 차관으로 발령되었고 이 계획은 시행이 보류되었다. 그 후 예술의전당은 1993년 2월 15일 서울오페라극장(현 오페라하우스)이 준공 개관함으로써 전관 개관되었다.

맺으며

보관 중인 자료, 업무일지, 수첩과 대통령에게 보고한 사본 등을 토대로 기획 단계에서 개관까지를 정리해 보았다. 문화공보부 기획관리실장을 떠난 1988년 이후 전관 개관까지의 과정은 예술의전당이 펴낸 『예술의전당 1982~1993』에 의거, 중요한 사항만을 짧게 인용했다.

그들의 이야기는 아직 끝나지 않았다

안호상
홍익대학교 공연예술대학원장

음악당 개관, 예술경영의 길을 열다

음악당 개관과 함께 시작된 예술의전당 운영은 어떤 면에서
우리나라 극장 경영 또는 예술경영의 역사 그 자체라 해도 지나치지
않을 것이다. 1988년 2월 음악당 개관이 확정되고 점점 그 시기가
눈앞에 다가오면서 개관 후 극장 운영이라는 과제가 현실이 되었다.
운영 조직, 시설과 무대 등 분야별 운영 인력, 개관 프로그램을
비롯한 연간 공연 프로그램, 그리고 실제로 필요한 운영 재원 마련
등 본격적인 고민이 시작됐다.

더욱이 우리나라 최초의 복합예술센터를 만든다는 사명감에
빠져있던 초기 개관 준비팀은 어려운 가운데서도 개관 후 운영 방식
선택에 있어 욕심을 접지 않았다. 극장 운영의 기초가 되는 조직은
기능별 전문 직제를 도입하고, 가장 막막한 전문 인력 확보는
자체 요원 양성으로 돌파하고자 했다. 프로그램은 대관과 함께
연례 프로그램 개발과 PD 시스템 같은 이전에 시도해 보지 않은
방식들을 고려했다. 장기적인 전망을 가진 프로그램을 확보하기
위해 외부 전문가 그룹인 전문 임프레사리오(공연 기획 에이전트)와
협업하는 체계를 만들고, 매표는 전산화를 추진하는 계획을 세웠다.
지금 생각해도 파격적인 시도들을 염두에 두고 있었다.

그중 운영 요원 양성은 "예술의전당 모든 시설이
가동된다고 했을 때 이에 필요한 인력을 동시에 확보하는 것이
가능할까?"라는 질문으로 이어졌다. 당시 외부에서 스카우트하는
방법도 생각해보았지만, 만약 그렇게 한다면 적지 않은 극장들이

문을 닫아야 할 판이었다. 결국 자체적으로 해결하는 수밖에 없었다. 2년간 문화부를 설득하여 1987년 첫해 운영 요원 선발을 시작하였다. 향후 5년간 공연 기획, 무대기술, 전시 기획, 전산 정보와 예술 행정 등 각 분야로 나누어 100여 명을 채용하고 국내외 훈련을 거쳐 현장에 투입하는 것이 목표였다. 이 사업은 애초 계획대로 완성되지는 못했지만 일부만으로도 충분한 의미를 가지게 됐다. 이들은 예술의전당이 내세울 수 있는 가장 값진 자산이었고 우리나라에 공연 기획과 극장 경영이라는 새로운 직업군이 출현하는 데도 중요한 역할을 했다.

음악당 운영과 관련하여 동시에 판매되는 수십 종 공연 티켓을 늘 해오던 대로 수작업으로 관리하는 것은 불가능한 일이었다. 그리하여 매표 방식을 전산화하기로 했다. 매표 절차를 표준화하여 자체 전산 발매 프로그램을 개발하고 각 예매처를 자체 LAN 선으로 연결하여 전산 판매망을 구축하는 방식이었다. 이는 인터넷이 상용화되기 직전 최선의 방법이었다. 우여곡절 끝에 개관 직전 겨우 개발을 완료하였는데 실제 적용에서 오류가 발생했다. 1년 이상 현장 상용화를 위해 수정을 거듭했지만 결국 실패하고, 이후 매표 대행 전문 에이전트들이 출현하면서 자동으로 폐기되고 말았다. 무모한 도전의 뼈아픈 실패였지만, 그렇다고 아주 무의미한 것만은 아니었다. 매일 저녁 직원들이 모여 전산 발매 시스템의 문제를 파악하고 해결책을 찾는 가운데 극장 박스오피스에서 발생하는 무수한 경우의 수들을 함께 공유하는 기회가 되었다.

본격적인 극장 경영의 고민은 무엇보다 프로그램과 객석을 채우는 관객 개발이 아니었을까. 음악 전용 극장, 즉 콘서트홀을 운영한다는 것은 이전에는 누구도 경험해보지 못한 영역이었다. 콘서트홀은 특성상 매일 저녁 공연이 바뀐다. 400석의 리사이틀홀에 2,600석의 콘서트홀을 더하면 매일 밤 3,000명의 관객이 들어야 만석이다. 만석은 아니어도 적당한 수준의 객석을 채우기는 쉽지 않은 일이다. 해외에서 공부하고 돌아오는 음악가들의 귀국독주회와 대학에 재학 중인 전공 교수들의 정기 발표회, 그 외에 막 결성된 민간 실내악 단체 정도가 전부인 가내 수공업 수준의 국내 음악 시장에서 2,600석의 콘서트홀은 사실

누가 봐도 시기상조였다.

프로그램 방식과 관련한 초기 계획은 상주단체를
두는 것이었다. KBS교향악단이 바비칸센터의
런던심포니오케스트라처럼 상주단체로 입주하고, 연간 프로그램의
일정 부분을 책임지는 방법이었다. 무대 설계에 KBS교향악단의
요구를 반영하기 위해 KBS를 찾아가 의견을 듣고 자료를
얻어오기도 했다. 그러나 이 계획은 얼마 지나지 않아 교향악단
단원들의 반대로 무산되고 말았다. 하는 수 없이 프로그램 구성은
뉴욕의 카네기홀처럼 상주단체를 두지 않되 자체 기획과 대관을
병행하는 쪽으로 기울게 되었다. 물론 100% 대관만으로 운영할
수 있었으나 이는 처음부터 대안이 아니었고, 그보다는 연간 몇 %
정도를 자체 기획으로 감당할 것이냐가 관심사였다. 개관 전에는
프로그램을 확보하는 방법이 무엇보다 중요하다고 생각했는데 막상
개관하고 보니 그게 전부가 아니었다. 실제로 개관 이후에는 공연을
홍보하고 표를 팔고 객석에 관객들을 들이는 문제가 관건이 되었다.
모든 결정은 그에 상응하는 비용이 발생한다는 것을 경험하면서
예술경영이라는 말의 의미가 피부에 와닿았다. 콘서트홀 운영의
크고 작은 사안들이 예술의전당 경영의 중심 이슈가 되고 있었다.

당시 예술의전당 운영에서 심각한 문제는 음악당 운영
재원이 전혀 없었다는 것이다. 한국방송광고공사 공익자금으로
충당하는 건립 공사가 전부였기에 음악당이 완공되고 나서야
운영비가 발등의 불이 되었다. 논의를 거쳐 운영비 일부로 공연비를
확보하는 데까지는 이르렀는데 여기에는 수익 사업계정이라는
조건부 편성이 전제되어 있었다. 공연에 쓰는 비용만큼 수입을
올려야 하는 미션이 예술의전당 공연기획자에게 부여된 것이다.
이후 매일 티켓 판매 현황에 매달리고 프로그램에 실을 광고를
영업하고 대기업에 협찬을 얻으러 다니는 것은 예술의전당
공연기획자와 공연부장의 일상이 되었다.

이때 함께 일했던 직원들이 다른 곳으로 직장을 옮겨서도
똑같은 긴장 속에서 일하는 것을 보면 그 당시의 훈련이 정말
지독했구나 하는 생각이 든다. 교통이 불편하고 도심으로부터
접근성이 떨어진다는 핸디캡을 극복하기 위해 예술의전당 직원들은

프로그램의 질을 높이는 데 온 힘을 다했다. 이는 예술의전당을
찾는 예술가들에게도 마찬가지였다. 요즘은 이곳에 가게 되면
주차장에 빈자리가 없어 애를 먹고 주중임에도 커피숍에 자리가
없어 나오고 할 때면 관객 한 사람 한 사람이 매우 고마웠던 그때를
떠올리지 않을 수가 없다.

　　　1988년 서울올림픽을 앞두고 오픈을 서두르느라 매사가
어수선했지만, 예술의전당이 앞으로 나아갈 방향과 철학은 이때
거의 다 만들어지고 있었다. 음악당 개관은 우리 공연시장을 프로
관객, 프로 예술가의 시대로 접어들게 했다. 여기에는 예술가들의
성장, 경제와 함께 성장한 관객들의 문화 욕구 등 여러 요인이
작용했지만 콘서트홀의 규모도 적지 않은 역할을 했다. 2,600석의
객석은 이곳 무대에 오르는 모두가 감당해야 하는 눈앞의
현실이었다. 친지나 지인들을 동원해서 채울 수 있는 규모가
아니었기에 더욱 그랬다. 공연하는 모두에게 이 홀의 숫자는 그
자체가 공포였다. 공연 방식이 이전의 관행에서 벗어나게 되면서
모두에게 변화가 시작되었다.

서울오페라극장 개관, 격동의 시작

음악당이 예술의전당의 운영 방향과 경영의 기틀을 다지는 데
기여했다면, 서울오페라극장(현 오페라하우스)은 순수예술이
시민 곁으로 좀 더 가깝게 다가가는 데 역할하게 된다. 1988년
이후 서울오페라극장과 한가람미술관이 개관을 준비하는 5년
동안 음악당과 서예관(현 서울서예박물관)은 시민들의 예술적
호기심을 채워주는 프로그램들을 선보이며 점차 안정되어 갔다.
반면 서울오페라극장 개관을 앞두고 공연계는 하나도 아닌 세 개의
극장을 어떤 프로그램으로 운영할 것인가, 그리고 공연의 완성도
면에서 세계적인 아트센터의 명성에 걸맞겠는가 하는 부정적인
의견을 쏟아냈다. 사실이었다. 오페라 불모지인 우리나라에서
오페라 전용 극장 2,300석을 어떻게 채울 것인가에 대한
내부적인 고민 또한 끊이지 않았다. 예술의전당은 규모 면에서는
아트센터였지만 미국이나 서구의 아트센터들처럼, 아니 가깝게는

1988

AUGUST

17

WEDNESDAY

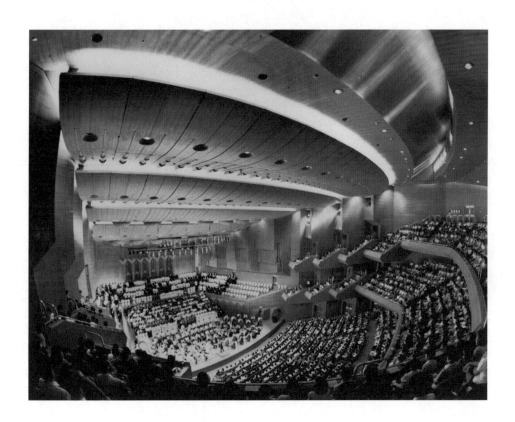

‹제1회 세계합창제› 개최

‹세계합창제›는 88서울올림픽 문화예술축전의 하나로 시작돼 1994년까지 격년으로 개최됐다. 우수한 외국 합창단을 초청해 국내 무대에 선보였을 뿐만 아니라, 국내 합창단과의 친선도 도모해 국가 간의 문화교류를 촉진하고 국내 합창 음악을 발전시키는 동력을 제공했다. ‹세계합창제›는 성공적인 프로그램으로 평가받으며, "음악은 만국공통어"라는 말을 실감할 수 있게 해주었다. 당시 국내에서 개최되는 국제적인 음악 축제로는 유일한 것이어서, 이듬해 시작된 ‹교향악축제›와 더불어 예술의전당 간판 프로그램으로 사랑받았다.

국립극장이나 세종문화회관처럼 전속 단체를 가지고 있지 않았다. 결과적으로 국립단체와 민간단체들과의 공동 주최 사업 또는 해외 공연 초청 등으로 기획 사업을 꾸려야 했다.

서울오페라극장 개관 프로그램 중 공모를 통해 선정된 오페라 상설무대의 ‹포스카리가의 두 사람›과 김자경 오페라단의 ‹시집가는 날›이 관객들로부터 가장 많은 관심을 얻었다. 오페라 장르를 향한 뜻밖의 성원에 힘입어 10월 재개관 기념행사인 ‹'93 한국의 음악극 축제›에 총 일곱 편의 오페라를 선보여 3만7천여 명이 관람하는 ‘오페라 돌풍’을 일으켰다. 이듬해 정명훈이 이끄는 바스티유오페라단의 ‹살로메›는 100여 명의 바스티유오케스트라 단원들과 출연진, 무대, 의상, 소품 등 완제품 수입 무대를 국내 팬들에게 선보이며 오페라를 향한 갈증을 해소시켰다. 1996년 예술의전당 최초의 자체 제작 오페레타 ‹박쥐›와 ‹피가로의 결혼›을 시작으로, ‘토월오페라시리즈’를 기획하였지만 1998년 ‹서울오페라페스티벌›이 열리기 전까지 예술의전당 오페라하우스에서 공연되는 오페라 대부분은 민간 오페라단에 의존하고 있었다.

IMF와 오페라 오디션

갑자기 불어닥친 IMF로 국가 경제뿐만 아니라 공연계가 침체되면서 상황이 바뀌게 됐다. 1998년, 한국 오페라 출범 50주년을 맞아 민간 오페라단들은 연합회를 조직하여 대대적으로 오페라 축제를 준비하던 중 IMF를 만나게 됐다. 그동안 민간 오페라단을 앞서서 도와주던 기업들이 먼저 IMF의 예봉(銳鋒)에 쓰러지고 있었다. 오페라단들은 예술의전당에 도움을 요청하였고, 예술의전당으로서도 이를 외면할 수 없었다. 민간오페라단연합회의 사정도 사정이지만 그들이 모두 공연을 접으면 오페라하우스도 결국은 텅텅 비게 되는 것이었다. 그리하여 몇 가지 조건을 내걸고 함께하기로 했다. 첫째는 작품의 주요 배역을 오디션으로 캐스팅하자는 것이었고, 두 번째는 티켓 값을 내려서 일반인들도 오페라에 접근하게 하자는 것이었다. 오디션의 목적은 작품의

배역에 맞는 성악가를 공정하게 선발하여 캐스팅의 잡음도
없애고 작품의 품질로 관객에게 제대로 평가받기 위한 것이었다.
이견이 없지는 않았지만 결국 예술의전당의 주장이 관철되어
민간오페라단연합회와 함께 〈서울오페라페스티벌〉을 개최하게
됐다. 〈카르멘〉, 〈리골레토〉, 〈라 보엠〉을 총 15회 공연으로 올려 전체
관람객 2만4천 명, 1회 관객 1천6백 명, 유료 관객 점유율 79%라는
기록을 세우며 한국 오페라 역사에 남을 경이로운 성공을 거두었다.
이후 매년 새로운 캐치프레이즈를 내세운 〈서울오페라페스티벌〉은
2001년까지 이어졌다. 그 과정에 무수한 난관이 있었지만, 압권은
국내 성악계의 오디션 거부였다. 늘 알음알음으로 서로 배역을
나누던 관행을 바꾸려 하자 이들이 반기를 든 것이다. 당황스럽고
난감했다. 그렇다고 오디션에 부정적이었던 오페라단 단장들을
겨우 설득하여 관철시켰는데 문제가 생겼다고 해보지도 않고 쉽게
포기할 수는 없는 노릇이었다. 문호근 감독과 상의한 끝에 해외에서
오디션을 해보자는 것으로 뜻을 모았다. 비록 실패할지라도
해볼 만하다고 생각했다. 이탈리아와 독일의 유학생들을 상대로
홍보하고 현지 교회를 빌려서 오디션을 결행했다. 결과는
대성공이었다. 양쪽 모두 150명씩이 넘는 지원자가 몰렸다.
하나같이 오페라 무대에 목말라 있는 젊은 성악가들이었다. 뜨거운
반응에 예술의전당은 더 용기를 얻을 수 있었다. 이러한 해프닝은
향후 예술의전당이 오페라 제작을 이어가는데 가장 큰 영향을 준
사건이 되었다. 국내 성악가들이 결국 오디션에 참여하게 됐기
때문이다.

　　　2002년에는 1994년 〈살로메〉에 이어 같은 방식으로
도이치오퍼베를린을 초청해 소프라노 신영옥이 수잔나를 열연한
〈피가로의 결혼〉을 오페라극장에 올렸다. 또한 세계 오페라의
흐름을 읽고 새로운 제작 방식을 도입하기 위한 시도로 영국
로열오페라하우스와 프로덕션을 제휴해 2002년 〈오텔로〉, 2003년
〈리골레토〉, 2004년 〈라 보엠〉을 제작했다. 이는 한국 오페라의
발전을 위한 쉼 없는 노력이었다. 프로덕션의 원형인 연출, 지휘,
무대, 조명, 의상 등은 로열오페라하우스 스태프들이 맡았고
출연진은 한국인 성악가들로 구성하여 완성도 높은 무대를

선보였다. 또한 예술의전당의 무대 기술 스태프들은 영국 기술
스태프들과의 작업을 통해 선진 기술을 습득할 기회를 얻게 됐다.
이러한 오페라 제작 시스템을 통해 예술의전당은 우리나라 무대
기술 스태프를 양성하는 학습장으로 거듭날 수 있었다.

유니버설발레단 그리고 국립발레단과의 협업

예술의전당은 오페라와 함께 발레 마니아들의 욕구를 충족시키기
위한 해외 유명 단체의 프로그램들을 연이어 선보였다. 최초 내한
발레 공연은 1995년 영국 국립발레단(ENB)의 ‹백조의 호수›이다.
한국인이 가장 사랑하는 발레 중 하나임을 입증하듯 관객들은
발레단의 화려한 기교와 완벽한 테크닉에 열광했다. 연이어 기획된
‘미국 3대 발레단 시리즈’에서는 조프리무용단, 아메리칸발레씨어터
그리고 뉴욕시티발레단이 초청되어 미국 발레의 진수를 보여줬다.
고전 발레의 전통을 기반으로 실험적이면서도 대중적인 현대
무용을 보여주는 영국의 램버트댄스컴퍼니와 천재 안무가 지리
킬리안(Jiri Kylian)이 이끄는 네덜란드댄스씨어터, 프랑스 필립
드쿠플레의 데세아무용단, 유럽 최고의 안무가 나초 두아토(Nacho
Duato)의 스페인국립무용단 등 전 세계 유명 무용단들을 초청하여
다양한 레퍼토리를 선보였다.

　　오페라극장은 해외 무용단을 소개하여 무용 시장을 넓히고자
노력하는 한편, 연말 송년발레 ‹호두까기인형›을 유니버설발레단과
공동으로 개최했다. 이 시리즈는 1994년 시작하여 국립발레단이
예술의전당으로 이전하기 직전인 1999년까지 성공적으로 이어졌다.

　　이렇게 활발하게 진행되던 무용 공연이 전환점을 맞게
된 것은 국립발레단의 이전이었다. 예술의전당으로 이전한 3개
단체 중에 전당과 프로그램 협력의 가능성이 가장 높은 단체가
국립발레단이었다. 그러기 위해서는 당분간 해외 단체의 초청을
자제하는 것이 바람직하다고 판단하였다. 그러면서 국립발레단과의
공동 제작에 본격적으로 나서서 볼쇼이발레단 예술감독이었던 유리
그리고로비치(Yury Grigorovich) 버전의 ‹호두까기인형›과 ‹백조의
호수› 등을 제작하게 되었다.

뮤지컬과 연극의 성장

예술의전당은 1994년 뮤지컬 〈캣츠〉와 1996년 〈레미제라블〉 초청공연을 통해 우리나라 뮤지컬 시장의 가능성을 타진하였으며, 1997년부터 뮤지컬 제작에 돌입하였다. 뮤지컬 제작사 에이콤과의 〈겨울 나그네〉를 시작으로 〈페임〉, 〈명성황후〉를 공동 제작하였으며, 2000년 극단 신시와 〈렌트〉를 제작했다. 오페라 〈라 보엠〉을 모티프로 현대적으로 각색한 〈렌트〉의 폭발적인 인기는 당시 브로드웨이 최고 흥행작임을 다시 한번 입증하며 연장 공연으로 이어졌고, 2001년에 재공연됐다. 5년 동안의 뮤지컬 제작 노하우로 〈키스 미 케이트〉, 〈둘리〉, 〈몽유도원도〉 〈맘마미아!〉 등을 공동 제작하며 오페라, 발레와는 또 다른 관객층을 오페라극장으로 이끌었다.

오페라극장의 화려한 움직임과 달리 토월극장(현 CJ 토월극장)과 자유소극장은 자체 연극 제작과 현대 무용 기획 시리즈로 정체성 찾기에 돌입했다. 연극 제작은 한 명 작가의 작품을 모아 집중적으로 탐구하는 '오늘의 작가시리즈'와 '우리 시대의 연극시리즈'를 프로덕션 규모에 따라 토월과 자유소극장에서 올렸으며, 1994년 〈오태석 연극제〉와 1995년 〈덕혜옹주〉는 연극계와 관객들로부터 호평을 받았다. 국내 연극계의 활성화를 위한 창작극 개발과 함께 세계 유명 작가의 작품을 만날 수 있는 '세계 명작가 시리즈'와 '해외 유명 단체 초청 연극 시리즈'로 무대에 올려진 영국 셰어드익스피어리언스극단의 〈템페스트〉와 영국 국립극단의 〈오셀로〉가 절제된 연기와 미니멀한 무대로 인기를 얻으며 예술의전당 기획 연극은 믿고 볼 수 있다는, 즉 브랜드파워를 발휘하게 됐다. 2000년 '화제작 시리즈' 첫 작품은 한태숙 연출의 〈레이디 맥베스〉였다. 1998년 극단 물리 창단 공연으로 제작되어 큰 반향을 일으킨 작품을 초청해 자유소극장에 올렸다. 그 당시 최고 객석점유율을 달성하였고 연일 매진되는 등 작품성과 흥행성 모두 성공한 공연이었다. 이제 연극은 해외 극단들과의 교류를 시작했다. 2002년 한일월드컵 공동 개최를 기념하며 일본 신국립극장과 〈강 건너 저편에〉를 제작해 일본 아사히 신문이 주최하는 '아사히 무대예술상 대상'을 수상하였다.

2003년에는 러시아 연출가 유리 부투소프(Yuri Butusov)를
초청하여 〈보이체크〉를 제작하는 등 우리나라의 연극의 질적인
성장을 위한 노력을 멈추지 않았다. 호주 시드니 오페라하우스의
어린이연극 전문 극단인 REM씨어터와의 교류를 통해 완성도
높은 어린이연극을 선보여 열악한 우리나라 어린이연극계에
신선한 자극과 충격을 안겨주었다. 미래의 잠재적 고객을 위한
프로그램으로 매년 방학 시즌 동안 다양한 어린이연극을 제작,
초청하여 선보였으며, 그 시장의 가능성은 예술의전당 어린이연극
관극 회원 10만 명 돌파로 입증되었다.

밀레니엄, 조용필과 말러

1999년은 연초부터 밀레니엄에 대한 기대로 가득했다. 천년의
시간을 뒤로하고 또 새로운 천년을 맞이한다는 것은 어떤
의미일까. 이어진 시간일 수도 있고 완전히 단절된 시간이기도 한
전환점이었다. 이런 시기를 이용하여 나는 지금껏 예술의전당이
해보지 않은 새로운 사업을 시도하고 싶었다. 어떤 문화적 터부나
장벽이 있어 넘지 못한 영역이 있다면 이럴 때 예술의전당 안으로
끌어들이는 것도 괜찮지 않을까 생각했다. 오래전부터 머릿속에만
넣어두었던 조용필을 먼저 생각했고 임헌정 지휘자의 제안으로
말러 전곡 시리즈를 밀레니엄 특집으로 검토하기 시작했다.
대중음악과 클래식 음악의 경계를 허문다는 것이 어떤 이유에서든
일회성에 끝나면 아니하는 것만 못한 결과를 가져오고 서로에게
상처를 줄 수도 있다는 두려움이 있었다. 말러 전곡 시리즈에
대해서는 주변 사람들에게 자문을 구했으나 아직 이르다는 의견이
지배적이었다. 어설프게 시도했다가 실패하면 오히려 말러를 더
멀리 밀어내는 결과를 가져오지 않을까 하는 고민이 있었다. 조용필
공연에 대한 반응은 상상할 수 없을 정도로 압도적이었다. 혹시라도
있을지 모르는 염려로 숨을 죽이고 있던 예술의전당 홍보팀이나
임원들도 안도하였다. 찬반을 논하는 것이 무의미한 상황이
만들어졌다. 그래도 조용필 공연이 2005년까지 7년간 이어갈 수
있었던 데는 〈조용필 콘서트〉라는 기존의 형식을 넘어서는 새로운

장르에 대한 실험이 평가를 받은 결과였다.

〈말러 전곡 시리즈〉 공연의 성공은 예상치 못한 결과였다. 공연을 하다 보면 당연히 성공할 것이라 장담한 공연이 참패하고 고전을 예상한 것이 성공하기도 하는 의외의 결과를 접하게 된다. '하이 리스크 하이 리턴'이라고 의외로 성공한 경우에 보상도 그만큼 커진다. 〈말러 전곡 시리즈〉는 말하자면 그런 공연이었다. 10회 공연 중 첫 회 공연이 끝나자 공연부 직원들은 말러 공연의 관객이 다른 공연 관객과 다른 특성을 보인다는 것을 발견했다. 티켓을 구매할 때부터 이미 다른 공연과 차이를 보였던 관객들이다. 보통 관객들은 티켓을 낱장으로 구매하는 데 반해, 말러 공연의 관객 대부분은 공연 프로그램을 구입하였고 프로그램 북을 열심히 읽느라 공연장 로비가 여느 공연과 달리 매우 조용했다. 이점에 주목하여 맞춤형 마케팅 전략이 구사되었다. 물론 예측을 빗나가지 않았다. '말러 토크(Mahler talk)'를 새롭게 시작하고 공연 전에 프렐류드(prelude) 콘서트를 준비했다. 2002한일월드컵 이탈리아와의 16강전 경기와 시간까지 겹친 말러 5번 공연에 참석한 관객이 400명을 넘었다. 그날 관객이 중심이 되어 말러리안 클럽이 만들어졌다고 한다. 부천필하모닉오케스트라가 기울인 노력도 대단했다. 임헌정 지휘자는 건강 이상으로 1년을 쉬면서도 전곡 싸이클에 대한 집념을 꺾지 않았다. 언론과 예술계의 격려가 이어지며 관객이 늘기 시작했다. 4년 차가 되던 시기에는 8, 9, 10번 연주가 거의 전석 매진되는 기록을 세우게 됐다. 공연부 직원들 특히 이 공연을 담당한 직원의 특별한 열정이 만든 결과여서, 음악 고수들의 예상을 멋지게 뒤집은 결과여서 더욱 짜릿했다.

불리한 흐름과 유리한 전략들

국립단체들이 재단법인으로 독립하며 예술의전당 상주단체로 이전했다. 이와 함께 극장의 정체성 확립과 국립단체들과의 공생을 위한 시즌제를 시도하였지만 2003~2004년, 2004~2005년 두 번의 시즌제 운영에 그치고 말았다. 〈대한민국오페라축제〉와 〈발레페스티벌〉이 그 명맥을 유지하고 있지만 이전과 같은 열풍을

기대하긴 어려운 실정이다. 오프시즌 동안 뮤지컬 제작사와
공동 제작한 〈맘마미아!〉와 〈오페라의 유령〉은 급성장한 뮤지컬
관객들을 만족시킨 공연으로 남았다. 그러나 뮤지컬 전용 극장인
샤롯데씨어터와 디큐브아트센터, 블루스퀘어 등이 개관하며
뮤지컬 시장에도 지각 변동을 가져왔다. 새로운 극장들은 제작 초기
투입되는 막대한 제작비를 보존하기 위한 장기 공연이 가능하다는
장점과 전용 극장이라는 공간적 특수성을 앞세운 마케팅으로
뮤지컬 시장의 판도를 바꿔 놓았다. 연극 부분에서도 기획 사업은
유리 부투소프의 〈갈매기〉가 던지는 시의성과 〈강 건너 저편에〉에
이은 일본과의 공동 제작 〈야끼니쿠 드래곤〉의 성공 정도가 손에
꼽을 만하다.

　　　이런 일련의 변화에서 예술의전당에 유리하게 작용할
흐름은 별로 눈에 띄지 않는다. 민간 예술단체 중심으로 돌아가던
우리나라 예술계는 IMF와 정부의 공공기관 구조조정을 거치며
공공극장 중심으로 급격히 재편되고 있다. 여기서 주도권이
공공으로 이전한다는 것은 제작 능력을 가진 제작 단체 중심으로
이전한다는 것을 뜻한다. 국공립단체를 안에 두고 있지만
민간예술단체의 대관 수요도 외면할 수 없는 예술의전당으로서는
유심히 살펴봐야 할 변화의 흐름이다. '국공립단체 특성화' 이후
오페라하우스 대관 공연에 눈에 띄는 작품이 없는 것은 우연이
아니다. 민간오페라단체가 연간 제작 가능한 작품 수가 줄어들면서
자연스럽게 국립단체의 대관일 수는 증가하게 될 것이다. 국립단체
또한 제작에 한계가 있다지만 그렇다 해도 민간단체와의 격차는
점차 벌어질 것이다.

　　　예술의전당이 새로운 전략을 고민해야 할 시점이 다가오고
있다. 먼저 민간예술단체의 결핍을 대체할 공공단체와의 관계
재정립이 필요하다. 지금과 같은 수동적 관계보다 더 적극적인
관계를 통하여 예술의전당 무대에 오르게 될 작품의 품질관리에
적극적으로 개입할 필요가 있다. 다음으로는 예술의전당이
제작하고 발표하는 전당 자체 브랜드를 확보해야 한다. 지금까지
해오던 예술 형식이 아니라 새로운 형식이 필요할 것이다. 디지털도
그 대안 중 하나가 될 것이다. 뮤지컬 대관은 어느 시점에서

서로에게 매력을 잃게 될 것이다. 이점에 먼저 대응할 필요가 있다. 여름 시즌 예술의전당 고유의 차별화된 프로그램이 있다면 상주단체들이 채우지 못하는 장르 간 여백을 대체하면서 브랜드의 경쟁력을 높일 수 있을 것이다. 그렇게 된다면 뮤지컬 공연 중단은 위기가 아니라 오히려 기회가 될 것이다. 현재 예술의전당이 시도한 영상화사업도 경쟁력 있는 자체 콘텐츠를 확보할 때 특별한 가치를 기대할 수 있다.

도시 생태계에 새로운 리듬을 만들다

양혜원
한국문화관광연구원

대한민국의 수도 서울.
인구 천만 명이 거주하는 대도시.
한강의 기적이라 불리는 경이로운 경제 성장의 중심.
30층 이상의 고층 건물이 숲을 이루고,
수많은 인파가 바삐 걸음을 옮기고,
화려한 야경이 불야성을 이루며,
낮과 밤을 가리지 않고 자동차의 행렬이 끝없이 이어지는
도시.

이 서울이라는 거대한 도시에서 '예술의전당'이라는 존재는
어떠한 의미를 갖는가?
대한민국을 대표하는 세계적 수준의 복합문화예술공간.
아티스트라면 누구나 꿈꾸는 최고의 무대.
수준 높은 공연과 전시를 선보이는 장르 전용 공간.

이것만으로도 예술의전당이 가지는 존재감은 매우 압도적이다.
하지만 이것이 다인가?
여기에서는 1988년 개관 이후 30주년을 맞는 이 시점에서,
예술의전당이 문화예술 공간으로서 가지는 압도적 존재감으로
인해 그동안은 부각되지 않았던, 혹은 다소는 간과되었던 또 다른
의미들에 대해 되새겨보고자 한다.

공간의 기억

도시에서 공간의 의미는 기억을 통해 각인되고 구성된다. 아마 서울에 사는 사람이라면 예술의전당과 관련된 기억의 파편 하나쯤은 가지고 있을 것이다. 내가 처음 예술의전당에 가게 된 것은 아마도 2000년 즈음의 어느 봄이었던 것 같다. 친구의 손에 끌려 의미를 알 수 없는 거대한 설치조형물을 지나 돌계단의 끝에 다다랐을 때 내 앞에 펼쳐진 전경은 충격적일 정도로 매혹적이었다. 갓 모양의 지붕을 한 오페라하우스의 독특한 외관, 광장에 난 길을 따라 양옆으로 펼쳐진 음악당과 서울서예박물관, 그 길의 중간 즈음엔 한국예술종합학교 학생들이 연주하는 클래식 악기 소리가 창문 틈으로 베어져 나왔고, 그 길의 끝엔 국악원 건물인 예악당이 자리하고 있었다. 한편 산책로를 따라 나지막한 언덕을 올라간 곳에는 숲속의 작은 연못이 있어 고즈넉한 분위기를 연출했다. 당시 공연이나 전시를 본 것은 아니었지만 예술의전당은 공간 자체만으로도 내 기억 속에 강렬하게 각인되었다.

이렇게 예술의전당과 처음 만난 이후 종종 그곳을 찾게 되었다. 때로는 오페라 공연이나 발레 공연을 위해, 때로는 음악회를 위해, 때로는 미술 전시를 보러, 때로는 단지 등이 켜진 늦저녁 예술의전당을 걷고 싶어서. 어떨 때는 친구와 함께, 어떨 때는 연인과 함께, 어떨 때는 혼자. 그곳에서 공연이 시작되기 전 터질 듯한 설렘과 흥분을, 공연이 끝난 후 객석이 터질 듯 쏟아지는 갈채 속에 감동과 희열을 맛보았으며, 한 장의 그림 앞에서 머리를 세게 얻어맞은 듯한 전율과 먹먹함을 경험하기도 했다. 그 사이 예술의전당에는 세계음악분수와 비타민스테이션이 생겼고, 신세계 스퀘어 야외무대와 IBK챔버홀이 개관했다. 새로운 공간과 함께, 시간의 흐름 속에서 나의 추억도 켜켜이 쌓여갔다.

여기까지는 지극히 개인적인 기억일 뿐이다. 지극히 개인적이고 주관적인 예술적·미적 체험의 순간으로 채워진 기억. 그러나 이러한 지극히 개인적 기억들이 씨줄과 날줄로 만나 집단적 기억이 될 때, 여기에서 공간의 사회적 의미가 형성된다. 일정한 공간을 중심으로 일상적 삶을 살아가는 사람들이 비슷한 생활 경험을 공유하고 가치를 부여하면서 장소에 기반을 둔 정체성을

공유하게 된다. 우리가 사는 도시는 바로 그 안에 사는 모든 사람이 함께 만들어가는 집단적 작품이기 때문이다.

예술의전당이 가지는 사회적 의미

1. 도시민이 가진 권리로서의 문화 향유와 여가 공간

앙리 르페브르(Henri Lefebvre)는 도시에 거주하는 시민 누구나 도시가 제공하는 편익을 누릴 권리, 즉 '도시에 대한 권리(Le droit à la ville)'라는 개념을 제시한 바 있다. 나이, 성별, 계층, 인종, 국적, 종교에 따른 차별이나 배제 없이 도시 거주자라면 누구나 도시라는 인간의 집단적 작품을 함께 향유할 권리를 가지는데, 여기에는 인간의 생존을 위한 가장 기본적인 요구인 식수, 먹거리, 위생에 대한 권리는 물론이고, 보다 인간다운 생활을 위해 필요한 적절한 주거환경과 직업, 대중교통, 안전, 의료, 복지, 교육에 대한 권리, 광장이나 거리 같은 도시의 공공공간에 누구나 자유롭게 접근할 권리, 그리고 문화와 여가에 대한 권리가 포함된다는 것이다.

이러한 맥락에서 예술의전당은 서울 시민들과 이곳을 이용하는 방문자, 통근자 등 이용자들이 서울이라는 대도시에 가지는 권리로서 문화와 여가에 대한 권리를 충족시키는 중요한 의미를 가진다. 예술의전당이 가진 가장 기본적인 역할은 복합문화예술공간이다. 이곳을 찾는 이들이 문화예술을 향유하게 함으로써 미적·예술적 체험을 가능하게 하는 것이다. 특히 예술의전당은 이러한 역할을 수행하는 다양한 문화공간 중에서도 명실상부 대한민국 최고의 수준 높은 공연과 전시를 제공함으로써 훨씬 더 밀도 높고 강렬한 미적 체험을 선사한다.

2017년 1월 기준 전국 문예회관의 수는 236개에 달하며, 이 중 20개는 서울에 위치한다. 그러나 예술의전당은 공연예술통합전산망(KOPIS)의 데이터를 통해 볼 수 있듯이 공연장 좌석 수, 개막 편수, 상연횟수, 총 관객 수에서 압도적으로 선두를 지키고 있다. 전시 관람객 수 등을 포함한 2016년 총 관람객 수는 약 265만 명에 달하며, 1988년 개관 이래 누적 관람객 수는 2012년에 이미 4천만 명을 돌파했다. 전국 문예회관의 평균 이용자

수가 약 10만 명(2017년 1월 기준)에 불과한 것과 비교해보면
예술의전당이 차지하는 위상은 더욱 극명하게 드러난다.

순위	공연시설명	좌석 수	개막 편수	상연횟수	총 관객 수
1	예술의전당	8,121	1,164	1,903	1,081,206
2	세종문화회관	4,848	415	776	281,189
3	국립극장	2,881	210	725	228,770
4	공연예술센터	2,129	170	1,022	148,523
5	대학로아트원씨어터	773	29	842	109,519
6	동숭아트센터	777	53	887	104,302
7	강동아트센터	1,400	105	327	73,526
8	국립극단 (명동)	558	11	219	51,033
9	마포아트센터	1,003	75	208	39,587
10	국립아시아문화전당	5,430	65	116	22,164

[표1] 공연시설 통계(2016년 기준) 출처: 공연예술통합전산망(KOPIS) www.kopis.or.kr

예술의전당을 찾은 이들은 오페라극장에서 오페라 〈마술피리〉와
발레 〈호두까기인형〉을, CJ 토월극장에서 게오르크 뷔히너(Georg
Büchner)의 〈보이체크〉와 안톤 체홉(Anton Pavlovich Chekhov)의
〈갈매기〉, 베르톨트 브레히트(Bertolt Brecht)의 〈서푼짜리 오페라〉를,
자유소극장에서 〈자유젊은연극시리즈〉를, 음악당 콘서트홀에서
에브게니 키신(Evgeny Kissin), 유키 구라모토(Yuhki Kuramoto)의
공연과 〈교향악축제〉를, 한가람미술관에서 〈모네〉, 〈피카소〉,
〈에드바르드 뭉크〉, 〈쿠사마 야요이〉의 작품을, 신세계스퀘어
야외무대에서 〈동요콘서트〉와 〈가곡의 밤〉을 접했고, 이를 통해
예술의 위대함을 실감했으며 다시 일상을 살아갈 힘을 얻었다.
　　　또한 예술의전당은 단순한 문화예술 공간을 넘어서
만남, 휴식, 오락, 식사, 쇼핑 등을 위한 서울 도심 속 여가 문화
공간으로서의 대표 역할도 수행해 왔다. 어느 봄날엔 친구나
연인과 함께 '모차르트 502'에서 커피 한 잔을 마시며 일상의
고단함을 나누고, 어느 여름날엔 가족과 함께 음악광장에
위치한 '세계음악분수'에서 시원한 물줄기와 흘러나오는 음악을
즐기며 더위를 식히고, 어느 가을날 저녁엔 따스한 노란빛을 띤

시계탑과 가로등을 따라 혼자 걷기도 하고, 어느 겨울날 주말엔
비타민스테이션에서 오랜 친구와 함께 점심을 먹으며 시시한
농담을 나누기도 하면서, 사람들은 예술의전당에서 다른 이들과
만나고 소통하고 휴식을 즐겨 왔다.

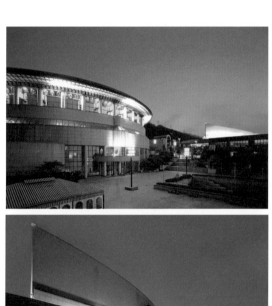
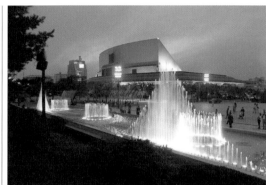
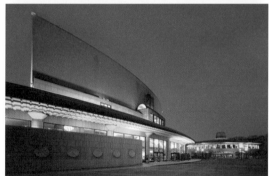

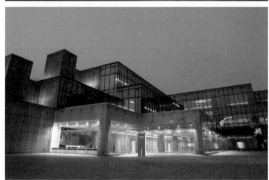
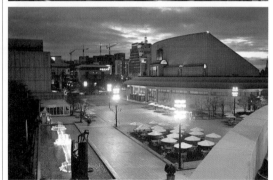

예술의전당 오페라하우스, 음악당, 한가람미술관의 전경　　　세계음악분수, 모차르트 502, 음악광장 전경

2. 문화적 자긍심의 원천 및 미래 세대를 위한
문화유산으로서의 역사적 공간

예술의전당은 그 자체로 서울이라는 도시의 문화 경관의 한 축을
구성한다. 지금 이 세대를 살아가는 서울 시민이 가진 문화적
자긍심의 원천이며, 미래 세대에게 자랑스럽게 물려줄 수 있는
문화유산으로서의 의미를 가진다.

예술의전당 건립이 처음 논의된 것은 1981년이다. 이
시기는 70년대 고도성장의 결과로 국민의 여가 활동과 문화 향유에
대한 욕구가 증대되고, 서울이 1988년 올림픽 개최지로 결정된
즈음이었다. 당시 서울의 문화공간은 매우 빈약한 수준이었다.
경복궁에 위치한 국립중앙박물관, 덕수궁에 있는 국립현대미술관,
장충동의 국립국악당, 국립극장, 광화문에 위치한 세종문화회관이
있었지만, 올림픽을 개최하는 국제도시인 서울이 오천 년 역사와
육백 년 도읍을 상징하는 시설로 자랑스럽게 내세울 만한
문화시설과는 다소 거리가 있었다. 이에 1982년 "민족 예술의
정수를 집대성하여 이 시대 우리 민족의 뛰어난 예술성을 국내외에
선양하고 민족예술의 빛나는 전통을 유지·발전시키며, 문화 민족의
자존과 긍지를 상징하는 종합 예술의전당 건립"이 발의되었고
'예술의 민주적 확산'과 '대중의 참여 확대를 통한 문화복지'라는
건립 이념이 확립되었다. 이후 건립 방향을 한 공간 안에 여러 개의
전용 공연장과 전시장을 모으는 복합예술공간으로 설정함에 따라
대한민국에도 영국의 사우스뱅크 아트센터, 미국의 링컨센터와
케네디예술센터, 호주의 시드니 오페라하우스, 영국의 바비칸센터,
프랑스의 퐁피두센터와 바스티유오페라하우스와 같은 전용 공간을
보유한 복합문화예술단지(arts complex)가 탄생하게 되었다.

한편 초기 부지 선정 기준은 서울의 역사 중심축과 연결되는
지역, 기존 계획 중인 문화시설들과 연계할 수 있는 지역, 도시
생활권에서 다양한 양상의 도시 활동(상가, 금융, 행정, 유흥, 교육
등)이 고밀도로 겹치는 중심 지역이었다. 그러나 여러 가지 이유로
서초동 우면산 일대(서초동 꽃마을)가 건립 부지로 선정되었다.
기존 강북에 편재되어 있었던 문화 시설로 인해 문화적 불모지나
다름없었던 강남 서초동은 예술의전당이 자리하게 됨에 따라

문화예술의 중심지로 다시 태어났으며 한국적 미감과 현대적인
분위기가 조화를 이룬 독특한 건축물 군을 보유한 서울의
랜드마크로 자리매김하게 되었다.

　　　개관 이후 지난 30년 동안 예술의전당은 서울 시민을
비롯한 전국의 예술 애호가들, 그리고 서울을 방문한 관광객들이
즐겨 찾는 한국 대표 문화공간의 역할을 담당해 왔다. 최고의
설비와 공연 및 전시 콘텐츠를 통해 대한민국 문화예술의 수준을
세계에 보여줌으로써 서울 시민의 문화적 자긍심을 고취시키는
원천으로서 기능해 왔다. 예술의전당 이후에 서울에는 다양한
문화시설과 전문 문화 공간이 들어서고 있지만, 한국을 대표하는
복합문화예술공간으로서 예술의전당이 가지는 위상과 아우라는
여전히 강고하다. 그리고 고급 문화예술을 접하고 문화예술이 갖는
가치와 의미를 경험할 수 있었던 현세대, 그리고 미래 세대들에게
예술의전당이 갖는 의미는 지속적으로 계승되어 나갈 것이다.

　　　3. 예술과 시민을 매개하고 다양한 예술을 창조하고
　　　확산하는 공간

예술의전당이 수행하는 또 하나의 핵심적인 역할은 예술가와
관객을 만날 수 있게 하는 매개자의 역할이다. 예술의전당은
예술가라면 누구나 한 번쯤 간절히 서기를 원하는 꿈의 무대이며,
서울 시민과 이곳을 찾는 이들이 오페라, 발레, 클래식 음악,
현대무용, 현대미술 등 순수예술의 정수를 경험할 수 있는 중요한
통로이다. 세계적인 아티스트들이 예술의전당의 무대와 전시장을
빛냈다. 국립발레단, 국립오페라단, 국립합창단, 국립현대무용단,
서울예술단, 코리안심포니오케스트라 등 국립 예술단체의 수준
높은 공연이 예술의전당을 통해 관객들에게 선보였다.

　　　한편 예술의전당은 다양한 자체 기획 프로그램을 개발하고
우수한 대관 공연 및 전시를 유치하는 등 조화로운 운영을 통해
보다 다양하고 실험적인 예술의 촉발과 대중적 확산에 기여해왔다.
매월 마지막 주 수요일 밤 8시에 IBK챔버홀에서는 1만 원이라는
가격으로 고품격 클래식 연주와 아티스트들을 만날 수 ⟨아티스트
라운지(SAC Artist Lounge)⟩ 프로그램이, 매월 둘째 목요일 오전

11시 콘서트홀에서는 향긋한 커피와 함께하는 브런치 콘서트 ‹11시 콘서트›가, 매월 셋째 주 토요일 오전 11시 콘서트홀에서는 마티네 콘서트인 ‹토요콘서트› 프로그램이 진행된다. ‹신년음악회›와 ‹제야음악회›, 1989년부터 시작된 ‹교향악축제›, 2013년부터 시작된 ‹가곡의 밤›, 매년 전석 매진 행렬을 이어온 ‹호두까기인형› 등이 매년 고정 관객층을 형성한다. 이외에도 1999년부터 2003년까지 구스타프 말러(Gustav Mahler)의 교향곡 전곡 시리즈와 2014년부터 2016년까지 안톤 브루크너(Anton Bruckner)의 교향곡 전곡 시리즈는 국내에 말러와 브루크너 열풍을 일으켰으며 ‹투란도트›, ‹클래식 스타 시리즈›, ‹어린이연극 시리즈›, ‹동요콘서트›, ‹토크 앤 콘서트›, ‹대학오케스트라축제›, ‹화이트 크리스마스 콘서트›, ‹세일즈맨의 죽음›, ‹환도열차›, ‹한국서예사 특별전시리즈› 등 다양한 기획 프로그램들이 펼쳐져 많은 이들의 사랑을 받았다.

예술의전당 기획 프로그램인 ‹11시 콘서트›, ‹아티스트 라운지›, ‹호두까기인형›

4. 미래의 아티스트와 창조적 문화 시민을 양성하는
희망의 공간

한편 예술의전당은 다양한 아카데미 사업을 통해 시민들의 문화 리터러시(literacy)를 제고하여 문화예술의 저변을 확대하는 동시에 미래의 예술가, 창조적 문화 시민을 양성하는 희망 공간의 역할도 수행해 왔다.

‹제1회 교향악축제› 개최

음악당 개관 1주년을 기념하며 현재까지 계속되고 있는 국내 최고, 최대의 음악 축제인 ‹교향악축제›가 시작됐다. 서울과 지역 간 음악의 벽을 허무는 과감한 시도와 다양한 레퍼토리를 선보이며 큰 센세이션을 일으켰다. 국내 정상급 연주자들과 지휘자들이 우리나라 교향악단들과 한자리에 모이는 국내 음악계 최대의 잔치인 ‹교향악축제›는 우리 클래식 음악의 오늘과 내일을 동시에 보여주는 뜻깊은 무대로 자리 잡았다. 제1회 ‹교향악축제›는 1989년 2월 17일부터 3월 9일까지 성황리에 개최됐다. 사진은 『매일경제』 1989년 2월 13일자에 실린 기사.

구분	강좌명	내용
교양	인문강좌	인문 소양 향상과 보다 나은 삶의 가치 구현을 위해
	힐링아카데미	미술관, 문학, 세계의 문화유산, 예술과 인간, 갤러리 토크 등 운영
	공연 & 음악감상	문화예술의 저변 확대를 위한 아카데미로 공연을 관람하는데 필요한 정보 제공
어린이 청소년	어린이미술아카데미	보호자와 함께하는 3~4세부터 초등학생까지 연령대별 맞춤형 강좌. 미술을 활용하여 예술적 감성 능력, 자유로운 상상력, 창의적 사고력을 향상시키고 인성과 집중력, 논리력까지 성장하게 하는 전인 교육
	청소년아카데미	청소년들에게 창의적 놀이의 장을 마련해주고, 예술적 지능을 통해 새로운 학문을 개척할 수 있는 마인드를 길러주기 위한 교육. 음악, 미디어, 애니메이션 등 다채로운 직업 형태를 접하며 새로운 예술 영역을 경험
영재	음악영재아카데미	오디션을 통해 음악 영재를 선발하고 피아노, 바이올린, 첼로, 플루트, 클라리넷, 작곡 등에 대한 최고의 강사진과 우수한 교육시스템을 제공
	미술영재아카데미	오디션을 통해 미술 영재를 발굴하고 육성하는 장기 프로젝트로 자유로운 표현과 즐거운 예술 세계를 경험할 수 있는 커리큘럼으로 구성
실기	미술실기아카데미	유화, 수채화, 크로키, 판화, 디지털사진 등 강좌, '작가스튜디오'를 통한 신인 작가 선정

[표2] 예술의전당 아카데미 사업의 내용(일부 발췌)
출처: 2016 예술의전당 연차보고서의 내용 재가공

2016년 아카데미 사업을 예로 들면, 인문 소양 향상과 자기 성찰을 위한 '인문아카데미'를 수강한 이들은 2,697명, 무료한 일상 속 창조적인 예술을 체험하는 '힐링아카데미'를 수강한 이들은 276명, 문화예술 저변 확대를 위한 '공연 & 음악 아카데미'를 수강한 이들은 1,201명, 미술을 활용한 어린이 교육 프로그램인 '어린이미술아카데미'를 수강한 이들은 1,193명이다. 이어서 청소년을 대상으로 한 예술 영역 체험 프로그램인 '청소년아카데미'를 수강한 이들은 20명, 오디션을 통해 예술 영재를 발굴하고 육성하는 '음악영재아카데미'와 '미술영재아카데미'를 수강한 이들은 각각 301명, 311명, '미술실기아카데미'를 수강한 이들은 1,529명 등으로 매년 상당수의 아동, 청소년, 일반 성인과 미래의 아티스트들이

예술의전당 어린이미술아카데미

예술의전당 아카데미 사업을 통해 자신의 예술적 잠재력과 창조적
역량을 발견하고 키워나가고 있음을 확인할 수 있다. 이러한 꾸준한
문화예술 교육은 단순한 관객 개발이나 기능적 숙련을 넘어, 미래의
우리 사회를 이끌어갈 창조 인력, 세계에 대한 성찰력과 타자에
대한 감수성, 그리고 소통 능력을 갖춘 문화시민을 성장시키는
소중한 밑거름이라는 점에서 그 중요성은 아무리 강조해도
지나치지 않다.

5. 도시 공동체의 형성과 확장을 위한 커뮤니티 공간
그간 예술의전당이 가진 고급 문화예술 공간이라는 이미지로
인해 크게 부각되지 못했던 역할 중 하나는 도시 속 새로운 지역
공동체의 형성과 확장을 위한 커뮤니티 허브(community hub)의
역할이다. 문화 공간과 그 속에서 진행되는 다양한 문화 프로그램은
거리, 동네, 지역의 매력을 배가시켜 사람들을 끌어당기는 자석과
같다. 예술의전당이라는 문화 공간을 중심으로 지역의 주민들과
이곳을 찾는 방문객들은 서로를 만나고 관계를 맺고 소통하고
공감할 수 있었으며, 다양한 카페, 음식점, 주점, 악기점 등의 상권이
형성되고 경제적 편익이 창출될 수 있었다.
특히 2015년부터 시작된 서초구의 지역 축제인
〈서리풀페스티벌〉은 예술의전당이 지역 주민에게 한 걸음 더
다가서고 지역 공동체에 기여할 수 있는 새로운 가능성을
보여주었다. 〈제1회 서리풀페스티벌〉부터 예술의전당 사장이

조직위원장을 맡았으며, 예술의전당은 서초구와 협업해 축제
기간에 예술의전당 내 공간을 활용하여 다채로운 문화 행사를
참가자들에게 무료로 개방했으며, 사전 준비와 홍보, 퍼레이드 진행
등을 지원하고 관내 공공기관, 기업, 학교, 시민들의 자발적 참여를
유도하였다. 이러한 행보는 새로운 문화예술 도시축제의 모델을
만들어내는 데 기여한 것으로 평가받는다.

서리풀페스티벌 개요

제1회 서리풀페스티벌(2015.9.15~9.20)
'서초, 문화로 하나 되다'라는 주제로 6일간 진행
− 전야제: 서초구 문화예술인의 밤, 남성합창단 초청공연, 크누아윈드오케스트라
− 서초강산 퍼레이드: 한강 세빛섬~예술의전당(4km 구간 거리행진), 35개팀 900명 참여
− 폐막공연: 서초골음악회

제2회 서리풀페스티벌(2016.9.24~10.2)
'서초, 문화로 하나 되다'라는 주제로 9일간 진행
− 국립국악원 창작악단 공연, 보이스오케스트라, 국립예술단과 함께하는 댄싱 페스티벌
− 1만 명의 대합창 행사

제3회 서리풀페스티벌(2017.9.16~9.24)
골목형 축제로 27개 골목에서 34의 다양한 축제 진행
− 잠원나루축제/방배골다어울림축제, 움직이는 서래마을 골목악단, 방배사이길축제,
 서초골음악회, 방배카페골목 퍼레이드, 서초인 대합창 등

한편 예술의전당은 여기에 그치지 않고 사회공헌
활동(문화햇살사업)이나 영상화사업 등을 통해 소년·소녀 가장,
다문화가족, 저소득층 결손가정, 문화 소외지역 주민과 군인,
탈북가정, 사회복지시설 원우들과 같이 경제적·사회적·문화적으로
소외되고 고립된 이들이 문화예술을 통해 사회와 접할 수 있도록
함으로써 도시 공동체의 확장에 기여해 왔다. 2004년부터
예술의전당이 직접 기획 주최하는 예술행사에 인근 보육시설
원생, 불우청소년, 군 장병 등을 초청해 왔으며, 2008년에는 사회
곳곳에 문화로 따스한 햇볕을 비추자는 모토로 초청 행사의 범위를
소년·소녀 가장, 다문화가족, 저소득층 결손가정, 문화소외지역
주민과 군인, 탈북 가정, 사회복지시설 원우 등으로 확대했다.

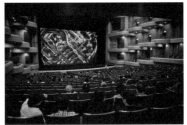

‹문화햇살콘서트›, 영상화사업

2010년부터는 기존의 단순 초청 방식을 보완하여 전석 초청 형식의
음악회 ‹문화햇살콘서트›를 주최, 2012년부터 연 4회씩 진행하고
있으며 2016년에는 총 18,023명이 이를 통해 문화예술을 접하고
경험했다. 이외에도 예술의전당의 우수 콘텐츠를 영상에 담아
전국에 무료로 배급하는 영상화사업 'SAC on Screen'은 문화예술
기반이 열악한 지방 거주 주민이나 문화 소외 계층에게
유니버설발레단의 ‹심청›, 국립합창단의 ‹헨델 메시아›, 기획 연극
‹보물섬›, ‹페리클레스› 등과 같은 수준 높은 작품들을 접하게 한
프로그램이다. 이는 시민들이 멀게만 느껴졌던 순수 예술에 가까이
다가갈 기회를 제공했다.

도시적 맥락 속에서 예술의전당의 의미 모색

물론 개관 30주년을 맞는 예술의전당이 마주하는 과제들 또한
많다. 강남 부유층을 위한 고급문화예술 공간이라는 이미지, 낮은
국고 지원율로 재정자립도를 높이기 위해 수익 창출을 위한 상업
시설이 되어가고 있다는 문제 제기, 예술의전당과 국립예술단체
간 유기적 관계 설정의 과제, LG아트센터나 롯데콘서트홀 등 신규
문화공간의 등장으로 인한 예술의전당의 정체성과 위상의 재정립
문제 등이 그것이다. 이러한 과제를 지혜롭게 풀어가는 과정에 있어
예술의전당이 도시적 맥락에서 가지는 의미를 되새겨보는 것은
하나의 실마리를 제공할 수 있을 것이다.
　　좋은 예술은 이를 경험하는 이들에게 같은 공간과 시간을
다르게 인식할 수 있도록 하는 마법과도 같은 힘을 가진다.

예술의전당은 이러한 예술의 마법을 통해 반복적 일상 속의 도시
생태계에 새로운 리듬을 부여하여 새로운 차이를 만들어내는 공간,
질주하는 현대 도시에 제동을, 절망하는 현대의 도시인들에게
어제와는 다른 오늘을 선사하는 공간으로 자리매김할 필요가 있다.
　　　　한편 이를 위해서는 예술의전당이 일부 제한된 사람들의
출입만이 허용된 비밀의 정원이나 소비의 공간이 아닌 보다
개방된 열린 공간, 친근한 우리의 공간으로 다가서야 한다.
다양성과 차이가 공존하고, 나의 삶과 타인의 삶이 공명하며, 이를
통해 우리의 일상이 축제적 변혁에 이르도록 하는 역할. 아마도
이것이 이 거대한 도시가, 그리고 현시대를 살아가는 도시인들이
예술의전당에 바라는 의미가 아닐까.

한국 아트센터 건립·운영의 새로운 출발

이철순
전 양평미술관 관장

건립 발의와 건립 기간 조정

예술의전당 건립은 정치·사회적 배경과 떼어 설명할 수 없다.
예술의전당은 전두환 정권의 대표적인 치적 사업으로, 당시 정부는
유난히 많은 문화적 치적 사업을 시행하였다. 예술의전당뿐
아니라 독립기념관, 국립국악원 등 대형 건립 사업을 진행했다.
문화적 관점에서 그 의미와 배경을 생각하기 이전에 대형
문화기관 건립을 시행한 정치적 이유가 무엇이었을까? 1982년
1월 한국방송광고공사는 예술의전당 건립 계획을 발표하였다.
예술의전당 건립을 발표하기 이전에 언론 통폐합이 진행됐고,
그 후속 조치로 한국방송광고공사가 창립되었다. 공중파 방송의
광고권을 독점한 한국방송광고공사는 언론 진흥과 언론인 인재
육성 등을 목표로 창립되었으나 언론 통폐합에 따른 정당성을
확보하기에는 이 두 사업만으로는 부족하다고 생각한 듯하다. 언론
통폐합과 방송 광고권 독점에 따른 비판에 대한 명분을 살리기
위한 사업으로 예술의전당 건립 예산을 지원하게 하였다. 따라서
건립 예산은 정부의 국고 예산이 아니라 한국방송발전기금이었다.
정부가 건립 소요 예산을 한국방송발전기금에서 충당하는
특이한 사례가 되었고, 공익 자금에 의한 예술의전당 건립은 이후
방송광고공사의 사회적 공헌을 대표하는 사업이 되었다.
　　　　예술의전당이 음악당, 서울오페라극장, 미술관, 서예관,
예술자료관으로 구성된 것이 애초 계획은 아니었다. 초기 건립
계획은 프랑스의 라빌레트 건립을 주 예로 삼고 기타 문화

공간을 벤치마킹하여 시각예술과 자료관 중심으로 설정되었으나 자문회의와 외국 사례 조사 결과를 통해 공연, 전시, 자료, 교육 기능이 한군데 모인 복합예술센터(arts complex center)로 확장된 것이다. 건립 계획의 확대에 따라서 소요 예산도 애초 400~600억 원이었던 계획보다 배 이상 증가하여 1,300억 원 규모로 확대되었다. 그러나 복합문화예술센터를 건립할 수 있는 기술 수준이 뒷받침되지 않았고, 건립 기간 자체가 무리한 계획이었으며 재원을 단기간에 조성하는 것도 무리였다. 건립 기간은 처음에는 1986년에 준공하는 것이었다. 이후 1단계 아시안게임, 2차 올림픽에 맞추어 개관하는 것으로 변경되었으나 이도 여의치 않아 3단계로 조정되었다. 1988년 2월 15일 음악당과 서예관(현 서울서예박물관), 2단계로 1990년 미술관(현 한가람미술관), 예술자료관(현 한가람디자인미술관), 3단계로 서울오페라극장(현 오페라하우스)을 개관하는 것으로 조정되었다. 1993년 서울오페라극장 개관으로 1982년 발의된 예술의전당 건립 계획이 마무리되었다.

예술의전당 건립 과정의 특이성

예술의전당은 다른 문화예술기관과 달리 건립 과정이 특이하다고 할 수 있다. 1) 예술 장르별 특성에 맞는 전용 건물을 짓는 공간 구성이 그 특징이고, 2) 개관 이후의 운영 방안과 프로그램 시안을 건립 기간에 동시에 준비하였으며, 3) 건물이 준공되기 이전에 건립 본부를 잇는 재단법인을 창립하여 운영 주체를 선정하고 운영 인력 충원과 교육 훈련을 시행하였으며, 4) 아울러 건립 과정에서 건축 파트와 운영 인력이 상호 협력하여 운영 방안을 건축 설계에 반영할 수 있었다는 점이다.

1. 예술 장르별 건축 및 전용 공간 구성

예술의전당은 각 예술 장르에 맞는 전용 공간으로 건축된 복합문화예술센터다. 유럽의 문화예술 공간이 오랜 기간을 두고 각 예술 장르별 단일 건축물로 건립되어 왔다면, 예술의전당은

오페라, 음악, 무용, 시각예술, 예술 자료와 정보 제공 기능을 한군데 모아 지은 전례가 없는 공간이고 국내에서는 최초의 전용 공간으로 지어진 복합문화예술센터다. 서구에서도 복합문화예술센터가 건립되기 시작한 것은 파괴된 도시 복구와 재개발, 국민 사기 앙양(昂揚)을 목적으로 하여 2차 세계대전 이후에 시작되었다. 영국의 사우스 뱅크 아트센터가 최초의 사례라고 할 수 있다. 단지에 모아진 예술 공간은 전용 공간 건축의 기능뿐 아니라 외부 옥외 공간 구성도 중요한 기능 공간이 될 수 있도록 설계된다. 예술의전당도 이에 따라서 옥외 테마 공원으로 설계하는 것이 애초의 계획이었다. 놀이마당, 지금은 없어진 한국정원 등을 설계한 것은 바로 그러한 옥외 공간의 기능을 활성화하기 위한 차원이라 할 수 있다.

　　　예술 장르별 전문 공간을 건립한 경험이 없었던 예술의전당 건립은 국외 전문 용역에 의존할 수밖에 없었다. 영국의 요크 기술 보고서, 프랑스의 베른하르트 운영 용역 보고서는 기술과 운영 간의 관계를 설정한 보고서였다. 예술의전당 건축 내부 기능 공간을 구성하는 데 큰 도움이 되었다. 음악당은 전속 오케스트라가 상주할 수 있도록 연습 공간이 구성되었고, 서울오페라극장은 오페라단 등 공연 예술단체가 연습할 수 있는 공간을 설계하였다. 이러한 공간 구성은 국립극장이나 세종문화회관 등 국내 공연장이 연습장과 전속단체 공연 활동 공간 구성에 미흡하였던 것에 비하여 공연 활동 여건을 개선한 구성이었다. 단 미술관은 공연 공간에 비하여 상대적으로 공간 구성이 소홀하였다고 할 수 있는데, 작품의 반·출입에 따른 대기 공간이 부족하고 수장 기능에 한계가 있었다. 1988년 2월 음악당과 함께 1단계로 개관한 서예관은 초기 계획 시 교육관으로 건립할 계획이었다. 교육관이 서예관으로 변경되어 건립됨으로써 교육 기능 공간이 일부 변경 축소되었다. 서울예술자료관은 서지 자료를 보관하는 공간이기보다는 자동화 시스템을 구비한 문화예술 정보를 제공하는 예술 정보센터로 설정되었다. 1990년 개관 이후 한국문화예술진흥원 예술자료관이 입주하여 운영함으로써 애초 예술정보센터 계획은 실현되지 못하였다. 서울오페라극장은 3단계 건립 계획으로 조정되고 공사가

장기화되면서 건립을 포기할 위기에 처하기도 하였다. 초기 예산의 배가 넘는 공사비로 인하여 건립 비용에 부담을 느낀 정부와 한국방송광고공사는 서울오페라극장 무용론을 들고나와 건립을 포기할 것을 제안하였으나, 예술의전당은 부지 전체를 동시에 터파기하였고, 이미 진행 중인 공사를 포기할 수 없다는 주장으로 건립할 수 있었다. 예술의전당이 서울오페라극장을 건립하기 위하여 무리하게 터파기하는 등 예산을 낭비하였다는 이유로 감사원의 감사를 받기도 하였다. 예술의전당이 서울오페라극장 건립을 위하여 동시에 터파기를 하는 등의 추진을 하지 않았다면 오늘의 서울오페라극장은 건립되지 않았을지도 모른다.

2. 개관 이후의 운영 방안과 프로그램 시안 사전 준비

건립 발의 후 그해 5월 '건립 기본 계획 수립을 위한 기초조사'와 전문가 자문회의와 영국, 프랑스를 비롯한 유럽의 공연장, 박물관, 예술자료관을 해외 벤치마킹을 통해 얻은 결과는 1) 장르별 공간 구성으로 운영되고 있으며, 2) 전문가에 의해 운영되고 있고, 3) 각 공연장은 전속, 상주단체가 있고 이들 단체의 극장으로 운영되고 있으며, 4) 유럽의 전문 공연장, 박물관은 국공립 형태로 운영되고 있다는 것이었다. 그러나 신자유주의 경제를 국가 정책으로 삼기 시작한 영국에서부터 점차 공공 문화예술기관에도 운영 효율성이 요구되면서 공공성과 예술성 위주에서 점차 운영 성과를 평가하기 시작했다. 아직 공공 문화예술기관이 본격적으로 효율성 중심으로 운영된 것은 아니었으나 점차 경영 성과를 압박하는 초기 단계였다. 이러한 현실을 감안하여 운영 방식을 새롭게 적용한 곳은 런던심포니오케스트라와 로열셰익스피어극단이 상주한 영국의 바비칸센터였다. 바비칸센터는 기존의 영국 공연장, 전시장과는 다른 신개념의 운영 방식이었다. 로열오페라하우스를 비롯한 유럽의 극장이 전통적으로 예술단체의 극장으로서 소품에서 의상, 무대 장치까지를 자체 인력으로 제작하는 운영 방식이어서 극장 운영 인력이 1,000명을 넘는 대형 극장이었다. 반면에 미국의 브로드웨이나 상업 극장은 외부 전문 분야별 제작 방식이라 할 수 있는데 영국의 바비칸센터는 자체 상주단체를 두되 예술단체와

센터는 전속이 아닌 독립된 단체로서 상호 계약에 의한 의무
공연을 하고 상주단체 공연 일정을 제외하고는 센터가 운영하는
방식이었다. 그러나 단체와 센터가 원만한 관계를 유지한 것만은
아니어서 로열셰익스피어극단이 센터를 떠나기도 하였다.
아트센터와 예술단체 간에 상호 이해와 협력이 쉽지 않다는 것을
보여준 예라 할 수 있다.

예술의전당은 서구의 전통적인 운영 방식으로는 아트센터
운영이 과중한 고정 경비 부담이 될 것으로 판단하고 음악당에
KBS교향악단을 상주단체로 하되 바비칸센터의 운영방식을
적용하기로 하였다. 이후 KBS교향악단의 상주단체 계획은 KBS
방송국이 극장을 별도로 지어 개관하면서 무산되었다. 음악당
리허설룸(현재의 IBK챔버홀로 개조)과 연주자 대기실을 구성하게
된 배경이라 할 수 있다. 미술관 운영 방식 또한 소장품 위주의
서구 전통 박물관 운영 방식을 적용하기 어렵다고 판단하고 기획
사업 위주의 전시장(gallery) 개념으로 설정하였다. 그 결과 전시실
중심으로 구성되었고, 미술관으로서의 공간 조건을 갖추지 못한
배경이 되었다.

예술의전당은 운영 방식을 수립하기 위하여 해외
벤치마킹과는 별도로 각 분야의 전문가 자문회의와 심포지엄을
개최하여 의견을 수렴하였다. 음악, 미술, 무용, 연극, 전통예술,
미술, 예술 자료 등 문화예술 전 분야별로 건축하고 운영하는
계획이어서 자문회의도 분야별로 구성해야 했다. 전문가 대부분은
오페라극장과 콘서트홀은 1,500석 내외, 미술관은 전통적 개념의
박물관으로 제시하는 것이 일반적이었다. 일부 소수 의견이
운영 경비 부담을 감안한 운영 방식을 고려할 것을 제기하였을
뿐이었다. 유럽의 대부분 대형 극장들과 미술, 박물관 운영 방식뿐
아니라 국내의 국립극장, 세종문화회관을 비롯한 전국의 문예회관,
미술관이 예술단체를 전속 단체로 하고, 작품을 수집하는 전통적인
미술, 박물관 운영 방식이었기 때문에 새로운 운영 방식은 염두에
둘 수 없었을 것이다. 그러나 건립 초기 조사단과 예술의전당
건립 본부는 건립 규모가 방대한 것이어서 개관 이후의 운영
경비 부담을 염두에 두지 않을 수 없었고, 마침 바비칸센터와

사우스뱅크아트센터의 운영 방식이 한 사례가 되어 참고하게
되었다. 특히 프랑스의 라빌레트는 전통적인 서지 자료관에서
정보센터로 전환하는 방식을 제시한 것이어서 예술의전당
예술자료관을 자동화 시스템에 의한 정보 제공 센터로 운영 방식을
설정하는 모델이 되기도 하였다.

　　　음악당과 달리 서울오페라극장은 자체 인력에 의해
제작하는 서구의 전통적인 운영 방식으로는 인력과 경비 부담이
크고, 국립오페라단을 제외하고는 전속으로 할 만한 단체도 없었던
상태여서 사업 기획 제작 방식을 염두에 두면서도 무대미술, 장치
등 제작 공간은 설계에 반영하는 것으로 설정되었다. 오페라단
전속단체 문제는 이후 오페라극장 운영에 논란이 되는 원인이었다.
이밖에도 예술학교도 링컨센터나 바비칸센터를 예로 삼아
설치하는 것이 필요하다고 제시되었으나, 운영 경험 축적 후에
설립 운영하기로 하고 뒤로 미루었다. 이후 예술대학 입시 부정의
결과로 한국예술종합학교가 전당 내에 개교하여 운영하게 되었다.
미술관은 기획사업 위주의 운영 방식으로 설정되어 설계되었으나,
1990년 미술관 개관 후 전통적인 미술관 운영 방식을 주장하는
미술관 부서와 임원진과의 견해 차이로 운영의 혼선이 있었고,
예술자료관은 한국문화예술진흥원 예술자료관으로 이관되면서
정보센터로 운영하려는 애초 계획은 실현되지 못하였다.

　　　또한 건립 본부는 프로그램 기획 소위원회를 구성하여
음악당, 미술관, 자료관, 교육관 등 동간별 개관 이후 프로그램
시안을 작성하였다. 프로그램 안은 계절 시기별 프로그램과
상설 프로그램으로 구성되었고, 전체 공간이 참여하는 축제
프로그램이 제기되기도 하였다. 단순 해외 단체 연주가나 기획물을
초청하여 공연하거나 전시하는 것에 그치지 않고 창작곡, 현대곡,
제3세계 음악, 오페라 제작, 자체 기획 전시를 포함하는 것이었다.
〈교향악축제〉는 지역의 공립 교향악단과 민간 교향악단이 창립하는
계기가 되었다고 할 수 있고, 현재까지 이어지고 있는 유일한 기획
사업이라고 할 수 있다. 한때 서울오페라극장의 프로그램 시안은
오페라만 공연하기에는 공급이 부족하다고 보고 창작 뮤지컬과
악극까지를 포괄하는 개방적 운영 프로그램이었다. 서울오페라극장

개관 후 음악극 축제, 문화예술 주간, 오페라 축제 등을 기획하여
건립 본부 당시에 의도하였던 사업을 시행하기도 하였으나, 이러한
프로그램은 IMF 이후 점차 사라지고 말았다.

3. 개관 이전 운영 주체 설립과 인력 충원 및 교육

1982년 1월 발의된 예술의전당 건립 계획은 이를 추진할 주체로
한국방송광고공사 내에 예술의전당 추진 부서를 설치하였고, 이후
1983년 8월에 한국문화예술진흥원 내의 별도 기구로 예술의전당
건립 본부를 설치하고, 당시 한국방송광고공사 추진 부서장인
이주혁을 초대 본부장으로 임명하였다. 예술의전당 건립 본부는
한국문화예술진흥원(현 한국문화예술위원회)에 별도로 설치된
임시 기구였으나 원장 명의의 별도 직인을 사용하고 인사권, 사업
결재권을 가진 독립 기구였다. 한국방송발전기금을 건립 비용으로
직접 집행하는 것은 세금 등의 문제가 있어 한국문화예술진흥원에
조건부 기금으로 기부하고 이를 건립 비용으로 사용하는 집행
구조였다. 건립 본부가 추진해온 건립과 운영 방안을 승계하는
재단법인 예술의전당(이사장 윤양중)을 1987년 1월 운영 주체로
설립하면서 조직을 갖추게 되었다. 예술의전당은 운영 주체와 부지
소유주, 건축주가 서로 다른 특이한 형태를 취하게 되었다. 운영권은
재단법인 예술의전당에 있고, 부지는 조건부 기부금에 의해
한국문화예술진흥원이 구입, 등기함으로써 한국문화예술진흥원
소유였으며, 건축주는 문화체육부 장관이었다. 이러한 분리
구조는 예술자료관 운영을 한국문화예술진흥원 자료관으로
이관하는 과정에서 갈등 요인으로 작용하였다. 운영과 소유권
분리에 따른 불편 사항을 해소하기 위하여 예술의전당 법을
제정하고자 하였으나 기관법 제정을 억제하려는 기획재정부의
반대로 문화예술진흥법에 조항을 신설하는 방안으로 추진되어
문화예술진흥법에 의한 법정법인 예술의전당으로 일원화하였다.
현재 문화예술진흥법에 의해 설립, 운영되는 문화예술기관은
한국문화예술위원회, 예술의전당, 한국문예회관 연합회 등 3개다.
　　예술의전당 건립 본부는 1983년 8월에 발족한 이후 건립에
필요한 건축 설계와 시공 등 관련 인력과 운영 인력을 충원하기

시작하였다. 건축 전공자, 기업근무자, 공무원, 언론인 등 본부 인력 구성은 매우 다양하였다. 1984년 3월에 신입 공채로 채용하였다. 예술의전당의 다양한 인적 구성은 예술의전당이 운영 방식을 새롭게 도입할 수 있는 배경이 되었다고 할 수 있다. 기존의 국내 문화기관이 관리 중심 운영 인력 구성이었던 반면에 사업 중심의 인력 구성으로 조직을 만들려는 생각을 하게 되었고, 새로운 운영 방식에 적응할 인력을 충원하기 위하여 1987년에 운영 요원 공채를 실시하였다. 1988년 2월 음악당, 서예관 개관을 앞두고 실시한 운영 인력 공채를 위하여 사전에 5개년 요원 양성 사업 계획을 수립하였다. 양성 계획에 따라서 채용 후 서울 예술전문대학과 위탁 계약으로 소양 교육을 하였고, 한국문화예술진흥원 등에서 현장 실습을 하였으며 프랑스에는 미술 박물관, 전산 자료 부분, 영국은 공연 분야에 대해 해외 연수를 하였다. 예술의전당은 무대기술 부분을 직종으로 설정하고 공연 기획, 전시 기획, 일반 관리 기획 부분과 함께 공채하였고 무대기술부를 두었다. 2007년 부서가 해체되는 우여곡절을 겪었던 무대기술부는 한국에서 무대기술 분야가 전문 직종으로 인식되지 않았고 기능직으로 인식하던 시기에 조명, 음향, 무대감독 등 무대 기술 분야를 전문 직종으로 처음으로 설정한 것이었다. 이는 극장의 기술력이 극장 수준을 결정하는 중요한 요인의 하나인 해외 운영 사례가 반영되었기 때문이라 할 수 있다. 이후 국내의 각 국공립 극장에 무대기술 분야가 직종으로 형성되고 무대기술인 협회가 발족하는 계기가 되었다고 할 수 있다.

예술의전당은 건립 발의 이후 1987년 재단법인 예술의전당이 설립되고 1988년 2월 1단계 개관하기까지 조직을 구성하고 운영 인력을 충원하였고 교육 훈련을 하였다. 운영 방식과 운영 프로그램을 준비하였다. 현재도 아트센터를 건립하는 과정에서 미션과 과제, 운영 방식에 대한 사전 준비 없이 공연, 전시 기능 중심으로 설계함으로써 공연장, 전시장이 제대로 구성 요건을 갖추지 못하는 경우가 종종 있다. 미술관에 작품 반·출입문이 작아 대형 작품을 반·출입할 수 없거나 작품 반·출입용 승강기가 없어 2, 3층을 계단으로 이용하여야 하는 경우가 있고, 전시 준비 동선과

관람 동선, 행정 동선이 분리되지 않은 미술관도 있다. 공연장도 미술관과 마찬가지로 장치 반·출입 공간이 충분히 확보되지 않거나 분장실이 부족하고 동선 구분이 명확하지 않은 곳이 많은 것이 현실이다. 운영에 필요한 내용이 설계에 반영되지 않은 결과다. 운영 방안과 조직 구성이 문화기관 건립 발의 시기부터 필요한 이유다.

건설 파트와 운영 파트의 협력, 예술의전당 창립기의 궁금한 일들

건립 계획을 수립할 때 운영 방안은 매우 중요한 설계 지침이다. 그 한 예를 들면 아트센터의 로비를 개방하는 곳이 지금은 많아졌지만, 예술의전당 설계 당시에 로비를 개방할 것인가라는 문제는 중요한 결정 사항이었다. 예술의전당은 주·야간 연속적으로 활동하는 공간 개념이었으므로 로비 개방의 필요성이 제기되었다. 그러나 로비를 개방하면 낮에도 로비를 관리해야 하고 안전, 관리 비용 등의 경비 부담이 따르고 공연 진행에 많은 인력과 운영 부담이 따르기 때문에 쉽지 않은 결정이었지만, 운영 기획팀의 로비 개방 방침을 건설 파트가 받아들여 매표창구를 건물밖에 개설하지 않는 것으로 설계하였다.

예술의전당 인적 구성이 다양하고, 운영 방식을 새롭게 시도한 계획안 배경은 무엇일까? 가장 큰 원인은 건립비의 재원 성격에 있다고 할 수 있다. 부지 매입비만 국고로 집행하였고, 건축비와 사업비, 인건비 등 운영 예산은 방송광고공사 공익 자금이므로 정부 관여는 한계가 있었기 때문이다. 그럼에도 정부의 관리와 통제는 권위주의 시대의 한계를 벗어날 수 없었다. 애초 아키반설계사무소의 당선 작품은 어느 날 부채와 갓을 모티브로 하여 건물 모양이 달라졌다. 음악당은 비교적 무리가 없었으나 서울오페라극장은 원형 공간에 오페라극장, 연극극장, 실험극장 등 3개 극장과 연습실, 제작실, 사무실 등이 들어서는 대형 건축물이다. 지금의 CJ 토월극장의 옆 무대 한쪽이 없게 된 이유도 이러한 전통을 모티브로 해야 한다는 지침에 맞추어 한 공간에 3개의 극장을 배치하다 보니 나타난 피할 수 없는 결과였다. 또한

교육관이 서예관으로 변경된 것 또한 권위주의 시대의 정부 지침을 수행한 결과로 설계를 급히 변경할 수밖에 없었다.

　　음악 애호가들은 예술의전당에 왜 파이프 오르간이 없을까 하고 궁금해한다. 현대에 꼭 파이프 오르간이 필요한가라는 의문을 제기한 전문가도 있었지만, 예술의전당은 건립 과정에서 클라우스, 보쉬, 베크라스 등 오르간 제작사를 대상으로 조사하였고 오르간을 설치하는 것을 방침으로 정하였다. 오르간은 건축 일부로서 발주부터는 1년 이상, 설치 기간이 6개월이 걸리고 건축에 맞게 맞춤이 되어야 한다. 오르간을 설치할 경우 1988년 2월 개관일을 맞출 수 없기 때문에 오르간 설치는 추후 계획으로 미루었다. 오르간을 설치하는 것을 전제로 설계하였고, 시공도 하였다. 음악당 합창석 뒤에 오르간 설치를 위한 공간을 설계한 상태였고 간이 마감하여 개관하였다. 어느 지휘자는 음향이 무엇인가 허전하게 빈다고 지적하기도 하였다. 한편 다가올 전산 시대를 대비하여 매표 전산 발매 시스템을 구축하였다. 매표시스템은 음악당 개관 이후에 한동안 활용되다가 정부의 매표시스템 통합 방침에 의하여 민간 매표 회사에 위탁하게 되었다.

　　시기상 예술의전당 건립 발의는 권위주의 정부의 문화적 치적에 가장 큰 목적을 둔 것이었으나, 아시아 최초의 복합문화예술센터로서 한국 문화예술 활동의 위상을 높일 수 있는 전기가 되었다. 이는 개관 이전에 조직을 구성하고 인력을 충원하였으며, 콘텐츠와 운영 방식에 대한 깊은 고민을 건축 공사와 함께 추진함으로써 아트센터 건립, 운영의 새로운 출발이 된 시기로 규정할 수 있을 것이다.

1989

OCTOBER

1

SUNDAY

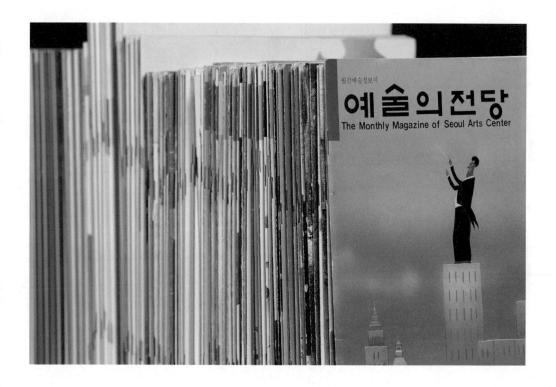

월간예술정보지 『예술의전당』 창간

예술의전당의 활동을 시민에게 알리는 전속 매체의 필요성이 제기됐다. 이에 따라 월간예술정보지 『예술의전당』을 10월에 창간했다. 4×6배판, 28면 규모로 예술의전당 행사 안내와 서울의 중요 문화 정보를 선별, 수록하였다. 이후 『아름다운 친구』(1999~2001), 『예술의전당_아름다운 친구』(2001~2007), 현재의 『예술의전당과 함께 Beautiful Life!』로 이어지며 80면 규모로 성장해 시민들에게 예술의전당을 대표하는 매체로 자리매김했다.

예술의전당의 어제와 오늘을 만나다

정리. 한정호

음악칼럼니스트·에투알클래식&컨설팅 대표

한국의 아트센터 총회 격인 전국문예회관연합회(현
한국문화예술회관연합회)는 1996년 설립부터 2017년 3월까지
예술의전당 현직 사장이 회장을 맡았다. 예술의전당 기관장의
위상과 업계를 대표할 기대 역량이 무엇인가를 상징적으로
증명하는 인사다.

그동안 예술의전당 사장은 관료·기업가·예술 관련 종사자
가운데 충원·임명됐다. 정권 변동과 맞물려 각 시대가 공공기관에
희망하는 가치가 예술의전당 사장 취임사에 거의 그대로 반영됐다.
역대 취임사만 살펴도 예술의전당이 지난 30년간 어떻게
시행착오를 극복하면서 성장했는가를 회고할 수 있다.

김동호 사장(3대, 초대 사장)은 '운영 재원 확보',
허만일 사장(4대)은 '사회 교육 기능 강화', 김상식 사장(5대)은
'공연·전시 수준의 제고'를 핵심 과제로 설정했다. 이종덕
사장(6대)은 '소프트웨어 확충', 최종률 사장(7대)은 '재정 자립
강화'를 내세웠다. 김순규 사장(8대)은 '고급 예술 대중화',
김용배 사장(9대)에 이르러서는 '잠재 관객 개발'이 모토로
제시됐다. 신현택 사장(10대)은 '대중성과 공익성의 조화', 신홍순
사장(11대)은 '책임 경영 강화'를, 김장실 사장(12대)은 '명품 기획
공연'을 강조했다. 모철민 사장(13대)은 '공공성과 사회적 책임
강화'를, 고학찬 사장(14·15대)은 '문화 향수 기회 증대'를 역설했다.

동시대 해외 흐름과 밀접히 호흡하는 순발력 역시 공연계가
예술의전당 수뇌에 기대하는 과제다. 다문화와 사회 소수자 운동을

아트센터의 각종 기획물로 포용하는 런던 사우스뱅크센터나 2017/18 시즌 개관 20주년 사업을 신작 오페라와 발레, 드라마로 소화하는 일본 신국립극장의 최근 흐름도 예술의전당 최고 경영자라면 돌아볼 만하다. 조경희 전 이사장(2대)을 제외하면 예술의전당에 아직 최고위 여성 책임자는 나오지 않았다. 외국에서도 2010년대 중반에 들어 박물관·미술관 최고 경영자의 '젠더 갭(Gender Gap)' 담론이 급증했지만 아직 아트센터 운영자 영역까지 논의가 확산되지는 않은 양상이다.

예술의전당을 비롯한 공공 공연장의 최고 운영자가 단기·중기·장기적으로 어떤 과업을 수행하는지 미디어의 인물평을 벗어난 문화 정책·예술경영 학계의 학문적 연구가 동반되어야 한다. 중기적으로 콘서트홀과 오페라극장의 대대적인 리노베이션을 대비해, 공공성 담보와 기업의 한시적 네이밍권 사용에 관한 해외 사례 연구와 기존 네이밍권(IBK챔버홀, CJ 토월극장 네이밍권)의 효용을 분석할 책임도 미래 수장에 요구된다. 향후 콘서트홀 개보수 때 거듭되리라 예상되는 오르간 설치 논란 역시, 20세기 후반과는 달라진 공연 시장의 여건을 고려한다면 재원 마련 단계부터 예술의전당 사장 차원에서 보다 분명하고 정리된 입장이 제시되어야 한다.

2017년 7월 3일, 예술의전당이 주최한 〈소프라노 르네 플레밍(Renee Fleming) 리사이틀〉을 앞두고 오페라하우스 1층 비즈니스룸에서는 예술의전당 전임 기관장들의 간담회가 열렸다. 2018년 예술의전당 개관 30주년을 준비하고자 마련한 뜻깊은 자리였다. 고 조경희(2대) 전 이사장 이외에 현재는 고인이 된 윤양중(초대) 전 이사장은 당시 건강상의 이유로 인터뷰에 참여하지 못했고, 허만일, 최종률, 김용배, 신현택, 모철민 전 사장은 대면·전화·서면 인터뷰로 의견을 전해주었다. 김동호, 김상식, 이종덕, 김순규, 신홍순, 김장실 전 사장이 간담회를 함께했고, 고학찬 현 사장이 이를 경청하고 현재의 상황과 비전을 밝혔다.

정부 요직을 거치거나 언론과 예술, 기업에서 탁월한 업적을 남긴 역대 기관장들은 자신이 몸담던 시절의 상황을 회고하고 앞으로 예술의전당이 나아갈 방향에 대해 격려와 함께 고언을

아끼지 않았다. 간담회에 참석한 예술의전당 현직 본부장들은
역대 기관장들이 전하는 에피소드의 세부적인 사정을 덧붙이면서
현 조직이 취해야 할 교훈을 정리하는 작업을 병행했다. 다음은
간담회와 사후 인터뷰를 통해 역대 기관장들이 전한 소회와 제언을
취임순으로 정리한 것이다.

김동호 초대 사장(1992.2.25~1992.4.21)
미래의 예술의전당을 위해 접근성 개선은 절실

예술의전당 사장으로 일한 건 두 달에 불과하지만, 1980년부터
8년간 문화공보부 기획관리실장을 하면서 예술의전당 입지
선정부터 시설 조성에 깊이 관여했다. 당시 이진희 장관과 함께
대전 이북의 후보지를 다 돌아다녔다. 애초에는 현재 대법원-
대검찰청 자리로 예술의전당 부지가 거의 확정되었는데, 서울시의
반대로 지금 위치로 바뀌었다. 또한 이곳이 군사 보호 지역이면서
그린벨트로 묶여있어서 대통령 재가 후에도 육군참모총장을
만나 문제를 풀고 부지를 매입하는 과정에서 시련이 엄청났다.
원래 위치였다면 최상이었을 것이다. 개관 초기에 공채 1기들을
양성해야 앞으로 국제적인 아트센터가 된다는 믿음으로 16명을
호주와 영국에 파견하고 훈련시켰다. 이 인력이 지금 우리나라
공연장들을 대표하는 경영자들이 됐다. 공연 기획자의 사관학교
역할을 예술의전당이 해온 점은 눈에 보이지 않은 공헌이고, 역대
사장들이 인재를 잘 키워냈기에 가능한 일이다. 예술의전당은
앞으로 30년을 넘어, 50주년과 그 이후를 내다봐야 한다. 나를
포함해서 대중교통을 이용하는 관객은 공연이 끝나면 막막하다.
과거에 남부터미널-예술의전당을 연결하는 통로를 만들어 예술
관련 상점을 유치하는 계획도 총리 보고를 마쳤는데, 문화부
차관으로 발령 나는 바람에 실현시키지 못했다. 어떻게 하든
대중교통수단으로 편하게 접근하는 방법을 마련해야 한다.

허만일 4대 사장(1992.4.22~1993.3.19)

전통과 현대의 문화가 조화를 이룬 서울오페라극장

예술의전당의 가장 중요한 시설인 서울오페라극장(현
오페라하우스)의 건립과 준공을 앞두고 전관을 개관하는 시점에
사장으로 부임하는 과분한 영광을 가졌다. 당시 서울오페라극장의
개관을 앞두고 개막 무대를 무슨 작품으로 올릴 것인가를
정하는 것이 가장 큰 당면 과제였다. 많은 오페라 전문가들, 무대
예술인들과 여러 차례 회의를 거듭한 끝에, 첫 무대를 우리의
전통적인 마당예술에 현대적 감각을 살린 오페라 〈시집가는 날〉로
정하였다. 이 작품으로 개관 잔치 분위기를 한층 더 끌어 올렸던
일은 지금도 잘한 일이라고 생각한다.

서울오페라극장의 건물 바깥 설계도 한국 선비의 대형 갓
모양으로 디자인되어 품격을 더할 수 있었다. 이 건물은 하늘이
어둑해지면 야간 조명을 받아 아름다운 풍광을 만들어냈다. 또한
무대막도 원로 한국화 화백들과 협업하여 우리의 전통적 감각을
살렸다. 당시 개막 공연에 초청받은 일본, 중국 등 많은 무대
전문가들은 한국의 전통문화와 현대문화가 잘 조화되었다는
예찬을 아끼지 않았다. 특히 일본 문화예술인들이 모든 분야에서
자기네들이 앞서 있다고 자부해오다가 세계적인 한국의
서울오페라극장 개관을 보고 감탄과 경악을 금치 못했다. 개관 기념
행사로 그동안 크고 작은 대에 올려졌던 대표적 오페라와 뮤지컬
등의 공연과 함께 그 포스터와 자료들을 같이 전시해 지나온 역사를
더듬어 볼 수 있도록 한 것도 매우 의의가 컸다.

지금은 규모와 분야가 크게 확대되어 별도의 건물을
마련했지만 파리의 콘서바토리나 미국의 링컨센터처럼 국외로
교육을 위해 떠나는 예술 영재들을 국내에서 교육하기 위해
우리나라 최고의 종합예술학교를 예술의전당 경내에 같이 두어
시설 공간을 활용하게 한 것도 그때 시작했다.

예술의전당 전관 개관 후 서울시와 협조하여 우면산 자락
일부 경관을 살리면서, 마당예술 무대와 무대 세트 등의 보관을
위한 부대시설, 그리고 외국에서 초청한 예술인들의 숙소 등 시설을
더 확충하지 못한 것은 아쉬움이 남는다.

김상식 5대 사장(1993.3.20~1995.3.19)
오페라하우스는 사회 간접 자본, 유연한 운영이 필요

사장으로 부임하니 이미 음악당은 운영 중이었고 서울오페라극장의
공사가 막 끝난 상황이었다. 서울오페라극장 초기에 생긴
에피소드가 많다. 오페라를 보러 온 관객들이 음식 냄새에 불편함을
호소해서 조사했더니 식당 환기통으로 배출된 냄새가 공연장으로
역류했던 것이다. 그리고 2층 좌석의 간격이 좁아서 폭을 늘린
일, 비가 오면 빗물이 새는 곳을 찾아 보수했던 일 등도 기억난다.
언론에서 꼭 그런 장면을 놓치지 않고 사진으로 찍어 보도하는
바람에 국회에 가서 해명하기도 했다. 서울오페라극장은 지어졌지만
오페라 공연의 관객이 많지 않은 게 당시 운영의 가장 큰 문제였다.
뮤지컬 〈캣츠〉 대관 결정에 국내 여러 오페라단이 반대했다.
그래도 공연장을 놀리는 것보다는 낫다고 판단했고, 20일 정도
대관을 줬다. 요즘은 오프시즌에 두 달가량 뮤지컬을 상연한다고
들었다. 가장 기억에 남는 공연이라면 1994년 4월에 선보인
프랑스 바스티유오페라단(Bastille Opera) 초청공연 〈살로메〉를
꼽을 수 있겠다. 제작 예산이 부족해서 스폰서를 찾아야 했는데,
창사 25주년을 넣어주면 10억 원을 지원할 수 있다는 대한항공의
의사를 확인했다. 여러 반대가 있었지만 대한항공 후원으로
공연을 성사시킬 수 있었다. 돌이켜보면 정명훈 지휘자가 당시
바스티유오페라의 음악 감독이었는데 음악가의 존재감으로 가능한
일이 아니었나 싶다. 오페라하우스의 발전이 보기 좋다.

이종덕 6대 사장(1995.3.20~1998.3.19)
협력적 노사 관계로 국민 친화적 예술 기관 지향

예술의전당 사장으로 부임하기 전에 서울예술단 이사장이었는데
공교롭게 전임 김상식 사장과 자리를 맞바꾸게 되었다.
서울예술단이 예술의전당 콘서트홀 지하에 있던 시절이라 공직
사회 선배가 세입자 위치로 가게 되는 모양이 마음에 걸렸다. 이
점을 오늘 자리를 통해 공식적으로는 처음 말한다. 역사의 기록으로
남기기 위해 밝힌다.

초창기 예술의전당은 정리되지 않은 게 많았다. 예를 들어
당시 서울오페라극장 4층에선 결혼식을 했는데, 상경하면서
흙발로 온 하객들이 공연장 로비를 지나다녀 관객의 항의가
많았다. 그리고 예술의전당 노동조합은 민주노총 소속의
강성으로 유명했다. 그러던 어느 날, 조합원들이 문화부 장관을
지푸라기로 만들어 화형식을 하는 걸 봤다. 이대로는 안 되겠다
싶어 직원들에게 "최고의 예술 공간에서 저녁 6시만 되면 성토를
하고 화형식을 하는 건 온당치 않다."며 40여 분간 눈물로
호소했다. 다 같은 식구임을 강조하고 내 말에 동의하면 'O'를,
아니면 'X'로 심판해달라고 했다. 47:11로 나의 뜻을 이해해주는
결과가 나왔다. 나중에 결국 노조는 민주노총을 탈퇴했다. 요즘
근무하는 직원들은 과거에 그런 일이 있었나 싶을 거다. 예술의전당
후원회와 전국문예회관연합회(현 한국문화예술회관연합회),
아시아태평양공연예술센터연합회(AAPPAC, Association of Asia
Pacific Performing Arts Centers), 예술인 모임을 사장 시절에
조직하고 확장했다.

최종률 7대 사장(1998.4.10~2001.4.9)
경영 마인드 도입으로 재정 자립 제고

부임 후 첫 회의에서 '비즈니스 마인드'를 제시하자 간부들은
부정적인 반응을 보이는 느낌이었다. 당시 기준으로 예술의전당
재정 자립도가 60% 수준이었다. 그래서 기획 사업에 수지(收支)
개념을 도입하여 추진하도록 독려했다. "적자(赤字) 사업은 명분과
보람이 있어야 한다."라는 점을 강조하고, 이를 토대로 한 문화 발전
견인 의지를 직원들과 공유하였다.

그렇게 시작한 대표적인 이벤트가 〈서울오페라페스티벌〉
이었다. 국내 유수의 단체를 참가시켰지만 적자가 불가피해 보였다.
그러나 막상 뚜껑을 열고 보니 단체 간 경쟁이 불붙었고 결국
흑자도 냈고 언론도 크게 다뤘다. IMF 위기에서 〈교향악축제〉가
3년 연속 흑자를 낸 것도 '비즈니스 마인드'가 근간을 이뤘다고
본다. 당시 김대중 대통령이 보러 와서 "운영이 어렵지 않냐?"고

물은 적이 있다. 혹자 실적을 얘기하니 박지원 문화부 장관이 "정말 맞아요?"라고 되묻던 것도 기억난다. 그리고 IMF 시기, 예술의전당 상주단체로 온 코리안심포니오케스트라가 정부 지원을 받지 못해 존폐 기로에 섰을 때 재정경제부 장관의 서초동 자택을 새벽에 찾아가서 설득하고 예산을 확보한 게 큰 보람이다. 아쉬운 점은 재임 기간 파이프오르간 설치를 위해 여러 노력을 기울였는데 무산된 것이다. 세련된 기획력을 발휘하는 클래식 음악 공간에서 파이프오르간 설치는 필수라고 생각한다.

김순규 8대 사장(2001.4.10~2004.4.9)
공연장별 네이밍으로 브랜드 가치 증대
예술의전당과의 인연은 문화부 예술국장으로 재직한 1991~1992년으로 거슬러 올라간다. 당시에는 노태우 정부 임기가 끝나기 전에 서울오페라극장을 완공하는 게 예술의전당이 당면한 최대 과업이었다. 공사를 담당한 건설회사가 부도 위기여서 하도급 업체가 공사에 손을 놓았던 상황이었는데, 적극적으로 개입해서 한겨울에 공사를 독려한 기억이 난다.

서울오페라극장을 짓고 난 후 세부 공연장의 이름을 짓는 이슈가 생겼는데 모란홀, 무궁화홀, 중극장, 축제극장 식의 아이디어가 나왔다. 뉴욕문화원에서 근무할 때 방문했던 링컨센터의 경우, 메트로폴리탄 오페라, 에버리피셔홀처럼 아트센터와 공연장의 이름을 구분해서 부르던 걸 떠올렸다. 그래서 공간에 현재와 같은 독자적인 이름을 붙였는데 나중에 예술의전당 노동조합에서 크게 반발했다고 들었다. 예술의전당 사장으로 온 다음, 광장에 음악분수를 만들어 낮에도 사람을 모으고 식음료 사업을 개발하여 안정적인 재원 체계를 갖춘 것도 새로운 접근이었다. 바라건대, 건폐율 문제로 설립이 주춤했던 뮤지컬극장을 언젠가 후임 사장이 지하동굴 형태로라도 지었으면 한다. 과거에 내가 제시한 바 있는 세계 10대 아트센터라는 목표를 현실화하기 위해 직원들이 해외 경향을 학습하고 흡수할 기회도 생기면 좋겠다.

김용배 9대 사장(2004.5.3~2007.5.2)
관객과 아티스트를 위한 공간 리노베이션

부임한 시기는 노무현 정부 초기로 정부 간섭이 적었던 시절이다. 정부가 예술의전당 사업을 어떻게 도울지 경청하는 자세를 취해 스트레스를 덜 받으며 일할 수 있었다. 부임 후 최대 과업은 콘서트홀 리노베이션이었다. 개관 후 첫 리노베이션이었고 100억 원이 넘는 작업이라 쉽지 않았지만 홀을 설계한 건축가 고 김석철 선생이 다시 일을 맡아 긴밀한 협조로 잘 추진할 수 있었다. 김 선생은 예술의전당 역사에서 가장 중요한 인물 중 한 명이 아닌가 싶다.

이전에도 아침 공연은 있었지만 2004년쯤 되니 문화 향유 욕구가 높아진 것이 보였고, 오전에 공연장이 비는 걸 역으로 이용하자는 생각에서 ‹11시 콘서트›를 시작했다. 몇 년간 매진 기록이 이어지고 금융사와 장기 후원 계약을 맺은 실적도 중요하지만, 직원들이 의미 있는 일을 한다는 느낌을 가지는 데 더 큰 의미가 있었다. 예술의전당은 시장성과 거리를 유지하려는 의지가 중요하다. 고가의 티켓 가격만 보고 예술에 대해 거리감과 적대감을 느끼는 층도 포용해야 한다. 그래서 ‹11시 콘서트›를 본 관객이 저녁 공연 티켓을 사는 모습을 보고 정말 기뻤다. 예술의전당은 민간이 흥행 실패를 두려워하는 영역의 작품을 과감히 기획 작으로 올려야 한다. 2006년 오페라극장 무대에 올린 얀 파브르의 무용극 ‹눈물의 역사›도 그런 의미에서 좋은 사례였다고 본다.

신현택 10대 사장(2007.5.3~2008.5.7)
예술 사업의 지속성을 위한 외부 재원 유치 체계 마련

사장 부임과 함께 중기적 관점에서 기관 운영 방향을 제시할 필요가 있었다. 그래서 취임 후 가장 먼저 ‘예술의전당 중기발전계획 2007-2011’을 수립했다. 예술의전당이 문화선진국 실현을 선도하는 ‘세계적인 복합아트센터’로 도약한다는 비전 아래 세부 계획을 수립하고 실행했다. 예술의전당이 2008년에 20주년을 맞이하는

1990

OCTOBER

18

THURSDAY

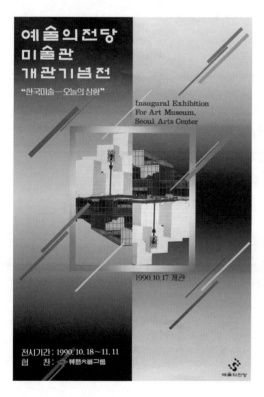

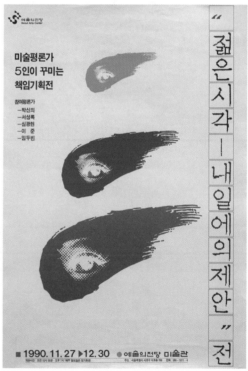

미술관 개관(2단계 개관)

1990년 미술관(현 한가람미술관) 개관을 기념한 대규모 기획전 ‹한국미술 – 오늘의 상황›(1990.10.18~11.11)과 미술계에서 활발히 활동하는 신예 비평가들을 선정해 한국미술의 상황을 진단하고 방향을 제시하도록 한 ‹젊은 시각 – 내일에의 제안›전(1990.11.27~12.30)이 연달아 개최됐다. 특히 ‹젊은 시각 – 내일에의 제안›전은 제도권 내에 민중미술 계열의 미술을 수용하려는 첫 시도로 평가받았다. 이들 전시회는 신선한 기획 의도와 사회적 의의를 인정받으며 우리 시대의 중요한 전시회로 기록되고 있다.

시기인 만큼 시설을 포함한 하드웨어와 더불어, 프로그램 등 소프트웨어의 전면적인 리노베이션과 업그레이드가 필요했다. 특히 '예술의전당' 브랜드가 가지는 경제적 가치와 영향력을 적극적으로 마케팅하여 경영 관리 활동에 활용하는 방안을 마련하였다.

　　　기업과 개인의 스폰서십 유치가 국내외 예술기관들에게 중요한 과제로 부각된다. 순수예술은 관객 개발이 쉽지 않을 뿐 아니라 공공 영역에 속한 기관들로서는 재무적 안정성 확보가 시급하기 때문이다. 재임 기간에 기업 대상 스폰서십과 마케팅 활동에 본격적으로 나섰다. 오페라하우스로 들어오는 지하 공간을 예술의전당 관문인 주 출입구로 조성하고 관객의 휴식 및 편의시설을 확충하기 위한 리노베이션 계획을 마련했다. 그리고 이를 적극적으로 마케팅해 우리은행을 참여시켰고, 오늘날 예술의전당 명물이 된 '비타민스테이션'을 만들었다. 또한 기존 후원사에 더해 현대자동차그룹을 스폰서로 유치하는 포괄 후원 계약 체결을 마무리하여 다섯 개 예술 행사를 성공적으로 추진할 수 있었다.

　　　지속 가능한 예술 사업 전개를 위해서는 외부 재원을 유치하는 체계가 반드시 갖추어져야 한다. 그리고 지원을 아끼지 않은 스폰서에 대해서는 서로 윈윈하는 노력을 병행하여, 재원 마련에 그치지 않고 기업과 함께 상생하고 관객층을 넓히는 다양한 활동을 전개해야 한다.

신홍순 11대 사장(2008.7.14~2009.11.23)
문화예술 애호가에게 최적화된 공간 지향

기업 경영인의 경력을 가지고 예술의전당 사장으로 오게 되었다. 기업식으로 공연장도 수익을 내야 하는 게 아닌가, 국가 예산도 한계가 있으니 수익을 어떻게 낼 것인가를 고민해야 한다고 봤다. 예술의전당에 와보니 2007년 오페라극장이 화재로 리모델링을 해야 하는 상황이었다. 그런데 재오픈을 위해 공사를 마무리해야 할 무대 기계사가 작업을 못 하고 부도 직전에 몰렸다. 그래서 외부 기업에서 무대 문제를 처리할 인력을 흡수하여 공사를 마무리하는

것으로 결정하고 진행하였다.

주위에서 예술의전당은 노동조합 문제가 심각할 것으로 조언해주었는데 직접 와보니 많이 달라져 있었다. 당시 정부는 경영합리화를 위해 공기업과 국영 기업체의 경비를 줄일 대안을 마련하라는 정책 기조를 가지고 있었다. 기업가적 판단이 예술 조직의 문제해결 방법과는 매우 다르다는 점을 느꼈다. 앞으로는 공연과 전시 애호가들이 조용하게 와서 이벤트를 보고 갈 수 있는 관람 환경 제공에 우선적으로 신경을 썼으면 한다. 요즘의 주차장 문제도 그렇다. 작은 공간을 어떻게 잘 활용하느냐 하는 문제, 관객들의 다양한 욕구를 어떻게 정의하고 맞춰가야 할지 많이 고민하며 해결해야 할 것이다.

김장실 12대 사장(2009.12.18~2012.3.21)
명품 공연 통한 클래식 한류 붐 조성

부임 당시 예술의전당은 개관 20주년이 지났고, 그동안 이미 축적한 인프라와 노하우라면 충분히 세계 최고 수준의 아트센터 반열에 오를 수 있을 것이라 믿었다. 2011년 7월, 폭우와 우면산 산사태로 전시와 공연 일부가 취소되기도 했는데 내부 직원과 외부 기관들의 협력으로 빠르게 복구한 일도 생각난다. 문화부, 청와대, 국회에서도 일했지만 예술의전당에서 일한 시간은 1960년대 박계형이 쓴 소설 『머무르고 싶었던 순간들』처럼 고난의 인생 속에 '다시 머무르고 싶은 즐거운 순간'으로 남아 있다.

지금의 예술의전당은 그동안 직원들이 단합해서 많은 일을 해낸 덕에 외형 면에선 거의 모든 부분이 갖춰졌다고 생각한다. 앞으로의 과제는 콘텐츠를 채우는 것인데, 서양의 예술 양식을 재현하는 수준을 넘어서 우리식으로 재해석하고, 아시아의 공감을 바탕으로 세계와 소통하는 작품을 만들 수 있는 기획력을 강화하면 좋겠다. 무엇보다 해석 능력을 강화하고 비평적 관점을 존중해서 세계에 통하는 작품을 초연하는 작업에 지혜를 모았으면 한다. 자금이나 규모 면에서 우리 예술가들의 역량을 조합할 에이전시가 국내엔 취약하다. 예술의전당이 민간의 장점을 보충해서 한·중·일은

물론, 전 세계 클래식 한류의 중심지가 되면 좋겠다. 이를 위한 직원 재교육과 우수 자원의 충원 문제도 각별하게 신경 써주기 바란다.

모철민 13대 사장(2012.4.13~2013.2.25)
기관의 공공성과 사회적 역할 강조

부임 시기는 개관 25주년을 앞둔 시점이었다. 여러 공연·전시 단체의 여론을 청취해서 대관료를 5%가량 인하했다. 2008년 금융위기 이전으로 대관료를 돌릴 여력이 있었다고 판단했다. 대관 위주로 운영될 때 염려되는 점은 기획 작품을 선보일 내부 역량이 퇴보할 수 있다는 거다. 과거에도 도입한 시즌제를 다시 런칭하는 준비를 했는데, 재임 기간이 짧아서 성과를 맺지 못한 점이 아쉽다.

비타민스테이션 내부에 예술의전당 역사를 알리는 홍보관을 설치했고 CI 변경을 추진했다. 프랑스 문화원장 재직 시절부터 알고 지낸 이우환 작가에게 새 CI를 부탁했는데, 사례도 받지 않고 많은 시간을 투입해 만들어주었다. '싹틔우미' 제도를 통해서 학생들의 관람 부담을 줄이는 제도를 시행했는데, 사회안전망 강화 차원이었다. 향후 실업자의 공연·전시 관람도 중요한 권리로 인식할 시기가 곧 올 것으로 본다. 예술의전당 재임 기간에 특히 일본 클래식 애호가를 타깃으로한 관광 상품을 만드는 작업을 추진했다. 예술의전당에 오르는 오페라와 발레, 전시도 높은 수준이 되었기 때문에 향후 계속 검토할 만하다. 예술의전당과 국립오페라단, 국립발레단과의 관계 설정에 대해서도 토의를 진전시킬 시점이다. 세계적인 복합아트센터로 나아가기 위해 지금과는 다른, 운영체제의 변화가 있어야 한다는 생각엔 변함이 없다.

고학찬 14·15대 사장(2013.3.15~현재)
공연 영상화와 소외 장르 장려로 예술 대중화 추구

선배들의 이야기를 들으니 내가 사장직을 쉽게 하는 게 아닌가 하는, 모든 게 전임 사장들 덕분이란 생각이 든다. 4년 3개월째 사장직을 수행하면서 제일 잘한 일은 바로 연임을 한 것이라고

생각한다. 예술의전당 같은 복합문화공간은 경영에 연속성이
있어야 한다. 앞으로 좋은 경영자가 길게 운영할 수 있는 계기가
마련되었으면 하는 소망이다.

　　　　　나는 이 시대에 사라져 가는 것, 소멸하는 것들을
재조명하는 사업에 주안을 두었다. 대표적으로 서예 장르를 들
수 있다. 오페라극장과 콘서트홀이 붐빌 때, 서울서예박물관은
적막강산이었다. 서예 장르는 완전히 없어질 위기에 처하지 않을까
우려되었다. 기획재정부에 들어가 리노베이션을 제안했는데
처음에는 공감을 얻기 어려웠다. 하지만 결국 리노베이션을 할
수 있게 됐고 그 결과 서울서예박물관 관람객은 현재 세 배가
늘었다. 4년 동안 가곡과 동요 콘서트도 각각 16회, 12회를
열었다. 직원들이 예산이 없어서 걱정할 때 내가 직접 후원회와
기업체를 찾아가 재원을 구했다. 무엇보다 가장 큰 보람은
영상화사업을 시작한 것이다. 오페라하우스와 음악당에 올라가는
콘텐츠를 영상화해서 소외계층을 위해 무료로 상영했다. 처음엔
정부도 반대했고 오페라 단체들도 싫어했다. 그러나 예산 0원으로
시작한 프로젝트가 벌써 20편이 넘는 아카이브를 구축했다.
마지막으로 이렇게 역대 사장들의 제언을 들을 기회를 정기적으로
마련하고 싶다.

(위) 전임 기관장 간담회(2017.7.3)
(아래) 좌측부터 김동호, 김상식, 이종덕, 김순규, 신홍순, 김장실, 고학찬 사장

예술의전당 역대 이사장

1대 이사장 故윤양중
임기 1987.1.7~1989.8.18
『동아일보』 논설위원
(주)금호 사장
일민문화재단 이사장

2대 이사장 故조경희
임기 1989.8.19~1995.4.30
『한국일보』 논설위원
정무 제2장관
예술원회원(수필)

3대 이사장 유민영
임기 1995.5.1~1998.2.24
한국연극학회 회장
정동극장 이사장
단국대 석좌교수

4대 이사장 故박성용
임기 1998.4.6~2001.4.5
대통령 비서실 경제담당 보좌관
금호아시아나그룹 회장
금호아시아나문화재단 이사장

5대 이사장 정재석
임기 2001.6.5~2003.2.6
상공부 장관
교통부 장관
부총리 겸 경제기획원 장관

6~8대 이사장 이세웅
임기 2003.2.19~2012.2.18
신일기업(주) 회장
대한적십자사 총재
신일학원 이사장

9대 이사장 유인촌
임기 2012.2.19~2012.9.24
중앙대 교수
극단 유 씨어터 대표
서울문화재단 대표이사
문화부 장관

10대 이사장 박영주
임기 2012.11.21~2015.2.18
한국메세나협회 회장
현대미술관회 회장
이건산업 대표이사 회장

11대 이사장 박용현
임기 2015.6.11~2018.9.16
국립대학법인 서울대학교 이사장
한국메세나협회 회장
두산그룹 회장
한국문화예술교육진흥원 이사장

12대 이사장 손숙
임기 2018.9.17~현재
환경부 장관
국가인권위원회 정책자문위원
대한민국예술원 회원
마포문화재단 이사장

예술의전당 역대 사장

3대 사장 김동호
임기 1992.2.25~1992.4.21
문화부 차관
부산국제영화제 집행위원장
문화융성위원회 위원장
동대문미래재단 이사장

4대 사장 허만일
임기 1992.4.22~1993.3.19
문화부 차관
한국번역가협회 이사장

5대 사장 김상식
임기 1993.3.20~1995.3.19
문화부 기획관리실장
영화진흥공사 사장

6대 사장 이종덕
임기 1995.3.20~1998.3.19
세종문화회관 사장
성남문화재단 대표
KBS교향악단 이사장
충무아트홀 사장

7대 사장 최종률
임기 1998.4.10~2001.4.9
경향신문 사장
한국신문협회 부회장
한국ABC협회 회장

8대 사장 김순규
임기 2001.4.10~2004.4.9
문화부 차관
대구문화재단 초대 대표이사

9대 사장 김용배
임기 2004.5.3~2007.5.2
추계예술대 피아노과 교수

10대 사장 신현택
임기 2007.5.3~2008.5.7
국립중앙도서관장
문화부 기획관리실장
여성가족부 차관
서초문화재단 이사장

11대 사장 신홍순
임기 2008.7.14~2009.11.23
(주)LG상사 사장
예원예술대
문화영상창업대학원장

12대 사장 김장실
임기 2009.12.18~2012.3.21
문화부 제1차관
19대 국회의원

13대 사장 모철민
임기 2012.4.13~2013.2.25
국립중앙도서관장
문화부 제1차관
대통령실 교문수석비서관
주프랑스대한민국대사

14·15대 사장 고학찬
임기 2013.3.15~현재
TBC PD
추계예대·서울예대 겸임교수
윤당아트홀 관장

예술의전당 기관장 주요 활동

1대 이사장 故윤양중
- 제1차 이사회 개최(1987.1)
- 음악당, 서예관(현 서울서예박물관) 개관(1988.2)
- 공연 티켓 전산 발매 개시(1988.4)
- 음악당 제10회 한국건축가협회상 수상(1988.11)
- 서예관(현 서울서예박물관) 88앤트론 디자인 경연대회 대상 수상(1988.11)

2대 이사장 故조경희
- 제1회 ‹교향악축제› 개최(1989.2)
- 월간지 『예술의전당』 창간(5천 부, 1989.10)
- 미술관(현 한가람미술관), 서울예술자료관 개관(1990.10)
- '90 송년 통일전통음악회(평양 민속음악단 방문 공연)(1990.12)
- 제3차 남북 고위급회담 특별 공연(연형묵 북측 총리, 강영훈 남측 총리 관람)(1990.12)

3대 사장 김동호(초대 사장)
- 축제극장(현 오페라하우스) 개관 준비 자문위원회의 발족(1992.3)
- 무대기술 인력 6명의 독일 3개월 연수 추진(1992.3)
- 서울예술자료관 (현 한가람디자인미술관)과 한국문화예술진흥원 문화발전연구소 통합 발표(1992.4)

1987

1989

1992

2013

2010

2007

14·15대 사장 고학찬
- 콘서트홀 객석기부제 시행(2013.8)
- 음악광장과 비타민스테이션 앞 시계탑 설치(2013.11)
- 'SAC on Screen' 시작하고, ‹토요 콘서트› 실황중계(2013.11)
- 제1회 예술의전당 예술대상 개최(2014.10)
- 서울서예박물관 리노베이션 마치고 재개관(2016.3)
- 누적 관람객 5천만 명 돌파(2016.8)
- 예술의전당 어린이예술단 SAC THE LITTLE HARMONY 창단(2017.3)
- 음악당 주차장 증축(2017.8)

12대 사장 김장실
- 직영매표시스템 SAC TICKET 오픈(2010.4)
- 롯데백화점 키즈라운지 오픈(2010.12)
- IBK챔버홀 개관(2011.10)
- 오페라하우스 주차장 증축(2011.10)

13대 사장 모철민
- 누적 관람객 4천만 명 돌파(2012.12)
- 예술의전당 홍보관 @700 개관(2013.2)
- 예술의전당 새로운 CI 선포(2013.1)
- CJ 토월극장 리노베이션 마치고 재개관(2013.2)

10대 사장 신현택
- 관객 편의를 위한 수유 시설 설치(2007.6)
- '2007~2011' 예술의전당 중기발전계획 수립(2007.7)
- '고객만족경영' 중기 계획 기본 방향 수립(2007.12)

11대 사장 신홍순
- 개관 20주년 기념 행사 개최(2008.2)
- 오페라극장 리모델링 마치고 재개관, 객석기부제 시행(2008.12)
- 비타민스테이션 오픈(2008.12)
- 누적 관람객 3천만 명 돌파(2009.1)

4대 사장 허만일
– 축제극장(현 오페라하우스) 개관
 프로그램 작품 공모(1992.5)
– 서예관(현 서울서예박물관)
 수호를 위한 전국 서예인 대회
 개최(1992.10)
– 예술의전당 전관 개관(1993.2)
– 한국예술종합학교 입주(1993.2)
– 호주 시드니오페라하우스와
 자매결연 합의서 체결(1993.2)

5대 사장 김상식
– 서울오페라극장(현 오페라하우스)
 제15회 한국건축가협회상
 수상(1993.11)
– 예술의전당, 제2회 우수 조경
 시설 선정(1993.11)
– ‹송년제야음악회› 첫 개최(1994.12)
– 첫 해외 초청 뮤지컬 ‹캣츠›
 개최(1994.2)
– 프랑스 바스티유오페라단 초청공연
 ‹살로메› 개최(1994.4)

6대 사장 이종덕
– 탁아시설 어린이나라 오픈(1996.9)
– 아시아 태평양 지역 아트센터
 연합회(AAPPAC) 창립 총회
 개최(1996.10)
– 예술의전당 홈페이지 오픈(1997.2)
– 예술의전당 후원회 창립(1997.4)
– 누적 관람객 1천만 명 돌파
 (1997.12)

1993　　1994　　1997

2004　　2002　　1998

9대 사장 김용배
– 연극 ‹갈매기› 제41회 동아연극상
 특별상, 한국연극평론가협회 선정
 올해의 베스트, 문예진흥원의
 제1회 ‘올해의 예술상’ 최우수상
 수상(2004.12 / 2005.1)
– 국내 최초 본격 마티네 콘서트
 ‹11시 콘서트› 시작(2004.9)
– 음악당 리노베이션 마치고
 재개관(2005.5)
– 주 5일 근무제 도입(2005.7)
– ‹11시 콘서트› 2006 문화관광부
 혁신우수사례 최우수상
 수상(2006.7)

8대 사장 김순규
– 경관 조명 완성으로 야간 명소로
 재탄생(2002.5)
– 3개 전시공간 모두 박물관·
 미술관으로 승격(2002.3 / 5)
– 세계음악분수대와 문화광장
 조성(2002.10)
– 신국립극장과 공동 제작한 ‹강 건너
 저편에› ‘아사히 무대예술상 대상’
 수상(2003.1)
– 한가람미술관 리노베이션 마치고
 재개관(2003.7)
– 누적 관람객 2천만 명 돌파(2003.9)

7대 사장 최종률
– 예술감독제 도입(1998.5)
– IMF 경제 위기에 따른
 조직개편(1998.10)
– 부킹가이드(현 프로그램가이드)
 국·영·일문으로 발간(1999.6)
– 국립오페라단, 국립발레단,
 국립합창단 입주(2000.3)
– 코리안심포니오케스트라 입주
 (2000.5)
– 예술의전당 특별법인으로 새 출발
 (2000.9)

예술의전당, 30년

공간

예술의전당 설립, 그 시작
(1981 ~ 1982)

1981년 가을, 예술의전당 건립이
처음 논의되었다. 70년대 산업화,
고도성장에 이어 80년대로 진입하며
국내에는 문화예술에 대한 새로운
욕구가 일었다. 1980년대 대한민국
정부는 '민족 문화 창달'을 국정 지표의
하나로 삼았고 1986년 아시안게임과
1988년 올림픽의 개최지로
서울이 선정되면서, 이를 계기로
국민적 단합을 이루고 국제 무대에
성공적으로 데뷔하고자 하였다. 이에
우리의 경제 성장과 삶의 수준에
버금가는 문화 발전을 상징하는
'예술의전당'의 건립이 필요하다는
사회적 합의에 이르렀다.
　　한편, 70년대를 통하여
움텄던 저항의 분위기와 자유를

만끽하려는 시대적 요구는 예술의전당
건립 구상의 큰 추진력이 되었다.
70년대와 80년대 대한민국의 상황은
경제 성장만 이룬 것이 아니었다.
예술가들은 국내외에서 성장하고
활동하며 창조에 대한 욕구를
키워갔다. 이는 민주화에 대한 당시의
사회적 열망과 결합하면서 예술로서
소통을 실현하는 공간을 마련하려는
바람으로 이어졌다.
　　이렇듯 예술의전당 건립은
국민적 단합을 세계 무대에
보여주고자 하는 권위적인 정부의
필요와 예술을 통해 민주와 자유의
열망을 표현하고자 했던 시민과
예술가의 요구가 절묘하게 맞아떨어진
결과물이었다.

건립을 위한 준비
(1983 ~ 1984)

복합아트센터와 전용 공간
한국 최초의 복합아트센터인
예술의전당은 새로운 예술과 많은
이들을 위한 꿈으로부터 시작하였다.
각 공간은 클래식 음악, 연극, 오페라,
뮤지컬, 무용 등 공연예술과 미술,
디자인 등 각기 다른 특색을 즐길 수
있는 전용 공간으로서 예술이 마음껏
그 끼를 내뿜을 수 있도록 배려해
설계되었다. 특히 오페라하우스와
음악당 그리고 서울서예박물관은 국내
최초의 전용 공간으로 계획되었다.
세계 최고의 기술자들에게 자문받았을
뿐 아니라 해당 분야 예술가들의
의견을 적극적으로 반영하여, 예술의
전문성을 극대화할 수 있는 공간들로
구상하였다.

서울도시계획과 서초동 700번지
예술의전당 건립 초기 계획은 이미
형성된 도심의 한가운데 자리 잡아
도시 활동을 연계하고 도심에
활력을 불어넣어야 한다는 의견으로
모였다. 따라서 처음 후보에 올랐던
지역은 경복궁과 남대문을 잇는 역사
중심축과 연계되는 4대문 안이었다.
두 곳이 가장 유력했는데, 신문로의
옛 서울고등학교 자리와 장충공원을
중심으로 한 남산 기슭이었다. 그런데
서울고등학교 자리는 높은 토지
매입비 때문에 수용할 수 없었고,
남산 기슭은 가용 면적과 강북의
생활권에서 벗어난 점 등의 문제로
제외되었다.

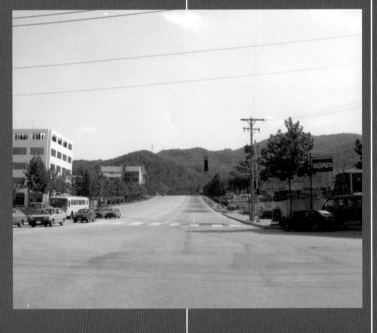

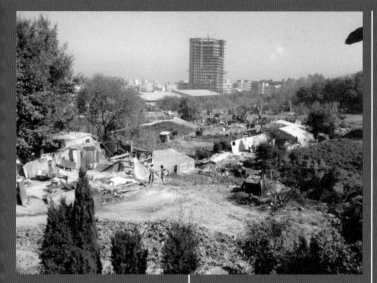

넓은 대지가 매력적이었던 이곳에 복합아트센터를 향한 계획이 차근차근 시작되었다.

예술의전당이 자리 잡기 전의 서초꽃마을

예술의전당 부지는 우여곡절 끝에 1983년 7월 13일 서초꽃마을(서초동 700번지 일대)로 확정됐다. 원래 이곳은 서초리 또는 상초리(서리풀의 한자식 표현)라고 불리던 동네였다. 1963년 시흥군에서 서울시로 편입되었으며 비닐하우스와 민가가 드문드문 있던 서민 마을이었다. 높은 우면산이 배후에 있고 8차선의 남부순환도로가 앞을 지나고 있어 거대한 예술 문화 공간이 들어서기에는 적합하지 않아 보였다. 그러나 이러한 우려와는 달리 예술의전당은 현재 예술과 시민들을 포용하는 공간으로서 역할하고 있다.

강북 도심에서 마땅한 위치를 찾지 못하자 강남 지역으로 눈을 돌렸다. 강남은 아직 주거 지역으로서만 기능하고 있었지만, 서울의 도심이 확대될 미래를 생각하면 예술의전당을 이 지역에 만들더라도 향후 도심 내 문화센터로 기능할 수 있으리라 판단하였다.

강남 지역에서는 서초역 주변의 당시 서울시청 예정 부지(현재 대법원 부지)와 현 예술의전당인 서초꽃마을 두 곳이 후보로 논의됐다. 그런데 서울시가 개인 소유자로부터 수용해서 확보했던 서울시청 예정 부지가 토지수용법상 소유 또는 용도 변경이 불가능한 것으로 밝혀지면서 예술의전당 부지는 서초꽃마을로 낙점되었다. 대중교통의 접근성 측면에서는 아쉬움이 남았지만, 우면산에 둘러싸인 포근한 자연과

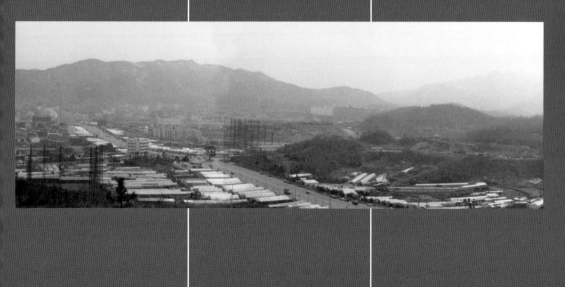

지명 설계 공모

예술의전당의 건축을 담당할 건축가를 뽑는 과정은 엄정하면서도 공정하게 진행되었다. 먼저 외국과 국내의 실력 있는 건축가 20여 명을 심사한 후, 유사 시설에 대한 설계 경험이 가장 풍부한 한국인 3명과 외국인 2명을 지명 건축가로 선정하고 이들과 기본 구상 설계 계약을 체결하였다.

국내 건축가로는 김중업, 김수근, 김석철, 외국에서는 영국 바비칸센터를 설계한 영국의 크리스토프 본(CPB사 대표)과 미국의 리처드 브루커(T.A.C.사 대표)가 지명 건축가로 선정되었다. 이들이 낸 구상설계안 5개는 예비심사와 본 심사 2단계의 공개 심사를 거쳤는데, 김석철의 안이 최종 당선되었다. 김석철의 안은 축제 분위기에 어울리며 지형 활용이 우수하고 시설관리 운영 면에서 조화를 이루어 전반적인 수정 없이 세부 수정만으로도 보완이 가능하다는

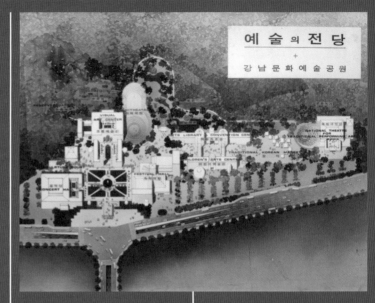

평가를 받았다. 이후 김석철은 3개월 동안 수정을 거쳐 최종 기본 설계안을 완성하였는데, 이때 프랑스 베른하르트 팀의 특수 기술 공간 검토 보고서와 바비칸센터 관리팀의 대표인 리처드 요크의 보고서를 크게

반영하였다. 또한 국내 건축 토목 조경 전문가의 의견과 음악, 연극, 무용, 미술 등 해당 분야 사용자의 의견을 충분히 수렴하여 완벽한 전용 공간 창출에 힘썼다.

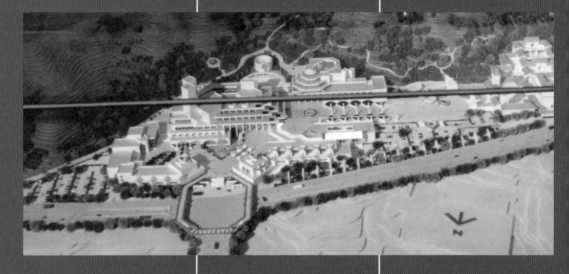

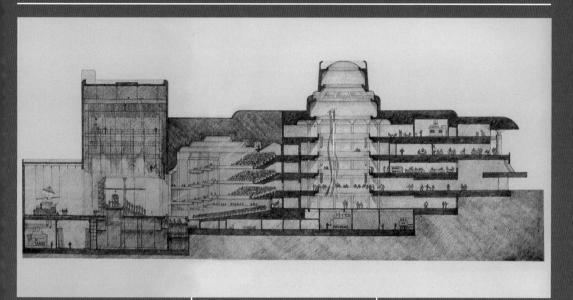

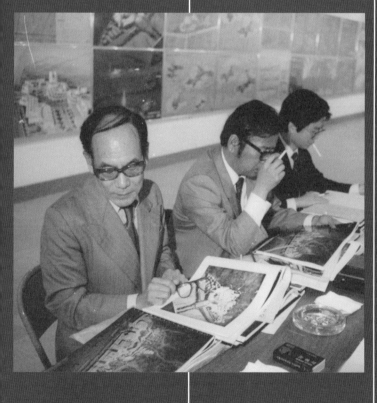

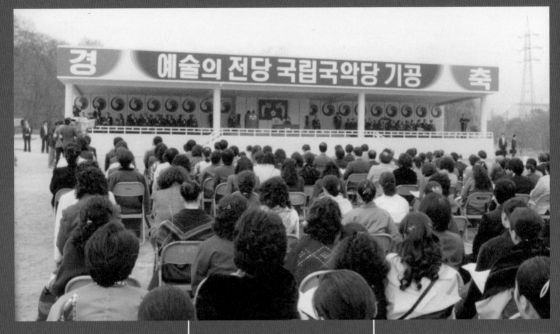

예술의전당 기획에서 전관 개관까지
(1984 ~ 1993)

1984년 11월 14일에 예술의전당 기공식이 있었다. 공사의 규모와 그 문화사적 의미 때문에 이 기공식은 신문 1면을 장식했다. 기공식 당시 공사는 1986년 1단계 개관, 1987년 9월 2단계 개관을 목표로 하였는데 이는 86아시안게임과 88서울올림픽을 대비한 공정이었다.

그러나 7만 평 대지에 건물 면적 3만 평 규모로 우리나라 최초의 복합예술센터, 그것도 완벽한 무대 기술 조건을 갖춘 전용 극장을 짓기에는 처음부터 무리가 있는 일정이었다. 전문 공간에 대한 무대 기계, 조명, 음향 등 특수 설계 기술이 국내에는 충분히 축적되지 않았기 때문에 외국 유수 전문가들에게 자문을 받아 실시 설계안을 만드는 데에 예상보다 많은 시간과 사전 조사가 필요했다. 또한 본 설계가 한창일 무렵, 예술의전당 부지를 관통하는 우면산 터널 선시공 책임이 추가되고 실제 공사 비용이 원래 경비보다 추가되는 등 기간과 비용에 부담이 생기면서 공기가 지연되었다.

1992년 12월 오페라하우스 준공을 끝으로 10년 만에 예술의전당 5개관 공간이 모두 갖추어졌다. 1993년 2월 15일 예술의전당은 국내 모든 언론의 화려한 조명을 받으며 전관 개관 기념 공연의 막을 올렸다. 전관 개관 기념 공연 후 오페라하우스는 6개월간 무대 잔여 공사를 위해 휴관하였다.

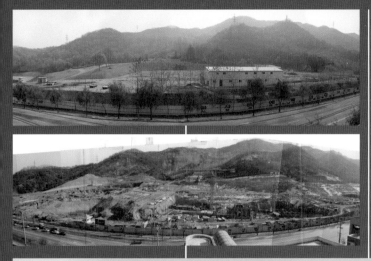

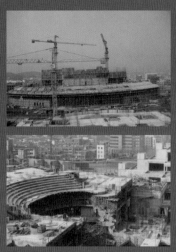

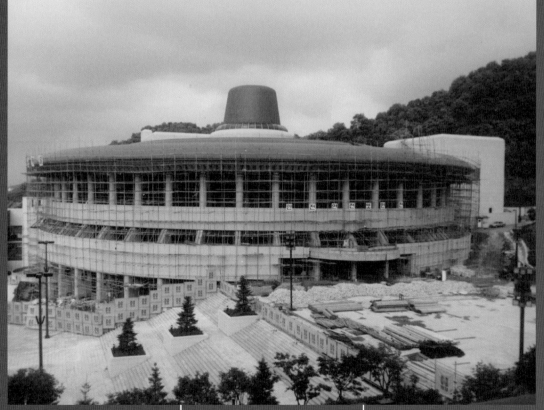

예술의전당 건축을 둘러싼 맥락들

박정현
건축평론가, 도서출판 마티 편집장

1.

한국 현대 건축의 역사에서 문화시설이 갖는 위상은 무척 크다. 다소 과장해서 말하면 한국 사회가 추구하는 가치를 당대의 문화시설 건축에서 확인할 수 있다. 지난 세기 한국에서 당대의 기술적 성취를 뽐내는 일은 건축의 역할이 아니었다. 간단히 말해 서울은 엠파이어스테이츠빌딩이나 시그램빌딩 같은 마천루, 퐁피두센터 같은 하이테크 건축을 갖지 못했다. 수요와 공급으로 설명되고 부동산으로 환원된 아파트와 신도시 건설에 건축적 의미를 물을 기회는 없었고, 강북 도심 재개발과 여의도와 강남 개발에 따라 단기간에 무수히 생산된 오피스 빌딩은 용적률과 임대율로 이야기될 뿐이었다. 기술보다는 정신, 보편적이고 국제적인 가치보다는 민족적이고 국가적인 정체성을 드러내는 것이 건축에게 주어진 과제였다. 그리고 이는 문화시설의 몫이었다. 이런 사정으로 한동안 한국에서 건축 담론은 기념비적 문화시설을 중심으로 전개되어 나갔다. 한국전쟁의 여파에서 벗어난 직후부터 각 시대는 당대를 대표하는 문화시설을 지어나갔다. 우남회관을 시작으로[1] 이 목록은 부여박물관(1967, 이하 완공년 기준), 종합박물관(1968, 현 민속박물관), 국립극장(1973), 세종문화회관(1978),

[1] 1955년 이승만 대통령의 호를 딴 우남회관으로 계획되어 1960년 4·19혁명 이후 시민회관으로 이름이 바뀌었고, 1961년 10월 완공되었다. 1972년 화재로 멸실되어, 그 자리에 세종문화회관이 들어서게 된다.

국립현대미술관(1986), 예술의전당(1988) 등으로 이어진다.[2]
이 연대기를 관통하는 주제는 '한국성'과 '전통'의 재현이었다.
1980년대까지 한국성과 전통은 건축의 가치를 판단하는 최종
판관이나 다름없었다.

　　　1950년대와 1960년대 초 건축과 국가의 동거는
모더니즘이라는 공통 지반 위에 서 있었다. 당시는 한국
근현대사에서 가장 서구 지향적인 시기였다. 좌우파 가릴 것 없이
서구적 '민주주의'는 절대적 가치였고, 한국적인 것은 벗어나야 할
구습이었다. 단적으로 말해 전통은 반민주적이었기에 합리적인
것이 지배하는 사회가 되기 위해서 버려야 하는 것이었다. "전통의
악습에서 벗어나 민주주의를 건설할 수 있는 가능한 길"은 서구적인
것의 수용이었다. '민족'은 온전히 부정할 수는 없는 것이었지만,
그것으로 뭔가를 도모하기에는 턱없이 부족한 것이었다. 최인훈의
말을 빌리면, "이광수의 임은 민족이었다. 그런데 지금은 그 민족
같은 것을 업고 나설라치면 단박 바지저고리 소리를 들을 테니
이러지도 못하는 엉거주춤한 세대, 무슨 일을 해보려 해도 다 절벽인
사회, 한두 사람 힘으로는 어쩔 수 없는 시대"였다. 이후 민족과
한국적인 것이 거의 모든 분야에 의미를 부여하는 최종 심급으로
부상했던 것과 달리 민족은 그 자체로는 별무소용이었다. 당시의
국가 건축 프로젝트가 한국적인 것과 전통의 무게를 거의 느끼지
않고, 서구의 모더니즘을 추구할 수 있는 배경이었다. 아무런 기술적
토대도 없이 손으로 빚어 만들더라도 국제주의 모더니즘은 의심의
대상이 아니었다. 전통 건축이나 한국적인 것인 것과는 아무런
연결고리도 갖지 않는 우남회관이 세종로 한가운데 아무런 논란
없이 들어설 수 있었던 때가 1950년대 말 1960년대 초였다.

　　　'바지저고리'였던 민족은 4·19, 그리고 군사쿠데타를
거치면서 시대의 의제로 부상한다. 민족, 그리고 민족의 가치를
물질로 구현한 전통의 전면적인 등장은 60년대 중반 한국의 담론

[2]　서울시립미술관(2002), 국립중앙박물관(2005), 국립현대미술관 서울관(2013)으로 이
연대기를 확장할 수 있을 것이다. 그러나 국가 최대 규모와 용산이라는 장소성에도 불구하고
국립중앙박물관은 거의 아무런 건축적 논의를 이끌어내지 못했다. 대법원 청사와 기무사 건물을
리노베이션한 서울시립미술관과 국립현대미술관은 식민지 시기와 군사 정권의 유산을 시민
공간으로 재전유하는 새로운 흐름에 속하는 것이다.

구도를 전면적으로 재편한다. 4·19혁명과 이른 좌절은 선명한 '자기의식'을 불러왔다. 60년대 초의 다른 여러 상황도 민족주의의 발흥에 기폭제 역할을 했다. 대표적인 예가 1961년 2월 8일에 체결된 한미경제협정과 4월 11일에 있었던 유엔 주재 미국 대사 스티븐슨의 북한에 대한 유엔 초청이다. 전자가 한국전쟁 이후 절대적 선이나 다름없었던 미국에 대한 최초의 반미 정서를 대변한다면, 후자는 제3세계의 독립이라는 세계사적 흐름에 대한 반응이었다. 분단 상황에 대한 분명한 인식은 민족주의의 흐름을 부추겼다. 60년대 초의 정치적 격변을 잇달아 겪으면서 민족과 전통은 문학과 건축 등 문화 전 부분에서 가장 강력한 영향력을 발휘하는 기표로 부상했다. 전통이란 주어는 부재, 단절, 계승, 극복 같은 다양한 술어들을 거느리게 된다. 이런 술어들은 과거나 현재의 사실에 관한 파악이나 가치 판단의 차원에서 서로 충돌했고 그래서 다분히 논쟁적인 형태가 되었다. 논의의 귀결은 대부분이 당위적인 형태로, 곧 새로운 전통을 창조하여 한국 문학을 발전시켜야 한다는 방식으로 맺어졌다. 서영채에 따르면, 문학에서 전통에 관한 논의는 "극단적으로 말해 일종의 개발 논리"였다. 단절론이건 부재론이건 계승론이건 간에 되풀이해서 논의됨으로써 주어의 위치에 올랐다는 설명이다. 흔들림 없는 주어의 위치에 오름으로써 그 "존재에 대한 근본적 질문을 차단하는 어떤 자명성의 함정 속으로 빠지는 일"이 일어났다는 것이다.[3] 문학 대신 건축을 적용해도 서영채의 설명은 거의 아무런 무리도 없다. 1960년대 중반 이래 전통은 한국 건축의 담론을 끊임없이 배회하는 기표이자 근본적인 의심을 원천적으로 차단했다. 한국의 건축가들은 세대별로 이 주어의 술어를 찾아야만 했다.

　　1968년 종합박물관을 둘러싼 논의는 이 문제를 가장 첨예하게 드러냈다. 종합박물관의 발주처인 문화재 관리국은 설계 요강에서 전통 건축을 모방하거나 재조합할 것을 요구했다. 건물의 재료와 형태, 그리고 기능이 논리적으로 연결되는 것을 전제로 삼는 현대 건축을 신봉한 건축가들은 크게 반발해 설계

[3]　서영채, "민족, 주체, 전통", 『민족문학사연구』, 34호, 2007, 12쪽.

경기에 불참했다. 그러나 전국에 흩어져 있는 전통 건축에서 각
부분을 취합해 콘크리트로 만든 종합박물관의 건립을 막을 수는
없었다. 콘크리트(현대)로 만든 기와 건물(전통)은 60년대 중반
이후 한국적인 것을 현대적으로 변용하는 방법이었고, 한국적인
문화와 서양의 문물이 만나는 지점, 다시 말해 개발의 광풍 속에서도
한국인이라는 정체성을 잃지 않는 길이었다. 경제 개발과 민족
주체성 확립이 양대 국정 목표였던 1970년대 내내 전통 건축의
현대적 재현은 되풀이될 수밖에 없었다. 예술의전당 건립 이전 가장
중요한 공연장이었던 세종문화회관과 국립극장 모두 이 자장에서
자유롭지 못했다.

 2.

사정은 1980년대에 들어 조금씩 달라지기 시작한다. 여러 요인들이
있지만 헌법에 '문화' 조항이 들어간 이른바 문화헌법(1980년
개정된 헌법 제9호)과 1986년 아시안게임과 1988년 올림픽게임
유치는 80년대 문화 정책이 그 이전과 다른 양상을 띠게 하는 두
가지 주요한 동인이 되었다. 전자가 문화 정책의 확대를 의미하는
것이었다면, 후자는 정책의 방향 전환을 촉구하는 계기가 되었다.
 이는 구체적인 정책을 추진하는 예산 편성과 시설
확충의 계획에서도 드러난다. 그동안 문예진흥사업의 주요
재원은 1973년부터 공연장, 고궁, 박물관, 미술관 등의 입장료에
부과된 모금 수입이었다. 시행 첫해인 1973년의 경우 전체
수입의 98%를 모금 수입이 차지했다.[4] 이 구도는 1982년 12월
한국방송광고공사법의 개정으로 큰 변화를 맞게 된다. 법 개정으로
언론 관련 공익 사업에만 사용하게 되던 언론 공익 자금을
문예진흥사업에 투자할 수 있게 된 것이다.[5] 제5차 경제사회발전
5개년 계획 수정 계획에 따라 문화 부문 예산의 추가 확보가
필요했고, 이를 한국방송광고공사의 공익 자금으로 충당한
것이었다. 공익 자금은 즉시 문예진흥기금의 상당분을 차지했다.

[4] 한국문화예술진흥원, 『문예진흥원 20년사』, 한국문화예술진흥원, 120쪽.
[5] 같은 책, 119쪽. 1991년에는 공익자금이 모금수입을 추월했다.

1983년 모금 수입이 53억1,364만 원으로 61%를 차지했고, 공익 자금은 25억 원으로 28.7%에 달했다.(이자 수입이 6.1%, 기부금이 1.2%, 기타 2.7%를 차지했다.)[6] 이렇게 출연된 공익 자금은 문화시설 건립 등 단기간에 대폭적인 자금 지원이 필요한 곳에 소요되었다.[7] 예술의전당 건립에 필요한 경비가 바로 이 방송광고공사의 출연 기금으로 충당되었다.[8]

			한국	일본	미국	프랑스	독일
공연 횟수	연극		1	10.7		10	10
	오페라		1	14		330	600
	뮤지컬		1	246			
	총계비		1	21		8.4	27
박물관	수	국립	1	5		3	67
		공립	1	5		31	
		사립	1	61			
		총계비	1	8	76	23	13
	입장객		1	11	42		
도서관	수	국립	1	1	1.5		
		대학	1	6.9	20		
		특수	1	6.9	12		
		공공	1	8	75		
	수	국립	1	2.5	15.8		
		대학	1	14	63		
		특수	1	20	12.7		
		공공	1	42	275		
연극	극장		1	8.8			
	발표장		1	2			
	극단	직업	1	2.4			
		아마	1	10			

[표1] 각국 문화활동 및 시설의 한국과 비교비
출처: 문화공보부 문화정책연구실 문화사업기획관, 1982, 예전 건립관련 보고서철. 국가기록원 관리번호: CA0051977

[6] 같은 책, 120쪽.
[7] 같은 곳.
[8] 문화공보부, 1983, ""예술의전당"(가칭) 건립계획 추진경위", 문화공보부 문화정책연구실 문화사업기획관, 국기기록원 관리번호 CA0051977. 건립자문위원이었던 소흥렬은 "방송광고공사로서는 가장 명분 있는 좋은 사업"이라고 말했다. 1983년 1월 27일 간담회에 참석한 건립자문위원은 김수근, 조영제(서울대 교수, 응용미술), 최순우(국립중앙박물관장), 소흥렬(이대 교수 철학), 정병관(이대 교수, 서양화)이었다.

1970년대 문화 정책에 따른 시설 투자가 선별된 문화재에 대한
보수 정비였다면, 1980년대 5공화국 문화 정책의 가장 큰 주안점은
'전국적인 문화시설의 조성'이었다.[9] '각국 문화 활동 및 시설의
한국과 비교비'(표1)는 예술의전당을 건립 계획을 수립하기 위해
문화공보부가 작성한 것으로 국내 문화시설의 현황을 기준으로
삼아 일본, 미국, 프랑스, 독일의 현황을 비교한 것이다. 분야에
따라 비교 대상국과 적게는 10배, 많게는 600배까지 차이를 보인
문화 예술 공연 횟수 차이는 1980년대 문화시설 건립 추진의
근거가 되었다. 오페라극장과 현대미술관, 도서관 같은 문화시설은
1970년대의 문화적 프로파간다로 작동될 가능성은 적었다.
서구 시민사회에서 유래했고 전시와 공연 모두 현대성을 포용할
수밖에 없는 프로그램의 특성은 발굴 유물의 보존과 전시를 위한
지방 거점 국립박물관과는 차이가 있었다. 즉 예술의전당으로
대표되는 1980년대 문화시설 건립이 지향하는 바는 문화 향유에서
벌어진 격차를 극복하는 것이었다. 단순히 전통문화를 보급하는
차원과는 분명 거리가 있었다. 이 목표는 구체적인 건축의 형태와
프로그램에도 직접적인 영향을 미쳤고, '한국적인 것'의 표상과
상징에 대한 강박이 누그러지는 계기가 되었다.

3.

한국방송광고공사의 출연 기금으로 예산이 확보되었고 1981년 9월
88서울올림픽 유치로 명분이 확보되자 예술의전당 건립은 급물살을
타기 시작했다. 1982년 1월 7일 한국방송광고공사는 예술의전당
건립을 결정하고 문화공보부에 보고했다. 이어 건립추진위원회가
구성되어, 김수근, 신용학, 이강숙, 황병기, 유덕형, 최순우, 이경성,
허규, 이우환, 문명대 10인이 위원으로 임명된다. 2월 15일에는
프랑스 건축 대학의 교수로 재직하고 있던 신용학에게 '예술의전당
건립을 위한 기본방향과 해외예술센터 실태 조사를 위한 기초조사
연구' 용역을 맡겨 기본 조사 연구를 시작했다. 국내에 거의 알려진

[9] 오양열, "한국의 문화행정체계 50년: 구조 및 기능의 변천과정과 그 과제", 『문화정책논총』
7호, 56쪽.

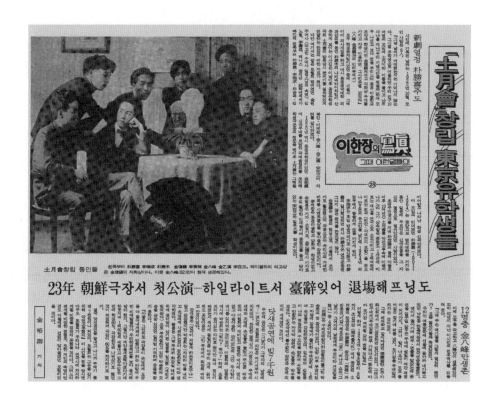

오페라하우스 개관을 위한 공연장 명칭 확정

예술의전당은 1993년 2월 개관 예정인 서울오페라극장(현 오페라하우스)의 공간별 국문 명칭을 1월 20일에 확정했다. 오페라극장, 토월극장(현 CJ 토월극장), 자유소극장 명칭이 이때 결정됐다. 중극장 격인 토월극장의 이름은 특별한 사연을 가지고 있다. 대한민국 최초의 신극회인 '토월회'의 정신을 그 명칭에 담고 있기 때문이다. 이 단체는 1923년 도쿄 유학생들(박승희, 김기진, 이서구 등)을 중심으로 "발을 땅(土)에 딛고 하늘의 달(月)을 좇는다."라는 취지로 탄생했다. 70년이 지난 후 이 이름은 예술의전당에서 연극, 무용 전용 극장의 명칭으로 다시 살아나게 됐다. 사진은 『경향신문』 1984년 2월 18일자에 실린 토월회 관련 기사.

바 없는 신용학 교수가 기초 조사 연구를 맡은 것은 두 가지
맥락에서 추정해볼 수 있다. 1년 먼저 추진되던 국립현대미술관의
기초 조사 연구를 김수근이 수장으로 있던 공간연구소가 수행한 바
있었다. 발주처의 입장에서도 1980년대를 대표하는 두 프로젝트의
기초 조사를 모두 공간연구소에 맡길 수는 없었을 것이고, 김수근의
입장에서는 기초 조사보다는 설계 경기에 참여하는 편을 원했을
것이다. 설계는 물론이고 건립에 관한 가장 기본적인 데이터를
축적하고 해외 사례를 연구하는 조사를 맡은 이에게 현상 설계
참여를 허락하는 것은 형평성에 어긋나는 일이었다. 또 다른
한편으로는 예술의전당이 모델로 삼고자 하는 선례가 서구적인
것이었기 때문이다. 국립현대미술관의 기초 조사 보고서가
택한 외국 사례가 미국과 유럽보다는 일본 중심이었던 데 반해,
예술의전당은 프로그램의 성격과 연구자의 경력에 따라 유럽의 예가
일차적 모델이 되었다.

　　　　건립위원회를 중심으로 프로그램을 설정하는 사이, 부지
선정을 위한 작업이 병행되었다. 전자는 전문가들의 지식이
요구되는 일이었고, 후자는 행정 처리 능력과 정치력이 요구되는
일이었다. 서울 도심 내에 대규모 문화시설을 수용할 만한 대지가
남아 있지 않은 상황에서 국립현대미술관이나 예술의전당 부지를
마련하는 일은 결코 간단한 일이 아니었다. 1982년 12월
한국방송광고공사가 작성한 '건립후보지 선정(안)'에 따르면,
장충공원 지역, 영동 종합 전시관 지역, 난지도 개발 지역, 세 곳이
최초의 후보지였다. 그러나 서울시청을 서초구(현 국립중앙도서관
일대)로 이전하려는 계획을 전두환 대통령이 보류하라고
지시함으로써 새로운 국면을 맞는다. 강남 한가운데 대지가
급부상했기 때문이다. 이에 따라 다시 제안된 후보 지역은
1) 서울시청사 건립 부지, 2) 한강종합개발계획에 따른 지역,
3) 국립극장 주변으로 압축되었다. 이 세 곳의 선정은 예술의전당
건립추진위원회가 모델로 삼고 있던 유럽의 사례를 반영한 것으로도
볼 수 있다. 한강변은 수변 공간을 적극 활용한 런던의 사우스뱅크
아트센터(South Bank Arts Centre)를, 강남 한가운데에 자리한
서울시청사 건립 부지는 바비칸센터나 퐁피두센터처럼 도심 속 복합

	서울시청부지	장충공원	한강종합개발지역
도심으로부터 접근도	잠수교, 지하철 2호선을 통한 강남북 교차 지역	• 도로 확장 공사중 • 터널 및 강남 교량 계획 중 • 지하철 공사 중	• 체육 공원 및 자연초지는 계획 홍수위(15.23m)에 미달하므로 영구적 시설에 어려움이 있음.
시청 중심 직선 거리	4km	2.5km	
관객 유치 전망	좋음	좋음	• 특정 부지를 높여 시설할 경우 홍수시 유수를 방해, 사고의 위험이 있음
주변 기존 시설	개발 예정	국립극장 국악고등학교 자유센터 장충공원 신라호텔	
지형	산지 및 평지	산지 및 평지	
가용공간	충분	충분	
녹지현황	확보가능	확보가능	
현소유	시유	시유	
상징적 의미	좋음	좋음	
복합적 이용	높음	높음	
부대 기능	확산가능	확산가능	
도시에의 기여	강남주거민을 위한 기여도 높음	주변 정리를 위해 기여도 높음	
경관	좋음	좋음	
분위기	주변경관과의 조화	문화시설 분위기	

[표2] 입지후보지역별 지역조건 대비
출처: 문화공보부 문화정책연구실 문화사업기획관, 1982, 예전 건립관련 보고서철.
예술의전당(가칭) 건립후보지 선정(안), 1982, 12. 국가기록원 관리번호: CA0051977

문화센터를 염두에 둔 것으로 보아도 무방하다. 장충공원 지역은 국립극장이 이미 자리하고 있었기에 일대 전체를 공연 문화의 거점으로 발전시킬 수 있는 곳이었다. '입지 후보 지역별 지역 조건 대비'(표2) 등을 통해 확인할 수 있듯, 추진위원회가 선호하는 곳은 서울시청 부지였다. 그러나 서울시청사 건립을 위해 확보한 이 땅은 전체 면적 가운데 2/3가 민간 소유자로부터 토지를 수용한 것이었다. 토지 수용법상 소유 또는 용도 변경은 불가능했기에 예술의전당이 건립될 수 없었다. 급히 대안을 마련해야 했고, 인근 우면산 일대가 거의 유일한 가능 부지로 떠올랐다. 접근성과 주변 환경 등 취약점이 분명했지만, 부지 선정에 시간을 더 쓸 여유는 없었다. 정부의

시간표에 따르면, 1988년 올림픽 개최 전에 완공하기 위해서는 1984년 9월에는 착공을 시작해야 했다. 이를 위해 우면산 일대의 토지 수용이 필요했고, 도시계획위원회 등 각종 법적, 행정적 절차를 풀어내야 했다. 이 모든 사항을 고려해 1983년 7월 13일 대통령의 재가를 받음으로써 현재의 예술의전당 부지는 확정된다.

4.

대지가 확정되자 설계를 확정하고 건축가를 선정하는 문제가 시급했다. 예술의전당 건립본부는 건축가 선정을 위해 여러 방식을 검토했다. 현상 설계를 국제건축가협회(UIA)에 의뢰해 진행하는 방법에서 건축가를 복수 지명해 진행하는 방안까지 여러 방식이 고려되었다.[10] 예산과 설계 기간 등 현실적인 문제를 감안해 국내외 건축가를 지명 초청해 현상 설계를 진행하는 것으로 결정되었다. 외국 건축가의 참여 결정은 국내 문화시설 건축의 역사에서 처음 있는 일이었다. 한국적인 것과 전통의 재현으로 문화시설 건축의 의미를 제한하려는 예전의 경우와는 상당히 다른 태도였다. 수준 높은 건물을 짓기 위한 건립위원회의 노력, 국제적인 시선을 염두에 둘 수밖에 없던 국내외 사정, 프로그램 자체가 갖는 성격 등 여러 사정이 복합적으로 작용한 결과였다.[11] 1983년 12월 30일 현상 설계 경기에 지명 및 초청된 건축가는 국내에서는 김중업, 김수근, 김석철이, 국외에서는 크리스토프 본(Chamberlin, Powell and Bon의 건축가, 이하 CPB), 리처드 브루커(The Architects Collaborative의 건축가, 이하 TAC)다. 1960년대 이래 한국 건축계의 양대 축이라

[10] 예술의전당 현상설계 방식과 진행 과정에 관한 구체적인 내용은 예술의전당, 『예술의전당 1982-1993』, 예술의전당, 30쪽.

[11] 외국 건축가를 지명 초청하기 위해 건립본부 이주혁 본부장은 1983년 10월 27일부터 11월 13일까지 영국과 미국에서 바비칸센터를 설계한 크리스토프 본, 사우스뱅크아트센터를 설계한 데니스 라스던 등을 면담한다. 앞의 책, 29쪽; 이런 노력과 함께, 전두환 대통령의 지시도 외국 건축가의 현상설계 참여, 외국 전문가의 기술 자문이 원활히 이루어지도록 하는 데 기여했다. 전두환은 1983년 11월 4일 해외 인력 활용, 현대적 기능과 한국적 색채의 조합, 예술공원에 역점 등을 지시했고, 이는 "예술의전당 건립추진 상황보고시 각하지시사항"으로 전달된다. 문화공보부, "예술의전당 건립 추진현황", 1983년 11월, 국가기록원 관리번호 CA0051977.

해도 좋을 만큼 영향력을 행사해 온 김중업과 김수근이 국가 차원의
중요 프로젝트에 참여하는 것은 당연했다. 예술의전당 건립 추진
초기부터 참조 사례가 된 바비칸센터를 설계한 CPB나 미국 동부를
중심으로 대형 프로젝트를 수행한 TAC를 초청하는 것도 어색하지
않았다. 그러나 1943년생으로 마흔이었던 김석철은 의외의
선정으로 평가할 수 있다. 1980년대의 또 다른 국가 프로젝트였던
독립기념관 마스터플랜에 참여하기도 했으나(이는 김원이 주도한
작업이었다) 김석철은 다른 참여자의 경력에 비하면 무명에
가까웠다. 이 새로운 세대의 부각은 건축계의 세대교체를 불러오는
계기가 되기도 했다.[12]

　　　　설계 경기는 1984년 1월 18일부터 4월 20일까지 3개월간
진행되었다. 프랑스 기술평가단의 평가를 반영한 두 차례의 심사
결과, 김석철의 안을 최종 결정하게 된다. 바비칸센터를 설계한
CBP는 유력한 경쟁자였으나 탈락했다. 개별 건축의 규모를
뛰어넘어 거대한 복합 시설로 도시의 일부를 형성한 바비칸센터에서
보여준 공간 조직 능력을 거의 찾아볼 수 없는 안이었다. 개별 건물의
특징이 제각각인 CBP의 안은 대지 전체를 일관되게 구성하는
통일성이 부족했다. 김수근의 안도 일찍 논외의 대상이 되었다. 폭이
좁고 긴 덩어리를 쌓아나가며 만든 형태는 국립현대미술관 현상
설계, 인천상륙작전 기념관 등에서 반복해서 나타나는 김수근의
접근법이었다. 또 이 접근법은 1969년 퐁피두 현상 설계안에서
기원을 찾을 수 있고, 1989년 개관한 구미문화예술회관에서 실현된
것이기도 하다. 김수근 개인의 시그니처가 대단히 강한 이 안은
우면산이라는 장소에 특화된 것도, 여러 공연장과 전시장이 모여
외부 공간과 어우러진 장소를 만들려는 사업 의도에도 적합하지
않았다. 프랑스 기술평가단으로부터 높은 평가를 받은 TAC의
안은 남부순환로부터 예술의전당을 분리시키는 것이었다. 소음과
매연 등을 차단하고 예술의전당을 독립된 장소로 만드는 장점이
있었지만, 역으로 외부에서 바라볼 때는 거대한 벽으로 보이는

[12]　이는 발주처인 문화관광부 장관 이진희의 선호와도 무관하지 않다. 1943년생으로
김중업(1922), 김수근(1931)보다 연하였던 그는 자신이 주도한 독립기념관, 예술의전당,
국립현대미술관 등 주요 프로젝트에서 1940년대 생 건축가와 함께 작업했다.

단점이 있었다. 김중업의 안은 프랑스대사관(1962년 준공) 이래 지붕과 기둥에서 한국적인 특성을 표현한 그의 시도가 되풀이된 것이었다. 중앙 광장을 중심으로 양쪽에 대형 공연장을 배치하고 나머지 시설은 지하에 두는 그의 시도 역시 복합 문화시설을 추구한 예술의전당의 기획 의도와는 거리가 있었다.

　　김석철의 제출안은 지금의 모습과 상당한 차이가 있다. 최초 안은 부지 전체가 남부순환로 쪽으로 개방되고 건물군은 모두 우면산에 면해 배치되었다. 그리고 건물군에는 동일한 모듈이 반복 적용된 단조로운 인상이었다. 그러나 김석철의 안은 "전반적 수정 없이 세부 수정으로 보완 가능"하다는 평가를 받았다. 현상 설계가 "탈락안의 장점을 받아들이고 새로운 보완을 통해 발전안을 만들 것"을 전제한 것이었기에 수정 보완을 수용할 여지가 충분한 김석철의 안이 높은 평가를 얻었다. 한편 오페라하우스를 설계한 적이 없는 김석철의 경력은 의구심의 대상이었다. 결국 김석철의 안을 선정안으로 뽑되, TAC와 CBP 안의 장점을 수용하는 것으로 정리된다. 오페라하우스, 음악당 등 기능을 수행하기 위해 복잡한 장치를 필요로 하는 프로그램의 특성상 기술 자문은 반드시 필요한 과정이었다. 김석철의 안은 남부순환로와 부지를 차단하고 독립된 분위기를 만들어내는 TAC의 장점을 흡수해 나갔다. 남은 관건은 기념비적 문화시설이라면 피할 수 없는 상징성이었다. 현상 설계에서 당선했지만, 이후 석 달 동안 김석철은 이진희 장관으로부터 최종 승인을 받지 못했다. 현상 설계는 마스터플랜에 관한 것이었고 개별 건물은 별도의 장관 심의를 거치도록 되어 있었다. 김석철의 회고에 따르면 이진희 장관은 번번이 김석철의 제안을 물렸을 뿐 아니라 현상 설계에 참여한 4팀의 컨소시엄으로 진행하면 좋겠다는 의향을 내비치기도 했다.[13] 현재의 '갓' 모양을 연상케 하는 지붕을 제시하고 나서야 이진희 장관은 최종 승인을 했다.[14] 한국적인 것에 대한 관료의 강박이 여기에서도 나타났지만,

[13]　김석철, 오효림, 『도시를 그리는 건축가』, 창비, 2014, 186쪽.
[14]　이 해프닝은 비단 관료의 문제만은 아니었다. 건축에서 언제나 특정한 형태를 찾고자 하는 시도는 기념비적 건물에서 이후에도 되풀이되어 나타났다. 하늘에서 내려보지 않는 다음에야 알 수 없지만, 월드컵 주 경기장의 지붕은 방패연이어야 했고, 서울시청사는 메뚜기 눈에서 복합기까지 여러 연상으로 이해되었다.

예전처럼 전통 건축에서 직설적으로 형태를 차용하는 것으로
귀결되지는 않았다. 이 역시 변화의 분명한 징후였다. 한국적인
것의 재현에서 온전히 자유로워지기 위해서는 아직 더 많은
시간이 필요했다.[15] 장관의 승인 이후에도 서예관이 추가되고
한국예술종합학교의 일부도 예술의전당 부지 내에 들어서는 등 설계
변경이 잇따랐다.

　　　지금의 예술의전당은 여러 변수에도 불구하고 김석철이
10년 동안 자신의 아이디어를 최대한 일관되게 실현하고자 분투한
결과라고 할 수 있다. 김석철은 공학적이고 기술적인 면에 많은
공을 쏟느라 미학적인 면에서 놓친 것이 많다고 인정하면서도
예술의전당이 자신의 '골든 에이지'를 연 작업이었다고 평가한다.
김석철의 예술의전당은 김수근과 김중업의 세대가 저물었음을
알리는 신호이기도 했다. 공교롭게도 1986년과 1988년 잇따른
타계와 함께 1980년대 중후반 한국 건축계의 무게 중심은 김석철
세대로 옮겨갔다. 이는 동시에 민족주의와 전통을 중심으로 국가가
생산, 보급하던 문화의 무게 중심이 중산층 중심으로 향유하는
문화로 옮겨간 것과 나란히 하는 것이었다. 그 중심에 예술의전당이
있었음은 물론이다. 예술의전당 건립 이후 30년 동안 서울에
이렇다 할 공연장이 새롭게 생겨나지 않았다는 사실은 건축적인
측면에서나 예술, 공연의 측면에서 예술의전당이 갖는 위상을
대변하는 것이다.[16] 바꾸어 말하면 김석철 이후 한국의 건축가
가운데 누구도 예술의전당을 능가하는 오페라하우스와 음악당을
설계해보지 못했다는 뜻이기도 하다. 예술의전당은 김석철 개인의
작업을 초월해 1980~90년대 한국 건축계의 역량을 있는 그대로
보여주는 역작인 동시에 지금까지 서울이 가질 수 있는 최대의 문화
공간으로서 남아 있다.

[15]　1995년에 진행된 국립중앙박물관 현상설계를 한국적인 것의 표현이 거의 온전히 사라진
최초의 예로 평가할 수 있다.
[16]　2016년 개관한 롯데콘서트홀이 있으나, 대형 몰 속에 포함되어 있어 전적으로 내부
시설로만 인식되는 롯데콘서트홀은 건축적 의미에서 완전히 다른 의미를 지닌다.

건축가의 손길로 보전된
문화적 가치와 순수성

양원석
건축가, 전 아키반건축도시연구원 상임고문

2018년 2월 15일 예술의전당이 30주년을 맞았다. 그동안
예술의전당은 세계 10대 복합문화예술 시설로서 연간 5백만 명
이상의 시민들이 방문할 정도로 문화예술 향유에 기능해 왔고
세계와의 문화 교류에도 크게 이바지해 왔다. 이제 예술의전당은
우리나라를 넘어 세계적인 콤플렉스(complex)로 지구촌에
자리매김하고 있다. 이러한 예술의전당의 괄목할 만한 성취는 30여
년 전에 만들어진 하드웨어의 제약과 하루가 멀다 하고 변화하는
세계적 조류 등 어려운 여건 속에서도 창의적으로 소프트웨어를
운영한 예술의전당 전체 구성인의 탁월한 능력과 끊임없는 노력의
결과라고 생각한다. 작년 겨울, 예술의전당으로부터 원고를
의뢰받았을 때 제일 먼저 떠오른 인물은 예술의전당 설계의 주
건축가 김석철 선생이었다. 1970년대부터 2016년 타계할 때까지
40년을 김석철 선생이 대표인 아키반설계사무소에서 함께 일한
후배로서, 또한 그의 투병 생활로 인해 2000년대부터 예술의전당
리모델링 설계를 맡게 된 이로써, 선생의 뜻이라 생각하고 이 글을
쓰기로 했다.

예술의전당의 탄생
이 글은 예술의전당이 걸어온 30년의 길을 투영하고자 하는
만큼 예술의전당의 태동과 음악당에서 미술관, 오페라하우스
개관에 이르는 일련의 탄생 과정을 조명하지 않을 수 없다.

예술의전당 건립이 처음 논의된 것은 지금으로부터 37년 전인 1981년 가을이었다. 그때는 서울이 제24회 하계올림픽 개최지로 선정(1981.9.30)된 직후이다. 올림픽을 개회한다는 것은 단군 이래 최대의 경사인 만큼, 이 잔치를 잘 치러야 한다는 국민적 공감대가 형성되는 시점이었다. 또한 1970년대는 경제적 고도성장으로 먹는 문제를 해결하고, 여가 활동 등 삶의 질적 향상이 어느 정도 이루어짐에 따라 문화예술 향유 욕구가 증대되는 때이고, 이에 상응하는 문화예술의 상징적 터전이 필요할 뿐만 아니라, 올림픽 개최 도시로서의 서울이 국제도시 인프라가 빈약하다는 사회적 공감대가 형성되는 시점이었다. 따라서 서울올림픽 개최 유치가 예술의전당 건립의 직간접적인 동기가 되었다고도 볼 수 있다.

예술의전당 건립이란 원대한 사업에 주도적으로 나선 기관은 자금 운용이 어렵지 않은 한국방송광고공사였다. 한국방송광고공사는 1982년 1월 초 문화예술시설(예술의전당) 건립을 정식으로 발의하면서 본격적으로 추진되었다. 예술의전당은 건립 발의 초기부터 '복합문화예술시설'과 '전용 공연장'이라는 두 가지 큰 틀로 추진되었다. 복합문화예술시설이란 극장 등 공연예술시설과 미술 등 전시 시설 그리고 예술 라이브러리, 예술 교육 시설 등이 한 곳에 콤플렉스를 이루는 것을 말한다. 뉴욕의 링컨 센터, 런던의 바비칸센터가 좋은 예인데, 같은 장소에서 공연과 전시 등을 보게 되고 각 시설 간 융합이 용이하여 새로운 예술 형식이 생성될 뿐만 아니라 모든 계층의 다양한 활동과 참여가 가능하게 되어 대중화에 크게 기여하는 시설이다.

예술의전당은 오페라하우스, 음악당, 미술관, 예술자료관, 예술교육관(건축 중 서예관으로 변경)으로 콤플렉스를 이루게 되었다. 전용 공연장이란 오페라, 콘서트, 연극 등 공연예술 각각의 고유 장르만 공연하는 전문 공연장을 말한다. 이런 공연장의 전용 전문화는 장르마다 무대 구조가 다르고 잔향 시간 등 음향 조건이 다른 점에 기인한다. 하나의 공연장으로 모든 장르를 공연하는 공연장을 '다목적 홀'이라 하는데, 1973년 개관한 국립극장, 1978년 개관한 세종문화회관이 여기에 해당된다. 김석철 건축가의 말처럼 '다목적 홀'이란 어느 목적에도 맞지 않는다. 하지만

한국방송광고공사는 공연장이 한두 개만 있으면 되는 다목적 홀로 결정하기 십상이었는데 경제적이기까지 한 그 쉬운 길을 택하지 않았다.

한국방송광고공사의 혜안에 경의를 표하지 않을 수 없다. 이에 따라 오페라하우스에는 오페라극장, 연극 극장(현 CJ 토월극장) 그리고 실험극 전용 소극장(현 자유소극장)이 있으며, 음악당에는 오케스트라 전용 콘서트홀, 독주 전용 리사이틀홀 그리고 실내악 전용 챔버뮤직홀(개관 이후 리허설룸으로 건축됨)이 자리 잡게 되었다. 또한 순수 미술 전용의 한가람미술관과 공예, 디자인 전용 디자인미술관으로 전문화되었다.

1983년 7월 한국방송광고공사는 예술의전당 부지를 서초동 현재의 땅으로 선정한 뒤 지원 업무 이외 후속 업무를 한국문화예술진흥원(예술의전당 건립본부)으로 이관하였다. 건립 본부는 예술의전당을 설계할 건축가 선정 작업에 들어가서 1983년 말 한국의 대표 건축가 김중업, 김수근 그리고 김석철, 국외로는 런던 바비칸센터를 설계한 영국 건축가 크리스토프 본(Christoph Bon)과 미국 웰체스터뮤지엄을 설계한 리차드 브루커(Richard Brooker)를 현상설계 참여 건축가로 지명하였다. 김석철은 당시 해외 설계 수출 1호에 해당될 만한 프로젝트인 쿠웨이트 자하라(Jahara) 신도시 설계를 완성하고, 관악산 서울대학교와 독립기념관 마스터플랜 등을 완성한 만 40세의 젊은 건축가였다. 당시 필자는 서울의 주요 건축물 설계가 외국 건축가에 의해 설계되는 현실을 직시하고 선진 건축을 공부하고 경험하기 위하여 몇 년째 김석철 선생을 떠나 있었다.

1984년 초에는 중동의 어느 국왕의 여름 별장(사실상 여름 궁전) 설계 때문에 홍해 바닷가 인공섬에 있었다. 당시 별장 설계의 책임 프로젝트 매니저였던 필자는 미국 건축사무소 건축가들을 데려와 같이 일하였는데 설계가 끝날 무렵 김석철 선생으로부터 돌아와 달라는 긴급한 연락을 받았다.

그때 예술의전당 이야기를 처음 들었고, 이제 나라를 위하여 일할 기회라 생각하고 급히 돌아왔다. 현상 설계 기간은 1984년 4월 20일로 길지 않은 시간이었다. 현상 설계 지침(request for proposal)을 보니 무대 기계 등 기술 공간 설명서를 제출하게 되어

있어 당연한 요구이지만 해외 건축가에게 유리한 것으로 보였다. 이에 김석철 대표는 전용 홀과 기술 공간 문제로 해외로 뛰어다녔고 우리는 수없이 밤을 새웠다. 1984년 5월 3일 현상 설계 심사에 최종적으로 3번 안과 4번 안이 남았고 심사위원 7인이 표결하여 3번 안이 4대 3으로 아슬아슬하게 당선되었다. 3번 안이 곧 김석철의 안이었다. 이로써 예술의전당 설계의 주 건축가로 김석철 선생이 선정되었고 그가 대표인 아키반설계사무소가 설계를 담당하게 되었다.

우리는 모든 일을 중단하고 예술의전당 설계에 올인(all-in)하였고 인원도 대폭 보강하는 한편 예술의전당 다섯 건축물 설계를 담당할 프로젝트 매니저를 결정하였다. 김석철 대표는 총괄 업무와 함께 주 건축물인 오페라하우스 프로젝트를 지휘하고, 음악당은 다른 집들보다 먼저 설계하여야 할 건축물로 지정되어 필자가 맡았다. 자연히 각 건축물의 디자인 통합과 옥외 시설 디자인은 필자가 맡았다. 우리는 현상 설계 시부터 고민해온 예술의전당 부지가 갖는 장소성에 대한 건축화 작업에 몰입하였다.

우선 우면산의 자연과 전망 보전을 위하여 본래 밭인 부분만 가급적 가용 부지로 하여 남부순환도로의 축 방향으로 길게 각 시설물을 배치, 산지 훼손이 거의 발생하지 않도록 하였다. 우면산 전망 보존을 위하여 각 공간을 평면으로 전개하고 지하화하는 등 지상의 건축물 높이와 볼륨을 최소화하였다. 또한 남부순환 도로의 소음을 차단하기 위하여 미술관, 자료관, 음악당을 도로변에 배치, 차음벽화하고 그 건축물 안쪽으로 열린 음악광장, 미술광장, 계단광장을 두어 소음 유입을 원천적으로 차단하였다. 예술의전당 각 건축물은 그 도로에 면하여 돌아앉아 남쪽 광장으로 열려 있다. 따라서 예술의전당에서의 옥외 활동 영역은 예술의전당 주 출입 광장을 제외하고는 도로변에 있지 않고 부지 내부 옥외 각 광장에서 활동이 이루어지게 되었다.

또한 예술의전당의 시설물(건축물, 옥외광장 등)의 레이아웃의 기본을 예술의전당 주 진입로(approach)인 서초동 꽃마을길의 축선에 두었다. 서울의 중심권역인 광화문으로부터 반포대교를 지나 서리풀 언덕을 넘어서면 서초동 꽃마을길 끝

지점에 우면산을 배경으로 예술의전당이 아득히 보이고 접근할수록 점점 클로즈업되면서 오페라하우스가 다가오게 했다. 이러한 연속적 정면성은 장중함과 품위와 위엄을 동시에 유발한다. 우리는 주 건축물이자 예술의전당의 상징인 오페라하우스에 이러한 위엄(dignity)을 부여하였다. 즉 꽃마을길 축선의 연장선에 예술의전당 주 출입구와 그 안쪽에 오페라하우스 원형 로툰다(rotunda)의 중심점이 되도록 하였다.

1984년 11월 14일 예술의전당 국립국악원 합동 기공식이 현장에서 거행되었고 1985년 3월 초 계획 설계를 심화·발전시킨 기본 설계가 확정되었다. 현상 설계 당선으로부터 10개월 만이었다. 우리는 다시 실시 설계에 들어갔지만 음악당 같은 경우에는 기본 설계 확정 전 이미 실시 설계가 진행되고 있었다. 건축은 딱 한 번 연주되는 음악이다. 두 번의 기회는 없다. 설계가 잘못되면 지어진 건축물이 잘못되는 것이다. 그것은 죄악 이상의 그 무엇이다. 우리는 이러한 신념으로 예술의전당 설계에 임하였다. 1984년 당시는 컴퓨터도 없는 시절이라 도면을 손으로 그려야 했고 트레이싱지 도면 크기는 오페라하우스 때문에 쓰지도 않는 A0 사이즈였으며 컴퍼스는 직접 만들어야 했다.

예술의전당은 규모, 용도, 사업비 측면에서 국내 최대 프로젝트였다. 7만 평의 부지에 3만 평을 차지하는 다섯 건축물과 6천5백 평의 주차장을 갖춘 한국 최초의 프로젝트였다. 실시 설계 과정에 공사비는 애초 6백억 원에서 1천5백억 원으로, 2.5배 증가하였고 규모 또한 상당량 증가하였다. 실시 설계는 1986년 7월 15일에 완성되었다. 그러나 우리는 음악당을 착공하는 1984년 8월부터 오페라하우스를 개관하는 1993년 3월 초까지 8년간 공사 현장에 감리자로 상주하며 공사 감리와 함께 시공 설계 도면 작성하여 공사를 지원하였다.

리노베이션과 리모델링 설계
새로운 사조의 수용
건축은 창작된 시대의 거울로서 그 시대의 총화이다. 그래서

건축은 역사성을 가질 수밖에 없다. 한편 건축은 시대를 담는 그릇으로써 변화하는 사조의 흐름에 따라 변화하지 않으면 안된다. 예술의전당 설계를 착수한 후 15년, 밀레니엄을 맞이한 때는 시대의 사조가 많이 변하였다. 컴퓨터의 출현과 보편화로 정보화시대는 엘빈 토플러가 내다보았던 가까운 미래보다 더 빨리, 더 강하게 우리를 압도하였고 세상의 모든 것들을 변화하게 했다. 공공성과 공익성이 전부인 예술의전당은 리노베이션(renovation)이나 리모델링(remodeling)이란 수단을 통하여 이런 변화에 민감하고 능동적으로 대응하였다. 리노베이션이란 인테리어 수준에서 낡은 것을 새것으로 변화시킨다는 것을 의미하는 반면, 리모델링은 구조 체계의 변경을 통해 형태와 기능을 변화시키는 것까지를 포함한다고 정의할 수 있다.

리노베이션이나 리모델링에서 건축가가 견지해야 할 것은 어떤 것을 버리고 어떤 것을 지킬 것인지를 알고 본래 건축이 가진 역사성과 예술성을 훼손하지 않은 상태에서 오늘의 사조와 문화를 수용하는 데 있다. 왜냐하면 오래되고 낡은 것이라도 보존할 가치가 있는 것이 있으며 새로운 것이라도 전혀 가치가 없는 것이 있기 때문이다. 필자는 설계와 공사 감리 과정에서 이를 지혜롭게 잘 지키려고 노력했다.

한가람미술관 리모델링

한가람미술관은 전시장 면적이 1천 평이나 되는 순수 미술(fine art) 뮤지엄으로 대관 및 해외 기획전 위주로 운영된다. 1990년 개관 이후 12년이 지난 2002년 2월 대대적인 리모델링 설계에 들어갔다.

당시 전시장의 조명은 하우스 라이팅(house lighting)을 어둡게 하고 전시품(그림)에만 국부 조명하는 방식을 사용했다. 이는 관람의 몰입화에 도움이 될지 몰라도 눈의 피로도가 높았고 답답한 분위기가 있었다. 그러나 이제는 관람자의 자주적 관점이 중요하게 되면서 자기 집 거실의 그림을 감상하는 연장 선상의 미술관이 요구되었다. 따라서 자연광(day light)의 도입이 세계적 추세였다. 필자는 전시 벽 가까운 일부분에 광천장(ceiling lighting-천장면

전체를 조명 기구화한 천장)을 적용하여 이것이 하우스 라이팅과 전시물 조명을 겸하도록 하였다. 이는 한국의 미술관에는 처음 적용한 것이다.

전시 벽을 설계할 때 전시장 면적에 전시 벽량(전시 벽 길이 혹은 면적)을 최대로 하는 것은 기본적 명제이다. 이를 위하여 고정 벽 이외에 움직이는 전시 벽(movable partition)을 적용함으로써 전시 벽량이 최대 4배로 증가하였을 뿐 아니라 여러 전시를 동시에 수용할 경우 전시장 간 구획 벽으로 사용할 수 있었고 큐레이터와 대관의 어떠한 전시 기법도 수용할 수 있게 되었다. 전시 벽 마감은 전시물 감상을 방해하지 않도록 조명 반사도를 줄이고, 그림 벽걸이 때문에 생기는 못 자국의 시각적 문제를 최소화하기 위하여 유리 섬유천(glass fiber cloth)을 전시 벽에 붙여 요철 무늬(texture)를 만들고 반사광이 적은 특수페인트를 칠하여 성과를 거두었다. 또한 원 설계 당시 로비 외벽은 알루미늄 유리 커튼 월(curtain wall)로 인한 단열 성능 때문에 유리의 투명성이 다소 낮았다. 리모델링 당시는 건축물의 외관 투명성이 일반화되어 1층 주 로비 외벽을 SPG시스템(Special Point Glazing, 창틀 없이 투명 유리에 구멍을 내어 고정하는 첨단 방식)으로 설계하여 내외부가 시각적으로 상호 관입하도록 투명성을 확보하였다. 또한 미술관과 자료관의 주 출입구 캐노피도 같은 SPG시스템으로 하였다. 이 시스템은 당시 세계적인 조류인 미니멀리즘(Minimalism)과 건축물 투명화에 부합하는 것이었다.

음악 분수와 카페 모차르트 조성

2002년 초, 예술의전당은 주 광장인 음악광장을 사람들이 머무는 공간으로 만들고 활력을 불어넣기 위해 음악분수를 설치하기로 하였다. 이에 필자는 유원지 등에 흔히 설치되는 음악분수보다는 파리 퐁피두센터의 조각 분수가 광장 분위기에 어울릴 것이라 생각되어 제안하였으나 뜻을 이루지 못했다. 음악분수는 장방형(9×43m)으로 서예관 정면과 나란하도록 우면산 소나무숲에 붙였다. 2002년 10월 중순 개장하였을 때 방문객들이 좋아했다.

이러한 필자의 생각은 기우에 불과했다.

　카페 모차르트는 일반 건축물이 아닌, 광장에 떠 있는 키오스크(kiosk)로 설정하고 철골 구조와 유리 벽 박스로 하고 서예관 왼쪽(동쪽) 벽에 붙여서 서예관 정면 외벽과 일치하도록 하였다. 카페는 2003년 12월에 완공 및 개장하였고 고객이용도가 가장 높은 공간이 되었다. 그러나 화장실이 없는 점은 고객들에게 불편한 사항이었다. 이에 2015년 초 서울서예박물관 리모델링 기회에 필자는 예술의전당에 제안하여 주방을 카페 후면 구석 쓸모없는 조경 유휴지로 이전(신축) 및 확장하고 이전 주방 공간을 카페 화장실로 만들고 서울서예박물관 로비로 이어지는 복도로 연결시켜 10여 년 마음의 짐을 내려놓을 수 있었다.

음악당 리모델링

콘서트홀은 국내 최초 오케스트라 연주 전용 공연장으로서, 2,523석의 객석 규모와 잔향 시간 2.0초의 음향 조건을 갖춘 한국의 대표적 홀이며 세계적 수준의 공연장이다. 콘서트홀은 평면에서 볼 때 부채꼴(fan type, 필자는 shell type이라고 한다) 형태이고 무대 후면에 274석의 코러스 석을 갖춘 아레나 스테이지(arena stage) 형식의 공연장이다. 이 정도 코러스 석이면 헨델의 오라토리오 〈메시아〉의 할렐루야 코러스도 충분한 규모이다.

　콘서트홀의 체적(air volume)은 2만3천 입방미터로서 좌석당 체적이 이상적이어서 좋은 음량감을 선사한다. 흔히 이런 홀을 가리켜 그 자체가 '하나의 거대한 악기'라고들 한다. 그러므로 이런 콘서트홀의 리모델링은 모험적 측면 때문에 함부로 손댈 수 없다. 그럼에도 1988년 2월 개관 이래 17년간 거의 연중무휴로 사용되어 피로도가 심화되고 콘서트홀, 리사이틀홀의 건축음향 인테리어가 노후되었으며, 가장 중요한 음향 상태마저 미세한 질적 저하 현상이 진행되어 왔다. 또한 객석 의자, 백스테이지(back stage, 분장실, 연습실, 그린룸 등), 관객 편의시설, 특히 여자 화장실의 절대 부족 등은 전면적 리모델링 요구하기에 충분하였다. 필자는 2003년 겨울 음악당에 파견 사무실을 열고 리모델링 설계를 진행하였다.

예술의전당은 건축음향 자문위원회를 구성하고, 우리는 한국 최고의 건축 음향 전문 회사를 협력사로 선정하는 등 만반의 준비를 하였다.

첫 번째 바이올린, 피콜로, 트럼펫 같은 고주파수(1 KHZ) 대역의 초기 반사음(sound impact)을 강화하고, 반사면의 진동을 최소화하기 위하여 무대부를 제외한 객석부의 벽과 천장을 철거하고 벽 천장 틀을 철재 각 파이프로, 석고보드를 더욱더 무겁고 단단한 규산칼슘보드로, 마감재는 비닐계 나무무늬 시트(sheet)에서 무늬목(brazilian koa) 합판(veneer)으로 교체하도록 하였고, 흡음 기능을 담당해야 할 객석 뒷벽은 노후된 패브릭(fabric)을 철거하고 외산 전문 제품인 목재 유공판(slotted perforating panel)으로 설계하였다. 특히 이 유공판은 설계 흡음률을 만족하도록 구멍의 크기와 간격을 도출하였고 벽체와 동일한 색상과 재료 마감을 위하여 무늬목 합판를 일본에서 북유럽 현지에 보내 제작하였다.

관객의 체형이 커짐에 따라 객석 의자를 크게 하고 객석 전후 폭도 키워 95cm로 하였다. 관객 시각을 불편하게 하였던 발코니 객석의 황동 헨드 레일을 원형 가공한 무늬목으로 교체하였다. 객석 의자는 안락감 등 기본 조건 이외 홀의 음향에 상당한 영향을 미치는 만큼 공사 현장에 실제 설치한 후 설계 음향 목표에 적중할 수 있는 의자를 선정하는 것이 중요했다.

예술의전당은 국내외 업체들이 제출한 의자에 대하여 3단계 심사를 통하여 일본의 세계적 전문업체 객석 의자를 선정하였다. 본 제작에 들어가기 전 시작품(30개)을 만들어 일본의 전문실험실에 객석을 만들어 음향 측정(공석시, 만석시) 시뮬레이션을 실시하여 만족할 만한 결과를 얻었다.

우리는 공사 중 음향 측정을 3회 실시하였고 객석 의자 설치 후 최종 음향 측정 결과 잔향 시간이 공석 시 2.6초(80% 만석 시 2.06초)로 매우 양호한 건축 음향을 실현하게 되었다. 특히 완공 후 데모(demonstration) 콘서트에서 연주가, 음악가들로부터 찬사를 받았다. 로비 영역은 중앙부 폭과 면적을 확장하고 SPG시스템으로 정면 중앙부 외관을 유리로 투명화하였다. 여자 화장실 개수를 2.5배 증설, 64개소로 하였다. 리사이틀홀은 무대를 리모델링하고 객석(354석) 의자를 음악당과 같이 교체하였다. 음악당 리모델링은

2004년 11월 말 설계를 완성하고 2005년 5월 말 완공 및
재개관하였다.

비타민스테이션 신설 리모델링

1985년 원 설계 당시 미술관과 자료관 사이 공간을 예술의전당의
정면으로 설정하고 예술의전당 주 출입구와 예술의전당 주 로비로
설계하였으나 VIP 차량 동선이 오페라하우스 진입 통로 입구까지
신설되어야 한다는 방침에 따라 폐기되고 말았다. 예술의전당은
다섯 건축물이 산재해 있으므로 주 출입구로 들어온 사람들이
예술의전당 로비(비타민스테이션)에 모였다가 다섯 건축물과 옥외
광장으로 흩어지는 공간, 즉 동선 전체를 아우르는 공간 기능이 매우
중요했다.

예술의전당은 개관 20년 동안 어둡고 스산한 VIP 차량 진입
공간에 인내해왔다. 문화부 산하 기관들의 임대 공간이 비워지면서
예술의전당의 바람이 이루어지는 계기를 맞았다. 필자는 2007년
겨울부터 리모델링 설계에 임하였다. 우선 주 출입구로부터
오페라하우스 중심 공간인 로툰다의 승강기 입구 광장에 이르는
공간의 기둥 12개를 철거하고 폭 18m, 길이 54m의 기둥 없는
콩코드(concord)를 만들었다. 예술의전당의 면밀한 운영 계획에
따라 콩코드 좌우에 다섯 건축물의 중앙 매표소를 비롯하여
레스토랑, 카페 등 식음료 휴식 공간, 미팅 포인트, 안내 카운터,
편의점, 음악 서점, 꽃집, ATM 등 방문객 편의시설을 총망라한
공간들과 누구든 임대가 가능하고 거의 무료로 개방되는 전시장
등이 배치하였다. 또한 콩코드 가장자리(로툰다 엘리베이터 광장
입구) 좌우 측에는 각각의 실내 연못을 설치하고, 좌우 연못 위에
측면이 노출되어 긴장된 투명 유리 계단과 에스컬레이터가 떠
있도록 설계하였다. 이 연못들로 인하여 계단과 에스컬레이터 하부
공간에 불가피하게 생기는 삼각형의 불량한 시각문제를 해소하고
사람들이 물 위를 걷는 것과 같은 즐거움이 되었으면 좋겠다는
생각이었다.

또한 주 출입구 공간의 천장을 높이기 위하여 상부

1993

FEBRUARY

15

MONDAY

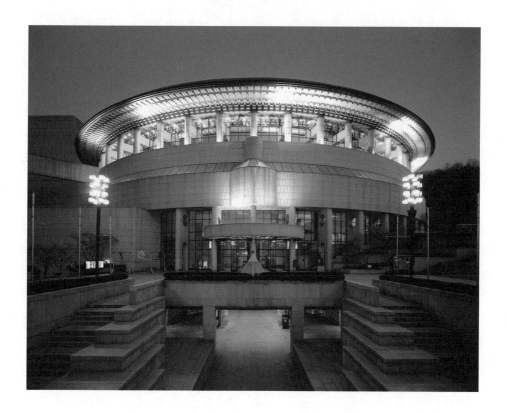

오페라하우스 개관(3단계, 전관 개관)
명실상부한 복합아트센터로 새 출발

1993년 2월 15일 국내 예술계 최대 행사로 모든 언론의 화려한 조명을 받으며 서울오페라극장(현 오페라하우스)이 문을 열고 전관 개관 행사의 막을 올렸다. 개관 행사는 예술의전당 10년 건립 경과 보고에 이어 기념 휘호석 제막, 테이프 커팅, 내부 투어, 리셉션 순으로 진행됐다. 같은 날 오후 7시 오페라극장의 첫 막을 올린 작품은 국립오페라단의 창작오페라 ‹시집가는 날›이었다. 이 작품은 '맹진사댁 경사'라는 우리의 전통 소재를 기초로 홍연택이 작곡한 창작오페라라는 점에서 큰 의미를 가진다.

슬래브를 1m가량 들어 올려 미술광장에 야외무대를 목재 바닥으로 조성할 수 있었다. 이를 이용하여 2011년 6월 말 지붕 있는 야외 무대가 만들어졌고, 지금은 우리 가곡 등을 공연하는 복합시설인 예술의전당에 한몫을 다 하고 있다. 그리고 예술의전당 주 출입구 전면에 버스 등 차량 정차 공간과 전면 광장을 조성하고 돌출 폭 6m, 길이 27m의 거대한 투명 유리(SPG) 캐노피를 설치하여 예술의전당 메인 게이트의 인식성을 명확하게 하였다. 비타민스테이션은 2008년 12월 초 개장하였다.

오페라극장 리모델링

오페라극장 리모델링은 2007년 12월 12일 공연 중 출연자의 실수로 화재가 발생했고 이로 인해 무대 기계 등 무대부가 소실되어 부득이하게 휴관하게 된 것이 직접적인 계기가 되었다. 예술의전당은 롱 텀 아이템(long term item)인 무대 기계 복구 기간 1년을 이용하지 않으면 다시 오페라극장 리모델링 기회를 얻기 어려워 차제에 리모델링을 시행하기로 하였다. 당시 필자는 비타민스테이션 설계 일로 다시 예술의전당에 사무실이 있어서 곧바로 설계에 착수할 수 있었다.

리모델링의 주요 내용은 무대부의 무대 기계 등 기술 공간 부문 전면적 교체 및 작동시스템 변경(아날로그 방식의 디지털화)이다. 무대 목재 바닥 교체와 객석부의 건축 음향 내장 인테리어, 객석 의자 교체 등은 음악당 콘서트홀 리모델링 범위, 내용과 기법에서 동일하게 시행하였다. 다만 객석 측벽은 음향 확산 기능의 3각형 요철 형태로 구성하였고, 3개 층의 발코니 객석 양측 벽의 각도를 3도 정도 홀 안쪽으로 밀어 넣어 시각 불량석을 없애고 측벽 음향 반사를 보강하였다.

그리고 프로세니엄 아치(proscenium arch – 무대부와 객석부를 구획하는 아치)를 재구성하고 무대와 오케스트라 피트(pit)의 초기 반사음을 강화하기 위하여 나팔관 형태의 반사체를 2중 프로세니엄으로 건축화하였다. 오케스트라 피트도 확장하여 오케스트라 편성에 적절성을 제공하였다.

홀 내부 벽(측벽, 객석 뒷벽)의 마감은 우리가 제안하고 색상
자문위원회의 결정에 따라 천연 안료를 침잠시킨 붉은색 무늬목
베니어를 사용하였다. 극장 천장, 벽면과 함께 극장의 색상과
분위기를 지배하는 또 하나의 요소인 발코니 객석 난간(parapet)과
프로세니엄 마감은 리모델링 하지 않는 기존 주 천장의 황금 분체
무늬가 진하게 찍힌 황금색 특수페인트와 동일하게 하여 품위 있는
세계적인 수준의 오페라극장 내장 인테리어를 실현하게 되었다. 객석
의자는 안락감 제고와 체형 변화에 맞추어 크기를 키우고 객석 전후
폭도 확장하였다. 객석 수는 24석 줄어 2,305석으로 확정되었다.

극장의 건축 음향은 설계 잔향 시간이자 세계 유명 극장
수치인 1.5초에서 2.0초인데, 완공 후 최종 측정 결과 잔향 시간(공석
시)이 1.87초, 80% 만석 시 1.5초대로서 이상적인 건축 음향을
구현하게 되었다. 리모델링은 2008년 4월에 설계가 완성되었고
10월 말에 완공, 12월 하순에 재개관하였다.

음악당 IBK챔버홀 신설과 음악당 제2로비 신설 리모델링

그동안 음악당 로비 지하 공간을 쓰던 서울예술단의 일부가
오페라하우스로 이전하면서 염원하던 실내악 전용의 챔버홀
조성이 가시화되었다. 콘서트홀 오른쪽 3개 층 높이의 오케스트라
리허설룸을 서울예술단이 점유하였던 공간으로 옮기는 것이
가능하게 된 것이다. 리허설룸 공간은 27 × 18m로 적당한 크기이고
로비(음악당 로비)나 분장실 등 백스테이지 공간도 있었다. 2010년
2월 중순 필자가 설계에 착수하면서 떠오른 생각은 18세기 유럽의
현악 4중주를 연주하는 응접실이나 그린하우스였고, 사람들은
차를 마시며 자유로이 앉거나 서 있는 분위기였다. 그런 품위와
예술의전당만의 정체성이 있는 챔버홀을 꿈꾸었다.

이만한 홀이면 동선이나 가시선 등 기능적인 문제나 잔향
시간 면에서 건축 음향이 크게 문제 되지 않는다. 남은 문제는
공연장 내장, 즉 건축 음향에 효과적인 형태와 재료 그리고 질감과
색상이었다. 필자는 벽체 천장 구성과 마감 재료 및 객석 의자 등에
대하여 콘서트홀과 오페라극장 리모델링의 디자인 언어와 기법을

그대로 사용하였다. 객석 바닥은 철골 구조로 하고 보행 소음이
생기지 않도록 다시 철근 콘크리트 슬래브를 타설하였다. 장방형
슈케이스(shoe case) 형의 공연장에서 간과하기 쉬운 것이 양측
벽의 기울기이다. 우리는 벽체 패널의 상부가 돌출하여 안쪽으로
5도 정도 기울어진 벽체를 구성함으로써 음향을 효과적으로 객석에
전달하도록 하였다.

　　　또한 필자는 공연장에 오페라극장과 같은 디자인으로 수평된
객석 천장을 적용하고 수평면을 지배하는 반의 반구형의 돌출된
서클(circle)과 이를 둘러싸고 내부로 밀려 들어간 간접 조명 서클을
만들었다. IBK챔버홀은 화이불치(華而不侈)의 정신으로 만든 것인데
관객의 생각에 맡길 뿐이다.

　　　IBK챔버홀은 주 객석(stall) 층과 1개 층 발코니 객석을 가진
600석의 중규모 공연장이다. 공연장의 에어볼륨(air volume)이 객석
규모에 비해 다소 작지만 잔향 시간 1.7초이면 음향의 잔향감과
공간감이 우수하다. IBK챔버홀은 2010년 10월 말에 설계를
완성하고, 2011년 9월 말에 공사를 완공하며 바로 개관하였다.

　　　예술의전당은 서울예술단 이전 후 비어있는 음악당 로비
직하부 공간을 음악당 제2로비와 오케스트라 리허설룸으로
활용하였다. 기존의 로비는 IBK챔버홀이 조성되고 리사이틀홀이
활성화되면서 로비의 관객 수용도 가중되고 화장실 증설과 관객
휴게 및 식음료 시설(카페 등)의 신설이 요구되었기 때문이다.

　　　또한 음악당과 주차장과 로비 지하 공간이 평면적으로
연결되어 주차장에서의 관객 접근성이 획기적으로 개선될 수
있었다. 이에 우리는 음악당 로비와 지하 제2로비를 에스컬레이터로
연결하고 제2로비에 카페와 화장실을 증설하는 한편, 오케스트라
리허설룸을 만들어 음악당의 백스테이지 기능을 완성하였다.
리모델링 1차 설계는 2011년 8월 초 착수하여 2단계 설계를 거쳐
2013년 1월에 완성하였으며, 공사는 12월 중순 완공되었다.

토월극장 리모델링과 재개관

예술의전당은 2009년 초 필자에게 토월극장(현 CJ 토월극장) 객석의

증가 방안을 검토해 달라고 요청하였다. 그 결과 필자는 발코니 객석 2개 층, 1,000석(기존 700석)으로 리모델링이 가능하다는 설계안을 제공하였다. 극장 내부는 완공 후 17년이 지나며 노후화되었고 객석이 좁아 관객의 불편이 가중되고 있어 토월(土月)이란 역사적 네이밍(naming)이 무색할 정도였다. 우리는 2009년 11월 중순부터 1개월간 계획 설계를 진행하였다. 이를 바탕으로 예술의전당은 설계 시공 컨소시엄 심사를 통해 설계 시공자를 선정하는 방식을 실시하였고, 우리는 아쉬운 결과에 이르고 말았다. 그러나 예술의전당(특히 시설안전부)의 노력으로 리모델링 과정에서 우리의 계획안이 존중되었고, 오페라하우스의 디자인 언어를 일관되게 적용하였다. 건축 음향 잔향 시간은 1.4~1.5초이며 2013년 1월 중순 완공, 재개관하였다.

서울서예박물관 리모델링

서울서예박물관은 필자에게 아쉬움이 많은 집이다. 애초 예술의전당 건립 기획에서 예술교육관으로 추진되었으나, 골조 공사가 끝날 무렵 갑자기 서예관으로 용도가 바뀌어 재설계해야 했다. 서예 전시라는 콘텐츠가 예술의전당과 어울리지 않는다는 의견이 일반적이었으나, 필자는 그렇게 생각하지 않는다.

한가람미술관이 서양의 순수 미술 뮤지엄이라면 서울서예박물관은 동양, 특히 한국 전통의 순수 미술 뮤지엄이다. 그런 생각을 기초한다면 서울서예박물관보다는 서화박물관이라 부르는 것이 맞는 말이다. 위창 오세창 선생의『근역서화징』에서 보는 바와 같이 서예가와 화가는 장르와 영역이 다르다. 하여 필자는 여러 번 예술의전당 관계자에게 박물관 명칭과 함께 예술자료관(현 한가람디자인미술관)과 서울서예박물관을 맞바꾸어 미술광장에 동서양 미술관을 모으자고 건의하였다. 그렇게 하면 서울서예박물관 활성화에도 적잖은 도움이 될 터인데 여러 사정으로 이루어지지 않았다.

또 하나 2014년 4월 초 국회의원회관에서 가진 제1차 프레젠테이션의 우리 계획안(schematic design)은 가히 기념적인

것이었다. 서울서예박물관 정면 전체를 돌벽으로 하여 광개토왕
비문, 훈민정음, 반구대 암각화 울산 전천리 각석 등 국보인 한국
문화유산의 정수를 각인으로 뒤덮어 서울서예박물관의 위상을
더 높이고자 하는 안이었다. 필자의 제안에 예술의전당, 서예계,
문화예술계, 국회의원들까지 찬성하고 예산 지원을 약속했으나
예술의전당의 노력에도 예산이 반영되지 않아 무산되었다.
서울서예박물관은 2002년 3월 중순 법적 정규 박물관으로
등록되었으나 여전히 활성화가 어려웠다.

　　리모델링의 주요 내용은 1층의 요철 평면을 직선으로 펴서
면적을 확장해 로비 아카이브와 한식 레스토랑을 만들고, 2층을
전시장(실험 전시, 현대 전시)으로, 3층을 상설전시장 대규모 수장고
강의실 군으로, 4층을 컨퍼런스홀로 설계하였다. 특히 4층은 예산
문제로 인해 리모델링 계획에는 없었으나 국고 컨소시엄으로
선정되어 전관 리모델링이 실현될 수 있었다. 또 하나 주요 문제였던
주 외관을 단순한 외관으로 변경하였다. 리모델링 설계는 2012년
9월부터 여러 단계를 거쳐 2014년 4월 말 완성하였고 공사는
2015년 11월 초순에 완공되었다.

　　돌이켜보면 1984년 1월부터 2016년 6월까지, 현상 설계부터
원 설계 리모델링 설계, 감리까지 삶의 황금기를 예술의전당에
파묻혀, 예술의전당에 몰두하며 30여 년을 치열하게 살았다. 마치
운명처럼 건축으로 예술의전당에 바쳐진 삶이었다. 예술의전당은
필자에게 지켜야 할 가치와 이루어야 할 꿈에 최선을 다하게 하였고
헌신의 즐거움을 알게 하였다. 다시 말해 예술의전당은 필자 삶의
궤적인 것이다.

　　사람들은 필자에게 건축가로서 어떻게 그런 일이 가능한지
예술의전당과의 '특별한 인연'에 대해 말한다. 예술의전당의 문화적
가치와 순수성을 보전하기 위해서는 건축가의 손길로 리모델링이
이루어져야 한다는 예술의전당에 몸담은 전 구성인들의 충정이 그런
고귀한 연(緣)을 만들었다고 생각한다. 그러므로 예술의전당 전
공간에 대한 리모델링은 그들이 한 것이기도 하다. 그들은 오늘도 더
나은 세상을 향하여 앞장서 가고 있다.

오페라하우스 1993

1993년에 개관한 오페라하우스는 오페라극장, CJ 토월극장, 자유소극장 3개의 극장으로 구성된다.

오페라, 발레를 위한 국내 최초의 전문 공연장이다. 오페라극장 2,305석 CJ 토월극장 1,004석 자유소극장 283석 규모를 갖추고 있다.

오페라극장은 4개 층 규모로 오페라·발레를 중심으로 뮤지컬, 현대 창작 음악극, 전통 창극 등 모든 음악극 장르와 고전 발레를 수용할 수 있다.

CJ 토월극장은 연극과 무용을 비롯해 소규모 오페라, 뮤지컬, 창작극을 아우른다. 무대와 객석 구분이 자유로운 자유소극장은

연출자 의도에 따라 객석을 250석에서 330석까지 조정할 수 있으며 장르를 불문하고 다양한 공연을 올릴 수 있는 극장이다.

오페라하우스에서는 ‹'93 한국음악극 축제›를 시작으로 여러 시도를 통해 한국 오페라의 발전 가능성을 열어주었으며

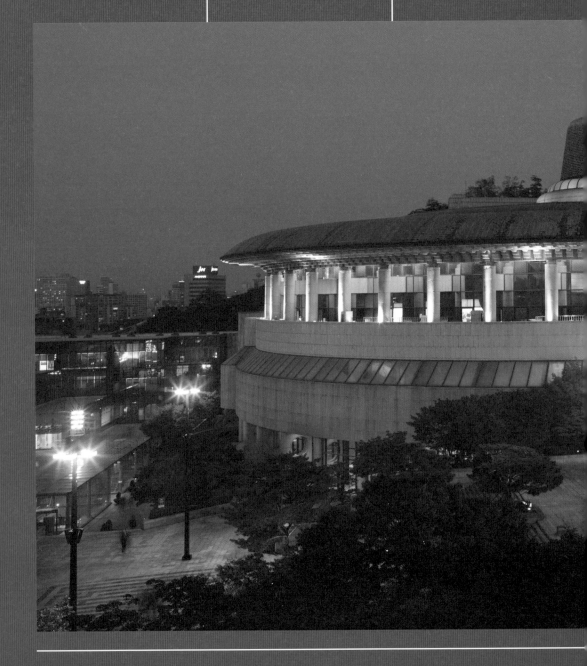

세계 유수 단체들과 공동으로 오페라를 제작하였고 ‹'98 서울오페라페스티벌›로 한국 최초로 레퍼토리 시스템을 도입하는 등 한국 오페라를 전문화하고 대중화하는데 선구적인 역할을 했다.

연극 부문에서는 '우리 시대의 연극 시리즈', '오늘의 작가 시리즈', '세계 명작가 시리즈', '토월정통연극시리즈' 등을 기획하여 한국과 세계의 연극을 재조명하는 한편, '자유젊은연극시리즈' 등을 통해 청년 연극인들의 실험적인 무대도 소개해왔다.

뮤지컬 ‹겨울나그네›를 에이콤 인터내셔널과 공동으로 제작하는 등 여러 편의 자체 제작 뮤지컬을 무대에 올렸으며 ‹우리 시대 춤꾼› 시리즈는 한국 현대 무용의 발전에 기여하였다. 1994년부터 매년 12월에는 발레 ‹호두까기인형›을 올려왔는데 예술의전당의 대표적인 레퍼토리로 자리를 잡으며 발레가 대중에게 한층 친근하게 다가가는 계기가 되어주었다.

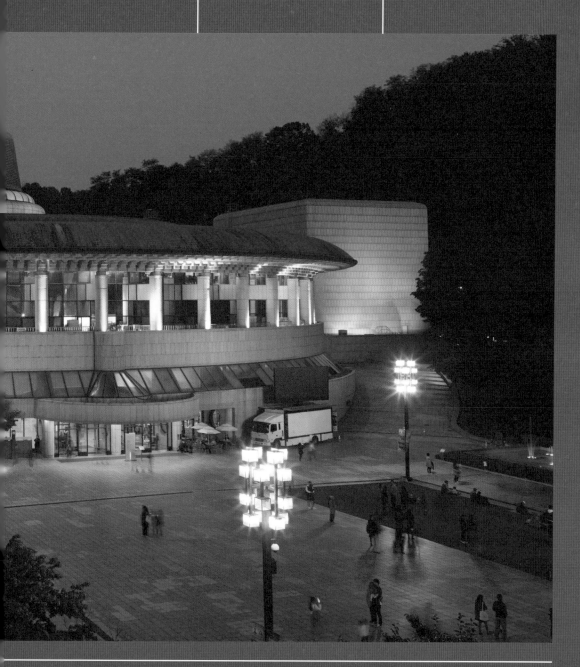

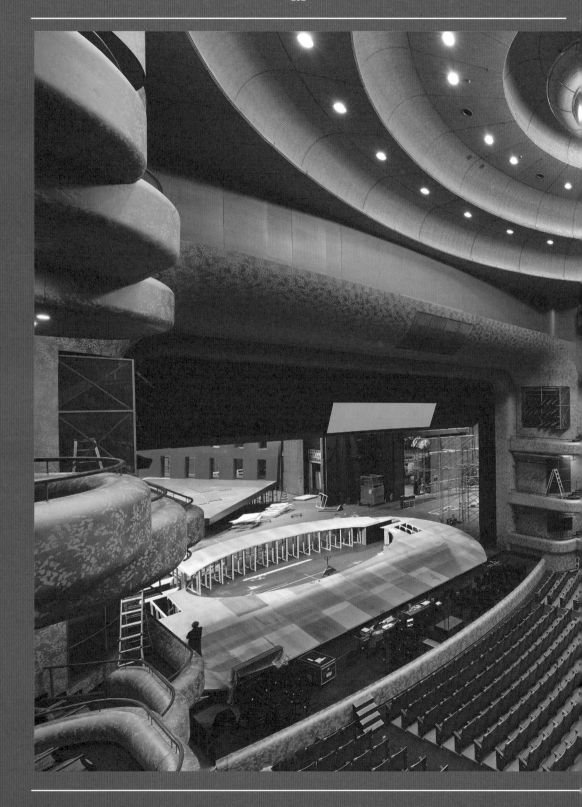

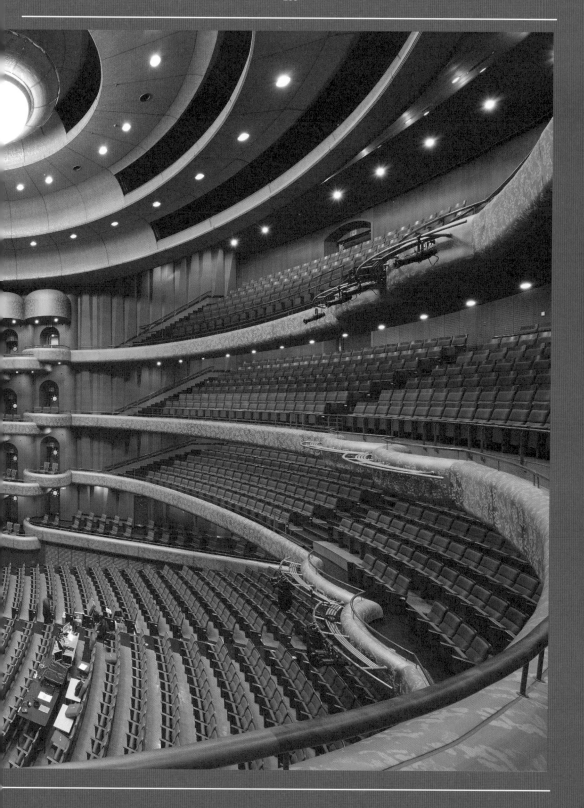

크지만 따뜻한 오페라하우스,
그 안에 흐르는 예술 정신

유형종
음악무용칼럼니스트, 무지크바움 대표

예술의전당 오페라하우스는 콘서트홀보다 5년 뒤인 1993년
개관했다. 오페라하우스만 따지면 2018년에 사반세기(25주년)를
맞이하는 것이니 일반적인 기준으로는 30주년보다도 기념
해의 의미가 더 크다고 할 것이다. 처음부터 아시아 최초의
오페라하우스를 만든다는 자부심이 있었다. 물론 프랑스가 식민지
베트남에 이미 1912년 이전에 유럽식 오페라하우스를 축소하여
본뜬 건물을 세 개나 지었고 지금까지 남아 있기는 하지만, 오페라
공연장 본연의 기능은 일찌감치 상실했다. 또한 1948년에 시작된
우리나라 오페라 공연 역사보다 반세기 내지 사반세기나 이른
일본과 중국도 1993년까지는 제대로 된 오페라하우스를 갖지
못한 상황이었다. 무대에 대한 집중도가 좋은 이탈리아식 말굽형
구조에 현대적 객석 스타일을 결합한 예술의전당 오페라극장은 약
2,300석으로 규모가 좀 큰 편이지만 일부 시야 장애석을 제외하곤
객석과 무대의 친밀감이 좋다. 물론 대극장인 오페라극장만이
아니라 중극장인 CJ 토월극장, 소극장인 자유소극장도 오페라하우스
내에 두고 있다.

　　　세계적 오페라하우스들의 운영 사례를 보면 산하에
오페라단과 발레단, 그리고 반주를 위한 오케스트라까지 두는
것이 일반적이다. 가을부터 봄까지의 시즌 중에는 산하 오페라단과
발레단의 자체 공연에 집중하고, 비시즌에 해당하는 여름에
외부 단체 공연을 허용하거나 자체 기획한 페스티벌을 여는
것이 보통이다. 예술의전당은 이런 공식을 따르지 않았다. 소속

오페라단과 발레단을 두지 않고 기획 공연과 대관 중심으로 운영한다는 원칙은 건물 착공 이전에 이미 결정된 사항이었다. 이에 따라 1993년 2월과 3월에 펼쳐진 개관 기념 공연 역시 공모를 통한 오페라, 무용, 연극과 국립오페라단, 국립발레단, 서울예술단 초청공연으로 펼쳐졌다. 그리고 곧 자체 기획 역량을 축적해나가기 시작한다. 자체 기획 프로그램을 보면 초기 몇 년간은 미국의 조프리발레단(Joffrey Ballet), 아메리칸발레씨어터(American Ballet Theater), 뉴욕시티발레단(New York City Ballet), 그리고 정명훈이 지휘하는 바스티유오페라(Bastille Opera) 등 해외 단체 초청공연이 주요 이벤트였다. 당시까지 국내에서 만나기 힘들었던 세계적 컴퍼니들이었고 이들을 통해 좋은 공연이란 무엇이고 이를 돌아가게 하는 체계적 시스템이 무엇인지 학습하는 효과가 있었다. 드디어 1996년에는 예술의전당 첫 자체 기획 오페라로 〈피가로의 결혼〉을 무대에 올렸고, IMF 한파로 공연계가 얼어붙었던 1998년부터는 민간 오페라단 총연합회와 함께 〈서울오페라페스티벌〉을 시작하여 오페라 중흥의 전기를 마련했다. 윤이상의 〈심청〉이 한국 초연되고, 젊은 연출가 이소영이 주목을 받은 것이 당시 〈서울오페라페스티벌〉을 통해서였다.

2000년에 갑작스러운 큰 변화가 밀려왔다. 남산 국립극장 소속이었던 국립오페라단과 국립발레단 등이 정부 정책에 따라 재단법인으로 독립하면서 예술의전당 상주단체로 들어온 것이다. 상주단체는 소속단체와 크게 다르다. 사무실과 연습실이라는 물리적 공간을 예술의전당 내에 두지만 별도 법인으로 존재하면서 공연을 기획하고, 대관 계약을 통해 오페라극장이나 CJ 토월극장을 사용한다. 물론 사실상의 우선적 사용권을 갖는다. 이는 스스로 기획 역량을 축적하여 자체 프로덕션을 준비해 온 예술의전당과 이해가 상충하는 부분이었다. 그러나 기묘하게 순기능을 발휘한 부분이 있었다. 예를 들어 자체적인 발레 제작을 고려하지 않았던 예술의전당은 크리스마스 시즌에 국립발레단과 〈호두까기인형〉 등을 공동 제작하며 상호 '윈윈'을 이끌어냈다. 반면 국립오페라단과는 일종의 경쟁이 벌어졌다고 할 수 있다. 예술의전당이 자체 제작한 오페라는 물론 영국 로열오페라하우스(Royal Opera

House)와 도이치오퍼베를린(Deutsche Oper Berlin) 등의 수준 높은 프로덕션을 들여와 '눈으로 보는 오페라, 연출이 살아 있는 오페라'의 묘미를 국내 관객들에게 일깨워 주었고, 국립오페라단도 남산 시절보다 훨씬 공들인 무대와 연출, 스타급 성악가를 캐스팅하는 등 경쟁하며 오페라 붐을 조성해 나갔다.

　　2003년부터 2004년에는 국내 공연장 역사상 처음으로 가을부터 이듬해 봄까지 이어지는 시즌제가 도입되어 좀 더 구색을 갖추었다. 오페라하우스와 콘서트홀이 묶인, 게다가 순수 예술이라고는 할 수 없는 뮤지컬까지 포함된 다소 변칙적인 구성이었지만 세계적 수준의 오페라 프로덕션, 첨단을 달리는 무용단 초청 등이 포함되어 있었다. 그러나 시즌제는 2004년부터 2005년까지만 진행되고 아쉽게 중단된다.

　　필자가 생각하기에 예술의전당 오페라하우스의 '벨 에포크(belle époque)'는 2000년 전후부터 시즌제를 꽃피운 2005년까지였던 것 같다. 지금도 가장 기억에 남는 예술의전당 오페라와 무용 공연들은 대체로 이때 본 것들이다. 이소영 연출의 ‹라 보엠›(1999), 로열오페라프로덕션의 ‹오텔로›(2002), 나초 두아토(Nacho Duato)의 스페인국립무용단과 지리 킬리안(Jiri Kylian)의 네덜란드댄스씨어터 내한공연(2002), 수년간 계속하여 최고 수준의 스타 무용수들이 초대되었던 '세계 발레스타 초청공연' 등이 특별히 인상적이었다.

　　평론가들의 생각도 크게 다르지 않다. 오페라평론가 이용숙은 도이치오퍼베를린의 ‹피가로의 결혼›(2002)을 가장 먼저 꼽았다. 베를린의 원래 무대보다 오페라극장의 무대가 큰 것을 고려해 프로시니엄 일부를 가려버림으로써 무대를 축소하고, 극에 대한 집중도와 부파 본연의 아기자기한 음악적 묘미를 살린 공연이었다. 무용평론가 장인주는 나초 두아토의 스페인국립무용단과 지리 킬리안의 네덜란드댄스씨어터 내한공연(2002)을 꼽았다. 특히 월드컵 8강전에서 스페인이 승부차기 끝에 한국에 패해 탈락한 날 저녁에 있었던 스페인국립무용단의 공연은 특별했다. 축구 변방으로 여겼을 한국에 져서 기분이 찜찜했을 단원들이 놀랍도록 창의적이고 치밀하게 짜인

춤을 실로 완벽한 완성도로 마무리한 것에 대한 감동이었다.

　　관객의 호응 속에 진행되었던 시즌제가 아쉽게도 2년 만에
폐지되고 기획 공연 비중이 매우 축소된 이유는 무엇일까? 여러
상황이 복합적으로 작용한 결과겠지만 예술의전당 재원에서 큰 몫을
차지하던 한국방송발전기금 지원이 중단된 이유도 컸을 것이다.
이에 따라 공연 예산이 크게 줄어들었고 공연 기획 조직 또한 축소
개편되었다. 반면 이 시기에 국립오페라단과 국립발레단 예산은
증액을 거듭했다. 늘어난 예산은 더 많은 공연과 수준 높은 프로덕션
제작으로 이어졌고 바야흐로 예술의전당 오페라하우스를 통해
국립오페라단과 국립발레단의 전성기가 펼쳐지는 듯 보였다. 그런데
예기치 못한 사고가 터진다. 2007년 12월 국립오페라단의 〈라 보엠〉
공연 중 로돌포와 마르첼로가 난로에 불을 붙이는 1막 도입부에서
무대 커튼으로 불이 옮겨붙으면서 진짜 화재가 발생한 것이다.
다행히도 사상자가 발생한 치명적인 상황은 아니었지만 아무튼 진화
과정에서 엄청난 양의 소방용수와 화학약품이 뿌려졌고 무대는 물론
주요 시설과 장비를 손상시켰다. 때문에 오페라극장을 복구하는
데 1년이 소요되었고 2008년 12월 국립발레단의 〈호두까기인형〉
정기 공연으로 재개관했다. 물론 단순한 수리 복구가 아니라 노후한
객석 의자를 교체하고 시야 장애석을 줄였으며 음향을 개선하는
등 대대적인 리모델링 작업이 이루어졌다. 재개관 이듬해 3월에는
그 기념으로 모차르트의 〈피가로의 결혼〉을 데이빗 맥비커 연출의
로열오페라 프로덕션으로 공연했는데, 필자 생각으로는 아마도
지금까지 우리나라 극장에서 볼 수 없었던 가장 세련된 무대와
논리정연하면서도 자연스러운 연출, 조명을 만났다고 기억한다.

　　오페라극장 이후 소극장과 중극장에도 리모델링이
적용되었다. 연출가의 의도에 따라 무대와 객석이 따로 구분되지
않는 '가변식 박스형 극장'으로 사용 가능한 자유소극장은 객석을
200여 석에서 330석으로 늘려 2011년 12월에 재개관했다.
토월극장은 일제강점기에 신극 운동을 펼쳤던 국내 최초의
연극동인회 '토월회'를 기념하는 중극장인데, 2개 층 670석을 3개
층 1,004석으로 확장하여 2013년 2월에 재개관했다. 공식 명칭도
'CJ 토월극장'으로 바뀌었는데, 리모델링 비용의 절반 이상을 부담한

기업 이름이 병기된 결과다. 좌석 수는 늘었지만 객석 맨 뒤에서도
무대와의 거리가 무척 짧았던 CJ 토월극장 최고의 장점은 그대로
유지되었으며, 무대와 오케스트라 피트를 확대하고 첨단 기능까지
더함으로써 단순히 오페라극장의 축소형 보조 공간이 아니라 연극은
물론 오페라, 무용, 뮤지컬 공연용으로도 인기가 무척 높은 극장으로
업그레이드된 성공 사례로 꼽을 만하다.

　　　그렇게 리모델링한 지 몇 해가 지난 오페라하우스의 현재
모습은 만족할 만한가? 〈교향악축제〉 등 전통적인 기획 공연과
대관만으로도 높은 수준의 공연이 이어지는 콘서트홀과 달리
오페라하우스는 상대적으로 슬럼프에 허덕이는 상황이다. 물론
국립오페라단과 국립발레단의 역량은 크게 향상되어서 믿고
볼만한 공연을 제공한다. 게다가 2010년에는 CJ 토월극장을
주로 이용하는 국립현대무용단이 새롭게 가세했다. 그러나
너무 국립단체만 독주하는 체제가 되었고, 지금처럼 경쟁적인
자극이 부족한 상태라면 앞으로 더 나아지리란 보장이 없다.
예컨대 최근의 오페라하우스 자체 기획 공연은 8년째 진행된
〈대한민국오페라페스티벌〉과 7년째 진행된 〈대한민국발레페스티벌〉,
그리고 〈마술피리〉로 대표되는 가족오페라 정도에 머물고 있다.
그중에서 〈오페라페스티벌〉과 〈발레페스티벌〉은 예술의전당 자체
기획이라기보다는 민간 영역의 오페라단과 무용단에게 기회를
준다는 성격이 더 강하고, 매년 페스티벌의 주제와 방향성을
결정한다거나 공연 수준을 담보할 수 있도록 요구하고 감독하는
기능은 부족한 편이다.

　　　아시아권만 따져도 예술의전당 오페라하우스는 최고의
자리에서 밀려났다는 것이 냉정한 현실이다. 예술의전당보다 늦게
출범한 일본의 신국립극장은 뛰어난 프로덕션과 다양한 프로그램,
외국 오페라단 초청공연이 이어지며 세계적으로 인정받는 공연장이
되었다. 중국의 경우도 베이징의 국가대극원을 비롯하여 상하이,
광저우 등지에 멋진 외관과 세계적인 시설로 무장한 오페라하우스가
들어섰고 앞으로 지역마다 더 지어질 것이다. 우리보다 한참 뒤처져
있을 것 같았던 대만조차도 타이중에 굉장한 오페라하우스를
개관했다. 중화권의 성악가 수준은 우리보다 못하지만 일부

극장에서는 이미 시즌제를 시행하는 등 앞서나가고 있다. 따라서 유럽의 오페라 전문 잡지에 중국 주요 오페라하우스의 다음 달 일정이 실리는 반면, 예술의전당을 위시한 우리나라 극장들은 외면당하는 상황이다. 진정한 오페라하우스로 인정받지 못한다는 의미다.

그렇다고 한탄만 할 일은 아니다. 흩어진 구슬을 잘 꿰어 보배로 만들 수 있다. 극장 규모가 중국의 그것에 미치지 못해도 운영의 묘미로 따라잡을 수 있다. 그 논의의 중심에 예술의전당 오페라하우스와 국립오페라단, 국립발레단의 관계를 재정립하는 문제가 자리 잡고 있다. 국립오페라단과 국립발레단을 예술의전당 산하에 두느냐, 지금처럼 상주단체로 하느냐는 언뜻 간단한 문제처럼 보이기도 한다. 오페라단과 발레단이 오페라하우스에 속한 단체로서 극장을 전용 공간으로 사용한다는 것은 공연계에서는 글로벌 상식에 속하기 때문이다. 그러나 문화관광체육부의 산하기관인 예술의전당 밑에 국립단체가 들어간다는 어색한 모양새가 된다. 그러다가 혹시라도 '국립' 타이틀을 잃고 예술의전당 오페라단과 발레단이 된다면 그 위상이 저하된다고 우려하는 목소리는 생각보다 큰 편이고 특히 성악계가 그러하다. 게다가 오페라극장을 전용으로 사용한다면 국립오페라단과 국립발레단을 중심으로 하는 시즌제가 전제되어야 의미 있는 것인데, 반년 이상 극장을 계속 돌릴 수 있을 만큼 다양한 레퍼토리를 제작할 전문적인 스태프가 부족하고, 예산도 확보하지 못했으며, 무엇보다 지금처럼 오페라, 발레 관객의 저변이 얕아서는 공연이 많아질수록 적자가 확대되는 결과로 이어질 가능성이 크다. 또 민간 오페라단들도 예술의전당 오페라극장을 사용할 기회가 줄어드는 문제를 우려해야 할 것이다.

오페라하우스의 진짜 수준은 건물의 웅장함에 있는 것이 아니라 그 안에 흐르는 예술 정신과 관객의 수준에 있다. 아시아 최초의 본격적인 오페라하우스였고, 십수 년 전에 지금보다도 성공적으로 운영되며 대한민국의 공연 문화를 획기적으로 향상시켰던 예술의전당의 저력을 믿고 싶다.

유니버설발레단의 수석 무용수였고 1990년대 후반부터

1993

OCTOBER

20

WEDNESDAY

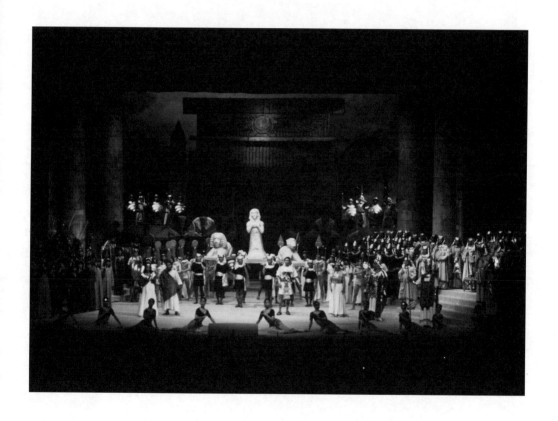

‹’93 한국의 음악극 축제› 개최

예술의전당은 1993년 10월 20일부터 12월 12일까지 ‹한국의 음악극 축제›라는 타이틀로 본격적인 오페라 전문 시대의 막을 올렸다. 1년 전부터 준비 모임을 가지며 음악과 연극 요소가 무대에 함께 오르는 축제가 되도록 기획됐다. 축세에는 오페라를 숭심으로 전통 장극, 뮤지컬, 판소리, 무용극, 곤극 등 다채로운 장르를 대표하는 18개 단체가 참가했다. 축제 개막작은 서울 오페라단의 ‹아이다›였다.

예술의전당 오페라하우스 무대에 여러 차례 섰던 발레리나 임혜경은
이런 소감을 들려주었다.

"키가 커서 그런지 어떤 극장에서는 안정감을 찾기 힘들다.
그런데 오페라하우스는 객석이 무대의 나를 감싸주는 기분이다.
오케스트라 피트에서 들려오는 음악은 몸에 스며드는 듯하다.
소통의 에너지라고 할까? 극장은 크지만 따뜻한 기분이 든다. 외국
여러 극장에서도 공연해 보았지만 예술의전당 오페라하우스는 정말
최고에 속한다고 확신할 수 있다."

박수길 전임 국립오페라단장 회고

전 국립오페라단장이자 예술감독이었던 성악가 박수길도 이런
이야기를 전했다.

"국립오페라단이 재단 법인화하면서 국립극장 산하단체에서
예술의전당 상주단체로 바뀐 시점이 2000년이었고 당시 국립오페라
단장을 맡고 있었다. 사실 굉장히 급작스럽게 진행된 일이어서
얼떨떨할 지경이었다. 무엇보다 예산확보가 큰일이었다. 국립극장
시절에는 독자적인 수입-지출 구조가 아니었을 뿐 아니라 따로
대관료를 내지 않고 무대를 사용했으므로 겉으로 드러난 예산이
워낙 적었다. 그런데 예술의전당 상주단체가 된 다음에는 무대를
사용할 때마다 정해진 사용료를 내야 했으므로 기본적인 지출
규모가 많이 늘어났다. 그렇다고 새로 출범한 재단에 처음부터
넉넉한 국가 지원이 있을 리 없었다. 공연 날짜를 잡는 일도
쉽지만은 않았다. 오페라하우스 사용을 원하는 다른 여러 단체와
경합해야 했기 때문이다. 하지만 예술의전당에 자리 잡은 이후
국립오페라단의 경쟁력이 많이 좋아졌다. 재단법인이 되면서
독자적인 후원회 조직을 둘 수 있게 되었고 기업체 협찬도 받을
수 있었다. 후원금과 협찬금을 받을 만한 좋은 공연을 만들고자
최선을 다했고 그 성과가 점점 나타났다. 공연 횟수도 많이 늘릴
수 있었다. 또 예술의전당에 외국 오페라하우스의 수준 높은
프로덕션과 예술의전당 자체 기획 오페라, 여러 민간 오페라단의
공연이 계속되어서 자연스레 국립오페라단과 비교될 수밖에

없었으므로 큰 자극이 되었다. 오페라단이 처음 옮겼을 때는 첨단
무대 장치를 효과적으로 이용하지 못했다. 당시까지는 연출과
무대가 단순했고, 기술적으로도 조금 부족했던 것 같다. 다행히
후임 단장들이 국립오페라단을 잘 발전시켜 주어서 요즘의 무대엔
감탄하곤 한다. 오페라하우스는 외국에서 활약하는 우리 성악가들을
불러들이는 역할도 했다. 세계 유수의 오페라하우스에 견주어 결코
못지않은 시설과 수준 높은 관객이 예술의전당에 있지 않은가. 꼭
국립오페라단 공연이 아니더라도 조국의 훌륭한 무대에 선다는
것은 성악가 개인 경력에 영광스러운 일이 되었다. 국립오페라단과
예술의전당의 미래의 바람직한 관계에 대해서는 이것저것 생각이
많다. 상주단체를 넘어 국립오페라단과 국립발레단이 주도적으로
예술의전당 오페라하우스 프로그램을 채워 넣어야 한다는 것에는
동의하지만 '국립'의 이름을 지우고 예술의전당 산하 단체로
들어가는 것은 답이 아닌 듯싶다. 뉴욕 링컨센터의 경우 여러
공연장의 복합공간 성격이고 공연장마다 메트로폴리탄오페라(The
Metropolitan Opera)와 아메리칸발레씨어터(American Ballet
Theater), 뉴욕필하모닉오케스트라(New York Philharmonic),
뉴욕시티발레단(New York City Ballet)이 독립적으로 운영된다. 이런
모델이 바람직하지 않은가 보고 있다."

최태지 전임 국립발레단장 회고
전 국립발레단장이자 예술감독이었던 무용가 최태지의 이야기에도
귀 기울여볼 필요가 있다.

"1993년 3월 오페라하우스 개관 기념 공연에 국립발레단의
〈백조의 호수〉가 포함되었다. 더블 캐스팅이었는데 다른 팀 주역이
부상을 당하는 바람에 모든 오데트와 오딜을 혼자 소화해야 했다.
새로 오픈한 최고의 오페라하우스 무대라는 흥분이 없었다면 어떻게
그걸 다 감당했을까 싶다. 일본에서 재일교포로 태어나 성장했고
발레 교육도 그곳에서 받았지만 일본 도쿄의 신국립극장보다
4년이나 먼저 개관한 예술의전당 오페라하우스에서 발레로는
첫 테이프를 끊은 것이다. 바다를 건너 국립발레단에 입단하는

결정을 내리지 않았다면 누리지 못했을 일이다. 국립발레단에서 지도위원을 거쳐 1996년 예술감독이 되면서 좋은 공연을 경험하고 이를 국립발레단에 이식하고자 하는 갈망이 컸다. 그중 상당한 몫을 예술의전당 오페라하우스가 해결해주었다. 특히 1990년대까지는 국내에서 볼 기회가 없었던 미국의 조프리발레, 아메리칸발레씨어터, 뉴욕시티발레의 공연을 오페라하우스에서 차례로 접한 것은 엄청난 자극이었다. 2000년에 예술의전당 상주단체로 옮긴 것은 큰 위기이기도 했지만 축복 같은 결실을 보았다고 생각한다. 예술의전당 공연기획팀과 공동으로 기획하는 기회가 생긴 덕분에 국립발레단 혼자의 힘만으로는 부담스러웠던 레퍼토리를 수준 높은 프로덕션으로 하나씩 더할 수 있었다. 더욱 중요한 성과는 오페라하우스라는 국제 수준의 극장을 사용할 수 있었던 덕분에 이전에는 엄두도 못 내던 볼쇼이(Bolshoi Teatr)의 유리 그리고로비치(Yuri Grigorovich), 몬테카를로(Les Ballets de Monte-Carlo)의 장-크리스토프 마이요(Jean Christophe Maillot) 등 세계적 거장 안무가와 접촉하여 그들의 대표작을 국립발레단이 공연해도 좋다는 허락을 받을 수 있었던 점이다. 이렇게 탄생한 작품들이 마이요의 ‹로미오와 줄리엣›, 그리고로비치의 ‹스파르타쿠스› 등이다. 무슨 용기로 어떻게 해냈을까 싶을 정도로 내 무용 인생에서 가장 뿌듯하게 기억하고 싶은 성과들이다. 물론 문제는 있었다. 아무리 공연장이 좋아도 연습실 사정은 따라주지 않았다. 군무를 제대로 할 수 없을 정도로 좁은 연습실 달랑 두 개였고 마이요나 그리고로비치가 연습 상황을 보러 발레단을 방문할 때마다 고개를 들지 못할 정도로 민망한 상황이었다. 그런데 2011년에 국립발레단, 국립오페라단을 포함한 상주단체 연습동이 완공됨으로써 이 문제도 해결되었다. 지금은 오페라하우스 무대와 같은 크기의 연습실에서 실연과 같은 분위기로 준비할 수 있다. 예술의전당이 누구나 인정하는 세계적 공연장으로 발전하기를 진심으로 기원한다.”

우리 시대의 연극, 오늘의 뮤지컬

박병성
월간『더뮤지컬』국장, 공연칼럼니스트

1993년, 오페라하우스가 문을 열면서 예술의전당 전관이 개관했다.
오페라하우스는 총 세 개의 극장으로 이루어졌는데, 당시 세 개 층
2,300여 석의 오페라극장과 700석 규모의 연극·무용 전용 극장인
토월극장(2013년에 1,004석의 CJ 토월극장으로 리모델링됨), 세 개
층의 갤러리와 직사각형의 무대로 구성된 자유소극장이 그것이다.
자유소극장은 공연 형식과 무대 배치에 따라 255~612석까지 객석을
쓸 수 있는 가변형의 블랙박스 공연장으로, 그 이름처럼 언제든
자유로운 공연이 가능하다. 첨단 시설을 갖춘 세 공연장에서 지난
20여 년 동안 한국 연극과 뮤지컬의 역사가 쓰였다.

다양한 신작 연극 발굴의 메카
예술의전당의 오페라하우스 개관 직후 주목할 만한 기획으로
'우리 시대의 연극'과 '오늘의 작가 시리즈'를 들 수 있다. 지금은
명동예술극장이나 남산예술센터처럼 극장이 자체 기획하는 곳이
많아졌지만, 1990년대 초반만 하더라도 공연장이 대관 이외에 자체
기획으로 공연을 올리는 곳은 드물었다. 당시만 해도 극단 구성원이
중심이 된 동인제(同人制: 모든 단원이 극단에 대한 권리와 의무를
동시에 지는 운영 방식) 체제가 영향을 미치고 있었고, 극장은
대관 중심의 작업을 진행했다. 1993년 개관 이후 지금까지 경중은
있었지만, 예술의전당은 제작 극장으로서의 면모를 유지해왔다.
전속 단체가 없던 예술의전당은 양질의 콘텐츠를 확보해야 할

필요가 있었고 자유로운 콘텐츠 수급을 위해 자체 기획 제작에 나설 수밖에 없었다.

　　예술의전당이 처음 제작한 작품은 이윤택의 〈오구-죽음의 형식〉(1993)이었다. 우리 전통 양식인 굿을 소재로 한 이 작품은 1989년 초연 후 독일 에센국제연극제, 도쿄연극제 등 국제무대에 선보이며 호평을 받았다. 초연작을 선보이고 싶었으나 준비 기간이 충분치 않았던 예술의전당은 한국적인 색채가 진한 데다 이미 세계 무대에서 작품성이 검증된 〈오구-죽음의 형식〉을 첫 제작 작품으로 선택한 것이다. 이후 예술의전당은 '우리 시대의 연극'이란 시리즈로 신작을 기획하려고 노력했다. 김광림의 〈집〉(1994)과 최종률의 〈빈방 있습니까〉(1994), 오태석의 〈여우와 사랑을〉(1996) 등이 이 시기에 '우리 시대의 연극' 시리즈로 발표된 신작 연극이다. 특히 정복근 작·한태숙 연출의 〈덕혜옹주〉(1995)는 작품성과 대중성을 모두 인정받았다. 일본으로 건너간 조선의 마지막 황녀 덕혜옹주의 삶을 다룬 이 작품은 CJ 토월극장의 깊이 있는 무대를 활용한 이태섭의 무대로 특히 호평받았다. 상명대학교 김창화 교수는 "극장의 액자 틀과 무대 공간을 연결시켜 무대 전체가 덕혜옹주의 환상과 현실을 자유롭게 넘나들면서 무대 공간을 옹주의 현실로 느낄 수 있도록 했다"(『시사저널』 1995.5.25)고 평했다. 이 작품은 제2회 베세토(BeSeTo)연극제(한국·중국·일본이 매년 번갈아 가며 개최하는 민간 연극 축제로, 1994년에 처음 시작됨. 3국의 수도인 베이징, 서울, 도쿄의 영문 첫음절을 따서 명칭을 정함.)에 참여해 일본 무대에서도 호평을 이어갔다.

　　'우리 시대의 연극'과 동시에 시작된 기획이 '오늘의 작가 시리즈'였다. 현존하는 한국 대표 극작가의 작품을 묶어서 선보이는 야심 찬 기획이었다. 1994년 이 시리즈의 첫 작가로 오태석을 선정하고 〈심청이는 왜 두 번 인당수에 몸을 던졌는가〉, 〈아프리카〉(연출 이상춘), 〈자전거〉(연출 김철리), 〈비닐하우스〉(연출 이윤택), 〈도라지〉(연출 오태석)를 선보였다. 극작과 연출을 병행해온 오태석의 기존 작업 방식에서 벗어나 새로운 연출가의 시선으로 작품을 조명한 신선한 시도가 주목받았다. 또한 작가의 기존 작품뿐만 아니라 신작 〈도라지〉를 선보여 현존하는

대표 작가를 다양한 시각에서 만날 수 있게 했다. 이 시리즈는 격년제로 운영되었다. 1996년에는 최인훈을 선정해 ‹봄이 오면 산에 들에›(연출 손진책), ‹옛날 옛적에 훠어이 훠이›(연출 미뉴엘 루트겐호스트), ‹둥둥 낙랑둥›(연출 손진책)을 선보였고, 1998년에는 이강백을 선정해 ‹네마›(연출 김아라), ‹쥐라기의 사람들›(연출 정진수), ‹영월행 일기›(연출 채윤일), ‹느낌 극락 같은›(연출 이윤택)을 올렸다. 이중 최인훈의 ‹봄이 오면 산에 들에›(연출 손진책)는 ‘올해의 연극’으로 뽑혀 그해 제3회 베세토 연극제에 출품되었다.

1998년에는 현역 작가를 대상으로 공모를 통해 작품을 선발하여 제작하는 방식을 시도했다. 이렇게 선택된 작품이 당시 삼십 대 젊은 연출가였던 박상현의 ‹사천일의 밤›, 조광화의 ‹미친키스›, 윤영선 작·이성열 연출의 ‹파티›였다. 공공 극장인 예술의전당이 공모를 통해 젊은 창작자들에게 기회를 제공했다는 측면에서 의미 있는 기획이었다. 이 기획은 2000년대에 젊은 연출가의 작품을 올리는 ‘자유 젊은 연극 시리즈’로 이어졌다. 2005년에는 35편의 응모작 중 ‹왕세자 실종사건›(연출 서재형)을 선정해 무대에 올렸다. 당시 최준호 예술의전당 공연예술 감독은 이러한 기획에 대해 “창작 여건이 어려운 연극계에서 잘 알려지지 않은 재능 있는 젊은 연출가들을 발굴해 제작 여건을 조성해주고 성장해갈 수 있는 기회를 제공”(『연합뉴스』 2005.4.12)하기 위한 시도라고 밝혔다.

국외 교류의 본격적인 출발

국외 우수 극단의 작품을 소개하거나 외국 유명 연출가를 영입하여 국내 배우들과 호흡을 맞춘 것도 예술의전당이기에 가능한 기획이었다. 1996년에는 셰익스피어의 나라 영국 셰어드 익스피어리언스 극단(Shared Experience)의 ‹템페스트›를 초청했다. 이 극단은 1975년에 창단해 고전 희곡을 새로운 감각으로 해석해 명성을 얻었다. 작품은 “몇 개의 하얀 돛과 모래만으로 폭풍의 바다, 울창한 숲, 요정들의 요술을 만들어내는 등 간결하고 효과적인

무대 연출"(『한겨레』 1996.12.7)을 선보여 미니멀한 연극의
묘미를 잘 보여주었다. 1998년에는 영국 내셔널씨어터(National
Theatre)의 〈오셀로〉를 초청했다. 세계적인 연출가 샘 멘데스(Sam
Mendes)가 현대적인 방식으로 연출한 작품이었다. 극 중 배경을
1930년대로 옮겼으며 신시사이저, 트럼펫, 타악기로 구성한 라이브
연주를 가미했다. 이혜경 평론가는 "셰익스피어의 원작을 최대한
존중하면서도 오늘날 관객들의 이야기로 풀어내는 균형을 훌륭하게
유지했다."고 평했다.(『한국연극』 1998년 3월호)

외국 연출가를 영입해 자체 제작하는 작품도 등장했다.
이승엽 전 세종문화회관 사장은 "지금은 글로벌화되어 다양한
시도가 이루어지지만, 그때만 해도 현역에서 왕성하게 활동하는
해외 연출가를 데리고 오는 기획은 하기 힘든 시도였다."라며 당시
기획을 긍정적으로 평가했다. 예술의전당은 러시아의 대표적인 신예
연출가 유리 부투소프(Yuri Butusov)의 〈보이체크〉(2003), 레프
도진(Lev Dodin) 이후 러시아에서 가장 주목받는 연출가로 볼쇼이
드라마씨어터의 상임 예술감독이던 그리고리 지차트콥스키(Grigory
Ditiyatkovskiy)의 〈갈매기〉(2004), 그리스 연극의 혁신자로 불리는
미하일 마르마리노스(Michail Marmarinos)의 〈아가멤논〉(2005),
베를린앙상블의 예술감독을 역임한 브레히트 전문 연출가
홀거 테쉬케(Holger Teschke)의 〈서푼짜리 오페라〉(2006),
유고슬라비아 출신의 오스트리아 여성 연출가 아이다 카릭(Aida
Karic)의 〈트로이의 여인들〉(2007), 그리고리 지차트콥스키의
〈벚꽃동산〉(2010), 루마니아 출신의 연출가 가보 톰파(Gabor
Tompa)의 〈당통의 죽음〉(2013) 등을 '토월정통연극시리즈'의
일환으로 선보였다.

이중 가장 호평받은 작품은 〈보이체크〉와 〈갈매기〉였다. 유리
부투소프의 〈보이체크〉는 표현주의적 양식을 시각화한 무대로
좋은 평을 받았다. 연극평론가 이혜경은 "가파르게 경사진 바닥,
불규칙하게 조각난 구조로 배우들을 시종 불안하게 했으며, 양철로
만들어진 기하학적인 벽은 절망적으로 닫혀 있는 보이체크의
세계와 냉담한 이웃들의 시선을 피부로 느껴지게 했다."(『한국연극』
2003년 2월호)라며 작품의 본질적인 속성을 담아낸 무대를 높게

평가했다. 한편, 이 작품은 유리 부투소프가 1997년 러시아에서 올린 공연에 별다른 변화를 꾀하지 않고 단지 우리 배우를 참여시키는 데 그쳐 이에 대한 부정적인 시각도 있었다. 2004년 지차트콥스키의 〈갈매기〉는 완전히 새로운 작품을 우리 배우들과의 협업으로 제작해 극찬을 받았다. 김윤철 연극평론가는 "이 공연이 다른 국제 합작과 달랐던 점은 지차트콥스키가 러시아에서 〈갈매기〉를 연출한 적이 없었다는 점이다. 그는 한국 배우들의 경험을 토대로 전혀 새로운 개념의 갈매기를 연출했고, 경험이 적은 배우들에게 뚜렷한 목표를 부여해 훌륭한 앙상블을 이룩했다."(『한국현대연극 100년 공연사2』, 연극과인간, 2008)고 평했다.

일본의 신국립극장과 공동으로 기획·제작한 〈강 건너 저편에〉(2002)와 〈야끼니꾸 드래곤〉(2008)은 국외 교류 측면에서 예술의전당의 주요한 업적이다. 한국에서 떠도는 일본인 집단과 한국에 정착하지 못하는 한국인 사이의 갈등과 화해를 그린 〈강 건너 저편에〉는 히라타 오리자(Hirata Oriza)와 김명화가 극작을 나누고, 히라타 오리자와 이병훈이 공동 연출하는 방식으로 제작되었다. 배우 역시 일본 배우, 한국 배우가 반씩 출연했다. 재일교포인 정의신이 쓴 〈야끼니꾸 드래곤〉은 1969년 오사카 재일교포 사회의 곱창집에서 벌어지는 일을 다룬다. 김윤철 평론가는 "멜로드라마틱한 이야기를 부조리극적인 감각으로 구성하면서 슬프게 우습고, 우습게 어두운 삶의 풍경을 연출해냈다."(『한국연극』 2008년 6월호)라고 평했다. 이 작품은 『한국연극』이 뽑은 '2008 공연 베스트7', 연극평론가협회가 선정한 '올해의 연극 베스트3'에 선정되었다. 또한 일본 신국립극장에서 공연되어 일본 연극계의 대표적인 상인 아사히 무대예술상 대상과 요미우리 연극상 대상을 받았다.

예술의전당은 기존의 명작들을 재공연하여 명품 브랜드로 대중에게 소개하는 작업도 계속 이어나갔다. 1993년 첫 기획 작품 〈오구-죽음의 형식〉을 비롯해 연우무대의 〈칠수와 만수〉(1997), 〈새들도 세상을 뜨는구나〉(1997)를 '우리 시대의 연극 시리즈'로 소개했다. 박근형 연출가의 대표작인 〈대대손손〉(2003), 〈경숙이 경숙 아버지〉(2010)와 윤영선의 대표작 〈여행〉(2012)도 예술의전당에서 재공연되었는데, 기존 명작을 좋은 공연 환경에서 관람할 기회를

제공함으로써 작품을 대중적으로 확산시켰다. 2000년 화제작
시리즈로 올라간 한태숙 연출의 ‹레이디 맥베스›가 대표적인
사례이다. 여성 중심적 관점에서 셰익스피어의 작품을 재창작한
극단 물리의 ‹레이디 맥베스›는 1998년 초연부터 관심을 끌며 이듬해
서울연극제 작품상, 연출상, 연기상, 백상예술대상, 영희연극상 등을
휩쓸었다. 예술의전당은 이 작품을 보완, 발전시켜 재공연함으로써
공연 문화에 낯선 대중들의 관심을 유도해냈다.

　　　2000년대 중반 이후 기획 작품의 감소, 화재 등을 거치며
침체기를 겪었던 예술의전당은 2010년 초반부터 부활의 움직임이
일어난다. 예술의전당이 기획한 연극들이 ‘SAC CUBE’ 시리즈를
통해 소개되었다. 장우재 작, 연출의 ‹환도열차›(2014), 류주연
연출의 ‹별무리›(2014), 고 김동현 연출의 ‹맨 끝줄 소년›(2015) 등이
‘SAC CUBE’ 시리즈의 대표작들이다. 특히 ‹환도열차›는 현실과
환상을 넘나드는 이야기로 평단과 관객들에게 호평을 받았다.
김성희 연극평론가는 “장우재는 이 연극에서 뛰어난 이야기꾼과
공간 미학을 창조해내는 재능 있는 연출가의 면모를 보여주었다.
이 작품에서 거시적, 미시적 시각을 교직하여 현대사에 대한
통렬한 비판적 성찰을 보여준다.”(『연극평론』 통권 73호 2014년
여름호)라고 평했다. 이 작품은『한국연극』이 선정한 ‘올해의
베스트 공연7’과 ‘공연과이론 작품상’을 수상하기도 했다. 후안
마요르가(Juan Mayorga) 작, 고 김동현 연출의 ‹맨 끝줄 소년›도
이 시기에 예술의전당이 기획한 중요한 작품 중 하나다. 글쓰기의
불온한 욕망과 쾌감을 우화적으로 이야기하는 작품으로 엄현희
연극평론가는 “‹맨 끝줄 소년›은 욕망과 글쓰기를 감각적으로
무대화하여 ‘이야기의 힘’을 우회적으로 말하는 작품이다. (중략)
특유의 정제와 격조를 통해 욕망의 혼탁하며 음습한 세상을
역설적으로 아름답게 형상화한 것이 특히 인상적이다.”(『연극평론』
통권 80권 2016년 봄호)라고 평했다.

뮤지컬계의 베이스캠프

오페라하우스의 세 극장은 뮤지컬을 올리기에 매우 적합한

극장이다. 2,300석의 오페라극장은 대형 뮤지컬을 올리기에
유리하고, 객석 수는 적지만 무대 규모가 대극장에 버금가는
CJ 토월극장은 창작자들이 자신의 아이디어를 마음껏 펼칠 수 있는
공간이다. 블랙박스 형태의 가변형 극장인 자유소극장에서는 소극장
뮤지컬 중에서도 실험적인 작품을 시도할 수 있다.

　　오페라극장에 처음으로 오른 뮤지컬은 에이콤 창단
공연 ‹아가씨와 건달들›(1994)이었다. 그해 2월에 개막한 ‹캣츠›
내한공연은 뮤지컬계에 큰 충격을 안겨주었다. 1990년대
뮤지컬계는 대중화 바람에 힘입어 창작 뮤지컬의 물결이 서서히
일기 시작한 때였다. ‹캣츠› 내한공연은 우물 안 개구리였던 한국
뮤지컬의 현재를 여과 없이 보여주는 하나의 ‘사건’이었다. 무대와
의상의 수준도 그렇거니와 무엇보다 전 배우가 무선 마이크를
착용했는데도 혼선 없이 진행된 음향은 충격 그 자체였다. 공연
스태프들이 “우리의 한계를 느꼈다.”(『한겨레』1994.2.27)라고
토로할 정도였다. 이 공연의 티켓 가격은 당시의 두 배 수준인 8만
원이었다. 그런데도 대형 뮤지컬은 일주일을 넘기지 않는다는
관행을 깨고 2주간 공연을 이어갔는데, 매진 행렬 속에 3만6천여
명의 관객을 불러 모았다. ‹캣츠›의 성공은 ‹레미제라블›(1996)의
내한공연으로 이어졌다. 약 한 달간 이어진 공연으로 7만 명 관객을
동원하며 예술의전당 최다 관객 수를 기록했다.

　　1995년 12월 30일, 대한민국 대표 뮤지컬 ‹명성황후›가
오페라극장에 올랐다. 명성황후 시해 100주기를 맞아 제작된 이
작품은 당시로써는 창작 뮤지컬 평균 제작비의 세 배에 달하는 약
12억 원을 들인 대작이었다. 1997년, 1998년 뉴욕 공연과 2002년
런던 공연을 비롯해 수차례 해외 무대에 서는 등 20여 년이 지난
지금까지 생명력을 이어가는 대표적인 창작 뮤지컬이다. 한국
뮤지컬의 효시로 여겨지는 ‹살짜기 옵서예›가 30주년이 되는
1996년에 ‹애랑과 배비장›이란 이름으로 오페라극장에서 기념
공연을 올렸다. 서울예술단의 배우들이 출연한 이 작품은 과거의
화려함을 되살리며 호평을 받았다. ‹살짜기 옵서예›는 2013년
토월극장이 리뉴얼 과정을 거쳐 CJ 토월극장으로 개명한 후
개관작으로 오르며 인연을 이어갔다. 2013년 ‹살짜기 옵서예›는 영상

맵핑 기술을 비롯해 입체 영상 등 다양한 영상 효과로 주목받았다.

오페라극장은 한국 뮤지컬이 라이선스 뮤지컬 위주로 성장하기 시작하면서 베이스캠프가 되었다. 무엇보다 객석 규모가 큰 데다 명품 브랜드 이미지를 가지고 있어 대중의 관심을 끌기 좋았다. 그래서 많은 뮤지컬 제작자가 예술의전당에서 공연하기를 원했다. 그동안 ‹브로드웨이 42번가›(1997), ‹더 라이프›(1998), 체코 뮤지컬 ‹드라큘라›(1998), ‹렌트›(2000), ‹키스 미 케이트› (2001), ‹맘마미아!›(2004) 등의 라이선스 뮤지컬이 올라갔다. 특히 2000년 ‹렌트› 초연 공연은 사전 예약률 58%, 유료 객석 점유율 80%를 기록하면서 이전까지의 예술의전당 기록을 갈아치웠다. 애초 18일간 예정되었던 공연이 일주일이나 연장되는 등 세간의 큰 호응을 얻었다. ‹렌트›는 ‹브로드웨이 42번가›나 ‹아가씨와 건달들› 등 그동안 올라간 라이선스 뮤지컬과는 달리 현재 브로드웨이에서 가장 인기를 끄는 작품이라는 점에서 관객들의 흥미를 자극했다. 예술의전당이 공동 제작자로 참여한 ‹맘마미아!›는 국내에 주크박스 뮤지컬 열풍을 불러일으켰을 뿐만 아니라, 중년 관객층을 뮤지컬 공연장에 유입시키는 효과를 발휘했다. 3개월간 이어진 공연에서 130억 원이라는 매출 기록을 세우며 국내 대표적인 흥행작 반열에 올랐다.

오페라극장은 대형 라이선스 뮤지컬의 초연을 올리거나 재공연을 통해 작품을 한층 업그레이드하는 공연장으로 활용되기도 했다. 대표적인 작품이 ‹지킬 앤 하이드›이다. 2004년 코엑스 오디토리움에서 예상보다 큰 사랑을 받은 ‹지킬 앤 하이드›는 일본 공연 전 예술의전당 공연(2006)을 통해 명품 공연으로 다시 태어났다. MR 연주 대신 20인조 오케스트라가 투입되고, 지춘희 디자이너가 빅토리아 시대의 의상을 재현하는 등 작품적으로 한층 발전한 면모를 보였다.

자유소극장에서는 실험적이거나 발전 가능성이 큰 트라이아웃성 뮤지컬들이 선보이기도 했다. ‹라스트 5 이어즈›(2003)는 헤어진 연인이 등장하는 2인극으로서, 남자의 시간은 만남에서 헤어짐으로, 여자의 시간은 헤어짐에서 만남으로 가는 독특한 형식의 작품이다. 『라쇼몽』의 작가 아쿠타가와

류노스케(Akutagawa Ryunosuke)의 소설을 토대로 한 마이클 존 라키우사(Michael John LaChiusa)의 뮤지컬 ‹씨왓아이워너씨› 역시 각자의 시각으로 바라본 진실에 관해 이야기한다. 사면 무대를 통해 관객이 보는 방향에 따라 다른 느낌이 들도록 만들었다. 자유소극장이 가변형 블랙박스 형태의 공간이기에 가능한 시도였다. 2004년 겨울에는 한국예술종합학교의 우수 졸업작품 세 편 ‹쑥부쟁이›, ‹거울공주 평강이야기›, ‹김종욱 찾기›가 트라이아웃 공연으로 소개되었는데, ‹거울공주 평강이야기›와 ‹김종욱 찾기›는 이후 대표적인 소극장 창작 뮤지컬로 발전했다.

거대한 악기, 예술의전당 오페라극장

김재수
원광대학교 교수

김남돈
삼선엔지니어링 대표

좋은 공연장의 매력은 무엇일까?

수없이 들어도 지치거나 질리지 않는 울림의 매력, 그 깊고 오묘한 울림의 매력은 거대한 공연장이 소리에 미치는 영향 때문일 것이다. 모든 콘서트홀과 오페라극장은 고유한 울림의 특성을 가진다. 따라서 모든 음악 애호가들은 공연장에서 울림의 효과를 알고는 있지만 다양한 공연 공간에서 음악을 반복해서 듣지 않으면 그 중요성을 인식할 수 없게 된다.

관객이 느끼는 음악의 기쁨에는 작품, 지휘자, 오케스트라, 성악가 등 많은 요인들이 복잡하게 얽혀 있지만 공연장에서 음악의 웅장함과 감동을 느끼기 위해서는 이러한 많은 요인들이 조화되는 홀의 울림이 가장한 요소라고 할 수 있다. 홀의 울림은 홀 안에서 소리가 발생하게 되면 실내 전체로 확산과 반사를 반복하면서 성장의 과정을 거쳐서 일정한 크기에 도달하게 되어 정상 상태에 이르게 된다. 그때 그 소리가 갑자기 멈춰 버리면 그 순간부터 홀 내부의 소리는 감쇠 과정을 거치면서 소멸하게 되는데 이러한 감쇠 과정에서 들리는 소리를 홀의 울림, 즉 잔향(殘響)이라 부른다.

공연장에서 감상하는 소리는 연주 음에 이러한 공간의 잔향감이 더해져 만들어지는 소리이다. 홀의 크기, 실 형상, 경계면의 흡음 특성, 공간 위치에 따라 관객에게 도달하는 직접 음과 반사음 레벨, 전달 과정, 도착 방향, 주파수 특성 등이 달라지고 이에 따라 소리의 느낌도 전혀 달라지게 진다. 전 세계에서 수천 개의 홀이 건립되어 사용되는데 완전하게 같은 울림의 특성을 가진 홀은 단

하나도 존재하지 않는다. 따라서 각 홀에서 연주되는 음악은 서로 다른 소리를 표현하게 되고 각각의 홀이 가진 고유한 소리에서 과연 좋은 소리를 담은 좋은 홀이란 무엇일까?, 하는 의문을 갖게 된다.

이를 아주 명확하게 정의하기에는 여러 가지 어려움이 있지만 통상 다음과 같은 음향적 조건이 요구된다는 것이 관객과 음향학자들의 일반적인 의견이다. 좋은 홀은 아주 조용하고, 가장 작은 음의 패시지(passage)가 명료하게 들려야 한다. 잔향 시간은 각 공연 장르를 충족시킬 수 있을 만큼 충분히 길고 음악은 명료하며 바이올린의 빠른 패시지가 전체의 '울림'에 묻혀버리면 안 된다. 또한 홀은 공간을 느끼는 입체적인 울림을 가지고 음악이 가득 참과 동시에 풍부하게 해야 하며, 각 악기에서 발생하는 음상이 대단하게 느껴져야 하고, 오케스트라의 저음은 음악에 확고한 토대로 만들어 주기 위해 '힘차게' 울려야 한다. 즉, 공연장은 거대한 하나의 악기인 것이다.

거대한 악기인 예술의전당은 오페라극장, 콘서트홀, IBK챔버홀, CJ 토월극장, 리사이틀홀, 자유소극장 등 다양한 공연 공간을 갖춘 복합문화센터로서 기능하고 있는데, 예술의전당 건립 30주년을 맞아 대표적인 공연 공간인 오페라극장의 음향 특성에 대해 알아보기로 한다.

오페라(opera)는 '음악에 의한 작품(opera in musica)'의 약어로, 야외극장에서 개최되었던 고대 그리스, 로마극의 부활이 시작된 1600년 전후에 이탈리아에서 탄생하게 된 음악 형식에 의한 연극이다. 영국의 음향학자 바지널(H. Bagenal)은 오페라극장과 콘서트홀의 차이를 들판의 소리와 동굴의 소리라고 비유적으로 표현하는데 전자는 고대 그리스, 로마 고대 극장에서 오페라극장으로, 후자는 석조의 중세 기독교 교회에서 콘서트홀로 변천되었다고 설명한다.

유럽식 오페라는 음악적인 요소에 비해 연극적인 요소가 강한 특징을 가지는데 일종의 사회적 행사의 하나라 할 수 있다. 따라서 음향적 특성도 음악적 감동보다는 의사 전달의 명확성을 매우 중요하게 여기는 경향이 있다. 이러한 음악적 경향에 부족함을 느낀 바그너(R. Wagner)는 음향의 풍부함을 위한 자신만의

1996

AUGUST

20

TUESDAY

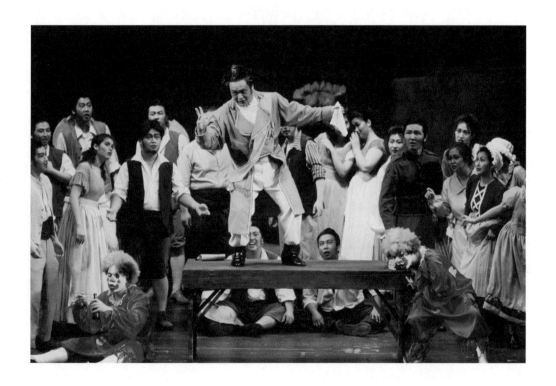

예술의전당 첫 자체 제작 오페라, ‹피가로의 결혼› 개막

예술의전당은 처음으로 자체 제작한 오페라 ‹피가로의 결혼›을 8월 20일부터 29일까지 토월극장(현 CJ 토월극장) 무대에 올렸다. 그동안 외부의 오페라 단체에 공연장을 빌려주는 데 그쳤던 예술의전당이 처음으로 오페라를 제작하기 시작한 것은 공연예술의 진정한 메카로 탈바꿈하려는 시도로 평가받는다. 주역 출연진 전원을 공개 오디션으로 선발함으로써 국내 오페라 제작에 있어 새로운 변화를 불러온 행보로 큰 호응을 받았다.

오페라하우스(Bayreuth Festspielhaus)를 설계하여 건립하기도 하였다. 이러한 유럽식 오페라하우스의 평면은 많은 갤러리석과 박스석으로 둘러싸인 말발굽(horseshoe)형 평면으로 객석과 무대 사이가 가깝고 실의 체적이 작아 홀의 잔향 시간이 매우 짧아지는 특성을 갖게 된다. 이는 오페라의 가사 전달의 정확성을 확보할 수 있으나 음향적 풍부함은 부족하게 되는 특성을 갖게 되는데 이것이 유럽식 오페라하우스의 소리 특징이라 할 수 있다. 유럽식 오페라하우스와 형태상 맥을 같이하는 예술의전당 오페라극장은 의사 전달의 명확성을 중요시하는 짧은 잔향 시간을 가진 음향적 특성이 있다.

　　1993년 준공되어 15년간 연간 수십만 명의 관객이 이용한 국내 최고의 문화공간인 오페라극장은 장기간 사용으로 주요 시설인 로비, 객석, 백스테이지, 지원 공간들이 노후화된 시점에 2007년 12월 12일 공연 중 발생한 불의의 화재로 무대 설비가 소실되었다. 무대 설비 개보수공사를 실시하게 됨에 따라 노후화된 무대 공간과 객석 공간의 건축 및 건축 부속 설비를 동시에 개보수하게 되었다. 따라서 건축 음향 전문가 그룹들이 모여 음향 시뮬레이션을 이용한 건축 음향 설계를 다시 하였고 이를 통해 음악적 감동을 배가할 수 있도록 음향 성능 개선 공사를 실시하여 2008년 재개관하였다.

　　재개관된 오페라극장(2,305석)은 오페라 및 발레를 주 용도로 하는 오페라 전용 극장이다. 음성 전달뿐만 아니라 음악 공연 등을 소화해야 하는 홀로서 음향 설계 시 적정 잔향 시간을 1.8~1.9초로 설계했으며, 리모델링 후 측정한 잔향 시간은 약 1.87초로 나타나 매우 만족할만한 울림의 특성을 확보했다. 단, 이러한 울림의 시간은 공석일 때를 기준으로 평가한 값으로 실제 공연 시 관객이 착석하고 무대 공연을 위한 각종 장치물이 모두 갖추어지게 되면 잔향 시간은 이보다 감소하여 홀의 명료성이 더 높아지게 되므로 관객들은 보다 선명하고 명료한 소리로 공연을 감상할 수 있게 된다.

객석 수	총 객석 수: 2,305석(1F: 966석, 2F: 487석, 3F: 458석, 4F:394석)
건축음향	실체적: 52,000㎡(무대 포함) 잔향 시간(RT): 1.87초(공석 시) 초기 감쇠 시간(EDT): 1.93초 음악 명료도(C80): -0.27dB(전체 평균 0.59dB) 저음비(BR): 1.13 허용 소음도: NC 15~25 이하
기타	① 무대 및 오케스트라에서 발생되는 유효 반사음 전달 보강 오페라극장의 주 천장 전열 부분에 기존에 시공되어진 반사판을 철거한 후 매달기 천장을 신설하고 전면에 반사 벽체를 재설계함으로써 무대 및 오케스트라에서 발생되는 유효반사음을 풍부하게 객석으로 전달할 수 있도록 재설계하였으며 또한 오케스트라 피트에서 발생되는 유효음을 객석 및 무대로 전달할 수 있게 하였다. ② 측벽에 확산 벽체 마감으로 인한 측면 반사음을 향상시킴 측벽에 요철 면을 갖는 확산 벽체를 설치함으로써 벽면에 전달되는 음을 효과적으로 확산시켰다. ③ 객석 후벽 면에 흡음재 사용 오페라극장의 공연 시 필요한 음에 대한 손실을 최소화하고 불필요한 음을 제거하기 위해 후벽에 고밀도의 유공판을 사용함으로써 음향적 장애를 해결했다. ④ 유효 반사음의 확보를 위한 고밀도 마감재 사용 반사재 선정 시 저음부에 대한 음에너지를 확보하여 유효한 반사음을 확산하기 위해 단위 중량이 최소 40kg/㎡ 이상(틀 포함)인 고밀도 마감 재료를 선정하여 설계했다.

[표] 오페라극장의 개요

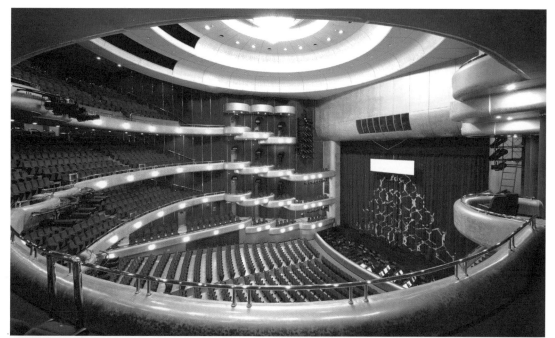

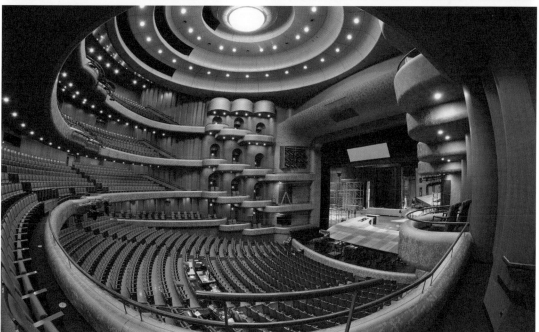

(위) 리노베이션 전 오페라극장 내부
(아래) 리노베이션 후 오페라극장 내부

음악당 1988

국내 최초의 클래식 음악 전용 공간이다. 콘서트홀 2,527석, IBK챔버홀 600석, 리사이틀홀 354석 규모를 갖추고 있다.
　　건물의 외부 형태는 부채꼴이며 지붕은 우리의 초가지붕 형태이다. 한국적 전통미를 토대로 현대적 예술 감각을 더한

아름다운 음악당에는 콘서트홀, IBK챔버홀, 리사이틀홀이 있으며 완벽한 음향 조건과 무대 시설, 백스테이지 공간, 안락한 객석을 갖춰 국내외 유수의 음악가들에게 호평을 받았다.
　　개관 후 국내외 유명 오케스트라와

아티스트들을 초청해 공연하는 한편, 현재까지 계속되고 있는 ‹교향악축제›, ‹말러 교향곡 전곡 시리즈›, ‹11시 콘서트› 등 예술의전당이 자체 기획한 음악회를 통하여 한국 클래식 음악의 발전과 성장을 공간으로 자리잡았다.

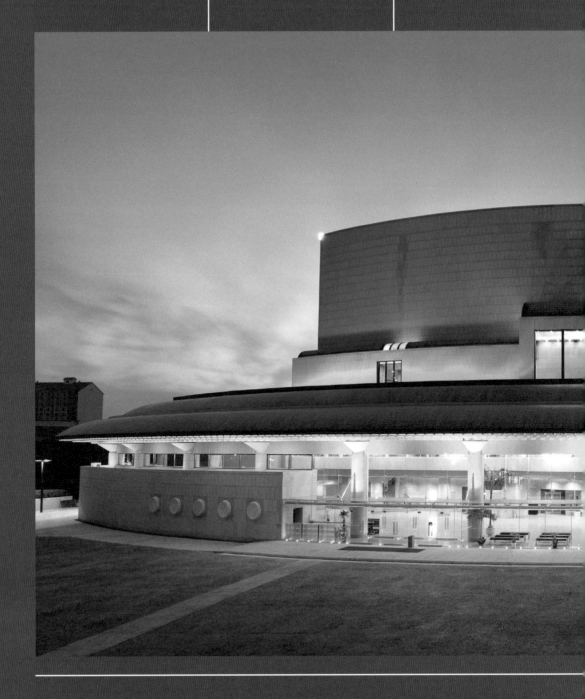

88서울올림픽 이후 유명 음악가들과 오케스트라들이 예외 없이 음악당을 거쳐 갔다. 베르나르트 하이팅크, 이작 펄만, 마르타 아르헤리치, 미샤 마이스키, 요나스 카우프만 같은 현역 명인들뿐 아니라 므스티슬라프 로스트로포비치, 다닐 샤프란, 스비아토슬라프 리히테르, 라자르 베르만, 주세페 시노폴리처럼 지금은 세상을 떠난 전설적인 음악가들도 독주자와 지휘자로 음악당을 찾았다. 로열콘세르트허바우, 베를린필하모닉오케스트라, 빈필하모닉오케스트라, 런던심포니오케스트라, 라이프치히게반트하우스, 체코필하모닉오케스트라가 이곳에서 공연했다.

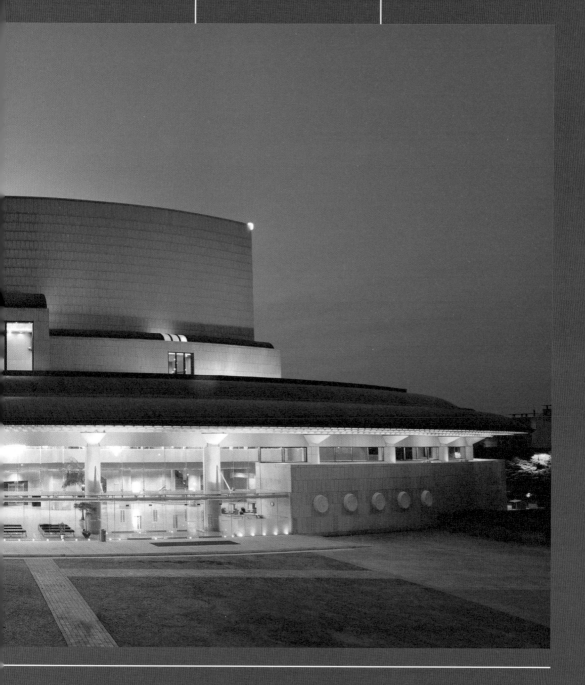

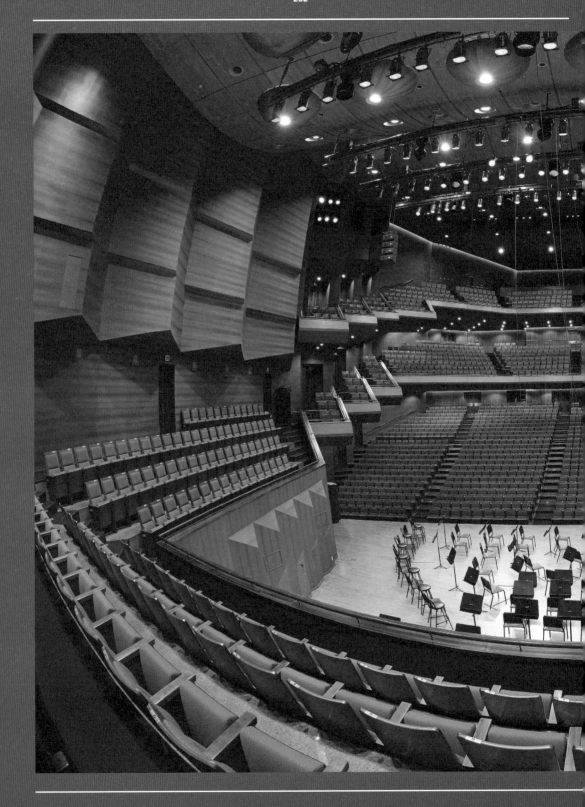

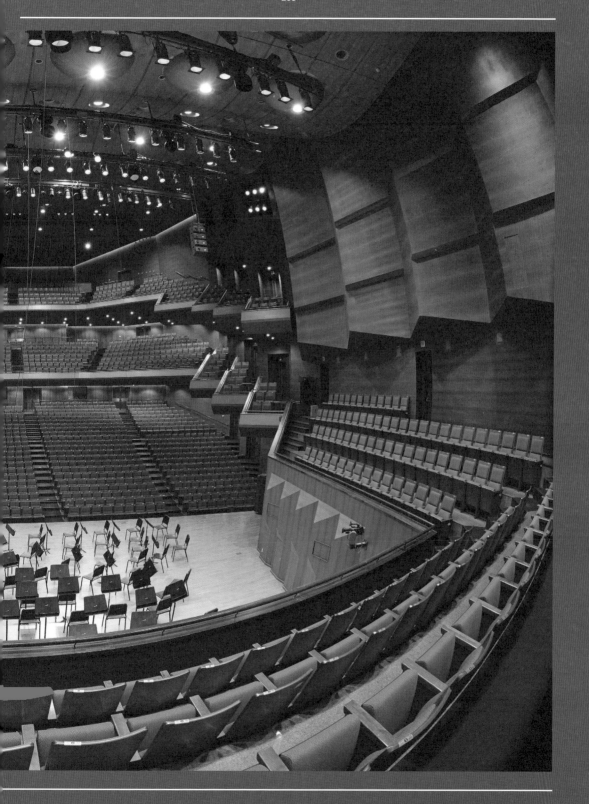

교향악축제 30년,
유니버설리즘을 넘어 글로벌리즘으로

김규현
전 한국음악비평가협회 회장,
미국 트리니티 신학대학교 명예 철학 박사

들어가는 말

한 나라의 문화가 발전하려면 전용 공연장이 여러 곳 있어야
가능하다. 그동안 세종문화회관과 국립극장에 만족해야 했던
음악가들에게 88올림픽을 계기로 설립된 예술의전당의 출현은
음악계나 음악가들에게 큰 축복이었다. 목말라 했던 전용 공연장이
생겼기 때문이다. 만약 예술의전당이 세워지지 않았더라면
오늘날처럼 음악계가 발전할 수는 없었을 것이다. 그만큼
예술의전당은 음악가들에게 중요한 활동 무대이고 음악 창조의
산실이자 중심체가 되어왔다. 예술의전당 개관 1주년(1989년)
기념을 계기로 만들어진 기획 프로그램 〈교향악축제〉는 그동안
우리나라 오케스트라 발전에 지대한 기여를 했고 국내 음악계에
많은 변화를 가져오기도 했다. 〈교향악축제〉를 거쳐 간 오케스트라,
지휘자와 협연자들은 셀 수 없을 정도로 많고 이들은 국내외
음악계에서 중진으로 우뚝 서서 활동하고 있다. 오케스트라 음악은
음악 양식 중 가장 완벽한 형태이고 오페라 양식과 함께 규모가 가장
큰 음악 양식이다. 〈교향악축제〉가 이런 대규모 음악의 축제라는
면에서 매우 중요한 자리이고 음악 미학의 최고봉을 들을 수
있는 귀한 자리라고 할 수 있다. 〈교향악축제〉가 오늘날 우리나라
음악계에 준 영향은 무엇이고 어떤 의미를 가지며 그동안의 결실은
무엇인가. 그리고 21세기 〈교향악축제〉의 미래상(像)은 어떤
것이어야 하는가를 알아보았다.

공간

265

‹교향악축제›의 의미성

‹교향악축제›는 지역성을 초월해서 오케스트라들이 서로 화합하고
오케스트라 음악을 활성화 내지 대중화를 꾸준히 해오고 있다는
면에서 큰 의미가 있다. 오케스트라 음악을 자주 접하지 못하는
일반 청중들에게 ‹교향악축제›는 오아시스였다. 이러한 축제가
청중들에게 오케스트라 음악을 다양하게 경험하고 향유할 수
있게끔 기회 부여를 해준 것이다. 관현악의 보급과 활성화도
이렇게 해서 이루어졌다. 전국의 오케스트라들이 참여하지 않은
악단들이 없을 정도로 다양한 오케스트라들이 대거 참여했다는
면에서도 ‹교향악축제›의 의미성은 있다. 이를 통해서 자신들을
돌아보고 발전 모색을 하게끔 동기 부여해 준 것도 이 축제만 할
수 있는 일이다. 축제가 우리나라 관현악계에 발전을 가져오는
큰 역할을 한 것이라든지 관현악 마니아들을 대거 증가시킨
점 등은 ‹교향악축제›가 아니면 불가능했을 것이다. 그리고
우수한 협연자들을 발굴해서 세웠다는 점에서도 의미가 크다.
‹교향악축제›를 거쳐 간 젊은 협연자들은 대부분 세계적인
연주자로서 자리매김한 것을 볼 수 있다. 축제의 진정한 의미는
청중들과의 소통에 있다. 청중들과의 소통이 결여되면 축제는
무의미할 수 있다. 그래서 연주회의 내용은 매우 중요하다.
쇤베르크(Schoenberg, 1874~1951)의 ‹구레의 노래›나 국내
창작곡들은 무미건조한 것이 많아 소통이 잘 안 되었다. 축제는
청중들을 배려한 작품을 연주해야 소통할 수 있다. 그동안 연주한
곡들을 비교 분석해보면 청중들과의 소통이 잘 이루어진 좋은
걸작들이 많이 연주된 것을 볼 수 있다. 신선미도 있고 음악
사조(思潮)도 읽을 수가 있었다. 바로크 시대(1600~1750)부터
근·현대음악(1910~현재)까지 네 시대 음악의 명작들을 모두
들을 수 있는 음악제였다는 면에서도 ‹교향악축제›의 의미는 다른
음악제와는 달리 커 보였다. 축제 30년사의 의미성은 우리나라
관현악사의 큰 획을 그었다는 점이다. 그리고 국내 오케스트라
발전의 산실이 되고 있다는 점에도 의미가 지대하다. 수십 번 축제에
참여해온 일부 악단들은 세계적인 연주력과 경쟁력을 갖추고 있는
것을 볼 수가 있다. 이런 좋은 결과를 ‹교향악축제›가 낳게 한 것이다.

축제가 우리나라 오케스트라 발전과 순기능이 되어 온 것은 21세기 오케스트라 축제의 세계화 가능성을 말해주었고 지대한 의미성도 가지고 있다.

‹교향악축제›의 결실

중앙 무대에 집중된 오케스트라 연주회가 ‹교향악축제›로 말미암아 전국적으로 활성화됐고 지역 간의 오케스트라 수준 격차도 좁혀 놓았다. 그리고 참여 오케스트라들의 발전을 가져 왔고 연주곡 흐름의 큰 줄기를 형성하기도 했다. 독일의 고전 낭만 작품 연주부터 다국적 작곡가들의 작품 연주 그리고 대편성의 말러 교향곡 연주에 이르기까지 다양한 작품 양식을 들을 수 있었다. 최근에 와서는 러시아 작곡가들의 작품 연주가 주를 이루기도 했다. ‹교향악축제› 전체 연주곡 흐름은 음악사적인 면모를 보여주기도 했다. 오늘날 지역을 가리지 않은 오케스트라 연주회를 보면 축제의 영향을 많이 받은 것을 현격히 확인할 수 있다. 연주곡이 그렇고 프로그램 구성이 그렇다. 그것뿐만 아니라 국내 오케스트라 변화를 가져오기도 했다. 연주곡의 변화와 발전한 오케스트라 면모가 그것이다. 지휘자들과 협연자들의 세대교체는 물론 오케스트라들이 젊어지기까지 했다. 이렇다 보니 신선하고 새로운 곡이 많이 연주됐다. 연주회마다 달랐지만 대부분 연주회들은 청중들로 차고 넘쳐났고 회를 거듭할수록 청중들은 날로 증가했다. 최근 축제에서는 매진사태까지 일어나기도 했다.

　　‹교향악축제›의 가장 큰 기여 중 하나는 대중음악 인구를 오케스트라 음악 인구로 끌어온 일이다. 축제 초기에는 청중들이 대부분 재경 지역 주민들이었는데 최근에는 참여 악단과 상관없는 일반 음악 마니아 청중들로 바뀌어 가고 있다. 청중들의 증가는 축제가 살아 있음을 말해주는 것이다. 청중들 입에서 베토벤을 말하고 브람스를 말하고 차이콥스키를 말하는 것을 보면 축제가 교육적 시너지 효과가 상당한 것을 볼 수 있다. 음악은 듣기로부터 교육이 시작된다. 축제는 그동안 훌륭한 교육의 장이었고 음악 체험의 장이 되었다. 다양한 오케스트라 음악의 미학도 음악의 연주

현장에서 감지할 수 있는 자리이기도 했다.

앞에서도 언급했지만 대체로 축제의 결실은 첫째 참여 오케스트라의 발전을 가져온 촉진제가 된 일이다. 그리고 지역 간의 수준차를 좁혀 평준화를 이룬 점이다. 참여 횟수가 더 많은 오케스트라들은 성숙한 면을 보여 주었다. 두 번째는 고전에서 근·현대까지 다양한 사적(史的) 레퍼토리를 낳은 일이다. 축제 초기에는 고전의 베토벤, 모차르트 음악이 주를 이루다가 중반기에는 낭만의 브람스, 멘델존, 슈만 등의 작품이 많이 연주됐는가 하면, 후반기는 말러 교향곡이나 차이콥스키, 라흐마니노프 등의 교향곡과 협주곡들이 주를 이루어 연주곡의 시대적 변화를 보여 주었다. 이것은 참여 악단들의 정기 연주회의 주요 연주곡이 되고 있다. 세 번째는 〈교향악축제〉를 통해서 오케스트라 음악의 활성화 내지 대중화를 이룩한 점이다. 난해한 말러 교향곡을 즐기고 있는 청중들을 보면 알 수가 있다. 고급 음악(classical music)의 대중화를 현장 음악을 통해서 제대로 한 것이다. 네 번째는 음악 문화 의식 변화를 가져온 점이다. 소규모 앙상블 음악만을 듣던 청중들이 대형 음악의 맛을 느끼도록 인지하게끔 한 것이다. 고급 음악 문화에 대한 올바른 인식 변화를 가져왔다. 다섯 번째는 국내 오케스트라 연주회의 흐름(repertoire and program format)을 낳은 일이다. 연주곡은 물론 해석 접근 방식까지 그 영향을 미쳤다. 〈교향악축제〉의 프로그램 구성은 오늘날 오케스트라 정기 연주회의 기준치가 되기도 했다. 4월만 되면 축제의 계절(orchestral season)을 인식하게 한 것도 큰 결실이다. 청중이 축제를 기다리고 축제가 청중을 기다리는 그런 축제가 된 것이다. 국내 오케스트라 발전의 모태(母胎)요 중심축이 되는 〈교향악축제〉는 관현악 인구의 자부심이고 자랑스러운 음악제라 할 수 있다. 축제 활성화를 통해서 우리나라가 세계의 오케스트라 중심 국가를 꿈꾸는 것도 헛된 일은 아닌 것 같다.

21세기 축제의 미래상

최근에 와서 〈교향악축제〉를 거쳐 간 오케스트라들이 해외 초청

콘서트 투어를 마치고 돌아왔다. 서울시립교향악단, KBS교향악단, 경기필하모닉오케스트라, 코리안심포니오케스트라 등이 그 악단들이다. 이런 면을 보면 21세기 글로벌시대의 〈교향악축제〉는 국내를 초월해서 국제적인 축제를 만들어갈 필요가 있다. 매년 오케스트라를 초청해 연주회를 열어주는 것 같은 인상을 가지게 하는 것이 아닌 글로벌 시대에 걸맞게 새로운 축제상(像)을 만들어가야 한다. 축제가 시대에 맞게 새로운 면모를 갖추기 위해서는 첫째, 오케스트라 선정 방식을 지역 안배보다 연주력 중심으로 선별해 가는 일이다. 축제의 성패는 오케스트라의 연주력과 지휘자의 능력에 달려있다. 그래서 철저한 검증과 평가를 거쳐 선정해야 한다. 두 번째는 축제에 부합되는 프로그램 선정을 지휘자들의 임의성보다 주최 측의 의도성을 더 중요시하는 일이다. 축제 1년 전에 참여 지휘자들과 과거에 연주된 연주곡들과 비교해서 미래지향적인 의도를 가진 선곡을 해야 한다. 초청 악단들이 임의로 연주하는 곡만 가지고 축제를 연다면 참여 악단들의 정기 연주회 같은 인상을 벗어나지 못할 것이다. 축제 프로그램은 주최 측의 의도가 분명해야 한다. 이렇게 될 때 중복된 연주는 없을 것이다. 세 번째는 4월 한 달을 교향악 시즌(orchestral season)으로 제정해 축제를 만들어가는 일이다. 전국체전처럼 전국 악단들의 대축제를 만드는 것이 그것이다. 예술의전당은 야외 음악당도 있어 밖으로 가져오는 축제 방식도 좋을 듯하다. 네 번째는 〈교향악축제〉를 하나의 관광 상품 브랜드로 만들어 외국 관광객들을 유치하는 일이다. 오스트리아의 잘츠부르크음악제, 독일의 바이로이트음악제, 그리고 영국의 에든버러페스티벌처럼 축제를 상품화해서 관광객들이 찾아오게 할 필요가 있다. 축제 팸플릿의 내용을 한영 병기해서 외국 청중들이 읽을 수 있게 해야 한다. 축제 때마다 외국 청중들을 많이 만나게 되는데 프로그램이 모두 한글로 되어 있어 읽을 수가 없다고 했다. 4월은 관광 계절이라 축제를 여행사들과 연계해서 만들어간다면 더 좋은 결과를 낳을 수가 있다. 한국관광공사와 연계해서 관광 상품 브랜드를 만들어간다면 더 많은 외국 관광객들을 청중화할 수 있을 것이다. 예술의전당의 명물인 세계음악분수도 있으니 금상첨화(錦上添花)이다. 다섯

번째는 한국문화예술위원회의 아르코 한국창작음악제(ARKO)와
연계해서 창작 오케스트라 작품을 발굴해 국내 오케스트라들의
연주곡을 만들어 주는 일이다. 러시아의 오케스트라들 같이 자국
작곡가들의 작품들을 세계에 들고 다니며 연주할 수 있게끔 국가
기관인 예술의전당이 앞장서서 〈교향악축제〉를 통해 국내 창작곡
발굴 작업을 했으면 한다. 작품 은행(The Bank of Compositions)도
만들어 참여 악단들에게 제공한다면 창작곡 연주의 새로운 길이
트일 것이다. 그리고 국내 창작곡의 세계화 내지 국제화의 문도
열리게 될 것이다. 축제 중반기에 한국 작곡가 협회와 연계해서 몇
년간 창작곡 연주를 했으나 창작곡들이 외국곡들보다는 재연의
가치성이 떨어진 작품들이 대부분이라 계속할 명분이 없어 중단한
것 같다. 오늘날 국내 창작곡들은 산더미 같이 많다. 연주곡으로서도
재연의 가치성이 상당히 높은 작품들도 여럿 있다. 묻혀있는
좋은 작품들을 전문가를 통해서 발굴하면 얼마든지 가능성이
있다. 축제가 창작 음악으로 세계 음악사의 한 획을 긋는 일을
만들어갔으면 한다. 음악사는 작품과 작곡가의 기록인 것을 알기에
더욱 그렇다. 여섯 번째는 축제의 정체성을 수립해가는 일이다.
잘츠부르크음악제나 바이로이트음악제가 세계적인 음악제의
특성을 가지듯 축제도 나름대로 특성을 가져야만 한다. 물론 유수
오케스트라들이 참여하는 관현악 축제가 특성이라고 할 수는 있다.
그러나 축제의 참모습은 참여 오케스트라의 수가 아니라 연주
내용과 프로그램 프레임 워크(frame work)의 창의성 있는 유형에
있다. 축제 시종(始終)을 창의성 있게 하는 것이 그것이다. 관현악
축제와 어울리는 특별한 시종을 만들어 연출하는 것도 한 방법이다.
오프닝 콘서트를 큰 행사로 시작한다든가(테이프를 자르고 개막의
팡파르를 울리는 퍼포먼스 등) 연주회 전에 프린지(fringe)를
연다든가 하는 식의 축제 전 행사가 그것이다. 예술의전당은 공간이
많아 얼마든지 개막 특별 행사를 할 수 있다. 폐막 연주회도 대형
축제답게 베토벤의 교향곡 9번 〈합창〉이나 말러의 교향곡 2번 〈부활〉,
또는 8번 〈천인 교향곡〉 연주 등을 축제 폐막으로 연주한다면 축제의
완결성이 있어 좋을 듯하다. 21세기 축제의 미래상은 대한민국의
대표성을 가진 세계적인 관현악 대축제의 면모를 갖추는 일이다.

이를 위해서 최고의 악단과 최고의 지휘자를 세워야 한다. 참여 악단 하나하나가 최고의 연주력을 가져야 한다. 이것이 충족되면 축제의 국제화나 청중들과의 소통 문제도 자연스럽게 이루어질 것이다. 국제화는 〈교향악축제〉가 반드시 해야 될 미래 과제이다. 홍보도 철저히 해서 국제적인 축제를 만들어가야 한다. 이제는 외국 청중들도 찾아오는 축제를 만들어갈 필요가 있다. 축제 30년 이후부터는 잘츠부르크음악제나 바이로이트음악제처럼 국제적인 축제로 변신해야 한다. 이것은 거절할 수 없는 현시대의 요구이다.

나가는 말

〈교향악축제〉는 다른 음악제와는 다르게 독특한 음악제다. 세계 어디에서도 찾아볼 수가 없다. 이것을 30년이나 열어왔다. 여기에서 끝나지 않고 우리나라 관현악 역사에, 아니 세계 관현악 역사에 큰 획을 그어 오기도 했다. 그동안 축제에 참여한 오케스트라만도 498개 악단이 되고 협연자들은 617명이나 된다. 그리고 지휘자들은 498명이다. 연주 작품은 총 1,549곡이 연주됐거나 발표됐다. 개관 30년이 되는 예술의전당의 〈교향악축제〉는 우리나라 음악계나 음악가들의 중심체가 되어왔다. 음악가들은 축제에 참여하는 것을 소망하고 영광으로 생각한다. 그만큼 예술의전당은 음악가들에게 신뢰도가 높고 안식처가 되어왔다. 축제는 오케스트라 음악의 한 흐름(practice of performance)을 낳기도 했다. 21세기 축제는 더 구체적이어야 하고 더 체계적이어야 하고 더 전문적인 측면에서 접근해서 만들어가야 할 것이다. 다시 말해 주최측의 분명한 축제 의도를 보여 주어야 한다. 악단 선정이라든가 선곡 기준 그리고 협연자들의 선별 등도 주최측의 의도에 부합해야 한다. 점점 높아만 가는 청중들의 수준에 부응할 수 있는 축제를 만들어가기 위해서도 그렇다. 21세기 미래의 축제는 최고의 악단에 최고의 음악(The best orchestra and the best music)을 들려주는 음악제가 되어야 한다. 그동안 〈교향악축제〉는 상당히 진화했고 변화했다. 청중들의 음악적 수준도 높였고 오케스트라 음악의 대중화도 이루었다. 그리고 침체된 국내 오케스트라의 눈을 뜨게 했고

악단들이 새롭게 체제 정비까지 하게 만들었다. ⟨교향악축제⟩
50년 역사가 될 때는 우리나라가 오케스트라 나라가 되어 국내
오케스트라들이 외국 나들이 콘서트 투어를 하는 시대가 될
것이다. 축제는 우리나라의 음악 문화 발전의 중심축이 되어 왔다.
축제로 말미암아 국민들의 문화 의식 전환도 가져왔다. 고급 음악
문화의 중요성을 심어준 것이다. 축제는 국민들이 문화를 향유할
수 있는 생활의 한 부분이 되어가고 있다. 4월이면 오케스트라
계절을 생각한다. 그리고 자연의 생명들이 얼굴을 드러내듯이
관현악 또한 청중들을 부르는 계절이 된다. 축제 30년 역사에 국내
오케스트라들은 성년이 됐고 해외 초청 나들이 연주까지 하는
악단들이 생겼다. 축제가 이런 현상을 낳게 한 것이다. 축제는
우리나라의 오케스트라 발전 역사의 중심체가 됐다고 해도 과언이
아니다. 이제는 국내 청중들만을 위한 축제로 만족하지 말고 글로벌
시대의 축제답게 국제화할 필요가 있다. 이를 위해서 외국 유수의
악단들을 초청해 국제적인 축제를 만들어 갈 필요가 있을 것 같다.
길림성오케스트라(1995년 참여)와 연변가무단교향악단(1998년
참여), 홍콩필하모닉오케스트라(2017년 참여), 그리고
대만국가교향악단(2018년 참여) 초청 연주회는 이런 면에서
신선했다. 외국 악단을 초빙하면 많은 비용이 들겠지만 축제의
퀄리티를 높일 수 있다. 외국 악단 연주회를 자주 접하지 못한
일반 청중들에게는 새로운 음악적 경험을 줄 수 있어 좋다. 이렇게
해서 서서히 국제적인 축제로서 세계적인 음악제를 만들어
간다면 잘츠부르크나 바이로이트음악제와 같이 세계적인 국제적
축제가 될 수 있을 것이다. 오늘날 국내 오케스트라들은 대부분
세계적인 연주력이나 경쟁력을 가지고 있다. 그래서 국제화를
하면 가능성이 많다. 명품 브랜드로서의 축제도 만들 수가 있다.
이것을 이루기 위해서는 전문성이 필요하다. 국제적인 마인드도
필요하다. 요즘 오케스트라 연주회를 가보면 어느 악단이든지 많은
청중들로 인산인해다. 축제가 낳은 결실이다. 청중들의 욕구를
채워줄 요건은 최고의 음악과 최고의 오케스트라를 세우는 것
외에는 답이 없다. 축제의 국제화도 최고의 악단으로 만들어 가야
성공할 수 있다. 축제를 오케스트라들의 연주회만으로 만족해서는

1997

APRIL

27

SUNDAY

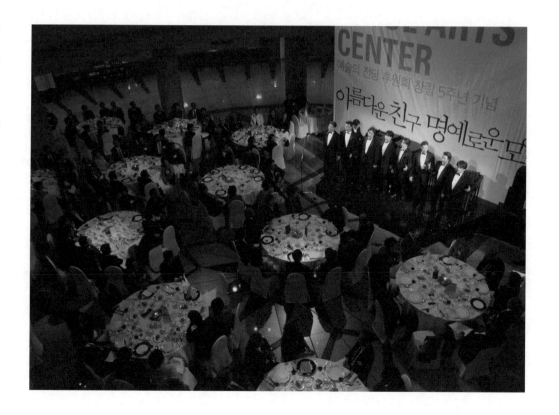

'예술의전당 후원회' 출범

예술의전당 후원회는 우리나라 최초의 예술기관 후원회로 1997년 4월에 출범했다. 후원회는 첫째로 예술의전당 후원금 조성과 지원, 둘째로 문화예술 애호가의 육성과 보급, 셋째로 문화예술 지원 활성화 사업을 통한 문화예술의 저변 확대와 사회적 여건 조성이라는 목표를 세우고 운영을 시작했다. 후원회는 4월 27일 창립총회를 열고, 2002년 10월 7일 '아름다운 친구 명예로운 모임'이라는 이름으로 5주년을 기념하는 행사를 개최하기도 했다. 예술의전당 후원회는 현재까지 이어지며 예술의전당의 든든한 버팀목이 되고 있다.

21세기 청중들은 감동시킬 수가 없다. 축제가 미래지향적이어야 한다. 회를 거듭할수록 새로운 모습으로 진화해야 하고 변화해야 한다. 그래서 축제가 가지고 있는 고유한 특성을 살려가야 한다. 바그너의 오페라만 공연하는 바이로이트음악제 같이 말이다. 이렇게 될 때 축제의 정체성 확립은 이루어질 것이다. 21세기 글로벌 시대의 축제는 최고의 음악으로 청중들에게 감동을 주고 소통하는 열린 축제가 되어야 한다. 참여하는 모든 오케스트라가 이것을 할 수 있는 악단이어야 한다. 다시 말해 모든 오케스트라가 최고의 연주력을 가진, 최고의 악단만의 축제가 되어야 한다. 축제의 미래상은 정체성 수립된 세계를 향한 국제화 모습이다. 그리고 〈교향악축제〉 30년 역사는 유니버설리즘(universalism)을 뛰어넘어 글로벌리즘(Globalism)을 추구해야 될 것이고 우리나라의 대표성을 가진 세계적인 관현악 축제로서의 모습을 갖추어야 될 것이다. 정부 차원에서 〈교향악축제〉를 양성화해서 대한민국을 상징하는 음악제로 만드는 것도 고려할 만하다. 축제의 세계화 내지 국제화는 결코 헛된 환상이 아니라 실현 가능성이 있는 과제이다.

예술의전당, 무대 밖 이야기
연주자들의 독특한 습관부터 징크스, 계약조항까지

박인건
부산문화예술회관 관장

그때 그 시절 예술의전당 87년

1987년 필자의 나이 30세, 당시 조그만 구멍가게 같은 음악 매니지먼트사를 운영하던 나에게 예술의전당 양인식 공연부장이 전화했다. 내용인즉, 예술의전당의 음악당 개관 페스티벌의 일을 해볼 수 있느냐는 제안이었다. 그렇게 1987년 10월 예술의전당에 입성하게 된다. 그 당시 강준택 부장이 개관 페스티벌을 준비하다 경영진과의 불화로 사표를 쓰고 대타를 찾아 여기저기 수소문하던 중 운 좋게 나에게까지 연락이 온 것이다. 음악 행정가로서 예술의전당 나이처럼 30년을 맞이해 기념사를 쓰게 되어 영광스럽게 생각한다. 1988년 2월 예술의전당 개관을 준비하던 1987년의 예술의전당 주변은 그야말로 허허벌판이었으며 사무실 대신 공사 컨테이너에서 먼지와 소음으로 모든 직원은 머리에 건설 안전모를 쓰고 근무하며 근처에 식당이 없어 컨테이너 안 간이식당에서 점심을 때우고 담배 피우는 직원들은 담배를 사러 차를 타고 양재동까지 나가는 해프닝이 벌어지곤 했다.

우여곡절 끝에 그해 2월 9일부터 3월 31일까지 근 50여 일 동안 국내의 세계적 아티스트를 초청해 첼리스트 로스트로비치를 시작으로 마지막 말러의 '천인 교향곡'으로 끝냈지만, 끝나고 나서 후유증은 만만치 않았다. 우선 '천인 교향곡' 공연이 끝나고 음악당 음향이 목욕탕 같다고 해서 통로에 카펫을 깔고, 여기저기 주차장에 금이 가고, 천장에는 비가 새며, 울퉁불퉁한 광장으로 인해 여성들의 구두 뒷굽이 망가지는 등 여러 사항을 국회와 언론 등이 질책했고,

급기야 공사를 시공한 한양건설 회장이 구속되고 예술의전당이 '애물의 전당'이라는 불명예를 얻으며 10년 동안 매년 시설 보수 사업을 벌이기도 한다. 그런데 지금은 천지가 개벽할 정도로 광장을 비롯한 모든 것들이 변화되어 자랑스러운 예술 공연장으로 새롭게 태어났다. 또한 현재 지방자치단체 문화예술기관에 15명 이상의 CEO를 배출하는 등 문화 CEO 기관으로 모든 공연장으로부터 부러움을 사고 있다.

1988년 개관 이후 1989년 개관 1주년 기념행사를 고민하다 〈교향악축제〉를 기획하게 됐고, 이를 통해 대한민국 교향악단은 질적 향상과 양적 팽창을 이루었다. 필자가 예술의전당 13년 근무 중 가장 기억나며 자랑스러운 것은 〈교향악축제〉가 예술의전당 30년 역사와 함께 지속되어 왔다는 것이다. 1989년 전국 교향악단 숫자는 고작 13개였지만 지금은 40여 개로 증가했다. 이는 국내 교향악단의 발전에 가장 큰 공로를 세운 것이라 생각된다. 그 당시 지방 시장들은 임명제였다. 당시 〈교향악축제〉는 마치 전국체전처럼 모든 시장과 국회의원들이 참석해 공연 후 리셉션을 하는 등 교향악단에 지방공무원들의 적극적인 지원이 이루어지기 시작한다. 혹자는 순수한 클래식 인구의 증가로 교향악단 숫자가 늘어난 것이 아니라 톱다운(top down) 방식, 즉 시장 등 윗사람들의 지역 정서를 고려해 우리도 교향악단 하나 만들어야겠다는 지시로 생겨나는 모습이었다고는 하지만, 어쨌든 부천필하모닉오케스트라 같은 스타 교향악단이 탄생하고 많은 음악애호가들에게 사랑받는 국내외 음악가들이 소개되는 이 축제는 곧 30주년을 맞이하며 큰 기대를 받고 있다.

공연 전 긴장을 푸는 연주자들의 독특한 습관과 징크스

음악회 연주 시간은 대체로 휴식을 포함해 2시간 정도 걸린다. 연주자들은 이 짧은 시간을 위해 많은 노력과 철저한 연습 과정을 거쳐 무대에 서게 되며 관객들의 뜨거운 박수를 통해 연주자로서의 보람을 느낀다. 하지만 관객에게 보이지도 않고 스포트라이트를 받지 못하는 스태프들은 연주 시간 내내 연주자와 함께 긴장하며

무대 뒤를 지키는 등 묵묵히 일한다.

일반적으로 음악당 무대 뒤에는 무대감독, 무대 진행 요원, 조명, 음향, 피아노 조율사. 연주자 옆에서 악보를 넘겨주는 일명 '넘돌이'와 '넘순이'(페이지터너), 연주자들의 매니저 등이 있다. 큰 공연일수록 무대 뒤는 스태프들로 분주하다. 그들은 모두 연주자들의 일거수일투족을 지켜준다. 등을 쳐주며 용기를 주기도 하고, 대화를 통해 긴장을 풀어주기도 하면서 보람을 느끼곤 한다. 사실 많은 사람들 앞에서 연주한다는 것은 무대에서 일을 밥 먹듯 다반사로 하는 음악가라고 해서 쉬운 일은 아니다. 신인은 말할 것도 없거니와 소위 대가라는 연주자들도 무대에 나서기 전에 긴장하고 초조하기는 마찬가지이다. 그래서 연주자들은 긴장을 풀기 위해 독특한 버릇을 가지게 된다. 그중에는 특이하게 긴장을 푸는 연주자들이 많은데 예를 들어 테너 엄정행 씨는 왼쪽 엄지손가락과 둘째 손가락 사이를 때가 나올 정도로 밀어내고, 과거 국내에서 가장 연주를 많이 했던 바이올리니스트 김남윤 씨는 무대감독이나 스태프들에게 수다스럽게 이것저것 묻거나 혼자 중얼중얼하면서 무대로 나선다. 정반대로 피아니스트 이혜경 씨는 누가 옆에서 말을 붙이기도 힘들 정도로 눈을 꼭 감고 앉아서 긴장을 풀며, 피아니스트 이경숙 씨는 무대에 오르기 전 갑자기 악보가 생각나지 않는다고 악보를 보고 또 보는 세심한 면이 있다. 또한 교회 부흥회를 연상시키듯 부인과 함께 통성기도를 하며 무릎을 꿇고, "주여! 주여!"를 외쳐대는 진풍경도 볼 수 있는 곳이 바로 무대 뒤이다. 피아니스트 백혜선 씨의 경우 연주 전 서너 시간은 면회를 사양하고 깊은 수면에 빠진다. 이때 무대 스태프 중 한 명은 검은 양복과 검정 선글라스를 쓰고 분장실 앞에 영화 속의 보디가드처럼 외부의 접촉을 막는다.

국내 연주자들처럼 외국 연주자들도 여러 가지 습관이 있다. 바이올리니스트 기돈 크레머(Gidon Kremer)는 항상 검은 티셔츠를 입고 입을 벌리고 연주하는 모습을 볼 수 있으며, 지금은 고인이 되었지만 이탈리아 테너 루치아노 파바로티(Luciano Pavarotti)는 항상 오른손에 흰 수건을 들고 노래하면서 땀을 닦기도 하고 고음을 낼 때 수건을 높이 치켜들며 감정에 파묻힌다. 마치 국악에서

창을 할 때 부채를 들고 노래하는 자태를 연상시킨다. 그런가
하면 독일의 소프라노 군둘라 야노비츠(Gundula Janowitz)는
높은음을 내기 위해 물 대신 포도주를 마시면서 노래한다. 오래전
타계한 피아니스트 블라디미르 호로비치(Vladimir Horowitz)나 반
클라이번(Van Cliburn)은 자신의 피아노를 비행기 화물칸에 싣고
다니는 습관이 있다. 특히 호로비치는 국외 연주 때 음식으로 배탈이
난 후 요리사까지 대동하고 다녔다. 피아니스트 백건우 씨는 목까지
올라오는 흰색 티셔츠를 입고 마치 근엄한 신부처럼 연주하지만
그 이유는 알려지지 않고 있다. 아무튼 어느 성악가는 공연 전
시금치와 버섯요리를 먹지 않고 집안 구석구석을 정리해야 심리적
안정을 찾는다고 한다. 바이올리니스트 김영준 씨는 요가를 하며,
유명한 지휘자 크리스토프 에센바흐(Christoph Eschenbach)는
물구나무서기로 공연 전 긴장을 푼다. 대가들의 이런 특이한 습관과
징크스가 어쩌면 명연주를 낳는 기폭제가 되는 것은 아닐까 하는
생각이 든다.

연주자의 실수는 관객의 즐거움

1. 바지 지퍼 내려온 지휘자, 습관적으로 잽싸게 뒤돌다
연주자들도 마찬가지지만 교향악단 지휘자들도 연주를 앞두고
긴장한 탓에 자주 화장실에 다녀오는 경우가 종종 있다. 개관 행사가
있은 지 얼마 되지 않아 S오케스트라 공연 때 지퍼 사건이 벌어졌다.
보통 지휘자와 가장 정면으로 마주 보는 단원은 비올라 수석이다.
그날 지휘자 L씨가 지휘대에 올라와서 박수를 받으며 관객들에게
인사를 한 후 돌아섰을 때 지휘자의 열린 지퍼 밖으로 나온 하얀
와이셔츠가 비올라 단원의 눈에 들어왔다. 당황한 비올라 파트장은
조용한 목소리로 "선생님 지퍼가 내려왔어요"라고 말했고, 순간
당황한 지휘자는 "알았어"라며 습관적으로 뒤돌아서서 지퍼를
잽싸게 올렸다. 그러나 '아뿔싸' 뒤에는 많은 관객들의 눈이 그
광경을 생생히 지켜보고 있었으니, 지휘자의 착각이 관객에게는
음악 외적의 즐거움이 되었다.

2. 페티코트 입고 무대를 나오던 성악가,
치맛자락 밟아 나뒹굴다

여성 연주자들은 남성들과 달리 연주복에 신경을 곤두세우고 많은
정성을 쏟는다. 대체로 기악 연주자들이 연주 동작에 지장을 받지
않는 연주복을 선택하는 데 비해 성악가들은 화려한 의상을 입는
경우가 많다. 지금은 세상을 떠나셨지만 유명 디자이너 앙드레
김이 만든 연주복은 소프라노 조수미 씨와 박미혜 씨, 피아니스트
김혜정 씨와 정명화 씨, 정경화 씨도 자주 입었던 것으로 기억난다.
1988년 4월 홍연택 씨가 지휘하는 코리안심포니오케스트라 반주로
열린 〈신춘오페라 아리아의 밤〉 공연 때 국내의 내로라하는 유명
성악인들이 총동원되었다. 이날 연주회에는 이탈리아에서 공부하던
중 잠시 귀국한 소프라노 K씨가 무대에 서게 됐다. 현재는 중견
성악가로 활동 중인 그녀는 오랜만에 고국 팬을 위해 다른 때와 달리
화려한 페티코트를 입고 무대에 나서던 참에 일이 벌어지고 말았다.
환한 미소를 지으며 우아하게 걸음을 내디디던 그녀가 갑자기
비명과 함께 무대 위를 나뒹구는, 아찔한 순간이 눈 깜박할 사이에
벌어졌다. 잠시 후 객석에서 누군가 박수를 쳤고 뒤따라 박자를 맞춘
격려의 박수가 객석을 가득 메웠다. 그녀는 관객들의 성원을 받으며
무사히 연주를 마쳤지만 다음날 공연에서는 부은 손목을 감추느라
때아닌 긴 장갑을 껴야 했다. 속도 모르는 관객은 색다른 패션이라고
생각했을 테지만 말이다. 그 후로 무대 감독들은 긴치마를 입고
나오는 연주자들에게 "치마 조심하세요."라는 말을 잊지 않았다.

3. 이따금 등장하는 팀파니 주자,
쉬는 도중 무료함을 달래려 의자를 앞뒤로 움직이다가…

교향악단 단원들이 연주장에 들어설 때 대부분 악기를 애인
껴안듯이 조심스럽게 가슴에 품는다. 이때 '007가방'을 들고 때로는
선글라스까지 써 마치 스파이처럼 보이는 단원도 있다. 이들이 바로
타악기 주자들이다. 하지만 검정 가방에서 꺼내는 물건들은 드럼
등을 칠 수 있는 스틱(나무막대기), 목탁, 트라이앵글, 캐스터네츠 등
좀스러운 것들로 마치 고물장사를 방불케 한다.

그런데 타악기 주자들은 연주 중 해프닝을 가장 많이

일으키는 부류이다. 연주에 이따금 등장하다 보니 고참 주자들은
연주 중 졸다가 차례를 잊어버리는가 하면, 조는 모습을 감추려고
선글라스를 쓰기도 한다. 연주 중 악기를 잘못 건드려 타악기들이
와르르 무너져 내리는 해프닝이 벌어지기도 한다. 지금은
작고하셨지만 서울시립교향악단의 타악기 수석 주자인 김인학
씨는 평생을 오케스트라 타악기 주자로 활동한 이 계통의 전설적
인물이다. 그가 서울시립교향악단 정기 연주회 때 다른 파트 연주
중 의자를 앞뒤로 움직이며 자기 차례를 기다리던 중 갑자기 연주단
아래로 떨어진 엄청난 사건이 벌어졌다. 그 당시 타악기 주자가 앉는
연주단 끝자리는 높이가 무대에서 2m 정도였다. 무대 바닥으로
의자와 떨어진 김 선생은 정신을 차린 후 떨어진 의자를 밟고
간신히 기어올라 제자리로 돌아가 자기 차례의 팀파니를 쳐대며
아슬아슬하게 연주를 끝냈다. 믿기지 않는 틀림없는 사실임을
어찌하리.

4. 음악당의 NG들

방송에서 NG는 다시 촬영할 수 있다. 그러나 음악회 NG는 다시 할
수 없는 시간 예술이다. 예술의전당 음악당은 30년을 돌이켜보면
세계적으로 유명한 연주자들이 모든 한두 번 이상 연주한 아시아의
유명 공연장이라 장담한다. 유명 연주자들도 가끔 난감한 상황에
처할 때가 있다. 바이올리니스트 길 샤함은 연주 때 바이올린 줄이
끊어져 당황했으나, 재빨리 무대 뒤로 달려가 새 줄을 갈아 끼우고
아무 일 없는 듯 연주를 끝마침으로써 청중들에게 감동을 주었다.
역시 피아니스트 공상동(孔詳東) 연주 때 피아노 줄이 끊어져
오케스트라 반주를 틈타 끊어진 피아노 줄을 옆줄에 잡아매어
공연을 끝낸 적이 있다. 피아노 솔로일 때 줄이 끊어지는 경우는
무대 밖에 대기하는 피아노 조율사가 긴급히 투입되어 피아노 줄을
갈아 끼우고 새로 연주하는 경우가 많다. 오케스트라 경우에도 악기
문제가 간혹 있는데 바이올린 악장 줄이 끊어지면 맨 뒷줄에 있는
바이올린 주자가 앞사람 주자에게 건너 건너 연결해주고 본인이
빠지는 게 관례다.

오래전 부천필하모닉오케스트라 오보에 부수석인 이명진

씨는 공연 도중 자신의 악기를 놔두고 옆 오보에 주자의 악기를
빼앗아 불다 다시 건네주고 연주 때는 다시 뺏어 불고 하는 모습을
보였다. 공연 후 만나 물어보니 자기 악기가 고장 나서 연주를
무사히 끝내기 위해 옆 주자의 악기를 빌려 썼다고 했다. 그는
웃고 있었지만 막상 무대 위에서 당황스러운 것은 연주자들이
아니면 상상하기 힘들다. 간혹 피아니스트와 바이올리니스트들은
연주 중 조그만 실수를 했을 때 관객에게 시치미를 떼는 방법으로
몸을 일부러 더 흔들면서 연주해 관객들을 눈속임하곤 한다. 이런
눈속임의 대가는 지휘자다. 지휘자는 지휘 도중 악보를 놓쳐 연주가
어딘지 모르고 당황할 때 오른손에 쥐고 있는 지휘봉을 무조건 빙빙
돌리며 왼손으로 재빨리 악보를 찾아 위기를 넘긴다. 연주가 끝난 후
무대 뒤에서 단원들에게 겸연쩍은 웃음으로 미안함을 표시한다.

까다로운 해외 연주자들의 계약서

외국 유명 연주 단체를 초청할 때 필수적으로 출연계약서를
작성하게 된다. 동구권 오케스트라의 내한공연은 출연료, 일정,
숙식 등 단조로운 계약서로 보통 A4 용지 2장이면 충분하다. 하지만
유럽과 미국의 유명 교향악단을 초청할 때 계약서는 복잡하고
까다롭기 짝이 없다. 부록을 포함해 수십 장이 넘는다. 그중 몇
가지를 소개하면 다음과 같다.

우선 지휘자용 승용차는 리무진이어야 하며 운전기사는
영어를 구사해야 한다. 단원들이 타는 버스에는 에어컨과 화장실이
있어야 하며 버스마다 통역원 1명이 타야 한다. 우리나라엔 화장실
딸린 버스가 과거에 그랜드 하운드라는 고속버스에는 있었지만
지금은 거의 없기 때문에 사정을 설명하고 보통버스로 대체하곤
한다. 또한 버스로 이동할 때 2시간을 넘겨서는 안 되며 이동 중
1시간이 지나면 꼭 휴식을 가져야 한다. 만약 휴식을 갖지 못할 때는
단원들과 합의해야 하며, 공연장 도착 후 반드시 30분 이상 휴식을
취한 후 연주를 한다.

예술의전당 초청으로 음악당에서 미국 볼티모어 심포니
오케스트라가 연주할 당시 8시 공연을 앞두고 교통체증으로 공연

시작 15분전 도착했으나, 공연장 도착 후 의무적으로 30분 지나 연주해야 한다는 미국교향악단 노조법 등으로 인해 30분이 지난 8시 15분에 연주를 시작해 무대와 공연기획부 직원들의 애를 태운 적이 있다.

　　악기에 관련된 조건은 더욱 까다롭다. 악기는 공연 하루 전에 도착해야 하며 보관 창고는 방습, 환풍 장치가 필수적이다. 운송 트럭은 20도 내외의 온도를 유지하는 장치를 갖추어야 한다. 여름철 항온, 항습 트럭을 구하지 못할 때 소, 돼지를 운반하는 냉동차를 급구해 대체하기도 했다. 세계적인 가수인 클리프 리처드 내한공연 계약서는 가수가 공연 장소에 대해 전시 또는 테러 등 위험하다고 생각되면 출연료를 돌려주지 않고 일방적으로 계약을 파기할 수 있다는 조항을 제시해 S기획사가 공연을 포기, 다른 기획사가 악조건을 수용하고 공연을 주최했다. 북한 핵 문제 등 한반도 정서에 따른 까다로운 조건이 그 당시나 지금이나 변함없다. 그러한 남북한 환경이 안타깝기만 하다. 지금은 고인이 된 세계적인 지휘자 카라얀(Herbert von Karajan)은 계약서에 리허설 중 객석이나 무대에 단 한 사람이라도 있으면 리허설은 물론 연주도 하지 않겠다는 조건을 제시해 관계자들을 난감하게 만든다.

　　1995년 예술의전당 초청으로 내한한 세계적인 성악가 바바라 핸드릭스(Barbara Hendricks) 계약서 내용에는 "The Artists kindly asks the audience not to interrupt the different song group with applause."라는 문구가 있었다. 요약하면 관객들이 연주 중간에 박수를 치지 않도록 해달라는 내용이지만 왠지 한국 관객의 수준을 낮게 보는 것 같은 씁쓸한 기분이 들었다. 1994년 공연한 소프라노 카티아 리치아렐리(Katia Ricciarelli)는 무대 천장에 매달린 마이크를 제거하지 않으면 공연을 취소하겠다고 으름장을 놔 무대 직원들을 난처하게 만들었다. 계약서상 녹음한다는 내용이 없는데 몰래 녹음하는 게 아니냐는 것이었다. 무대 직원들은 별일 다 보겠다는 표정이었지만 별수 없이 마이크를 제거해야 했다. 한술 더 떠 녹음실은 그녀의 매니저에 의해 공연 내내 점령당하고 말았다. 독일의 유명한 메조소프라노 군둘라 야노비츠(Gundula Janowitz)는 프랑스산 백포도주를 준비해달라고 요청해 공연이 끝날 때까지

포도주 한 병을 다 비우고도 조금도 취한 기색 없이 열창으로 관객을 매료시켜 공연 관계자들을 놀라게 했다.

　　1993년 내한공연을 가진 세계적인 테너 플라시도 도밍고(Placido Domingo)는 계약서에 더운 수건과 차가운 수건, 생수는 반드시 특정한 상표를 요구해 궁금증을 불러일으켰다. 마침내 공연 때 무대 뒤에 더운 수건과 차가운 수건이 가득 쌓이고 생수병이 나란히 놓인 탁자가 준비되었는데, 마치 무대 뒤는 식당(?)으로 바뀐 듯했다. 아무튼 도밍고는 공연 중간중간 들락거리면서 더운 수건, 찬 수건으로 손을 닦고 생수를 마시며 긴장을 풀었는데 세계적인 명성만큼이나 특이한 모습이었다.

예술가들이 사랑하는
클래식 공연의 메카, 음악당

정리. 한정호
음악칼럼니스트 · 에투알클래식&컨설팅 대표

지난 20여 년간 동아시아 지역에는 대규모 아트센터와 그랜드
오페라하우스가 집중적으로 개관했다. 1997년 도쿄 신국립극장,
2003년 싱가포르 에스플러네이드, 2004년 상하이 동방예술중심,
2007년 베이징 국가대극원, 2010년 광저우 국가대극원, 가나가와
예술극장, 2012년 가오슝 국가공연예술센터, 2015년 광주
아시아문화전당, 하얼빈 오페라하우스가 연달아 개관했다. 2022년
개관을 목표로 하는 부산 오페라하우스가 런칭하면 기존의 서울
예술의전당, 나고야 아이치현 아트센터, 효고현립 문화센터와
더불어 동아시아 아트센터 – 오페라하우스의 거대 그물망이
완성되는 셈이다.

　　그러나 동북아 각지의 아트센터마다 운영상의 난맥이나
기획 프로그램의 비전과 철학 부재, 자연재난에 따른 국고 보조
감소 등 다양한 이유로 부침을 거듭했다. 30년 넘게 아시아
문화예술진흥연맹(FACP)이 연차 총회를 통해 페스티벌과
아트마켓을 통한 공연 상거래 활성화를 꾀했지만 유의미한 수준에서
공립 아트센터-오페라하우스의 지속 가능한 운영 대안을 제시하진
못했다. 예술의전당 역시 2000년대 초반, 세계 10대 아트센터
진입을 목표로 브랜드 가치 제고를 위한 조직 개편과 마케팅 능력
제고를 권장했지만, 세계 10대 아트센터의 구분이 임의적이라는
비판에 무력했다.

　　역사나 인생사처럼 아트센터도 주변 환경에 도전받고 이에
응전하면서 나이를 먹는다. 예술의전당은 건립 연차로 보면 동북아

아트센터의 맏형과 다름없다. 예술의전당이 겪은 시행착오와 발전상이 후발주자들에겐 살아 있는 교과서다. 예술의전당 건립 당시 40대 초반의 건축가 김석철에 설계를 맡긴 정책 결정의 과감성은 지금 봐도 놀랍다. 특히 예술의전당의 리노베이션 과정에서 김석철이 밝힌, 미래를 바라보는 시야는 기록물로 남겨 동북아 아트센터의 운영에 참고할 만하다.

> "오페라하우스를 지을 당시, 로열오페라하우스 총단장이 그러더군요. "지금이 아니면 수백 년이 지나서라도 극장은 화재의 위험에서 자유로울 수 없다. 극장에서의 화재는 큰 인명 피해를 동반한 대형사고로 이어질 수밖에 없다." 그래서 다른 건 몰라도 주 무대 네 면에서 방화 커튼이 내려오고 스모크후드가 위로 열리면서 불길을 건물 밖으로 빼낼 수 있게 해 인명 피해가 없게끔 장치해야겠다는 생각을 했습니다."

(2007년 12월 12일) 화재 당시 그 장치들이 제 몫을 해냈다. 무대는 화마에 큰 피해를 입었지만 관객을 비롯한 출연진과 관계자들의 인명 피해는 전혀 없었다.

> "한가지 우려했던 건 지난 십수 년간 불이 난 적이 없으니 과연 그 장치가 제대로 작동할까 걱정스러웠습니다. 아무리 좋은 장치를 해놔도 직원들이 끊임없이 점검하지 않으면 아무 소용이 없거든요. 직원들의 보이지 않는 헌신적인 노력이 인명 피해를 막은 것인데 화재 자체에만 언론의 관심이 집중돼 아쉬웠습니다."

비록 화재 복구에서 출발한 오페라극장 리노베이션이었지만 그는 오히려 긍정적으로 생각했다. 개관 당시 한정된 예산 때문에 상대적으로 소홀했던 음향판과 객석을 '이제는 제대로 손볼 수 있겠구나'라는 생각이 먼저 들었다고 한다. 오페라극장은 소리의 초기반사음이 약했는데 프로시니엄의 각도를 조정하고 객석 벽면의

음향판을 교체해 음향을 획기적으로 개선했다.

> "오페라극장 갈 때마다 찜찜했는데 이제 소리가 제대로
> 들리니 무엇보다 그게 제일 기쁘더라고요.
> − 2010년 1월호『예술의전당과 함께 뷰티풀 라이프!』의
> 「주인의 마음으로 예술을 짓다−건축가 김석철」중

1981년 9월, 서울이 88서울올림픽 개최권을 따낸 뒤로 한국의 사회
간접 자본 시설은 빠르게 정비됐다. 국립국악당·국립현대미술관이
신축됐고 독립기념관 건설도 박차를 가했다. 예술의전당 부지도
정부와 서울시의 조정을 통해 서초동으로 결정됐다. 일반적으로
탁상에서 머물던 복합예술공간 논의가 진전되고, 그것을 실행으로
옮기는 과정은 초대형 국가 이벤트가 인프라를 확충하는 모델의
전형이다. 일본은 오페라를 위한 아트센터 건립을 위해 1972년
신국립극장 설립준비협의회를 발족해 1997년 신국립극장을
개관하기까지 25년이 걸렸다. 예술의전당은 1982년 리서치를
시작으로 그 이듬해 설계에 들어가 전관 개관의 의미가 있는
오페라극장 완공까지 10년이 걸렸다. 한국방송광고공사의 수수료
수입으로 건설 재원을 마련했다. 엄밀히 보면 국고(國庫)가 종잣돈은
아닌 셈이다.

　우선 88서울올림픽 문화축전의 소화를 목표로 1988년
2월, 콘서트홀이 자리한 현재의 음악당과 서울서예박물관이 1차
개관했다. 초기에는 1977년 개관한 파리 퐁피두센터를 지향해
건축·영화를 아우르는 종합 예술센터를 검토했지만, 개관 준비
인력들이 주목한 곳은 영국 바비칸센터였다. 1982년 예술의전당
건립이 개시된 해에 공교롭게도 롤모델인 런던 바비칸센터가
완공됐다. 설계와 건설까지 30년이 걸린 바비칸센터의 사례를
답습하지 않기 위해, 예술의전당 인력들은 국외 문물과 노하우를
받아들이는 데 열성적이었다. 현지 스태프들이 내한해서 건네는
자문을 통해 예술의전당 음악당의 하드웨어가 구축됐다.

　예를 들어, 음악당 합창석의 벽면을 목재로 마감하는
것부터 음악당 앞에 별도의 건물을 두어 향후 다목적으로 활용하는

아이디어까지, 지금 보면 당연하지만 당시에는 새로운 시도가
건물과 시설 곳곳에 스며들었다. 국내 최초의 클래식 전용 콘서트홀
건립을 가장 먼저 반긴 그룹은 음악가들과 연주단체, 언론사
문화사업부를 위시한 공연 수입사, 고전 음악 애호가 집단이었다.
특히 신망받는 국내 음악가들이 음악당 공연을 마친 다음 어쿠스틱
면에서 국내 최고 수준임을 여러 경로로 확인해주면서, 음악당은
명실공히 국내 클래식 공연의 메카로 자리 잡아 갔다.

클래식과 함께 걸어온 30년

대중이 달라진 국격을 음악당에서 확인한 계기는 1988년
‹서울국제음악제›였다. 모스크바필하모닉오케스트라, 재소(在蘇)
성악가 류드밀라 남(Ludmila Nam), 넬리 리(Nelly Lee)의 공연은
"역사적 매듭을 푸는 감격적 사건"(1988년판 『문예연감』)이었고,
해당 공연을 미처 보지 못한 이들에겐 새 베뉴(venue)에 대한
신비감을 키우는 계기였다. 국제무대에 혜성처럼 등장한 조수미도
같은 행사에서 볼 수 있었다. 음악당 운영은 초기부터 영미권
아트센터의 노하우를 따랐다. 바비칸센터-런던심포니오케스트라와
케네디예술센터-워싱턴 내셔널심포니의 경우처럼 예산을 직접
지원하는 전속 단체를 두는 대신, 역량을 갖춘 연주단체의
정기연주회를 우선 대관으로 배정해서 공간의 '음악적 명소화'를
유인했다. 여의도 KBS홀이 1991년 문을 열었지만 KBS교향악단은
오랫동안 음악당에서 이원으로 정기연주회를 개최했다.
서울시립교향악단도 2005년 재단 독립 이후 음악당 정기연주회를
우선했다.
　　　예술의전당은 음악당 개관에 맞춰 기획한 ‹개관기념음악제›를
시작으로 ‹세계합창제›와 ‹교향악축제›, ‹실내악축제›처럼
장기간에 걸쳐 본질에 충실한, 호흡이 긴 프로젝트를 추진했다.
특히 1989년 이래 매년 이어오는 ‹교향악축제›는 런던의 BBC
프롬스(BBC Proms)를 제외하면, 동아시아는 물론 세계적 명성의
콘서트홀에서도 찾기 어려운 장수 심포닉 프로젝트다. 1998년부터
일본 스미다 트리포니홀이 지방 악단을 도쿄에 초청하는 ‹비지팅

1998

NOVEMBER

5

THURSDAY

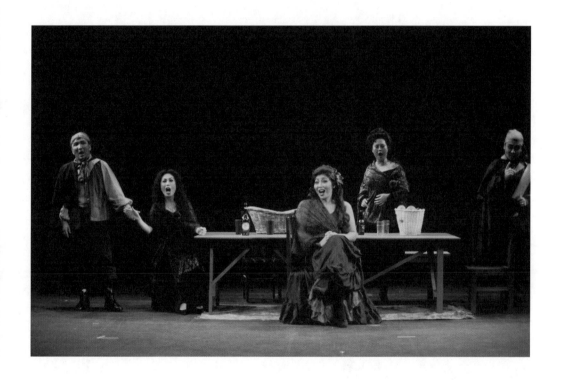

한국 오페라 50주년 기념, ‹서울오페라페스티벌› 개최

예술의전당은 오페라하우스 개관 5주년과 한국 오페라 50주년을 기념해 오페라페스티벌 조직위원회를 구성하고 ‹서울오페라페스티벌›을 개최했다. 1998년에 개최된 첫 번째 페스티벌(‹카르멘›, ‹리골레토›, ‹라 보엠›)은 11월 5일부터 29일까지 총 15회의 공연을 가졌다.

총 관람객 수 2만4천 명, 회당 평균 관객 1천6백 명, 유료 관객 점유율 79%, 객석판매율 60%, 입장권 매출액 3억8천만 원 등 당시 우리 오페라 역사에 경이적인 기록을 남겼다. 사진은 ‹카르멘› 공연 장면.

오케스트라페스티벌〉을 열지만, 일주일간 다섯 악단 정도로 진용이 꾸려진다. 〈교향악축제〉의 동북아 라이벌을 꼽으려면, 도쿄 인근 뮤자 가와사키가 매년 여름 3주에 걸쳐 일본 10여 개 악단을 묶어 공연하는 〈페스타 가와사키〉 정도가 눈에 띈다. 그동안 〈교향악축제〉의 내실을 위해 특정 주제를 부과하는 권고가 자주 지적되었는데, 예술의전당은 올해 홍콩필하모닉오케스트라 초청 등 방문 객원 악단의 폭을 국외로 넓히고 있다. 1994년 지휘자 금난새 주도의 〈브람스페스티벌〉, 1990년대 후반에서 2000년대 중반으로 이어진 임헌정/부천필하모닉오케스트라의 〈말러 교향곡 시리즈〉와 〈브루크너 교향곡 시리즈〉, 2010년대 초반 김대진/수원시립교향악단과 김민/ 서울바로크합주단(현 코리안챔버오케스트라)이 합세한 〈그레이트 3B 시리즈〉는 국내 단체의 핵심 역량을 예술의전당이 기획으로 견인한 대표 사례다. 관객층을 세분화한 〈청소년 음악회〉와 〈11시 콘서트〉의 시도는 곧바로 전국에 확산됐고, 음악당 행사를 진행한 인기 음악가들도 여러 곳에 퍼졌다.

베르나르트 하이팅크(Bernard Haitink), 이작 펄만(Itzhak Perlman), 마르타 아르헤리치(Martha Argerich), 미샤 마이스키(Mischa Maisky), 요나스 카우프만(Jonas Kaufmann) 같은 현역 명인들뿐 아니라 므스티슬라프 로스트로포비치(Mstislav Rostropovich), 다닐 샤프란(Daniil Shafran), 스비아토슬라프 리히테르(Sviatoslav Richter), 라자르 베르만(Lazar Berman), 주세페 시노폴리(Giuseppe Sinopoli)처럼 지금은 세상을 떠난 전설적인 음악가들도 독주자와 지휘자로 음악당을 찾았다. 88서울올림픽 이후, 한국을 방문한 명문 해외 오케스트라들은 음악당을 예외 없이 거쳤다. 2008년 영국 음악지 『그라모폰』이 선정한 '세계 TOP 20 오케스트라' 랭킹 중에서 한국을 찾지 않은 보스턴심포니오케스트라(11위), 메트오페라오케스트라(18위), 사이토키넨오케스트라(19위)를 제외하면 로열콘세르트허바우, 베를린필하모닉오케스트라, 빈필하모닉오케스트라, 런던심포니오케스트라, 라이프치히게반트하우스, 체코필하모닉오케스트라 등 명단에 오른 거의 대부분의 악단이 예술의전당 음악당에서 공연했다.

다시 변화의 길목에 서다

국내에선 신설 공연장의 어쿠스틱 평가가 각양각색으로
이뤄지지만, 서구 공연장이 신뢰하는 지표는 홀에 정기적으로
오르는 음악가들의 질적 평가다. 특히 베를린필하모닉오케스트라,
런던심포니오케스트라처럼 한국에 자주 오는 악단 멤버들은 이미
음향적 조건과 반사 내용, 리허설과 본 공연의 차이에 대한 이해가
축적되어 이제는 음악당을 자신들의 악기로 포용하는 단계에
이르렀다. 2011년 라이프치히 게반트하우스를 리드한 리카르도
샤이(Riccardo Chailly), 2012년 바이에른방송교향악단의 첫 내한을
이끈 마리스 얀손스(Mariss Jansons)는 투어 매니지먼트를 통해
내한공연은 최소 2회 공연이 담보되어야 하고 그 공연은 반드시
예술의전당 콘서트홀에서 이뤄져야 한다고 조건을 명시했다.
이들은 이전까지 국내 다른 공연장에서도 지휘한 거장이다.
파보 에르비(Paavo Jarvi), 블라디미르 아슈케나지(Vladimir
Ashkenazy)는 콘서트홀의 어쿠스틱이 연주하는 동안 새로운
영감을 불러 일으켜줘 고맙다는 인사를 공연 후 로컬 관계자에게
반복적으로 전한다.

　　2016년 서울 송파에 클래식 전용 홀이 새롭게 마련되고,
2020년대 초 또 다른 대형 클래식 공연장이 신설될 것으로
예고되면서 예술의전당 음악당도 지금의 명성에 안주할 수 없는
시장 환경이 마련됐다. 2005년 음악당 보수공사, 2011년 IBK챔버홀
개관처럼 굵직한 인프라의 점검이 중기적 관점에서 요구되며,
이는 음악당의 미래 번영과 연결된다. 특히 하드웨어 확충을 위해
국고와 기업 후원 이외에 재원을 마련할 다양한 능력이 기대된다.
2013년 음악당에 도입된 객석기부제는 해외 예술경영의 우수
사례를 예술의전당이 적극적으로 포용한 경우다. 공연장 이름에
기부자(데이비드 게펜(David Geffen) 1억 달러, 약 1천100억
원)의 네이밍을 허락한 링컨센터가 공공성을 담보하는 추이를
자세히 연구할 필요가 있다. 각자 위치에서 오랫동안 음악당을
살펴온 전문가들의 제언을 통해 앞으로 음악당이 나아갈 방향을
모색해보고자 한다.

예술의전당 음악당을 말하다

피아니스트 백건우

세계 주요 도시 어디에나 뉴욕 링컨센터, 워싱턴 케네디예술센터처럼 복합공간이 있다. 서울에도 음악당, 오페라하우스, 미술관이 함께하는 공간이 생겼다는 게 무엇보다 기뻤다. 예술의전당 음악당은 세계 어느 무대에도 뒤처지지 않는 공연장이다. 내부 디자인부터 음악회를 위한 홀임을 알 수 있다. 음향도 아주 좋은 편이다. 무대에 서는 사람에겐 그 무대가 얼마나 편안한지가 중요한데, 콘서트홀은 2,400석이 넘는 규모이지만 편안한 느낌을 준다.

1990년에 처음 예술의전당에서 독주회를 했는데, 두 시간 반 정도 되는 프로그램을 무사히 마쳤다. 음악회는 연주자만 열심히 연습해서 연주한다고 다가 아니다. 홀이 음향을 받쳐줘야 하고, 악기가 좋아야 하고, 음악회와 리허설이 순조롭게 이뤄져야 하고, 그와 관련한 모든 사람의 음악회에 대한 인식이 높아야 한다. 음악회에선 관객 눈에는 보이지 않는 많은 일이 일어난다. 그들이 무대 뒤에서 일을 얼마나 잘 처리하느냐에 따라 그 홀과 도시, 나라의 수준이 달라진다고 할 수 있다. 예술의전당은 악기도 좋고 관리도 잘한다. 특히 조율하는 이들이 매우 훌륭하다. 무대 감독들도 굉장히 열심히 일한다. 연주자가 최대한 성공적인 연주를 할 수 있도록 도와준다. 정말 고맙게 생각한다. 이런 서비스는 다른 세계무대에서도 보기 어렵다.

보통 베토벤 피아노 소나타 공연을 8일 동안 한다고 하면 1,000석 내외 홀에서 하기 마련이다. 2,000석이 넘는 공간에서 하는 건 세계적으로도 드문 일인데, 예술의전당이 감사하게도 그 프로젝트의 의미를 높이 사고 중요성을 이해해줬다. 이번 9월 공연도 성공적으로 마무리되면 좋겠다. 다만 객석에 앉아서 오케스트라 소리를 들을 때 현이 위로 뜬다는 느낌을 받는데, 이 점은 보완되면 좋겠다. 발코니 쪽으로 소리가 향하니 다른 홀도 마찬가지겠지만, 더욱 풍부한 소리를 위해 패널을 조금 변경하는 것도 좋을 거 같다.

바이올리니스트 김남윤

예술의전당 음악당 개관은 음악가에겐 최고의 흥분이자 기쁨이고
자랑이었다. 외국에서 온 동료 선생들에게 음악당을 보여주면
감탄사를 연발하며 놀라워했다. 대한민국 음악가라면 음악당이
가장 중요한 연주회장일 것이다. 오랫동안 활동해온 나도 그렇다.
그래서 가장 신경 쓰이는 공간이다. 어린이 앙상블을 종종 음악당에
세우는데, 그들에겐 이곳이 꿈의 무대다.

2011년 콘서트홀 독주회는 돌이켜봐도 정말 특별한
추억이다. 2014년에는 정년 기념 음악회를 제자들이 콘서트홀에서
열어줬는데 그것도 잊을 수 없다. 콘서트홀 무대는 나갈 때부터
기분이 좋아진다. 중앙에 서도 같은 기분으로 연주할 수 있다. 무대가
큰 편이지만 당황스럽지 않다. 과거 서울 공연장 중엔 너무 넓어서
황당한 느낌이 든 곳도 있다. 관객으로 콘서트홀 객석에 앉으면
2층과 3층은 소리가 아주 좋은데 1층 중앙열, 그러니까 보통 가장
비싼 값을 받는 자리에서 소리가 잘 안 들린 적이 있다. 보정 장치를
통해서 보완됐으면 한다.

한국예술종합학교가 개원할 때도 참여했는데, 내가 다닌
줄리아드 음악학교와 링컨센터의 관계처럼 한국예술종합학교도
예술의전당과 인접해야 학생들이 창의력을 계발할 수 있다고
판단했다. 예술의전당이 콩쿠르에서 입상하거나 유망한 신인에게
조금 더 많은 연주 기회를 주는 공연을 기획하면 좋겠다. 나는 외국
연주자와 국내 예술가와의 금전적인 차별을 감수하고 늙어왔지만,
후배들과 제자들 세대는 더 나은 대우를 받으면 좋겠다. 악기 은행을
비롯해 정부가 나설 분야와 예술의전당이 해야 할 몫이 30주년을
기점으로 한 번 정리되었으면 한다.

대전예술의전당 오병권 관장

서울시립교향악단 재직 시절, 정명훈 예술감독에게 향후 시즌
일정을 전할 때 연주 장소를 예술의전당으로 보고하면 표정이
밝게 바뀌었다. 외국 연주자를 섭외하기 위해 2년 후 공연의 선
대관이 절실한데 예술의전당이 시행한 것도 기획에 도움을 줬다.
어쿠스틱은 관객들의 의견이 갈리지만, 국내 최초의 클래식

전용 홀 기준에선 합격이다. 합창석을 포함해 1층 1,500석, 2층 600석, 3층 400석으로 나뉘는 분포는 티켓을 판매하기 용이한 좌석 배분이고, 청중 입장에서도 예산에 맞춰 좋은 좌석을 찾기 쉬운 형태다. 지하철과 마을버스가 연계되어 있고, 무엇보다 주차 공간이 넉넉한 편이어서 교통 접근도 초기보다 나아졌다. 대전 예술의전당에 와서 다목적홀인 아트홀 음향을 검토했는데, 이곳을 극예술 전용관으로 하고 예술의전당 음악당 같은 클래식 전용 홀을 별도로 짓는 게 낫다는 판단으로 건립 운동을 하고 있다. 헤르베르트 폰 카라얀(Herbert von Karajan)이 오르간이 없는 산토리홀을 두고 "가구가 없는 집 같다."라고 비유했는데, 사용 빈도는 낮지만 오르간이 구비되어 콘서트홀을 빛냈으면 한다.

향후에는 무엇보다 교육 프로그램에 투자를 늘리면 좋겠다. 더불어 최근에 제기되는 예술의전당과 국립예술단체 편입에 관한 담론에선, 예술단체는 투자 대비 발전 속도가 더디다는 점에 유의해야겠다. 공연장은 유명 악단 공연을 유치하면 티켓 매출입 상승 같은 가시적인 성과가 보이는데, 서울시립교향악단도 2005년 재단법인이 되고, 2006년 정명훈 예술감독 취임 후 정명훈 효과를 보기까지 시간이 걸렸다. 산하 단체가 투자 효과를 내지 않는다고 극장이 지원을 망설이면 결국 예술단체는 망한다.

크레디아 정재옥 대표

크레디아는 1995년 고토 미도리(Goto Midori)와 아이작 스턴(Isaac Stern)을 필두로 음악당 공연을 시작했다. 아이작 스턴이 "서울에도 이런 멋진 공연장이 있었냐?"라며 놀라움을 표했던 게 기억난다. 지난 3월 마지막 은퇴 투어를 가진 테너 호세 카레라스(Jose Carreras)도 음악당의 어쿠스틱이 마음에 들어 후반부와 앙코르 곡목을 정통 오페라로 대폭 수정했다. 2000년 조선국립교향악단의 서울 공연 때 공훈 예술가 김병화의 첫 리허설에서 배꼽티에 청바지, 선글라스 차림으로 나타난 조수미를 보고 당황한 북측 예술가들의 모습도 선하다.

거액이 드는 정상급 솔리스트와의 악단 공연에 있어 음향과 좌석 수는 절대적이다. 그런 점에서 콘서트홀은 지배적인 위치에

있다. 휴식과 전시 공간, 다양한 먹거리, 익숙해진 교통 접근도 비교
우위에 있다. 서울시립교향악단이나 코리안심포니오케스트라와
같은 공공 연주단체에 우선 대관을 하면서, 아시아 투어 중에 그
날짜가 아니면 서울에 올 수 없는 외국 연주가들을 예술의전당에
세울 수 없을 때 민간 입장에선 곤란을 겪는다.

피아노와 오케스트라 파트를 빠르게 전환하는 첨단
무대장치나 영상이 첨부된 음악 공연의 콘텐츠를 UHD, LED
급으로 재생하는 영상 장비가 보완되면 좋겠다. 외국에 나가다
보면 런던 사우스뱅크센터가 오래전부터 IMG, 아스코나스 홀트,
해리슨 패럿과 공동으로 기획하는 〈인터내셔널 피아노 시리즈〉가
인상적이었다. 민간 기획사가 활성화되어야 아티스트, 예술 단체도
상생할 수 있다. 예술의전당의 각종 기획 시리즈에 민간과의 협업
확대를 제안한다. 예술의전당이 유명 스타를 두고 민간과 경쟁하는
것보다 마케팅 능력이 부족한 우수 단체를 재조명하고 미래
관객을 개발하는 방향으로 선회한 것을 환영한다. 민간이 접근하기
어려운 기획공연을 영세 매니지먼트사와 공조하길 기대한다. 향후
예술의전당이 프레젠테이션과 큐레이션 기능을 강화하고, 아티스트
공급과 마케팅은 민간이 나눠 맡는 형태로 가면 어떨까 한다.

최고의 홀이 만들어내는 최고의 연주

콘서트홀과 IBK챔버홀

김재수
원광대학교 교수

김남돈
삼선엔지니어링 대표

모든 악기는 악기 각각에 성능과 개성이 있고 연주자의 역량 및
개성과 어우러져 다른 음악으로 탄생한다. 그러나 동일한 연주자가
같은 악기를 가지고 연주했다 하더라도 연주되는 공간에 따라
전혀 다른 음악이 만들어진다. 이는 홀이 가진 음향 특성이 모두
다르기 때문이다. 결국 어떠한 악기라도 최종적으로는 홀 자체가
가지는 음향 성능 내에서 울릴 수밖에 없다. 좋은 홀에서는 뛰어난
음향과 훌륭한 연주가 공존하게 되며, 최고의 연주는 최고의 홀과
자연스럽게 연결된다. 예술의전당에 건립된 오페라극장, 콘서트홀,
IBK챔버홀은 건축물인 동시에, 그 자체가 역시 '거대한 악기'라
말할 수 있다.

콘서트홀

연주자에게 있어 콘서트홀의 음향적 공간은 관객에게 음악을
전달하기 위한 도구이다. 연주자는 악기를 자유자재로 다루면서
음악을 표현하고 홀의 음향적 공간을 느끼면서 이를 통해 관객에게
음악을 전달한다. 이러한 일련의 과정에서 연주자는 음악 공간을
도구로써 이용한다. 소리를 듣는 동시에 내고 있기 때문에 홀과
연주자 사이에는 상호작용적인 관계가 발생한다. 이는 다시 한번
공연장이 거대한 악기임을 증명하는 것이다.

　　　1988년 준공되어 지난 시간 동안 한국을 대표하는 전문
음악 공연홀로 자리한 예술의전당 콘서트홀은 연중무휴로

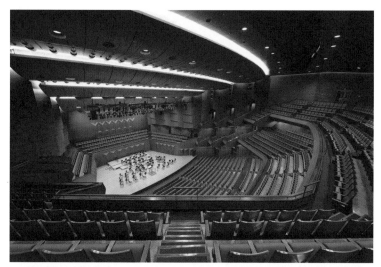

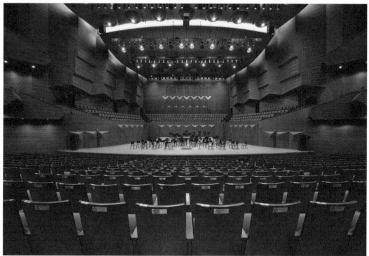

[그림1] 콘서트홀 내부 및 객석

이용되는 공간으로 로비, 백스테이지, 지원 공간 등의 주요시설이 장기사용으로 노후화되었고, 장애인 편의시설과 여자 화장실 부족 등 이용객 편의시설 확충이 시급하였다. 이에 2005년 음악당 전관에 대한 시설 개선 공사를 시행함으로써 세계 유명 공연장에 걸맞은 음악 전용홀로 재개관하였다.

　한국의 대표 음악 전용홀로서 재개관하기 위해 리모델링의

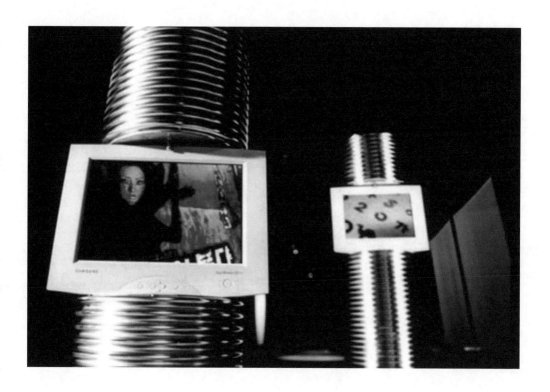

한가람디자인미술관 개관, 기념전 ‹일상 속의 디자인 발견›

예술의전당은 정부의 '문화비전 2000'에 의거해 예술 자료관 1층에 디자인미술관을 개관하였다. 한가람디자인미술관은 개관 당시 국내 유일의 디자인 전문 미술관으로 현재까지도 디자인 예술의 본산으로 그 자리를 이어오고 있다. 개관기념전으로는 ‹일상 속의 디자인 발견›전이 11월 11일부터 이듬해 1월 20일까지 열려 많은 관람객을 불러모았다.

객석 수	총 객석수: 2,430석(1F~2F: 1,183석, 3F: 849석, 4F: 398석)
건축음향	실체적: 22,500m³ 잔향 시간(RT): 2.07초(공석 시) 초기 감쇠 시간(EDT): 2.18초 음악 명료도(C80): -0.89dB 저음비(BR): 1.13 허용 소음도: NC 15~25 이하
기타	① 무대에서 발생되는 유효 반사음 전달 보강 　　무대 벽체를 확산 벽체로 구성함으로써 연주자들 간의 앙상블을 높이고 　　객석으로 전달을 효율적으로 함으로써 초기반사음을 확보하였다. ② 측벽에 확산 벽체 마감으로 인한 측면 반사음을 향상시킴 　　측벽에 요철면을 갖는 확산 벽체를 설치함으로써 벽면에 전달되는 음파를 　　효과적으로 확산시켰다. ③ 객석 후벽 면에 흡음재 사용 　　공연 시 필요한 음에 대한 손실을 최소화하고 불필요한 음을 제거하기 위해 　　후벽에 고밀도의 유공판을 사용함으로써 음향적 장애를 해결했다.

[표1] 콘서트홀의 개요

기본 방향은 신축 당시의 건축 계획 의도와 입면 이미지를 최대한 유지 및 확보하면서 관람, 공연, 관리에 역점을 두고 계획하였다. 노후된 시설은 개선하고 부족한 부분은 보완하며 없었던 것은 새로 만들어 넣는다는 공간의 활성화를 통하여 이용객 편의 증진과 공간 개발 및 개선을 통해서 공연장으로서의 효율성을 제고시키는 것을 목표로 하였다. 리모델링의 설계 주안점은 첫째로 음악당의 건축 음향 보완 및 인테리어 개보수, 둘째로 음악당 로비의 건축 음향 개선 및 인테리어 개보수, 셋째로 이용자(연주자, 관객)의 편의시설 확충 및 시설 개선 등이었다.

2,430석 규모로 새롭게 리모델링된 콘서트홀은 건축음향특성을 고려하여 편안한 디자인과 크기로 객석 의자를 교체하였으며 객석 바닥 마감재인 코르크 타일과 카펫을 새롭게 교체하여 객석 소음을 최소한으로 줄임으로써 안락한 감상 분위기를 만들었다. 2014년에는 지하층 로비를 리노베이션 하여 관객 편의시설(카페, 화장실 등) 및 회의실, 리허설룸을 추가 설치하였다.

음악 전용 공연장인 콘서트홀에서 가장 중요시되는 음향 특성은 음의 확산(擴散)과 산란(散亂)인데 예술의전당

콘서트홀에서도 이 조건은 매우 중요한 요소이다. '확산'과 '산란'의 관계에서 소리가 산란함에 따라 그 음장에서 확산성이 어떠한 영향을 받는지 수치화할 수 있다면 더없이 좋을 것이다. 실제 소리를 산란하는 물체가 있으면 그것이 없는 경우보다 확산성이 높아지는데, 확산은 음장의 상태를 나타내고 산란은 음파의 상태를 나타낸다. 따라서 홀을 확산이 좋다, 잘 확산되었다 등으로 평가하는 음향학자들이 있지만 정확한 표현으로는 부족하다는 생각이 든다. 또 '확산 벽', '확산성 벽면'이라는 단어도 사용되는데 이는 음파의 반사지향 특성이 입사각과 동일하게 반사되는 것이 아니라 전 방향 또는 특별한 면으로 확산되는 것을 말한다. 따라서 음파를 산란시키는 면에 대해 '요철(凹凸)이 있는 면', '까칠까칠한 면' 등으로 표현하기도 한다. 콘서트홀에서 '산란 음장'을 이상적으로 생각했던 시기도 있었지만 그에 너무 가까워지면 음상이 희미해지기 때문에 확산성이 너무 높은 것은 바람직하지 않다. 예술의전당 콘서트홀에서는 벽체의 요철(凹凸) 구성을 통해 음의 확산과 산란을 확보하였으며 비록 관객들이 인식하고 있지는 못하더라도 건축 음향 이론이 공연장 각 부분에 적용되어 최고의 음향성능을 확보하고 있음은 또 하나의 흥미로움이다.

리모델링 공사 중 콘서트홀 공사는 음악 전용 홀로서의 건축 음향 조건에 대한 시설 개선을 최우선으로 고려하여 시공되었다. 이를 위해 건축 음향 및 객석 내부 잔향을 중점적으로 고려한 실시 설계를 진행하였다. 전문 분야 자문단을 구성하고 운영 결과물을 설계에 반영하였으며, 해외 유사극장 시설견학 및 결과물을 계획에 반영하였다.

콘서트홀 공사는 일반 건축 공사에 비하여 정밀한 시공과 심미적인 디자인이 요구되는 공정의 중대함을 고려하여 계획부터 시공까지의 전 단계를 아우르는 철저한 자료조사와 현장 실측, 그리고 각계 전문가들의 검증 결과가 실제 시공에 반영될 수 있도록 하였으며, 특히 콘서트홀의 건축 음향을 위하여 객석의 측벽, 천장에 요구되는 음향 반사와 확산을 제고하기 위하여 마감재(wood veneer)의 하지재로 고강도 보드를 사용하였다.

IBK챔버홀

예술의전당 음악당의 기존 리허설홀은 실내악단의 증가되는 공연 수요에 부응하고 예술의전당 공연 공간의 전문성(오페라극장, 콘서트홀, 리사이틀홀, 챔버홀)을 확대하기 위한 목표로 리노베이션하여 중규모 챔버홀로 바뀌었다. IBK챔버홀은 실내악 연주를 기준으로 설계되어진 홀이다. 공연 시 충만한 잔향감 및 공간감이 매우 중요하므로 체적은 4,000m³, 객석은 610석 규모를 수용하면서 적절한 울림이 있는 음 환경을 조성하기 위해 잔향 시간은 1.70초(공석 시)로 설계되었다. 이러한 설계 기준에 따라 시공을 진행하여 완공 후 측정한 잔향 시간은 1.72초(공석시)로 나타나 실내악 공연에 적합한 울림의 특성을 확보하였다.

IBK챔버홀을 한마디로 정의하면 '공연장의 새로운 표준! 무대 소리 그대로 객석의 관객에게 전달되는 것'이다. 국내에서 이토록 음향에만 초점을 두고 심혈을 기울인 공연장은 일찍이 없었다고 해도 과언이 아니다. 최적의 음향과 적절한 규모를 갖춘 IBK챔버홀의 등장으로 국내 중견 연주인들과 실내악 단체들이 대중에게 더 친근하게 다가갈 수 있을 것으로 전망된다.

이 공간은 국내에서는 상당히 이례적인 것으로 기기를 활용한 객관적 음향 성능의 측정뿐만 아니라 음악가 입장에서 느끼는 주관적 평가까지 곁들일 만큼 음향에 심혈을 기울여 건립한 홀이다. 기존의 콘서트홀이 오케스트라 등 대규모 공연만 녹음이 가능했던 반면, IBK챔버홀은 리사이틀과 실내악까지 녹음이 가능하며 공연장 내 동시녹음이 가능하다는 장점을 가진다. 또한 하부의 공조실과 완전히 분리한 뜬 바닥구조를 통해 진동을 최소화했고, 공조실과 IBK챔버홀 모두 차음·흡음 처리를 함으로써 소음 역시 최소화하였다.

IBK챔버홀을 실내악 전용 홀로 사용하기 위해 다음과 같은 사항들을 검토하였다. 즉, 용적을 고려한 적정 잔향 시간, 저음 에너지 향상, 건축 음향 시뮬레이션, 방음·방진 등이다.

용적에 따른 적정 잔향 시간 범위는 홀 체적이 4,000m³일 경우 1.4~1.5초(만석시) 범위로 검토되었다. 홀의 음향적 특성이 따뜻한 느낌을 가지게 하기 위해서는 발생되는 음의 저음 에너지를

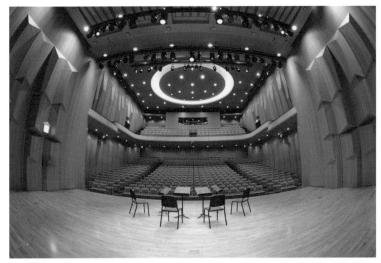

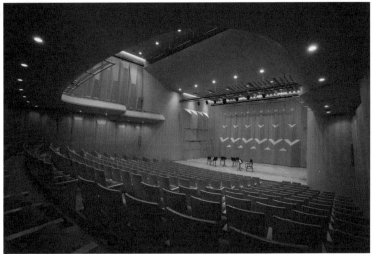

[그림2] IBK챔버홀 내부 및 객석

확보하여 높은 저음비를 갖게 하는 게 중요하므로 마감 재료 구성시
밀도가 높은 단위 면적당 50Kg/㎡(F.G BOARD 3겹)의 밀도를
확보하여 계획하였다.

　　　또한 IBK챔버홀의 건축 음향 설계는 음향 시뮬레이션을
실시하여 각 음향 성능 평가 지수에 대한 범위를 선정한다.
IBK챔버홀의 경우 관객 610석을 수용하는 실내악 전용 홀로

객석 수	총 객석수: 610석(1F: 454석, 2F: 146석, 안내인석: 10석)
건축음향	실체적: 4,000㎥ 잔향 시간(RT): 1.72초(공석시) 음악명료도(C80): 0.02dB 허용 소음도: NC 15~25이하
기타	① 무대에서 발생되는 유효 반사음 전달 보강 IBK챔버홀의 무대 천정부의 형태를 기울어지게 함으로써 객석으로 음이 전달할 수 있도록 하였으며, 객석의 천장 형태를 곡면 형태로 구성하여 유효반사음이 객석으로 잘 전달될 수 있도록 하였음 ② 측벽에 확산 벽체 마감으로 인한 측면 반사음을 향상시킴 무대와 측벽에 요철면을 갖는 확산 벽체를 설치함으로써 벽면에 전달되는 음을 효과적으로 확산시킴 ③ 객석 후벽면에 흡음재 사용 IBK챔버홀의 공연 시 필요한 음에 대한 손실을 최소화하고 불필요한 음을 제거하기 위해 후벽에 고밀도의 유공판을 사용함으로써 음향적 장애를 해결함 ④ 유효 반사음의 확보를 위한 고밀도 마감재 사용 반사재 선정시 저음부에 대한 음에너지를 확보하여 유효한 반사음을 확산하기 위해 단위 중량이 최소 40kg/㎡이상(틀 포함)인 고밀도 마감재료를 선정하여 설계에 반영함

[표2] IBK챔버홀의 개요

계획함에 있어 체적의 한계가 있었다. 따라서 최대한의 잔향 시간을 확보하기 위해 음향적 장애가 발생할 수 있는 후벽 일부분에만 흡음재를 사용하고 나머지 부분에는 고밀도 소재를 사용하여 음의 반사 및 확산 효과를 계획함으로써 음악 공연 시 요구되는 잔향 시간 범위를 확보하고자 하였다.

　　IBK챔버홀은 실내악 전용 공연장으로 적정 실내 소음도 기준을 NC 20 이하로 설계하기 위해 무대와 객석은 외부로부터 전실과 준비 공간 등을 구성하고, 밀도가 높은 소재로 분리하여 구성하였다. 또한 무대 바닥의 하부에 위치한 공조실로부터의 진동 전달을 최소화하기 위해 뜬 바닥 시스템(floating floor system)을 도입하였으며 바닥 방진 구조로 발포폴리우레탄(PUR) 방진재를 설치하였다.

　　습식 벽으로 이루어진 벽체에 고밀도 소재로 마감하여 방음효과를 향상시켰으며, 무대와 객석 주변에 전실과 준비 공간으로 배치함으로써 외부로부터의 소음 전달을 일차적으로 차단하였다.

한가람미술관은 조형예술을 수용하는 종합 미술관으로서 초기부터 소장품 중심으로 상설 전시와 기획 전시를 주로 하는 기존의 박물관, 미술관과 운영 면에서 차별화를 꾀했다. 역동적으로 변화하는 오늘의 미술에 무게를 두면서 다양한 기획전과 대관전을 유치했다. 기획 전시 역시 순수 자체 기획과

타 기관과 공동으로 주최하는 공동 기획으로 이루어졌다.

‹한국미술 상황전›, ‹젊은 시각‑ 내일에의 제안전›, ‹무당개구리의 울음전› 등 다양한 기획전을 통해 역동적으로 변하는 오늘의 미술을 조명하고 새로운 미래를 내다보는 창작의 마당이 되었다. ‹이집트

문명전›, ‹메소포타미아 문명전›, ‹간다라 미술전›, ‹스키타이 문명전› 등 문명사를 인문학적으로 조명하여 세계 미술사를 거시적으로 재정립하기도 했다. ‹루브르 미술관›, ‹바티칸 미술관›, ‹호남성 박물관› 등의 유물전은 한가람미술관이 세계 저명 미술관 네트워크의 한 허브로 자리 잡는

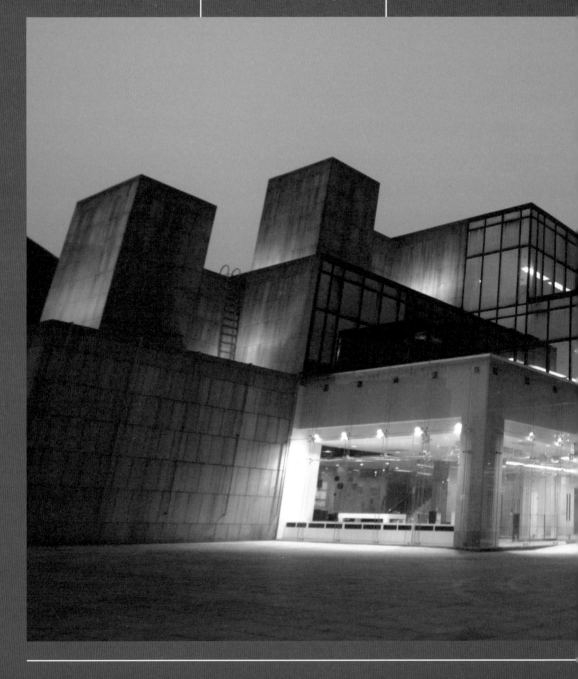

계기가 되었다. 2007년부터는 공동 주최 ‹오르세미술관›전을 시작으로 세계 유수의 전시들을 만나볼 수 있는 자리를 마련했다. 2008년의 국립푸시킨미술관의 ‹렘브란트를 만나다›, 2009년의 ‹구스타브 클림트전›, ‹인물사진의 거장 카쉬전›, ‹모네에서 피카소까지›, ‹색채의 연금술사 루오전›, 2010년의 ‹영국근대회화전›, 2013년의 ‹조르쥬 루쓰›, ‹알폰스 무하 : 아르누보와 유토피아›, 2014년의 ‹쿠사마 야요이전›, ‹에드바르드 뭉크전›, 2015년의 ‹페르난도 보테로›, ‹피카소에서 프란시스 베이컨까지› 같은 전시들은 많은 관객을 예술의전당으로 불러 모았다. 이밖에도 블록버스터형 전시, 아트페어형 전시 등 새로운 전시 문화를 선보이는 '플랫폼'의 역할을 담당하여 우리나라 전시 문화의 진화에 이바지했다.

한가람디자인미술관 1999

국내 최초의 디자인 전문 미술관이다. 일상 속에서 디자인에 대한 방향성과 실험성을 공유하며 문화로서의 디자인이 지니는 중요성을 알리는 데 목적을 두었다.
　　개관 기념전 ‹일상 속의 디자인 발견›을 시작으로 생활 속의 혁신과 새로운 감각을 선보여 온 한가람디자인미술관은

이탈리아, 영국, 스웨덴, 핀란드 등 유럽뿐만 아니라 일본, 이스라엘 등 국외 디자인의 흐름을 소개하고 국제적인 디자인 교류의 장을 마련했다. 2002년부터 시작한 ‹서울디자인페스티벌›, 2005년 ‹생활디자인 2−더 쇼룸› 전시로 많은 젊은 디자이너를 등장시키며 생활 속에서의 즐거움과

편리함이라는 도구의 유희적 사고를 동시대성과 함께 꾸준히 펼쳐내며 디자인 영역의 확장을 시도했다. 이들 전시는 도자기, 섬유, 패션, 그림동화, 건축, 조경, 타이포 등 디자인 전 영역의 고른 발전과 지속적인 창작의 계기를 만들었다.

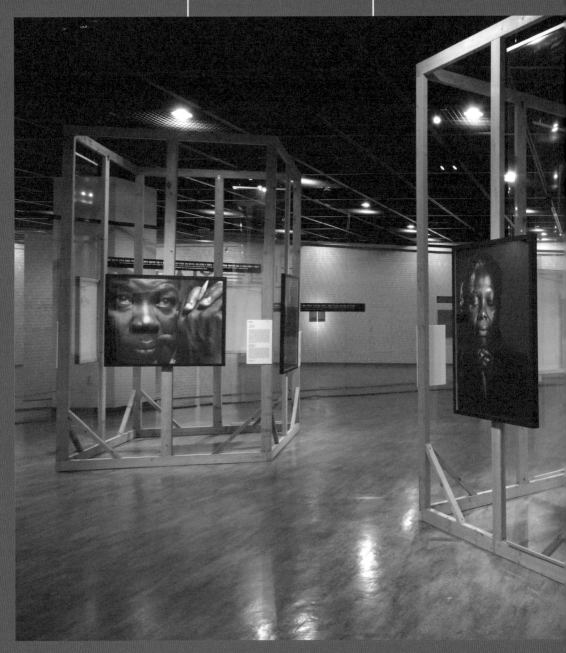

2000년부터 2006년까지 ‹도시환경과 디자인› 전시를 매년 개최하여 공공 디자인에 대한 새로운 방향을 제시하기도 하였다.

국제적으로 첨예한 이슈들을 사회비판적 메시지로 변환시키는 영국 작가 조나단 반브룩의 ‹내일의 진실›(2004),

한국의 방대한 디자인근현대사를 정리한 ‹신화 없는 탄생, 한국 디자인 1910~1960› (2004), ‹모호이너지의 새로운 시각›전 (2005), ‹20세기의 디자인 혁명−베르너 팬톤›(2007)과 같은 세계 디자인사에 영향을 끼친 디자이너들의 전시는 관람객들로부터 큰 사랑을 받았다.

또한 최근에는 디자인 범위를 확장하여 ‹퓰리처상 사진전›(2010, 2014)과 ‹스튜디오 지브리 레이아웃전›(2013) 등의 전시도 개최하여 많은 관객을 불러 모았다.

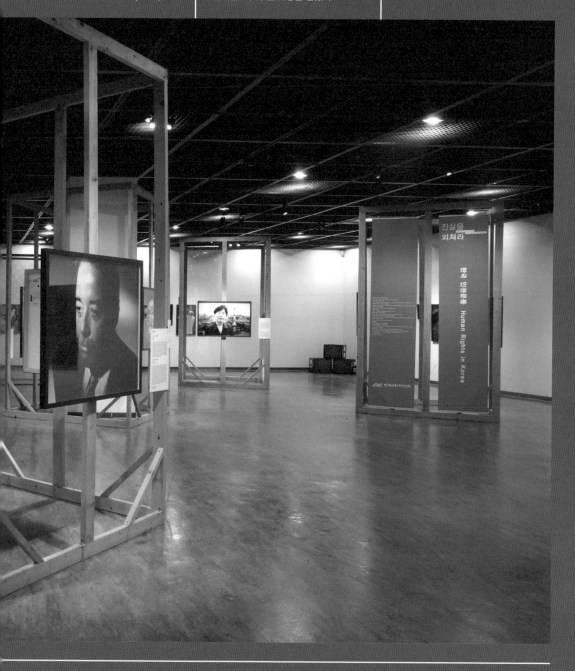

예술과 대중 사이의 전문 미술관, 한가람미술관과 한가람디자인미술관

김미진
홍익대학교 미술대학원 교수, 전 예술의전당 전시예술감독

1987년 재단법인 설립을 시작으로 이듬해 음악당과 서예관(현 서울서예박물관)을, 1990년에 한가람미술관을, 1993년에 오페라하우스 전관을, 1999년에 한가람디자인미술관을 연이어 개관한 예술의전당은 대한민국을 넘어 아시아 최초로 설립된 복합예술기관이다. 당시 국내 상황을 살펴보면 86아시안게임과 88서울올림픽이 개최되어 국민들은 문화에 대해 관심을 보이기 시작하였고, 1990년에 문화공보부가 문화부라는 독립행정부처로 발족하면서 '모든 국민에게 문화를'이라는 모토를 설정하고 통제와 규제를 완화하며 국민의 문화향유권을 확대하는 정책을 시작했다. 예술의전당은 이러한 시대적 요구를 받아들여 국내에서는 유례가 없는 복합문화공간이라는 개념에 입각하여 설립되었고 시각예술 분야를 담당하는 공간으로써 한가람미술관, 한가람디자인미술관, 서울서예박물관으로 세분화하며 차례로 건립하고 전통과 현대 전반에 걸친 전시와 교육 사업을 펼치고 있다.

미술관 전시의 경영 시험대

예술의전당의 미술관, 박물관 정책은 크게 문화예술진흥법(2012년 2월 17일 시행)에 의거하여 문화예술의 창달과 국민의 문화향유 기회 확대를 위한 문화예술 공간의 운영과 문화예술 진흥에 기여하는 목적 아래 문화부와 특수법인체인 예술의전당의 운영정책 안에서 실행된다.

공공기관인 예술의전당은 미술인들의 기대와 바람과는
달리 행정의 자율성을 갖지 못하고 문화부의 지시와 통제의
영향력으로부터 자유롭지 않았다. 설립 초기에는 미술관이
아닌 조형예술관의 의미를 가졌다. 이는 예술의전당이라는 큰
틀 안에서의 활동성에 주안점을 두며 기획 전시, 생활미술까지
포함하는 포괄적인 개념을 담고자 하는 의도를 내포한다.

소장품이 없는 프로덕션 방식의 운영 방향은 초기의
불투명한 운영 예산에서 비롯되었다. 그러나 새로운 예술 형식을
폭넓게 수용하고 살아 있는 조형 예술 공간, 창조적인 예술 공간,
첨단 장비를 필요로 하는 현대예술 장르를 적극적으로 받아들이기
위함이기도 했다. 한가람미술관은 초기부터 미술관 기획 전시와
전시장을 임대하는 대관 전시로 운영하고자 했다. 기획 전시 역시
순수 자체 기획 전시와 타 기관과 공동으로 주최하는 공동 기획
전시로 이루어지도록 했다.

2002년에는 정식으로 소장품과 전시 체계를 보완하여
미술관과 박물관으로 등록하면서 본격적인 정규 미술관 시대를
연다. 초기에는 이데올로기로 평가하는 미성숙한 행정과 정서
문제로 전시를 억압하며 대중들의 감상 기회를 박탈한다는 평을
받았다. 그러나 대형 미술관이 많지 않던 시기에 전시예술감독과
전문 큐레이터들이 예술의전당의 정책을 이해하면서 시대에 필요한
연구와 기획을 해나간 한가람미술관과 한가람디자인미술관의
역할은 대단했다.

한가람미술관: 한국 현대미술사 조명과 현재 위치 확인, 그리고 청년작가 발굴의 장

1990년 한가람미술관 개관 기념전으로 한국 미술사에서
중요한 원로, 중진 작가 510명이 참여한 ‹예술의전당 미술관
개관기념전 – 한국 미술 오늘의 상황›전이 개최되어 미술계의 관심과
기대를 끌었다.

이어 개최된 ‹젊은 시각 – 내일에의 제안›전은 그 당시의
미술제도권 내에서 민중미술 계열 작업들을 수용하려는 야심

찬 첫 시도였다. 이 전시는 예술의 자유에 대한 시대적 표현의
시도였으나, 당시 시대적 상황과 함께 "윤범모 미술부장의
사퇴로 이어지며 예술의전당의 위상 정립과 운영에 영향을 끼친
전시"(『중앙일보』1990.12.26)로 평가된다. 규모 면으로나 기획
면으로나 한국 동시대의 현대미술을 전방위적으로 보여주는
주목할 만한 전시였다. 조덕현, 박영하, 이석주, 김근중, 한만영,
윤동천, 임옥상, 박불똥, 강요배, 김재홍, 김호석, 강경구, 류인
등 이 전시에 참여한 많은 작가들은 현재 한국미술사에 중요한
역할을 하고 있다. 이 전시 개념을 이어받아 1994년에 세 명의
평론가(윤진섭, 이재언, 이영재)가 각각 열 명의 왕성한 활동을
벌이는 작가들을 추천하여 ‹차세대의 시각전›을 열었다. 1992년에는
미술관의 새로운 아이템으로 미디어와 영상 시대를 겨냥한 주제의
‹미술과 사진전›을, 1993년부터는 중요한 업적을 이룬 원로작가의
예술세계를 집중 조명하는 시리즈 전시로 ‹운보 김기창 팔순기념전›,
1994년의 ‹김흥수전›, 1995년의 ‹원로작가 김보현전›, 1996년의
‹원로작가초대전 – 박석호› 등을 개최하였다. 이런 1990년대
전시들은 '한국미술사의 재발견', '동시대 이슈의 주제', '젊은 작가
발굴', '교육과 대중적 전시'라는 미술관의 정체성을 만들며 한국
미술계를 이끌어나간다.

　　　2001년의 ‹시대의 표현 – 상처와 치유전›을 통해 성동훈,
박준범, 전준호, 손정은 등 27명의 젊은 작가는 시대의 얼룩진
상처를 어루만지는 작품들을 선보였다. "시대와 사람의 상처를 읽고
이를 치유하려는 미술적인 시도들을 보여준다. 젊은 작가 27명이
참여해 때로는 은유적으로, 때로는 직설적으로 상처를 드러내고
그에 대한 처방을 제시한 작품"이라는 평가를 받았다.(『중앙일보』
2002.1.9) ‹SAC 젊은 작가전›은 유망한 작가 발굴을 위한 전시로
구본주, 이명복, 차상엽, 이승오, 김동기 등을 배출하였다.
한가람미술관은 2000년대부터 본격적으로 공공미술관의 왕성한
임무를 수행하기 시작하는데, 국내뿐만 아니라 해외에서 활동하는
한국 작가들을 조명하여 국내와 해외에 다시 소개하는 역할을
시도한다. 해마다 수많은 작가와 학생들이 세계 각지로 나가고 있고
이들이 국제적인 흐름을 접하며 자신만의 독창적인 미술 세계를

창조하여 세계무대에서 인정받기 위해 애써 온 지도 수십 년이
지났다. 이런 노력의 결과로 한국 현대미술이 국제적으로 어떤
위상을 차지하는지, 그리고 구체적으로 어떤 작가들이 세계무대에서
인정받는지를 국내 미술애호가들에게 소개하는 자리가 필요하였다.
2002년부터 2005년까지 네 차례 열린 ‹해외청년작가전›이나
2007년과 2008년에 두 차례 열린 ‹세계 속의 한국현대미술전›을
이은 전시로 2009년도에 ‹재외 한국 청년미술제 – U.S.B›전을
개최하였다. 세계 각국에서 유학이나 이민 후 작가로 활동 중인
젊은 한국 작가들뿐만 아니라 기획자들도 국내에 소개하는 전시는
각국의 문화와 환경에 접목된 작품들을 통해 한국미술의 새로운
흐름과 경향을 보여주며 “미래의 주역들을 배출”(『헤럴드경제』
2010.3.29)하는 역할이 기대된 장이었다. 세계 8개국 24명의 참여
작가들의 대형 설치작품은 “젊은 작가들의 이동성, 유동성, 그리고
탄력적 문화적 수용을 보여주면서도 탈(脫) 정치화되어가는 문화적
맥락에서 작가의 특이성을 강조”(홍익대학교 정연심 교수)한
중요한 전시로 회자된다. “이 전시는 향수에 젖지 않는다. 세계가
하나의 네트워크로 연결되면서 국가와 지역의 범주가 무너지는
‘21세기형 디아스포라(이주, 이산) 아티스트’의 세계를 짚어내기
때문”(『동아일보』 2009.11.17)이라는 평가를 얻어냈다.

　　　또한 그동안 단발적으로만 소개되었던 한국 현대미술사를
재조명하는 의미 깊은 전시들이 연이어 기획되었다. 2006년에 열린
‹1950-60년대 한국미술 – 서양화 동인전›은 전후 격동의 시대였던 그
당시 “동인 활동을 통해 척박한 환경 속에서도 여러 실험을 거치면서
우리만의 미술을 정립해가기 위한 노력”(『경향신문』 2006.12.26)을
보여주었다. 이어 2007년의 ‹1970년대 한국미술 – 국전과 민전›은
국전과 민전을 통해 극사실주의부터 반구상, 추상까지 한국
현대미술의 근간이 되는 다양한 경향의 작품들을 확인할 좋은
기회였다. “최근 들어 블록버스터 전시가 쏟아지고 있지만, 우리
미술사를 탐구하고 정리하는 아카데믹한 전시는 매우 드문 상황에서
이번 전시는 여러모로 평가할 만하다.”(『헤럴드경제』 2007.4.5)

　　　또 다른 시도로 세계미술계에 새롭게 부상한 아시아
작가들을 소개하는 기획을 마련했다. “중국에 이어 인도로.

아시아 미술시장이 글로벌 미술 컬렉터들에게 각광을 받으면서 중국과 인도 미술시장이 커지고 있다. 특히 인도 미술은 최근 가격이 급상승한 중국 미술에 비해 상대적으로 저평가됐다는 인식이 퍼지면서 컬렉터들에게 큰 관심을 받고 있다"(『매일경제』 2008.4.3). 2006년 〈혼성풍〉전에서는 인도와 한국의 젊은 작가들을, 2010년 〈세계미술의 진주, 동아시아전〉에서는 한국을 포함, 인도네시아·말레이시아·미얀마·필리핀·싱가포르·태국·베트남 등 총 8개국 23명(팀)의 다양한 작품을 선보여 새로운 예술의 발화지를 인식시켰다.

2003년부터 해마다 기획해온 〈미술과 놀이〉전은 대중을 위한 배려의 전시로 현대미술은 어렵다는 일반의 편견과 한국 작가들의 작품들로만 구성된 전시 한계를 극복하면서 많은 관객을 끌어모았다. 이 전시는 미적 경험을 삶에 접목시키고 일상화하며 교육적 효과를 가지는 미술의 새로운 사회적 역할을 시도했다. 관념에서 벗어나 자연스럽게 미술을 삶의 일부처럼 즐기고 체험하며 예술의 중요성을 일깨울 수 있게 했다. 이 전시는 2013년까지 흥미를 끌만한 동시대적인 주제로 체험과 창조의 경험들을 제공하며 많은 고정 관객들을 확보하였다. 2003년 〈빛과 색채의 탐험〉전, 2004년 〈구성 & 중심〉전은 미술의 조형적 요소를 교육적으로 다루며 많은 관객의 사랑을 받았다. 2008년 비타민스테이션 오픈에 맞춰 개관한 V-갤러리(현 한가람미술관 제7전시실)는 〈20세기 디자인의 거장 – 찰스 임스〉, 〈거울신화〉전을 비롯한 디자인, 사진, 회화 등의 소규모 전시로 관객들의 삶에 쉽게 다가가고자 노력했다.

한가람미술관은 초기부터 서구 유럽뿐만 아니라 세계 각국의 다양한 미술 현황을 소개하려는 국제전을 꾸준히 시도하였다. 구소련의 각 공화국 특징적 미술작품을 소개했던 1991년의 〈소비에트 연방 회화전〉, 남 아프리카공화국의 인종차별 정책에 반대하여 전 세계의 저명한 예술가들이 참여한 〈반 아파르트 헤이트전〉, 이탈리아 미래파 거장 〈카를로 카라전〉, 20세기 첨단 공학산물로 국내에서는 매우 접하기 어려운 홀로그램을 소개하여 새로운 매체에 대한 인식을 확대시킨 〈환상의 빛 – 알렉산더홀로그래피전〉, 1993년의 〈유럽공동체신진작가전〉,

독일의 신표현주의 대표 작가 〈임멘도르프전〉, 1994년의
〈프랑스현대유리공예전〉, 1995년의 〈미국현대공예전 – 흙과 유리의
속삭임〉 등이 그 대표적인 전시다. 당시 국제전의 경우 과중한
경비와 복잡한 행정 절차로 미술관에서의 전시가 쉽지 않았지만
각국 대사관과 문화원과의 문화외교 차원의 협력으로 이루어진 점이
주목할 만하다.

예술의전당 전시 부분에서 대형 기획전은 아주 중요한
비중을 차지한다. 1997년 고대 이집트 문명을 소개한 국내 최초의
전시 〈고대이집트문명전〉을 시작으로 1998년 〈중국문화대전〉,
1999년 〈간다라미술전〉, 2000년 〈고대메소포타미아문명전〉
등 세계 문명을 주제로 한 다양한 대형전시들이 열렸다. 특히
〈고대이집트문명전〉은 카이로에 위치한 이집트국립박물관이 소장한
아메네포 대왕의 황금마스크를 비롯한 보물 80점이 선보여 하루
평균 관람객이 4천 명이 넘는 뜨거운 반응을 보였다. 이 전시들은
해당 국가들과 긴밀한 유대관계를 지니고 있던 민간 전시기획사들이
주도하였고 블록버스터 전시의 시대를 여는 계기가 된다.

2000년부터는 국외미술관과 직접 협력하며 기획을
시도한다. 〈명청황조 미술대전〉은 중국 3대 국립박물관 중
하나인 요녕성박물관의 명대 초에서 청대 중엽까지의 소장품을
소개함으로써 아시아 원형 문화에 관심을 두게 하였다.

2003년의 〈루벤스·반다이크 드로잉전〉은 "바로크 미술의
대표적 화가 페테르 파울 루벤스(1577~1640)를 포함한 17세기
플랑드르 작가들의 드로잉 50여 점을 모아놓은 전시. 이 전시회가
국내 관객들의 관심을 끄는 이유는 루벤스가 그린 '한국인' 원작이
소개되고 있기 때문이다. 서양인이 그린 최초의 한국인으로 알려진
이 작품은 바로크 예술이 보여주는 이국적 취향과 드라마틱한 서술
형식을 잘 반영"(중앙대학교 김영호 교수, 월간 『서울아트가이드』
2004년 2월호)한 전시라는 평을 받았다.

이어 세계 명작 시리즈를 선보였는데, 2005년 〈서양미술
400년전〉과 〈밀레와 바르비종파 거장전〉은 17세기부터 20세기의
미술 흐름과 19세기 산업혁명 시기의 목가적인 풍경을 비교할
수 있어 일반인들의 많은 사랑을 받았다. 2007년부터는 공동

2001

JANUARY

20

SATURDAY

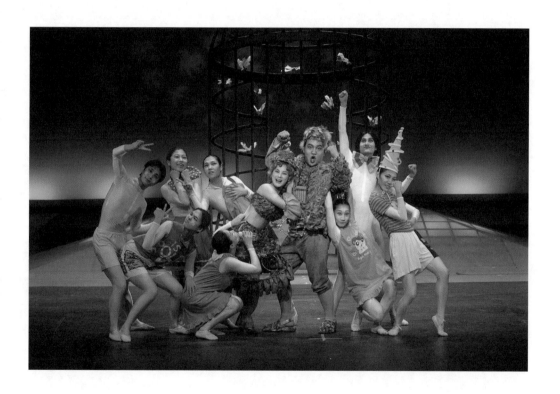

예술의전당 가족오페라 ‹마술피리› 개막

예술의전당은 마니아들의 전유물로만 여겨지던 오페라의 무겁고 엄숙한 이미지를 탈피해 남녀노소 누구나 쉽게 즐길 수 있는 '가족오페라'를 기획·제작했다. 오페라를 낯설어하는 사람들조차 친근하게 다가설 수 있도록 대중의 눈높이에 맞춘 것이 특징이다. 오페라 대사를 우리말로 바꾸고 한국적 정서를 가미해 오페라의 참맛을 떨어뜨리지 않으면서도 누구나 유쾌하게 볼 수 있도록 준비했다. 동화적인 요소로 어린이들의 시선을 사로잡으면서 함께 온 어른들에게 진한 여운을 남긴 ‹마술피리›는 2001년 1월 20일부터 2월 4일까지 스물두 차례 무대에 올랐고, 유료 관객 총 1만2천 명, 유료 객석 점유율 81%를 기록하며 큰 화제가 되었다.

주최 ⟨오르세미술관⟩전을 시작으로 세계 유수의 전시들을 만나볼
수 있었다. 2008년의 국립푸시킨미술관의 ⟨렘브란트를 만나다⟩,
2009년의 ⟨구스타브 클림트전⟩, ⟨인물사진의 거장 카쉬전⟩, ⟨모네에서
피카소까지⟩, ⟨색채의 연금술사 루오전⟩, 2010년의 ⟨영국근대회화전⟩,
2013년의 ⟨조르쥬 루쓰⟩, ⟨알폰스 무하: 아르누보와 유토피아⟩,
2014년의 ⟨쿠사마 야요이전⟩, ⟨에드바르드 뭉크전⟩, 2015년의
⟨페르난도 보테로⟩, ⟨피카소에서 프란시스 베이컨까지⟩ 등의
주옥같은 전시들은 많은 관객을 예술의전당으로 불러 모았다.

한가람디자인미술관: 일상에서의 디자인과 그 영역 확장을 시도
한가람디자인미술관은 1999년 '문화비전 2000'에 따라
문화체육관광부 소속으로 예술의전당에 위탁 운영되었다가
2008년에 한국디자인문화재단(현 한국공예디자인문화진흥원)으로
독립되었고, 일부 기능이 예술의전당으로 이관되었다. 1999년
⟨일상 속의 디자인 발견⟩전을 시작으로 일상 속에서 디자인에
대한 방향성과 실험성을 공유하며 문화로서의 디자인이
지니는 중요성을 알리는 데 목적을 두었다. 2002년부터 시작한
⟨서울디자인페스티벌⟩, 2005년 ⟨생활디자인 2 – 더 쇼룸⟩ 전시로 많은
젊은 디자이너를 등장시키며 생활 속에서의 즐거움과 편리함이라는
도구의 유희적 사고를 동시대성과 함께 꾸준히 펼쳐내며 디자인
영역의 확장을 시도했다. 뉴욕현대미술관에서 개최했던 ⟨Humble
Masterpieces⟩에서 수작 100여 점을 선택해 소개한 2008년 ⟨Humble
Masterpieces 디자인, 일상의 경이⟩전, 2009년 신세대 작가들의
일상 오브제 디자인 ⟨까사리빙 디자인워크 2009⟩전 역시 많은 이의
관심을 받았다.
다음은 디자인 영역과 타 장르와의 접목을 통해 영역을
확장하며 호평을 받은 전시를 소개한다. 2000년의 ⟨간판을 보다⟩,
2003년의 ⟨간판과 디자인전⟩, 2006년의 ⟨모빌리티, 움직이는
디자인전⟩은 공공 영역과 환경을 주제로 한 것이다. 2007년 '디자인
위크 어워즈'에서 최고 전시 상을 수상한 런던 디자인뮤지엄
전시를 모태로 한 2010년의 ⟨포퓰러 원 – 위대한 디자인 경주⟩전은

"자동차 경주를 속도 경쟁이 아니라 디자인 경쟁으로 간주해 '디자인 전시'로 끌어들인 점도 재미있지만 이를 보여주는 전시 공간도 매력적(월간 『디자인』 2010년 10월호)"이라는 평가와 많은 관객에게 새로운 디자인의 영역을 경험하게 하였다. 2004년에 한가람디자인미술관에서 열린 영국 작가 조나단 반브룩의 ‹내일의 진실›전은 글로벌 시스템 안의 다국적 기업의 횡포, 신제국주의, 전쟁 등 사회비판적 메시지를 담아 신선한 충격을 주었다. "오늘의 이단은 내일의 진실임을 그래픽 디자인으로 주장하며 국제적으로 첨예한 이슈들에 디자인의 칼날을 들이댄다."(『중앙일보』 2004.4.11) 한국의 방대한 디자인근현대사의 중간까지를 정리한 2004년 ‹신화 없는 탄생, 한국 디자인 1910~1960›을 비롯하여 2002년의 ‹브루노 무나리›전, 2005년의 ‹모호이너지의 새로운 시각›전, 2007년의 ‹20세기의 디자인 혁명 – 베르너 팬톤› 등은 세계 디자인사에 영향을 끼친 디자이너들의 전시 기획으로 큰 호평을 받았다.

2010년도 이후 한가람미술관과 한가람디자인미술관은 기획 전시가 줄고 몇몇 대형 기획사 위주의 대관 전시가 주를 이루는 성향을 보여 공공미술관의 역할에 대한 미술계의 문제 제기를 불러일으킨다. 오광수 전 국립현대미술관장은 "저는 미술관 운영 자문으로 참여해 왔는데 예술의전당 한가람미술관의 경우 미술관으로 지칭하기에는 어려운 요소가 있다고 봅니다. 즉 미술관은 컬렉션과 자료 연구, 기획 전시 등이 원활히 이루어져야 함에도 예술의전당의 경우 오직 전시 기능만 가지고 있습니다. 소장품이 없으니 상설 전시가 어렵고 그에 따른 연구 활동이 없는 것이죠. 예술의전당 미술관이 앞으로 미술관 기능으로 살려 나갈 것인지 현재의 기능만으로 지속할 것인지 궁금합니다. (중략) 다소 애매하긴 하지만 차선책으로 조형예술관이란 이름으로 하는 것도 괜찮으리라는 생각입니다"(월간 『예술의전당』 1993년 3월호)라고 말한다. 오병욱 전 예술의전당 전시예술감독은 "한가람미술관이 다양한 전시로 관객들의 눈을 즐겁게 하는 것으로도 보이지만, 현재까지 유지해오던 대관과 공동 기획 위주의 시스템은 기획자의 의도를 제대로 수용할 수 없어 미술관을 찾는 관객들에게 미술의 근간이 되는 조형 언어를 체계적으로 알릴 수 없는 한계성을

드러내기도 했다”(월간『예술의전당』2006년 9월호)라고 밝혔다.

상업주의에 물든 국공립미술관이란 타이틀로 예술의전당 한가람미술관은 ‘미술관이 아니라 미술 전시 공간’이라는 오명까지 듣고 있다. 일 년 내내 신문사와 대형 전시기획사에서 기획한 전시들에 공간을 내주고 있다는 평을 듣기도 한다. 이인범 상명대학교 조형예술학부 교수는 “미술관이 언론사와 손잡고 해외 유명 미술관의 작품들을 전시하는 것은 일본의 영향이다. 하지만 일본은 적어도 교육적 차원에서 대단히 중요한 전시일 경우 들여오며 그때도 미술관이 주축이 되고 언론사는 후원이나 협찬을 통해 전시를 유치하는 반면 우리나라는 언론사가 전면에 나선다는 점이 다르다.”(주간『뉴스메이커』757호, 2008년 1월)라고 꼬집었으며, 고 전수천 작가는 “돈을 잘 벌기 위해 보여주는 전시는 대중에게 도움이 안 되고 한국 문화예술을 발전시킬 수 없다. 예술의전당의 여타 문화공간에서는 쇼를 본다면 미술관에서는 사회, 문화, 예술, 철학이 응집된 무언가를 얻어갈 수 있는 곳으로 정착되었으면 한다”(월간『예술의전당』2003년 9월호)라는 바람을 전했다. 하계훈 단국대 교수는 “품위와 향유 층을 높이면서 재정 부담을 덜고 싶은 예술의전당의 전략은 조화되지 않는다. 우리가 부러워하는 외국의 미술관처럼 되기 위해서는 상응하는 투자가 필요하다”(월간『예술의전당』2003년 9월호)라고 말했다.

지난 30여 년 동안 문화향유자가 늘어나고, 그들의 수준을 향상시키는 데 한가람미술관과 한가람디자인미술관의 역할은 컸다고 본다. 그러나 대중 관람객뿐만 아니라 미술계의 주목을 받는 기관으로 역할을 하기 위해서는 예술과 대중 사이의 균형을 잡아가는 리더십과 미술 전문가, 마케팅 전문인의 균형적 배치가 요구된다. 예술의전당 조직 안에서 미술관은 보다 섬세한 운영이 필요하다. 대관과 공동 기획이 주를 이루는 가운데 현재의 예술 수용자, 관객들의 이해 안에서 좋은 전시를 고르며 유치하는 것도 큰 목적이기도 하다. 그러나 공공미술관의 역할에서 어느 정도 미술계의 발전을 위한 투자도 병행되어야 한다. 미술 전문가들을 수용하고, 양성, 배출하는 자리를 만들어야 그들에게서 새로운 창조적 가치를 발견할 수 있으며 예술이 계속해서 발전할 수 있다.

또한 이것이 기반이 되어 관객의 사고를 읽어내는 수준 높은 전시
콘텐츠를 개발하게 되고 교류나 시장 개척을 통해 수익을 창출할
수 있을 것이다. 특히 한가람디자인미술관은 시대의 조류와 함께
특화되어 발전할 수 있는 길이 무궁무진하다고 본다. 기관만의
특별한 정체성을 갖고 있을 때 더욱 매력적인 공간으로서 많은
사람들이 찾게 될 것이다. 앞으로 대중뿐만 아니라 미술계가
사랑하는 한가람미술관, 한가람디자인미술관이 되기를 희망한다.

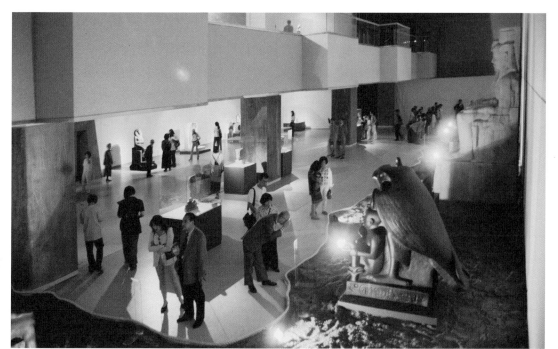

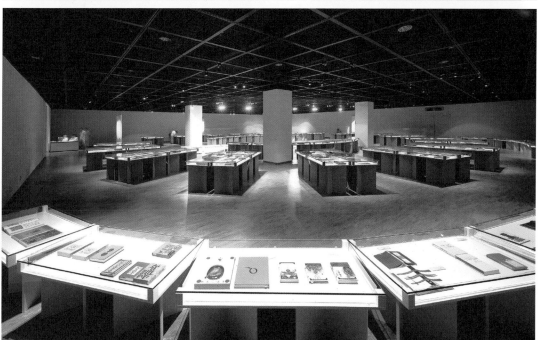

(위) 한가람미술관 내부 / (아래) 한가람디자인미술관 내부

서울서예박물관 1988

우리 한민족의 서예 예술 전통을 지켜가는 서예 전시 전문 공간이다. 근대화 과정에서 전통문화가 폄하되어 미술의 한 분야 정도로 축소된 서예가 1988년부터 독자적인 전시 공간을 확보함으로써 부활의 거점을 마련하였다. 서울서예박물관은 한국 서예 문화의 중심지 역할을 하며, 신라의 김생부터 조선 후기 추사 김정희에 이르기까지 30회에 걸친 ‹한국 서예사 특별전› 시리즈를 통하여 잊혀진 한국 서예사를 복원하였다. ‘학생 서예한마당’, ‘한국서예청년작가전’, ‘서예 아카데미 평가전’을 개최하여 일반 시민에 이르기까지 서예 문화의 저변 확대에 힘을 쓰는 한편, 독자적인 서예 세계를 개척하도록 작가 육성에 심혈을 기울여 왔다.

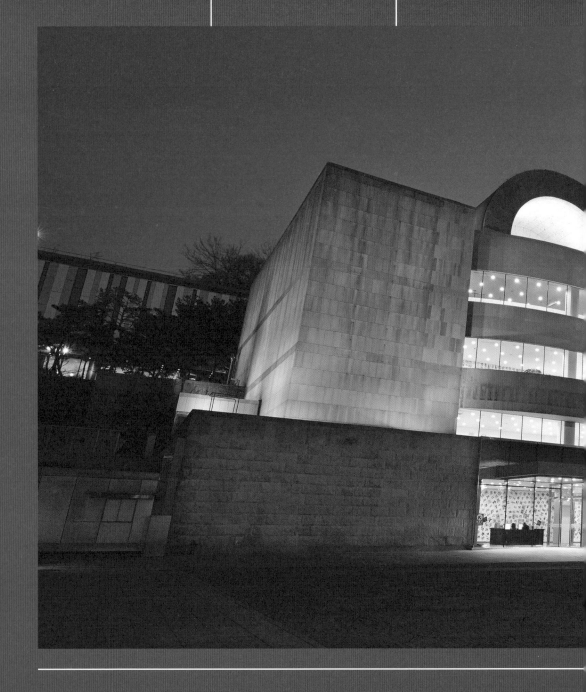

1988년 2월 15일에 개관한 서울서예박물관은 2014년 11월부터 1년 4개월간 리노베이션에 들어가 2016년 3월 1일 재개관했다. 120억 원 규모로 시행된 대대적인 공사를 통해 낡은 시설을 보완하고 공간 구조를 재구성했다. 전시장은 450여 평으로 규모가 두 배가량 확장되었으며 '실험, 현대, 역사'라는 세 가지의 특성에 따라 공간을 구분했다. 아카이브가 신설되었고 각 전시장에 항온항습 설비가 마련됐으며 수장시설도 전문화됐다.

서울서예박물관은 '대한민국 서예를 대표하는 뮤지엄'으로 불리며 동아시아와 세계 서(書)와 문자예술의 중심에 놓인 명실상부한 전문 뮤지엄으로 거듭나고 있다.

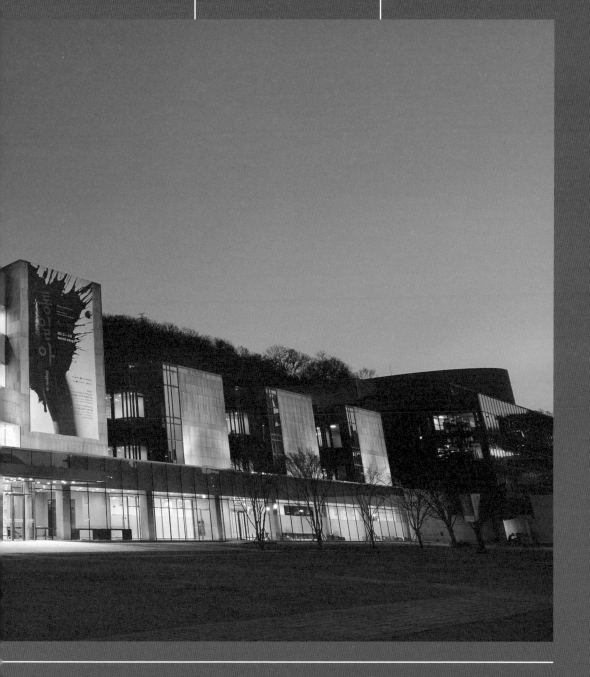

서울서예박물관 30년, 그 성과와 과제들

최병식
경희대학교 교수

'예술의전당 서예관'이라는 명칭으로 1988년 2월 개관한
서울서예박물관은 음악당과 함께 가장 처음 1단계로 오픈되었다.
'예술의전당'이라는 명칭이 매우 생소하게 느껴졌던 첫 출발
시기, 우면산 기슭에 공사를 시작할 때만 해도 과연 우리나라에서
상상하던 대규모의 아트센터를 건립할 수 있을지에 대한 의문이
많았다. 또한 음악당-서예관-미술관 순으로 이어지는 개관 단계에서
"왜 서예관인가?"하는 궁금증도 적지 않았다. 음악당 다음으로
미술관이 먼저 개관되는 순서가 일반적이지만 미술관보다 서예관이
먼저 출범한 것이다. 당시만 해도 서예관 건립은 매우 획기적이었고,
문화계 전반에 걸쳐서 되짚어볼 때 다소 놀라운 발상이었다.

극적인 설립 과정

서예관이 가장 먼저 건립된 배경에는 뒷이야기가 숨어있다.
원래는 미술관이 음악당과 함께 먼저 건립되는 안이 1983년부터
기획 과정에 들어가 있었다. 그러던 중 변수가 생겼다. 저명한
원로 서예가 일중 김충현(1921~2006) 선생이 1986년 8월 25일
국립현대미술관 과천관 오픈식에서 전두환 대통령에게 서예관의
필요성을 언급하였고, 이 의견이 수용된 것이다. 초기에는 건립지로
아차산 등 여러 곳을 물색하였으나 여의치 않았다. 이 과정에서 이미
대규모 아트센터를 건립 중이었던 예술의전당이 서예관을 유치하는
형식으로 극적인 방향 전환을 하게 된다. 장소는 기초공사가

진행되던 예술의전당 교육관 건물을 사용하기로 하고 서예관으로
설계함으로써 오늘의 이곳이 탄생하게 된 것이다. 당시 자문위원은
김기승, 송성용, 임창순, 배길기, 김충현, 이기우, 최정균, 정환섭,
서희환이었고, 운영위원은 정하건, 송하경, 윤양희, 권창륜, 김양동,
차경수, 필자인 최병식이었으며, 초대 이사장은 윤양중, 서예부장은
이철희, 건축가는 김석철이었다.

　　초기 서예관을 건립할 당시 그 명칭과 성격에 대한 예술계의
관심은 지대했다. 한국적인 전통성과 특수성을 확보하면서
아트센터의 정체성을 분명히 한다는 점에서도 좋은 아이디어라는
평이 대다수였고, 그 출발만큼이나 서예계와 미술계 전반에 걸쳐
기대가 높았던 것도 사실이다. 많은 관람객이 몰려들었고, 한국
서예의 새로운 전기를 맞이하는 기회가 될 것으로 여겨졌다. 개관
기념전으로는 〈한국서예일백년전 1848~1948〉이 준비되어 한국
서예의 맥락을 되짚어보는 획기적인 계기를 마련하였다.

30년의 명암과 서예사적 의미

서울서예박물관의 30년은 역설적으로 그 중요성만큼이나 굴곡진
과정을 지나게 된다. 서예관이 화려한 개막한 지 4년여가 지난
1992년, 건물의 일부 공간을 한국예술종합학교 음악원 학습장으로
전용하겠다는 문화체육관광부의 계획안이 발표되었다. 이에
서예계는 '서예관 수호'를 내걸고 일치단결하여 대응했다. 인사동의
백상기념관에서 철야농성을 하는 사태까지 이어졌고, 결과적으로
공간 전용은 백지화되었다. 이 사건은 서예관을 온전히 지켜야
한다는 일반의 입장에서도 중요한 사안이었지만 일견 서예계에서는
전체가 하나로 단합하여 서예에 대한 애착과 진흥의 열의를
보여주었다는 점에서 매우 중요한 의미를 지닌다.

　　한편 서울서예박물관 30년의 역사를 이루는 주요 사업들을
간략히 정리해보면 다음과 같다. 우선 1988년 〈한국서예일백년전
1848~1948〉과 〈서울올림픽아트페스티벌: 국제현대서예전〉이
기획되면서 초기에는 대규모 국내, 국제전 형식으로 서예 위상을
조명하는 전시들이 열렸다. 이어 역대 서예가 시리즈로 1989년 석재

서병오 회고전을 시작으로 영운 김용진, 자하 신위, 추사 김정희, 원교 이광사, 위창 오세창, 석봉 한호, 퇴계 이황, 표암 강세황, 다산 정약용 등의 전시를 순차적으로 개최하였다. 상당수의 전시에서 연구 논문이 게재된 도록을 발간함으로써 한국 서예 연구에 절대적인 기여를 하였다. 근현대, 당대 작가로는 동강 조수호, 원곡 김기승, 일중 김충현, 소암 현중화, 남정 최정균, 청명 임창순, 창암 이삼만, 심은 전정우 등의 전시와 자료를 발간하였다.

주제 기획전으로는 〈한국서예국전30년전〉, 〈조선후기서예전〉, 〈한글서예변천전〉, 〈오늘의 중국 서예 동향전〉, 〈서울 600년 고궁현판전〉, 〈애국지사 유묵전〉, 〈동아시아 문자예술의 현재전〉, 〈한국목판 특별전〉 등이 있다. 1988년 개관부터 매년 진행된 〈한국서예청년작가전〉은 2001년 14회를 맞이하였고, 2003년에는 〈한국서예청년작가전 1988~2003〉을 개최함으로써 청년 작가들의 발탁과 기회 창출에 기여했다. 한편 통섭적인 주제로서 최근 몇 년 사이에 개최된 〈조선 궁중화·민화 걸작 – 문자도·책거리〉, 〈한글 書×라틴 타이포그래피〉, 〈위대한 낙서 – THE GREAT GRAFFITI〉전 등을 들 수 있으며, 2017년에는 중국 서화의 거장 〈치바이스〉전이 기획된 바 있다.

이와 같은 전시 외에도 많은 양의 관련 도록을 출판하고, 대규모 교육 프로그램을 운영함으로써 시민 교육 체계를 확보하고, 대중적인 보급에도 힘썼다. 전반적인 전시 사업에서 두드러지는 특징은 개관 초기부터 10여 년에 걸쳐 고대, 근대 작가를 집중적으로 조명했다는 점이다. 당시까지만 해도 서예 분야에 대한 심도 있는 전시나 연구를 거의 찾아볼 수 없었던 우리나라의 현실에서 매우 핵심적인 역할을 한 것으로 평가된다. 특히나 전시와 함께 발간된 규모 있는 도록과 연구 논문, 도판 등은 이후 학술적인 연구에도 많은 영향을 준 선행 연구 자료로서의 가치를 지니고 있다. 특히 〈한국서예청년작가전〉과 같은 전시는 차세대 작가들의 등단이 매우 어려운 한국 서단의 상황을 감안한다면 신진 작가들에게 거의 유일하다고 할 만한 데뷔 기회를 만들어주었고, 플랫폼 역할을 동시에 수행하였다. 그러나 이러한 전시 사업들은 해가 가면서 급속히 줄어들고, 상당 부분이 대관전으로 채워지는 안타까운

현실에 직면한다. 한국방송광고공사의 초기 지원금이 사라지고
운영비의 상당 부분을 예술의전당이 부담해야 하는 어려운 상황이
되면서 대부분 운영 체계가 재원 확보를 중심으로 움직이는
형국으로 변화되었기 때문이었다.

무엇을 바꾸어야 하나?

본질적으로 논의되어야 하는 서울서예박물관의 위상 문제와 함께
최근의 흐름에 대한 이야기 또한 신중하게 이어나가야 한다. 화려한
서예관의 개막 후 얼마 지나지 않아 지원 기금이 급격히 줄어들면서
기획전 감소와 대관전 위주의 전시 체계로 바뀌는 추세다. 여기에
최근 들어서는 시각예술 전반에 걸친 전시와 대중 지향적 성격의
전시가 상당수를 차지하면서 여러 의견이 대립하고 있다. '서예의
통섭'이 의미 있는 기획이라는데 이견은 없다. 그러나 그 횟수가
여러 차례 반복되고, 상대적으로 서예의 본질을 조명하거나 담론을
형성하는 사업은 미미하다 보니 서예계의 반발이 거세지는 것은
어찌 보면 당연한 결과다. 이밖에도 서예 아카데미 운영 등에서
보이는 몇 가지 개선점에 대하여 심도 있는 논의가 필요하다.

1. 예술의전당과 박물관의 기능

먼저 논의돼야 할 것은 '박물관'인가? 전시 중심의 서예관인가?
아니면 서예미술관, 혹은 교육 기능의 서예관? 대관 중심의
서예센터? 어떤 정체성을 가지고 있든 최소한의 설립 목적과 운영
방향은 명확히 할 필요가 있으며, 질적 향상을 위한 대안도 동시에
정립되어야 한다. 2016년 대대적인 리노베이션을 하면서도 이와
같은 고민을 멈추지 않았다. 현재 서예박물관의 위상을 정리하면
명칭은 박물관, 실체는 대관형 당대 서예관, 더군다나 최근에는 탈
서예 혹은 광의의 서예라고 볼 수 있는 복합형 성격의 모호한 전시가
잇달아 개최되면서 그야말로 서예 장르가 가미된 아트센터 같은
성격을 표방하는 듯한 혼란스러운 정체성을 만나게 된다.
　　이와 같은 배경에는 아마도 그간 운영 체계에서 노정되었고
일관되지 못했던 방향 정립과 재원 확보, 특별한 의미를 가진 국책

기관으로서의 인식 부족, 예술의전당 자체의 운영 현실과 방침 등이 모두 혼재되면서 나타나는 현상이 있다. 이러한 현상은 정작 서예에 대한 학술적 담론 생성, 서예의 역사적 가치에 대한 재조명, 이슈의 제기, 서예 아카이브 구축 등 일반적인 고유 업무는 점점 더 실종되어가는 상태이다.

30년을 맞이하여 되돌아보는 논의의 큰 핵심은 서울서예박물관이 예술의전당에 소속하는 것이 합당한 것인지에 대해서도 지금쯤 논의가 있어야 한다. 즉, 한 국가의 서예 문화를 계승하고 진흥하는 중심축을 이루는 박물관이 특별법인 예술의전당의 소속으로 존재하는 것이 적절한지에 대한 재검토가 필요한 것이다. 적어도 박물관이라 함은 당대 서예계의 흐름을 포함하여 수집, 연구, 전시, 교육 등 고유 업무를 수행할 수 있지만 시대적으로 보면 대부분이 당대 이전에 제한되거나 당대라 하더라도 자료 수집과 연구가 전제되어야 하는 것이 분명하다. 이점에서 현재의 서예박물관 운영 체계와 많은 차이를 지니고 있어서 심층적인 논의가 필요하다. 예술의전당 소속의 문제는 위치가 예술의전당에 있는 만큼 예술의전당이 수탁하여 운영할 수 있으나 재원 구조에서는 상당 부분의 지원금을 국가가 보조하는 형식을 취하는 것도 대안이라고 볼 수 있다. 적어도 국악이나 고전 번역 사업, 고유 정신 문화에 대한 국책 지원의 의미를 보유한 기관이라는 인식을 한다면 최소한의 고유 사업을 수행할 수 있는 안정적인 재원이 필수적인 것이다.

2. 중장기 진흥안 제시 요구

당대 시각예술의 동향에서는 융복합, 혹은 탈경계의 다양한 현상들이 명멸한다. 포스트모더니즘 이후의 보편적인 현상이기도 하다. 그러나 서울서예박물관이 몇 년간 지향했던 전시 흐름은 이와 같은 융복합과 통섭의 방향과는 다른 문제점을 지닌다. 설립 목적과 운영 방향이 가진 정체성은 사라지고 오히려 복합적 타자의 성격이 지나치게 수용되면서 서예의 본질이라 할 인문학적, 조형적, 미학적 요소들은 잊혀가고 있는 것이다. 서울서예박물관은 서예 문화 진흥이라는 가장 우선적인 목적을 가지고 설립되었다. 지원은

턱없이 부족하지만 사실상 국책 기관이라고 보아도 무리가 없을
만한 국내 유일의 공간이라는 점을 잊어서는 안 된다.

　　30년이 지난 지금, 설립 당시의 시대적 상황이나 한국
예술계의 지형에도 많은 변화가 있었다. 물론 서예계의 환경적
변화도 무시할 수 없지만 중국, 일본을 비롯한 인접 국가들의
서예에 대한 애호 수준이나 전략적인 지원 체계는 글로벌 시대를
맞아 우리나라와도 적잖이 비교되고 있다. 이러한 시점에서
문화체육관광부와 예술의전당은 하루 빨리 향후 30년의 중단기
진흥 계획을 수립해나가야 한다. 기본적인 운영 체계와 사업 방향,
국민 문화 향유에 미치는 영향, 교육적 가치 등을 포괄적으로
제시하는 비전 수립이 절실하다.

　　　　3. 중국과 일본의 서예 진흥 사례 벤치마킹 필요
30년간 서울서예박물관의 중간 점검 및 미래지향적인 발전 방안을
모색하기 위해서 중국과 일본의 사례를 간단히 살펴볼 필요가 있다.
물론 중국은 서예의 종주국으로서 그 애착과 보급, 국민들의 인식,
정부의 지원 체계 등에서 다른 나라와는 비교가 안 될 정도로 앞서
있다. 중국은 수십 개 대학에 서법학과가 있으며, 고대부터 서법과
회화를 분리하지 않고 서화(書畫)로 통합된 인식을 바탕으로 성과
시마다 전국 규모의 수많은 화원 기구를 설립, 운영한다. 물론 내부에
전시 시설을 갖춘 곳도 상당수에 이르며, 전문적으로 서법관(書法館)
성격의 독립적 기구를 조성하는 경우도 증가한다. 이러한 기구들은
물론 사회주의 국가 체계에서 중국 정부 주도의 지원과 작가 양성,
국민 의식 함양을 목적으로 설립, 운영되고 있어 국가의 기반 시설로
인식됨을 말해준다.

　　대표적으로는 1987년 오픈한 베이징석각예술박물관(北京
石刻藝術博物館), 시안중국서법예술박물관(西安中國書法藝術
博物館), 1989년 사오싱시(紹興市) 란팅에 설립된 란팅서법박물관
(蘭亭書法博物館), 1999년 헤이룽장성(黑龍江省) 상즈시(尚志市)의
상즈비림(尚志碑林)을 기반으로 설립된 중국서법문화박물관(中國
書法文化博物館) 등 70여 개 이상의 박물관이 설립되어 있다.
특히나 그중에는 일반적인 서법 전체를 포괄하는 박물관도 있으나

비림(碑林)이나 한 서법가의 자료를 특화한 경우 등 매우 다양한
형태를 띠고 있어 종주국다운 면모를 보여준다.

한편 이와는 달리 최근 들어서는 내몽고 우하이시(烏海市)
당대중국서법예술관(當代中國書法藝術館)이 2014년 10월에
개관되었고, 2012년에 문을 연 허난성 장하이서법예술관(張海
書法藝術館), 2016년의 상하이 저우후이쥔서법예술관(周慧珺
書法藝術館)을 비롯하여 광저우 롱즈항서법예술관(龍志航書法
藝術館), 베이징 중국농민서법연구회미술관(中國農民書法研究會
美術館) 등 다양한 서법 관련 예술관, 혹은 미술관들이 설립되어
소장·전시 기능을 확보해가고 있으며, ⟨서법산업박람회⟩를 개최하여
서법과 산업, 생활 전반에 걸친 영역을 개척하려는 노력을
기울임으로써 새로운 트렌드를 형성하고 있다. 2010년 이후 매년
내몽고 우하이시에서 개최되는 ⟨국제서법산업박람회(國際書法産業
博覽會)⟩, 2016~2017년 샤먼에서 열린 ⟨하이샤(海峽)
서화예술산업박람회⟩ 등이 그 사례이며 향후 서예와 산업의
연계고리를 강화해가는 노력들이 주목받고 있다.

일본에서는 1951년 일본교육서도연맹(日本教育書道連盟)이
재단법인 일본서도미술관(日本書道美術館)을 설립하였으며,
서도 교육을 위한 다양한 사업을 진행 중이다. 1973년에는
전국 서도 검정시험을 실시하는 등 여러 부대사업도 전개하고
있다. 이외에도 나카무라 후세쓰(中村不折)가 설립한 공익
법인 다이토구립서도박물관(台東區立書道博物館)이 있으며,
도쿄국립박물관(東京國立博物館)과 연합하는 서도 전시를 다수
개최하였다.

4. 한국 서예의 정체성 확립과 당대성 제시
위에서 살펴본 양국의 사례는 국내 서예 분야 지원 체계와는 너무나
많은 차이가 있다. 중국이나 일본과는 달리 전반적인 책무와 실행을
위한 역량 자체가 오로지 서울서예박물관 한 곳으로 집중된다는
점도 발견할 수 있는 시사점이다. 전국적으로 서예 관련 비평가,
행정가, 큐레이터 등이 매우 희귀하고 가치와 중요성 자체를
인지하지 못하는 실정을 감안하면 더욱 이러한 어려움이 배가될

수밖에 없다. 그렇기 때문에 서울서예박물관의 기능과 사명감은 다른 박물관이나 미술관과는 많은 차이가 있다. 30주년을 맞는 시점에서 그간 논의되었던 서예계의 의견과 과거 서울서예박물관의 운영 체계에서 개선되어야 하는 몇 가지 사안에 대하여 언급하면 다음과 같다.

우선적으로 설립 자체가 국책성을 띤 성격이었음을 인식해야 하며, 자체적으로도 홈페이지 독립 구축, 적극적인 대외 홍보, 서예 문화의 중요성 강조가 절실하지만 더불어서 중앙 정부 차원의 지원이 필요하다. 대안 중 하나로 우리나라에서도 최소한 역사 사료를 중심으로 하는 박물관과 당대 서예를 중심으로 하는 서예관, 혹은 서예미술관을 분리 운영이 필요하다. 기관의 위치 또한 서울 외에도 서예와 보다 밀접한 인연이 있는 전주, 광주, 대구 중 한 개의 분관을 운영하는 것도 운영 효과나 비용면에서 큰 의미가 있다. 이미 설립된 소암기념관, 강암서예관, 일중서예기념관, 여초기념관, 초정서예관 등의 시설과 네트워크를 긴밀하게 유지하면서 협업 프로그램을 확장해가는 것도 좋은 방안이다.

기관이 가진 특성화를 제시할 필요가 있으며, 당면 과제인 한국 서예 역사 정립을 위한 연구 자료 발간, 연표 작성, 채록과 영상을 포함한 관련 주요 아카이브 작업, 당대 서예계의 활성화된 생태계를 위한 이슈를 이루는 전시 기획, 국제교류전 및 서예 관련 연계분야 통섭 체계 구축 등이 모두가 시급한 상황이다. 그 중에서도 중견 작가들에 대한 기획 전시는 대부분 대관전으로 채워지거나 단체전, 공모전으로 일관되는 형국이어서 한국의 중요 서예가들에 대한 재조명이 절실하다. 자체 예산으로는 도록 발간이 어렵다 하더라도 종합적인 성격으로는 당대 서예의 유일한 공공기관이라는 점을 의식하고, 어떠한 방식으로든 연간 3~4회 이상의 전시를 선보이려는 노력이 필요하다.

학술적 담론 형성 또한 서예학을 진흥하는 데 중요한 역할을 한다. 매년 한국서예학회, 한국서예비평학회 및 대학과 연계하여 국내외 포럼을 개최하고 담론을 형성해가야 한다. 그간 개최되면서 매우 긍정적인 반응을 보였던 1994년 ‹서울 600년 고궁 현판전›, 2009년 ‹의거(義擧)·순국(殉國) 100년›, ‹2012 한국목판 특별전›과

2003

MARCH

18

TUESDAY

예술의전당 7년 만에 공채

3838명 몰려 500대 1

최근 서울 예술의 전당이 7년 만에 직원 공채를 실시했다. 인터넷으로만 접수를 받은 서류전형 최종 마감 결과 3838명이 지원했다. 예술의 전당은 '한 자릿수'의 직원을 선발할 계획이라고 밝혔으며 최종 선발 인원은 7, 8명이 될 것으로 알려졌다. 약 500 대 1의 경쟁률을 보인 셈이다.

예술의 전당이 임시로 개설한 취업 사이트는 한때 2만여명이 접속, 과부하로 다운되기도 했다.

한 공연계 인사는 "세계적 유명 예술가를 만날 수 있는 공연기획에 대해 젊은이들이 '환상'을 갖고 있다"고 말했다. 예술가를 직접 만나 일하는 사람은 소수에 불과하고, 대부분은 회계 홍보 등 '궂은일'을 맡아야 한다는 사실을 잊고 있다는 것.

한 공연기획사 관계자는 "최근 몇 년 사이 세종문화회관, LG아트센터 등의 공채가 있을 때마다 외국에서 예술경영석사 이상 학위를 받은 고급 인력들이 응시하는 '학력 인플레' 현상을 보이고 있다"고 귀띔했다.

유윤종기자 gustav@donga.com

예술의전당 공채 500대 1 기록

예술의전당은 7년 만에 공개 채용을 실시해 3월 18일 이들을 임용했다. 서류전형에 3,838명이 지원하며 500대 1이라는 유례없는 경쟁률을 기록했다. 청년들이 가장 일하고 싶은 문화예술기관으로의 위상을 확인시켜주며 선도적인 지위의 아트센터라는 명성을 확고히 했다. 많은 예술경영인에게 예술기관의 조직과 운영에 관한 연구 관심을 불러일으키는 계기가 되기도 했다. 사진은 『동아일보』 2003년 3월 14일자 기사.

같은 범 역사, 인문학적 파장을 갖는 다양성을 제고한 외연 확장 역시 중요하다. 이러한 문제는 서예뿐 아니라 순수 예술이 안고 있는 모두의 고민이고 당면 과제라는 점에서 서예가 갖는 독자적인 강점을 발굴하고 적극적으로 확장해 갈 필요가 있다.

5. 신진 발탁과 교육 활성화

개관 후 중반기까지 서예관의 중점 사업으로 매년 개최해왔던 청년층 작가들에 대한 조명과 신진 발탁 노력이 부족한 점은 개선되어야 할 핵심 사안이다. 최근처럼 청년층 서예가들이 급격히 감소하는 추세에서 '서예가 과연 지속가능한 분야의 예술인가?' 하는 의문을 가질 정도이다. 대학에서도 사정은 다르지 않다. 경기대학교의 한국화·서예학과, 대전대학교의 서예디자인학과, 두 개 대학의 복합 전공을 제외하고는 원광대학교, 계명대학교 서예과가 차례로 폐과되는 현실에 이르렀다. 서울서예박물관은 이러한 추세를 극복해가는 적극적이고 매우 공격적인 대안을 제안하고, 담론화하면서 서예의 명맥을 확장해가야 할 사명과 의무가 있다. 최소한 매년 청년 작가들의 과감한 실험적 흐름을 볼 수 있는 전시 기획과 포럼 개최, 학술 연구 사업 등이 반드시 진행되어야 한다. 전업 서예가의 생활이 쉽지 않은 상황에서 한자 서예도 중요하지만 한글 서예의 확산을 위한 특단의 노력이 절실하다.

또한 서예에 대한 시민들의 열망에 부합하고자 교육 차원에서 운영되어온 서예아카데미는 그간 많은 서예 인사들을 배출하였으며 시민 교육에도 기여한 바가 크다. 실제로 아카데미를 통해 배출된 서예계 인사도 점차 증가되고 있으며, 교양 서예의 교육 과정에서는 가장 큰 규모로 성장하였다. 그러나 보다 체계화된 교육 과정과 '서예학'의 재정립을 통하여 인문학적 전문성을 보강할 필요가 있다.

더욱이 현재 서예 교육을 대학에서 담당하지 못하고 점점 축소되는 어려움을 감안해서라도 대학과 협력을 통해 학점제를 실시하는 방안과, 석사 과정을 개설하여 한 차원을 달리하는 교육 과정으로 발전될 수 있는 향후 기획안이 절실하다. 교육 과정의

성격에서는 전문 서예인 코스도 필요하지만 교양 서예 전문가와
시민 교육 프로그램이 매우 중요한 사안이다. 결국 교양 서예 전문가
양성은 서예인들의 사회 진출과도 직결되는 사안으로서, 특히
청년층의 전업 서예가를 배출하는 데에도 중요한 기폭제가 될 수
있기 때문이다.

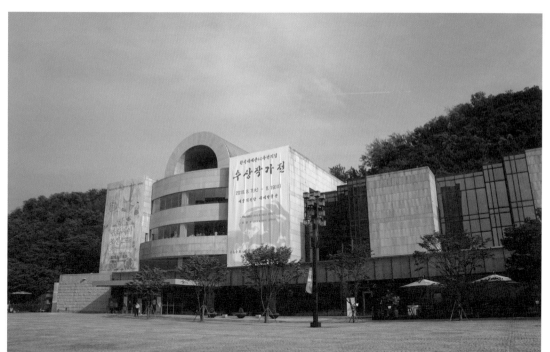

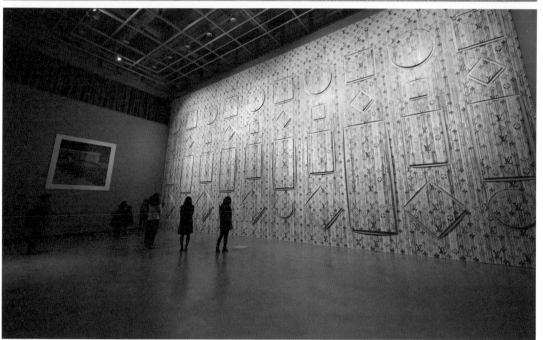

(위) 서울서예박물관 외관 / (아래) 서울서예박물관 실험전시실 내부

예술의전당, 30년

만남

예술의전당 100배 즐기기

서울 서초구 남부순환로 2406에 위치한 예술의전당은 우리나라를 대표하는 복합문화예술공간으로 꼽힌다. 1988년 2월 15일 1차로 음악당과 서울서예박물관을 개관하면서 시작된 역사는 이후 한가람미술관, 오페라하우스, 한가람디자인미술관 등이 연이어 오픈하며 공연, 음악, 미술, 디자인, 서예 등 전방위의 문화예술을 즐길 수 있는 공간으로 독보적인 위치를 자랑한다.

　　개관 이후 몇 차례의 리노베이션을 통해 공간 곳곳에 다양한 볼거리와 즐길 거리를 만들었다. 예술의전당 안에서 여가 전반을 즐기기에 부족함이 없다. 입구에 위치한 비타민스테이션과 미술광장, 계단광장, 음악광장 등에는 카페, 식당을 비롯해 다양한 예술 상품의 쇼핑이나 무료 공연을 볼 수 있는 장소들이 포진되어 있다. 특히 세계음악분수의 분수쇼는 예술의전당에서만 즐길 수 있는 독보적인 즐거움을 자랑한다.

　　대중교통편이 보다 많았으면 하는 아쉬움이 있지만, 일단 예술의전당에 들러보시길! 원스톱으로 즐기는 문화예술 경험의 최고를 맛보게 될 것이니 말이다.

↓ 예술의전당 입구

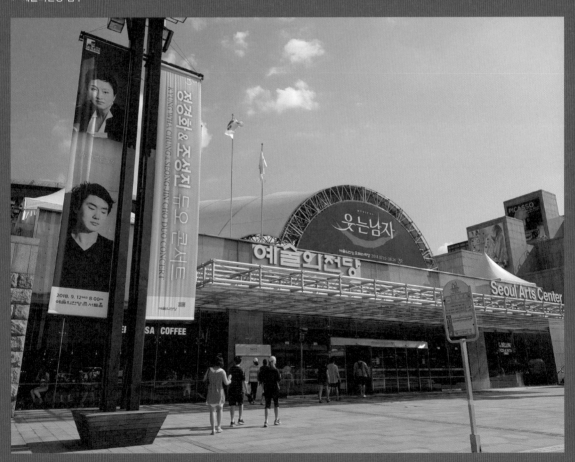

↑ 예술의전당 입구로 들어가면 2008년 개관한 비타민스테이션에
　들어선다. 이곳에는 서비스플라자, 미팅 포인트 외에 예술의전당
　역사를 보여주는 예술의전당 홍보관 @700과 커피숍, 음식점,
　악보사 등 다양한 상점들이 입점해 있다.
→ 서비스플라자는 원스톱 서비스 공간으로 티켓 예매 및 발권, 회원
　가입, 기타 안내를 연중무휴로 받을 수 있다.
↓ 미팅 포인트
↘ 예술의전당 30주년을 맞아 설치한 기념 조형물

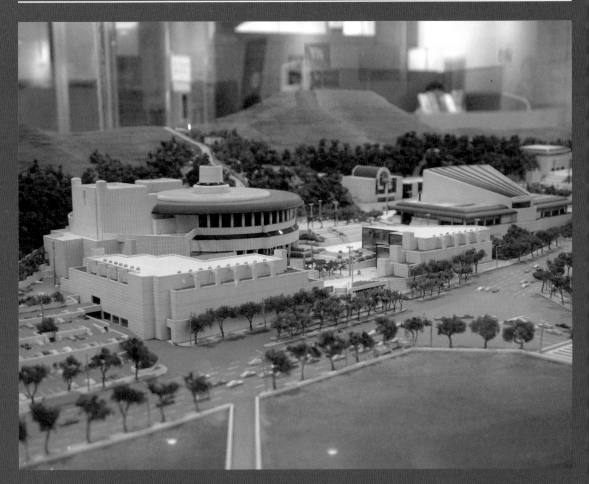

↑ 홍보관 @700에 설치되어 있는 예술의전당
 모형도는 개관 당시 제작된 것이어서
 그 의미가 크다.
→ 홍보관 @700은 예술의전당의 공연, 전시, 건축에
 관한 이야기 및 역사를 소개한다.

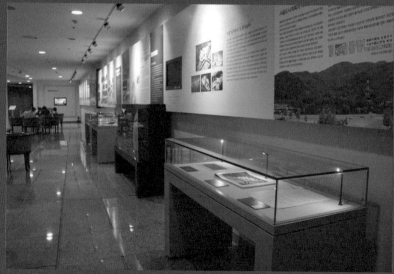

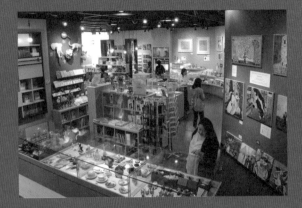

→ 계단광장 앞에 자리잡은 원인종의
 〈계단에서〉(1993)
↘ 비타민스테이션에 있는 카페 테라로사

↓ 음악광장에서 휴식을 취하는 사람들

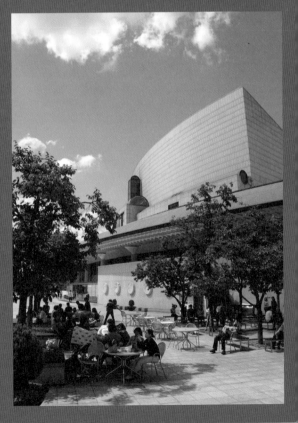

↑ 한가람미술관에 위치한 예술의전당 아트숍. 기념품 및 도서,
 장식용품, 미술작품 등을 판매한다.
↑ 음악당의 예전 레코드는 클래식 음악을 비롯한 다양한 장르의
 음반을 판매한다.
↑ 비타민스테이션의 대한음악사는 클래식 음악 악보, 예술관련
 도서를 판매한다.

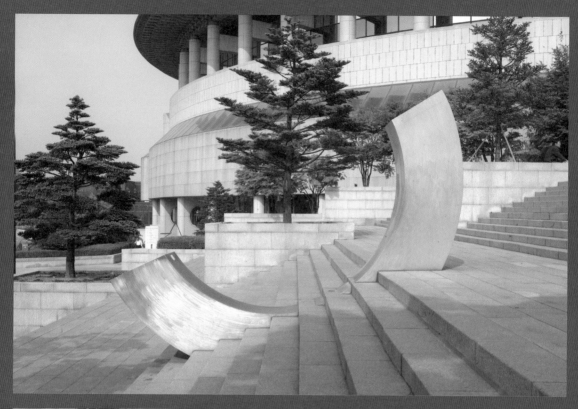

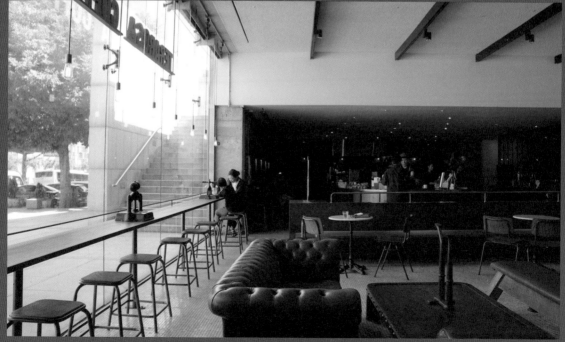

→ 미술광장에 위치한 신세계스퀘어 야외무대에서는
 다양한 공연이 열린다.
↘ 예술의전당 입구에 위치해 있는 시계탑
↓ 계단광장 카페 옆에 있는 고 전수천의 ‹통일조국21세기›(1995)

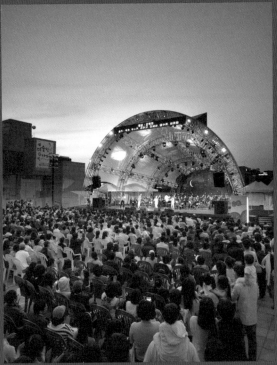

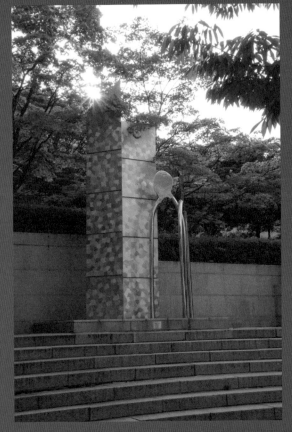

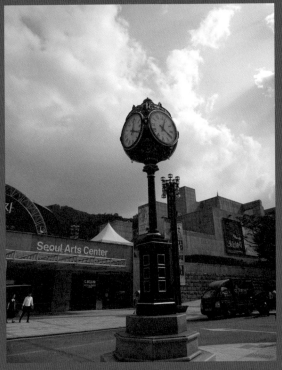

→ 음악광장에 위치한 카페 모차르트 502
↓ 오페라하우스 1층에 자리잡고 있는 카페 리나스

↓ 음악광장에 2002년 오픈한 세계음악분수. 분수쇼와 함께 다양한
　장르의 음악을 감상할 수 있다.

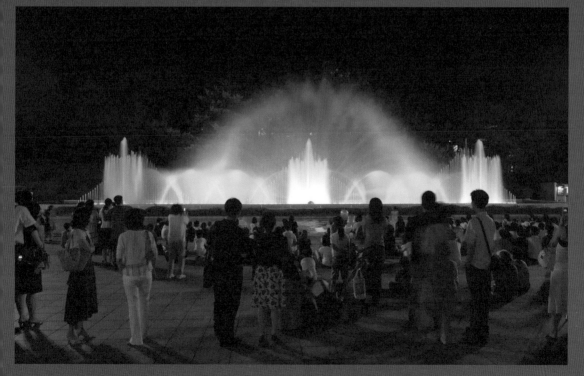

공연의 감동을 담는 새로운 그릇 'SAC on Screen'

지혜원

경희대학교 경영대학원 문화예술경영학과 객원교수

국내 공연 영상화사업의 프론티어 'SAC on Screen'

2013년 11월 런칭한 예술의전당 영상화사업 싹 온 스크린(SAC on Screen, 이하 'SAC on Screen') 사업은 지난 4년여간 점진적인 발전을 거듭하며 꾸준한 행보를 이어왔다. 문화예술 소외지역을 중심으로 전국 각지에서 예술의전당의 수준 높은 공연 무대를 접할 기회를 제공하기 위해 시작된 이 사업은 예술 교육 기회의 확장과 문화복지 증대의 토대를 조성하는 사업으로 주목받았다. 지속적인 콘텐츠의 양과 질의 성장을 발판으로 해외로까지 유통망을 확장시키며 'SAC on Screen'은 명실상부 국내 대표적인 공연 영상화사업으로 입지를 다지고 있다.

공연을 실시간으로 생중계하여 영화관이나 공연장 등에서 상영하는 형태는 2000년대 중반 이후 디지털화된 유통·배급 시스템과 고화질·고음질의 영상 기술을 기반으로 활기를 띠기 시작했다. 이전에도 간간이 무대를 카메라에 담아 영화관에서 상영 또는 TV를 통해 방영하거나 DVD 등의 형태로 출시되어 유통하는 사례가 있었다. 하지만 공연의 영상화사업이 본격화된 것은 2006년 뉴욕 메트로폴리탄 오페라가 '더 매트 라이브 인 에이치디(The Met: Live in HD, 이하 'Live in HD')'를 런칭하면서부터다. 첫 작품이었던 모차르트의 ‹마술피리› 이후 'Live in HD'는 매해 기대 이상의 성공을 거두었으며, 국내에는 2007년 처음 소개된 뒤 다수의 상영관에서 비정기적으로 상영되다가 2012년부터는 프랜차이즈 영화관인 메가박스에서 시즌 작품 대부분을 지속적으로

상영하며 많은 오페라 팬들에게 새로운 즐거움을 선사하고
있다. 메트로폴리탄의 성공에 힘입어 유사한 형태로 2009년
선보인 영국 국립극장의 엔티라이브(NT Live, 이하 'NT Live')는
연극과 뮤지컬 장르로까지 범주를 확대하였는데, 2014년부터는
국립극장에서 상영되며 국내에도 고정 관객층이 확대되고 있다.
이외에도 빈필하모닉오케스트라, 베를린필하모닉오케스트라,
잘츠부르크페스티벌 등 다양한 클래식 음악 공연들은 물론, 발레
등 무용 공연에 이르기까지 국외의 생생한 라이브 무대가 고스란히
영상으로 옮겨져 국내 관객들과 만나는 기회는 점차 다양해지고
있다. 한편, 클래식 음악 장르에 비해 영상화되는 사례가 적었던
뮤지컬의 경우에도 영국 웨스트엔드에서 개막 10주년을 기념해
진행되었던 ‹빌리 엘리어트 뮤지컬 라이브›의 생중계를 계기로
브로드웨이에서도 본격적인 사업화가 진행되는 추세이다. 공연의
영상화가 공연계에 미치는 다각도의 영향에 대해서는 아직까지
다양한 의견이 오가지만, 공연 영상이 공연 작품을 감상하는 새로운
통로로 자리 잡고 있는 것만큼은 분명해 보인다.

예술의전당의 'SAC on Screen'과 마찬가지로 뉴욕
메트로폴리탄 오페라와 영국의 국립극장 또한 비영리 공연
단체로서 보다 많은 관객에서 공연 관람의 기회가 제공되기를
희망하며 영상화사업을 기획하였다. 하지만, 'Live in HD'와
'NT Live'는 공연 티켓에 비해서는 저렴하지만 기본적으로 유료
서비스에 기반을 둔다는 점에서 무료 상영을 원칙으로 하는
'SAC on Screen'과는 다소 상이한 방향성을 견지한다. 국내 대표
공공 공연장인 예술의전당은 클래식 음악, 발레, 현대무용, 연극,
뮤지컬, 오페라 등 폭넓은 장르의 문화 콘텐츠를 예술 소외 지역의
관객들에게 배급함으로써 지역 간 문화 격차를 해소하고 잠재적
공연예술 관객 개발에 앞장서고 있다는 점에서 공익성의 실천에
더 큰 의미를 두고 있다. 'SAC on Screen'의 상영은 2013년 첫
시행 당시 프랜차이즈 영화관인 CGV 상영관으로 집중되었으나
점차 전국의 문예회관과 군부대, 학교, 지방의 중·소 영화관까지
상영 공간을 확대해왔다. 또한 탑샷, 지미집, 달리 촬영 등 특수
장비와 촬영 기법을 이용해 4K 카메라를 통한 영상미를 더했으며,

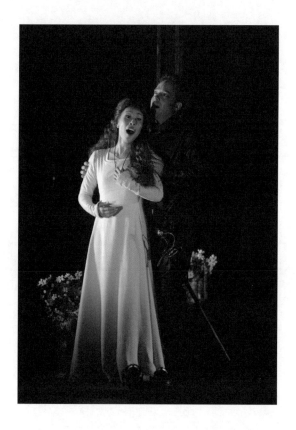

국내 공연장 최초 공연시즌제 도입, 개막작 ‹리골레토› 개최

예술의전당은 가을부터 초봄까지 기획공연을 집중해 개최하는 '공연시즌제'를 국내 최초로 시작했다. 첫 시즌을 연 공연은 오페라 ‹리골레토›(9.28~10.4)였다. 영국 로열오페라하우스와 공동제작해 화제를 모은 이 작품은 세계 최고의 질다로 꼽히는 소프라노 신영옥과 리

골레토역에 바리톤 프레데릭 버치널 등 화려한 캐스팅이 가세해 탄탄한 프로덕션으로 꾸며졌다. 관람객에게 세계 오페라계의 경향을 제공하며 전통적인 해석을 벗어나 새로운 양식의 제작 트렌드를 소개하는 계기가 되었다고 평가받는다.

5.1채널 음향시스템을 확보함으로써 현장성을 배가했다. 더불어 관람 전 배우들을 직접 만나는 기회인 '공연·전시 실황 가상현실 VR 영상'을 제작하기도 하는 등 지난 5년간 자체 제작 공연뿐 아니라 민간단체에서 제작하여 예술의전당에서 공연한 다양한 공연과 전시를 영상으로 담아 전국 각 지역과 해외의 관객들에게 폭넓은 기회를 제공해왔다. 이러한 'SAC on Screen'의 꾸준한 성과는 보다 탄탄한 입지를 다지며 새로운 도약을 기대하게 한다.

무대를 매개하는 생동감, 공연의 미디어 시대를 열다

영상으로 옮겨진 무대 위 작품을 공연의 한 영역으로 바라봐야 할지에 대해서는 아직 의견이 나뉘고 있다. 전통적인 형태의 공연은 라이브(live), 즉 연기자와 관객이 물리적으로 같은 공간, 같은 시간에 위치하며 즉각적으로 주고받는 상호작용을 전제로 한다. 따라서 화면을 통해 만나게 되는 공연이 아무리 실감 나는 화질과 음질을 담보한다고 하더라도 관객에게 실제 무대와 같은 경험을 제공할 수 없는 것이 사실이다. 보다 엄격하게 말하자면, 공연의 존재론적 가치가 사라짐(disappearance), 즉 복제될 수 없는 일회성으로부터 기인한다고 주장하는 이론가들은 저장되거나 기록되어 반복적으로 재현되는 무대는 공연이 아니라고 이야기한다. 이러한 정의에서 공연의 영상은 '지금, 여기(here and now)'를 충족하는 전통적인 공연의 범주에서 벗어나는 셈이다. 하지만 다양한 형태로 생산되는 공연 영상을 전통적인 하나의 잣대로 판단할 수는 없다. 'SAC on Screen'을 비롯해 앞서 공연의 영상화를 시도한 메트로폴리탄 오페라나 영국 국립극장의 사례에서 살펴볼 수 있듯이 최근 제작되는 공연 영상은 TV 방영이나 DVD 등의 형태로 출시하기 위한 목적보다는 주로 영화관이나 공연장에서 상영하는 것을 전제한다. 즉, 스크린을 통해서 전달되기는 하지만, 라이브 공연과 유사하게 한 공간에서 다른 관객들과 관극의 경험을 공유하는 것이 가능하다. 또한 공연장으로부터 실시간으로 중계되는 영상의 관객은 스크린 속 현장 관객의 반응에도 즉각적으로 영향을 받는다. 말하자면,

디지털 기술을 기반으로 생생하게 영상화된 공연은 관객이 무대와 한 공간에 위치하지는 않지만, 생중계를 통해 현장의 관객과 동일한 경험을 공유하는 것이 가능하며 상영관 내 다른 관객과의 상호작용을 통해 관극 경험의 공유가 가능하다는 점에서 공연을 감상하는 새로운 양식으로 간주될 수 있다.

무대를 영상으로 옮긴 콘텐츠는 마치 TV 생중계 프로그램과 유사한 방식으로 촬영되어 중계되고, 영화와 같은 형태로 (필요한 경우 자막을 넣어) 스크린을 통해 상영되기는 하지만, 공연장 현장의 무대가 고스란히 옮겨진다는 점에서 카메라에 담아내는 것을 목적으로 제작되는 순수 미디어 콘텐츠와는 다르다. 즉, 별도의 스튜디오나 세트장이 아닌 라이브 무대에서 이루어지는 공연은 제4의 벽(the fourth wall)을 넘어서지 않는 범위 안에서, 즉 대다수 공연장의 형태인 프로시니엄 무대와 객석의 경계를 허물지 않는 형태로 카메라에 옮겨지기 때문이다. 따라서 스크린을 통해 공연을 관람할 때에는 같은 시공간에 존재하지는 않지만, 현장에서 관람하는 관객들과 동일한 무대를 감상하게 된다. 물론 아무리 생생한 영상이라고 하더라도, 현장 관객의 자유로운 시각과 달리 영상을 관람하는 관객들의 시야가 카메라 앵글에 갇히게 된다는 제약은 여전히 존재한다. 하지만 녹화 후 편집되는 형태가 아닌 실시간으로 중계되는 공연 영상은 현장의 한정된 관객을 넘어서 같은 시간대에 더 많은 사람들이 같은 작품을 관람함으로써 공연예술의 물리적 한계를 완화하는 이점이 있다. 또한 공연의 영상은 관객들에게 현장에서는 느낄 수 없는 새로운 재미를 선사하기도 한다. 쉽게 접할 수 없는 제작 뒷이야기나 창작진, 배우들이 작품을 소개하는 인터뷰가 삽입되기도 하고, 무대 전환이나 배우, 스태프들이 백스테이지에서 분주하게 움직이는 모습을 담아내어 작품에 대한 이해를 돕고 관객들의 흥미를 북돋운다.

'SAC on Screen' 또한 2016년 12월부터 '싹 라이브(SAC LIVE)'라는 이름으로 부분 생중계 형태를 시행하는 이유도 바로 여기에 있다. 예컨대, 촬영 후 편집 등 가공을 거쳤던 기존의 'SAC on Screen' 영상과 달리 연극 ‹고모를 찾습니다›는 서울

아리랑시네센터, 인천 중구문화회관, 경북 포항문화예술회관, 광주 빛고을아트스페이스, 강원 영월시네마 등 전국 문예회관과 작은 영화관 5곳에서 실시간으로 중계되었다. 예술의전당은 2018년 1월까지 〈고모를 찾습니다〉 외에도 〈파리나무십자가 소년합창단 내한공연〉, 〈국립합창단의 정기 연주회– 헨델 메시아〉 등을 일부 소외 지역에서 실시간으로 생중계함으로써 'SAC on Screen'의 관객에게 무대의 현장감을 보다 생생하게 전달해 왔다.

공연의 영상화, 문화향유 증대의 초석 될까?

공연예술에 있어 문화향유 저변을 확대하고 새로운 관객을 개발하는 것은 필수 불가결한 과제이자 공익을 최우선으로 추구하는 비영리 공연단체의 책임 중 하나이다. 시공간적 한계, 경제적인 부담, 문화 자본의 격차 등 여러 가지 제약조건으로 인해 아직 공연예술은 다수의 사람들에게 쉽게 접하기 어려운 문화예술 장르이다. 지난 30여 년간 국내 공연 시장이 점진적으로 성장해 온 것은 사실이지만, 여전히 많은 공연 무대가 서울과 수도권에 집중되어 있으며, 디지털 미디어 환경을 기반으로 유통되는 영상매체와 달리 공연예술 생산과 수용의 지역 간 격차는 크게 줄어들지 못하고 있다. 특히 클래식 음악, 국악, 오페라 등 전통적인 관점에서 고급예술로 분류되는 공연 장르는 일반 대중보다는 상대적으로 부유하거나 지식이 많은 사람들만 소비할 수 있는 대상으로 여겨져 왔다. 이러한 기반에서 미디어 테크놀로지를 활용해 무대를 확장한 공연 영상 콘텐츠는 양질의 예술에 대한 일반 관객의 접근성을 확대하는 데 기여한다. 높게만 느껴졌던 공연장의 문턱을 애써 넘지 않더라도 편하게 찾을 수 있는 상영관에서 국내 최고 수준의 공연예술 콘텐츠를 감상할 수 있게 되었기 때문이다.

'SAC on Screen'은 "예술의전당이 선별한 우수한 공연·전시 콘텐츠를 고화질 영상으로 전국 어디서나 즐긴다."라는 모토 아래 2013년 11월 전주, 안동, 여수, 연천 등 4곳의 문예회관과 서울, 대구, 광주 등 CGV영화관에서 〈토요 콘서트〉 실황중계를 시작하면서 국내 공연 영상화사업의 초석을 마련했다. 우수 문화

콘텐츠에 대한 문화 나눔의 목적은 물론, 지역 문예회관의 가동률을 높이고 문화예술 교육 환경을 개선하려는 예술의전당의 노력은 2014년부터 보다 본격적인 사업으로 추진되었다. 영상으로 제작될 공연 작품들을 선별하고 전문 영상 제작 업체와 영상 송출 업체를 선정하는 동시에 지역 문예회관, 전국의 초중고등학교, 영화관 등 문화 소외지역을 중심으로 배급체제를 구축하면서 꾸준한 행보를 이어왔다. 그 결과 2015년부터는 군부대시설, 기업체, 병원 등지로 배급처를 확대하였고, 해마다 상영하는 작품의 편수도 점차 증가하여, 2018년 현재까지 발레 〈호두까기인형〉, 〈지젤〉, 〈심청〉, 〈라 바야데르〉, 현대무용 〈증발〉 등의 무용 장르부터 연극 〈메피스토〉, 〈보물섬〉, 〈병동소녀는 집으로, 돌아가지 않는다〉, 뮤지컬 〈명성황후〉, 창작가무극 〈윤동주, 달을 쏘다.〉 등의 극 장르, 〈백건우 피아노 리사이틀〉과 〈김선욱 피아노 리사이틀〉, 〈이건음악회〉 등의 클래식 장르, 오페라 〈마술피리〉에 이르기까지 다양하고 수준 높은 작품들을 영상으로 담아 소개해 왔다. 공연장 시설에 비해 콘텐츠가 부족한 지역 문예회관에도 'SAC on Screen'의 상영은 반가운 일이 아닐 수 없다. 또한 2018년에는 매월 1·3주 토요일 저녁 예술의전당 계단광장에서 〈밤도깨비 상영회〉를 열어 그동안 'SAC on Screen'을 통해 소개되었던 작품들을 재상영하기도 했다. 이러한 다각도의 노력은 공연장으로 쉽게 발걸음을 옮기지 않았던 관객들 곁으로 한 걸음 성큼 다가가며 무대와 관객의 거리를 좁히는 데 이바지하고 있다.

영상화된 공연 vs. 라이브 공연

이렇듯 영상화된 공연의 저변이 점차 확대되는 것은 분명하지만, 아직 영상을 통한 공연예술의 대중화가 라이브 공연에 미치는 영향은 명확하게 진단되지 않았다. 하지만 국내·외에서 조사된 자료들을 종합해보면 관객들의 반응은 대체로 긍정적임을 알 수 있다. 영국 런던의 네스타(NESTA) 연구소가 지난 2010년 'NT Live'의 첫 시즌 작품인 〈페트라〉와 〈끝이 좋으면 다 좋아〉를 관람한 관객들을 대상으로 온라인 설문조사를 진행한 결과,

응답자들은 기대했던 것보다 영상화된 공연에 더 감정적으로 몰입할 수 있었다고 응답한 바 있다. 게다가 약 84%의 응답자는 "이 퍼포먼스가 라이브라는 사실을 인지하고 있기 때문에 재미를 느꼈다.(I felt real excitement because I knew that the performance was live.)"라고 답변함으로써 가공되지 않은 생중계라는 점이 수용 경험에 영향을 미치고 있음을 방증했다. 즉, 관객들은 현장에서 관람하는 라이브 공연과 동일한 콘텐츠가 영상으로 제공되며 실시간에 즉각적으로 수용 가능하다는 것에 상당한 의미를 두고 있음을 알 수 있다.

그러나 관객이 영상화된 공연에서 나름의 매력을 발견했다고 하더라도 이 수용 경험은 라이브 공연의 관람과 견주었을 때 본질적인 차이를 내포하고 있다. 예컨대, 2013년 'NT Live'로 상영했던 맨체스터 인터내셔널 페스티벌의 〈맥베스〉는 교회를 개조한 공연장에서 진흙으로 채워진 무대가 객석을 가로질렀으며, 관객은 시각만이 아니라 무대를 이루는 진흙, 비, 그리고 냄새에 이르기까지 공감각적인 감각을 가깝고 실감 나게 느낄 수 있었다. 하지만 이러한 경험은 영상화 과정에서는 배제될 수밖에 없었다. 또한 라이브 관객은 무대와 동시에 맞은편에 자리한 관객의 반응을 함께 살피며 공연을 관람하였으나, 'NT Live' 화면을 통해서는 다 채워질 수 없는 경험이었다. 무대의 환경이나 관객의 참여 등으로부터 기인하는 물리적인 친밀감이 부각되는 공연일수록 영상으로 옮기는 것은 어쩔 수 없는 차이와 거리감을 야기하며 상영관에서는 공연 현장의 분위기가 결코 그대로 재현될 수 없는 한계가 있다. 하지만 〈맥베스〉는 영상 미학의 적절한 활용으로 이러한 부분을 극복해냈다. 특히 효과적인 카메라 워크를 사용한 점에서 호평을 받았는데, 주로 스포츠 중계에서 사용되는 오버헤드 와이어캠(overhead wirecam)을 사용해 신선한 앵글로 무대를 포착하여 주목받았다. 또한 빠른 편집을 활용해 결투 장면에서의 역동적이고 혼란스러운 시선을 효과적으로 표현하였으며, 클로즈업 장면을 통해 연기자의 땀이나 눈물 등 미세한 부분들을 포착해 관객의 몰입을 유도하기도 했다.

영상화된 공연은 이러한 수용 경험의 차이를 오히려 나름의

매력으로 승화하며 시장을 확대한다. 공연 영상의 관객들은 기존의 라이브 무대에 방송과 영화의 매체적 관행이 결합된 형태를 통해서 공연 현장과는 또 다른 감동을 느끼게 되기 때문이다. 두 영역이 구분되는 특성을 보이기는 하지만 궁극적으로 공연의 영상화사업의 확장은 라이브 공연 산업과 뗄 수 없는 관계를 형성하게 된다. 이제까지 'Live in HD'와 'NT Live'의 관객들을 대상으로 진행한 다수의 연구에서 라이브 공연과 영상화된 공연은 서로 부정적인 영향을 끼치기보다는 상호보완적인 관계에 놓여있다는 점을 확인할 수 있었다. 또한 한 편의 공연 작품이 보다 많은 관객들에게 보여짐으로써 그 영향력을 확장한다는 의미에서 공연의 영상은 큰 가치를 내포한다. 예를 들어, 'NT Live'의 첫 작품인 〈페드라〉는 3개월가량 지속된 라이브 공연의 전체 관객 수보다 약 두 배의 관객을 단 하루의 상영으로 이끌어낸 바 있다. 또한 국내에서도 상영되었던 연극 〈워 홀스〉의 영상은 영국과 미국, 캐나다, 오스트리아 등에서 첫해에만 145만 명 이상이 관람하는 성과를 이루어냈는데, 이 작품의 공연장이 1,024석이라는 점을 고려했을 때, 약 1,400번 이상의 공연 횟수와 맞먹는 숫자이다. 공연 영상화사업의 역사가 그리 오래되지 않았다는 점을 고려할 때 향후 영상화된 공연의 형태가 라이브 공연에 어떠한 영향을 미칠지는 아직 명확하게 단정 지을 수 없다. 하지만 VR, AR 등 테크놀로지의 발전과 더불어 공연의 영상화사업이 지금보다 더욱 다양한 양식으로 확대된다면 이는 문화향유의 통로가 확장되는 것만이 아니라 공연예술에 대한 사회문화적 인식의 변화에도 적지 않은 영향을 가져올 것으로 예상된다.

공연 영상화사업의 확장을 위해 해결해야 할 과제들

이미 몇 년 전부터 영상화된 공연에 익숙한 관객들은 해외 유명 오케스트라의 연주를 실시간으로 관람하기 위해 위성 생중계 상영관을 찾는다. 메가박스는 매년 빈필하모닉오케스트라의 신년음악회와 여름음악회, 베를린필하모닉오케스트라의 신년음악회, 유로파콘서트, 발트뷔네콘서트, 잘츠부르크페스티벌

등을 현지로부터 생중계하고 있으며 2018년에는 뮌헨 오데온 광장 콘서트를 라인업에 추가했다. 영화보다 비싼 관람료(3~4만 원)를 지불해야 하지만, 직접 현장을 찾아 관람할 수 없는 공연 애호가들에게는 최선의 선택이 아닐 수 없다. 조금이라도 더 나은 관람 환경을 갖추기 위해 SNS에는 더 좋은 화질과 음질을 제공하는 상영관에 대한 정보를 공유하는 사람들도 있다. 스크린의 선명도와 오디오 시스템의 차이에 따라 영상에 담긴 무대의 감흥에 차이가 발생하기 때문이다. 전문 상영관이 아닌 기관에서의 상영은 그 편차가 더욱 클 수밖에 없다. 'SAC on Screen'의 지역 배급에는 디지털 시네마패키지(Digital Cinema Package)와 미디어플레이가 사용되는데, 보다 사용이 용이하면서도 영상의 질을 담보할 수 있는 시스템 개발이 필요하다. 원활한 배급을 위한 시설 확충을 통해 공연 영상화 콘텐츠 상영에 적합한 환경을 조성하는 것은 앞으로 공연 영상화사업에서 풀어야 할 숙제 중 하나이다.

예술의전당은 'SAC on Screen'의 촬영에 10대 이상의 4K카메라를 투입하고, 5.1채널의 입체 서라운드 음향을 활용하는 등 공연 현장 못지않은 생생한 무대를 영상으로 옮기기 위해 노력 중이다. 또한 지난 2016년 삼성전자와의 협업을 통해 VR 체험관을 개설하는 등 추후 영상화사업의 확장을 위해 다양한 시도를 하고 있다. 하지만 여전히 'SAC on Screen'의 작품은 부분적인 상영을 제외하고는 실시간 중계에 기반을 두지 않고 있는 점이 아쉽다. 물리적으로 같은 공간에 위치하지는 않지만 영상화된 공연을 통해 보다 많은 관객과 생생한 무대의 감동을 공유하기 위해서는 궁극적으로 생중계가 가능한 재정적·구조적 기틀을 확보할 필요가 있다.

미디어 시대의 진화하는 관객의 요구에 발맞추어 공연단체들이 영상화사업을 통해 새로운 관계를 형성하고 각 단체의 재정적 통로를 다원화하는 시도는 전 세계적인 추세이다. 하지만 라이브 공연과 영상화된 공연의 상호보완적인 발전을 도모하기 위해서는 공연예술 기관들의 중심 잡기가 필수적이다. 메트로폴리탄 오페라의 'Live in HD'는 2015~2016 시즌 총 10편의 작품을 생중계함으로써 라이브 공연 티켓 판매 수입의 약

1/3에 해당하는 2,500만 달러(약 267억 원)의 매출을 기록했다. 하지만 'Live in HD'의 관객이 꾸준히 증가하는 것과 달리 라이브 관객은 유료 관객의 객석 점유율이 70%를 겨우 웃돌 정도로 유지되는 것에 대해 이사회는 지속적으로 문제점을 제기한다. 디지털 테크놀로지의 혁신을 통해 단체의 브랜드를 높일 수 있는 영상화사업이 자리 잡은 것은 고무적인 일이지만, 오히려 라이브 관객의 수가 정체되거나 감소되는 역효과를 보인다면 이 사업의 당위성에 대한 근본적인 의구심이 들 수밖에 없기 때문이다. 다행히 영국 국립극장은 'NT Live'의 성공에도 불구하고 공연장의 관객이 감소하는 양상은 나타나지 않고 있다. 하지만 공연의 영상화사업이 라이브 공연과 안정적인 상보적 관계를 형성하며 궁극적으로 공연예술의 저변 확대에 긍정적인 영향을 끼치기 위해서는 각 기관이 지역의 사회적·문화적 특성을 고려해 보다 세심하게 사업의 다변화를 꾀해야 할 것이다. 특히 공연이라는 장르가 낯선 관객들을 위해 단순히 상영을 통한 관람 기회 확충이나 무대와의 거리 좁히기만이 아닌 더욱 친절하고 가까운 접근을 통해 공연예술에 대한 이해를 증진시키려는 노력이 필요하다. 예컨대, 예술의전당도 메트로폴리탄 오페라와 영국 국립극장에서 운영하는 영상 콘텐츠를 활용한 교육 프로그램과 같이 예술 교육 사업과의 연계를 보다 다각화할 필요가 있다. 향후 공연예술의 관객으로 성장할 가능성이 있는 어린 학생들을 대상으로 공연예술 향유의 양적인 증대만이 아니라 질적인 향상을 함께 도모해 나간다면 머지않은 미래에 공연 영상화사업이 라이브 공연과의 상호보완적인 관계 속에서 더 넓고 탄탄하게 저변을 확대해나갈 수 있으리라 기대한다.

예술의전당 영상화사업 'SAC on Screen'은 2018년 10월 기준 총 29편의 작품을 제작해 보급하고 있다. 역대 누적 관람객은 약 27만 명에 이른다.(예술의전당 주)

초연결사회를 위한
문화예술 정보의 디지털 아카이빙

황동열
중앙대학교 예술대학원 예술경영학과 교수

디지털 아카이빙과 대안 콘텐츠

1982년 예술의전당 건립이 확정되면서 프랑스 퐁피두센터에 대한
막연한 기대와 일본 소니사의 비디오디스크는 예술자료관 설립과
예술정보시스템 구축의 최상 기대치였다. 지금으로 치면 4차
산업혁명과 5세대 이동통신에 대한 염원이었다.

1984년 당시 프랑스 전문가들에 의해 제시된 예술자료관은
서지 중심의 도서관 개념을 뛰어넘어 이용자 스스로가 쉽게 정보를
검색하여 다양한 형태의 자료에 접근할 수 있는 전자도서관
개념이었다. 당시 PC컴퓨터는 IBM 볼타자기와 유사한 기능이었고,
그 시절에 컴퓨터에서 공연과 미술전시가 영상으로 나타나는
아카이브는 매혹적인 구상이었다. 인터넷과 콘텐츠 용어와 개념은
그 후 상당한 시간이 흘러 나타나게 된다.

랜덤 액세스(random access) 가능한 디지털 기술과
빛에 무한대의 정보를 저장한다는 아날로그 방식에 대한 정부
방침을 기다리며, 예술 분야의 선택을 저울질하며 토론을 벌였던
예술자료관은 1992년 타 기관으로 업무 이관되었고, 현재의
예술의전당은 그 당시의 모든 고민과 계획을 30년 전 그 상태로
남겨둔 채, 새로운 선택과 비전을 창출하고 제시해야 한다.

예술의전당은 이미 세계 10대 아트센터 수준의 시설을
갖추고 예술적인 품위를 갖춘 수준 높은 양질의 고품격 서비스를
고객들에게 제공한다. 또한 현대사회에서 가장 감성적이고

고가이며 다차원의 생산이 가능한 문화콘텐츠를 천연적으로 한정 없이 내뿜는다. 예술의전당 고유 브랜드는 바로 예술품에서 나오는 것이고 초연결사회를 구성하는 디지털 미디어와 인터넷 소통으로 세계와 교우하게 된다. 바로 예술자료관의 초기 소명이고 예술의전당의 설립 목적이다. 그 핵심은 디지털 아카이브이다.

예술의전당에는 아카이브가 자연스럽게 발생되고 있으나 이미 수집과 축적, 그리고 진품 보관 기능을 초월한 디지털 아카이브여야 한다. 디지털의 장점은 검색과 활용이 쉽게 이루어지고 사용자의 목적에 맞게 원본을 다시 변형하거나 재창조할 수 있다는 점이다. 전달 속도와 방문자의 수에도 제한받지 않으며 시간과 공간의 제약 없이 복제된 원본을 쉽게 활용한다는 장점도 가진다. 여러 장소에 동시에 공급할 수 있고 지속적으로 아카이브의 내용을 확장할 수 있다. 대중이 참여하여 공공성의 개념을 전환하고 그에 준하는 다양한 열린 체계를 가지고 새로운 문화로 정착되어야 한다. MCN(Multi Channel Network)과 1인 미디어 창업이 디지털아카이브의 중심 산업이 되어야 한다.

다양한 형태의 원본이 디지털로 전환되면 디지털 복제를 통해 개별 이용자의 필요와 용도에 맞게 활용되어야 한다. 디지털 아카이브는 본질이 사용과 활용에 치중할 수밖에 없다. 디지털 아카이브는 디지털화된 재현을 목표로 한다.

예술의전당은 디지털 영상미디어가 초연결 네트워크로 제공되면 국가 대표 예술공간으로서의 본연의 브랜드를 정립하고, 국가대표 예술기관으로서의 전략 자산으로 확보하고, 더 나아가 수익이 가능한 킬러 콘텐츠로 활용해야 하는 과업에 우선순위를 둬야 한다.

대안 콘텐츠 현상과 미래

대안 콘텐츠(alternative content)는 연극, 오페라, 발레, 뮤지컬, 클래식 음악 등 공연 콘텐츠를 영화관이나 공연장에서 스크린에 영상으로 투사해 보여주는 방식을 통칭한다. 현재는 장르와 방식이 확장되어 예술뿐만 아니라 스포츠 경기, 마술 등 다양한

분야에 적용된다. 기존의 콘텐츠를 영상으로 전환해서 활용하는 방식으로, 동시에 실황중계(simulcast)하거나 디지털 콘텐츠로 전환하여 초고속 인터넷이나 위성을 통해 상영되는 대안 프로그래밍(alternative programming), 시네마 이벤트(cinema event), 비 영화적 디지털콘텐츠 또는 ODS(Other Digital Stuff)로 정의된다.

일본의 영화윤리위원회는 ODS(Other Digital Stuff)를 극영화 또는 다큐멘터리의 제한적 공개, 극영화 다큐멘터리의 이벤트, 연극, 오페라, 콘서트, 스포츠, 즉 영상물, TV 드라마 등의 극장판(120분 이하), 영화제 상영 작품으로 정의한다.

대안 콘텐츠는 과연 무대의 감동을 고스란히 스크린으로 옮길 수 있을까? 하는 의문이 무색할 만큼 라이브 무대와는 또 다른 매력으로 관람객들을 매료한다. 작품에 따라 5~8대의 카메라를 배치해 촬영하는 영국 국립극장의 'NT Live'는 '라이브 중계'라는 점에서 사전 녹화된 공연의 영상들과 구별된다. 즉 시차 등 여러 사정을 고려해 지연 상영되거나 혹은 앙코르 상영되는 경우라 하더라도 작품의 영상은 현지에서 공연된 무대의 라이브 중계 영상과 동일한 효과가 있다. 시공간을 초월한 라이브 무대의 관람객들과 동일한 무대를 관람하지만 카메라와 편집 기술의 이점을 최대한 활용해 고정된 객석과 달리 다양한 시각을 경험할 수 있다는 점에서 'NT Live'는 또 다른 차원으로 공연을 관람할 기회를 제공한다.

이러한 대안 콘텐츠는 기본적으로 전통적인 문화예술 공간에서 진행되는 다양한 예술 활동을 수행하면서, 디지털 아카이빙을 구축하고, ICT와 인공위성, 초연결 네트워크 등 첨단기술을 통합하여 새로운 시공상의 문화 혁명을 구현한다. 그러므로 문화 공간은 새로운 기술 엔터테인먼트 공간으로 변화되고 있으며 특히 영화관을 활용하여 박스오피스의 틈새시장을 창출하면서 관련 기업과 기술 기업의 참여도 늘고 있다.

공연장, 영화관, 옥외공간 등 영사가 가능한 모든 공간이나 시설에서 가능하며, 변환된 영상에 다양 다종의 효과와 기술이 첨가되어 본래의 기능을 살리고 새로운 역할을 부여하는 방식이다.

영상 기술에서 클로즈업, 패닝샷, 페이드, 3D 기술, 고화질을 이용해 실황중계 및 융합기술로 편집하여 최상의 콘텐츠로 향상시킨다. 특히 고도화된 3D 기술과의 접목으로 생생한 시각적 경험과 고품질의 음향을 제공하게 되며 현장감을 극대화시켜 차별화된 경험을 제공할 수 있다. 또한 첨단영상기술 등 다양한 기술과 예술이 현장에서 밀접한 관계를 유지시켜 기존 DVD/비디오 영상 산업과는 구별되는 새로운 비즈니스의 장이 구현될 수 있다.

국외 문화 공간의 대안 콘텐츠 개발과 운영

1. 독일 베를린필하모닉오케스트라

베를린필하모닉오케스트라(이하 베를린필하모닉, Berliner Philharmoniker)는 공연과 운영 과정에서 발생하는 다양한 매체 자료를 아카이브로 구축해 왔으며, 현대적으로 활용하기 위해 디지털 아카이브로 전환해 운영하면서 디지털 콘서트 홀(Digital Concert Hall), 레코딩스(Recordings), 라이브 인 시네마(Live in Cinemas)의 3개 사업군으로 분리하여 운영한다.

1) 레코딩스, 음반(Recordings)

베를린필하모닉의 레코딩은 100여 년 전부터 아카이브가 구성되어 다양한 자체 콘텐츠가 개인별로 또는 레코딩샵을 통해 제공되어 왔다. 처음부터 '베를린필하모닉레코딩스 레이블' 브랜드로 음반을 관리하고 제작하며 판매한다. 오디오, 비디오. 책, 선물 아이디어 등이 포함된다. 자체의 고전적인 디자인과 '불멸의 음악가 초상'과 기록을 포함한 세계적인 문화 관광 상품으로 평가되어 애호가 소장품으로 고가에 판매된다. 이 레이블은 최상의 음질 상태로 정평이 나 있으며, 연관 비디오 레코딩과 다양한 보너스 영상이 포함된 블루레이가 있다. 또한 레코딩의 완벽한 하이파이 감상을 위해 CD나 고해상도 오디오 포맷으로 들을 수 있다. 바이닐(vinyl) 애호가들을 위해 LP 버전도 제공된다.

오랜 세월의 오케스트라 운영에서 생성된 다양한 음악 자료가 아카이브로 보존되었고, 현재는 디지털로 변환되어 전 세계에 오프라인과 온라인으로 제공된다. 현재는 디지털콘서트홀

명칭으로 온라인 스트리밍을 구축하여 전 세계에 디지털 콘텐츠를 제공한다. 2014년에 100개국 150만 명의 관람객이 온라인으로 공연을 관람했다.(『Berliner Philharmoniker Report』, 2014).

2) 디지털콘서트홀(Digital Concert Hall)

베를린필하모닉의 모든 활동과 역량을 체계적인 디지털 아카이빙으로 구축하고 디지털 커뮤니티를 통해 전 세계에 소통한다. 디지털 아카이빙 홈페이지(www.digitalconcerthall.com)는 영어, 독일어, 에스파냐어, 일본어, 중국어, 한국어 등 6개국어를 제공한다.

디지털 아카이빙에서는 베를린필하모닉에 참여한 세계적으로 인정받는 지휘자와 독주자의 공연과 인터뷰 영상을 감상할 수 있다. 검색 기준은 지휘자(conductor), 작곡가(composer), 독주자(soloist), 장르(genre), 시대(epoche), 시즌(season), 교육(education), 카테고리(category)로 구성되며, 유튜브(YouTube), 페이스북(Facebook), 트위터(Twitter)에서 활용할 수 있다.

라이브 공연(live streams)은 시즌마다 40개 이상의 고화질 라이브스트림으로 제공하며, 지난 50년간 공연된 수백 개의 공연 콘텐츠를 영화(films)로 제작하였다. 참여한 예술가와의 인터뷰(interview) 영상을 통해 작품의 줄거리를 해석하고 이해하도록 구성된다. 또한 공연과 관련된 흥미로운 다큐멘터리와 예술가 초상을 영상으로 제공한다.

TV, 컴퓨터, 태블릿PC 또는 스마트폰으로 검색하고, 이동 중에도 활용할 수 있다. 모든 공연을 HD화질과 최상의 음질로 라이브스트림으로 제공한다. 시즌마다 40개 이상의 공연이 라이브 방송되며 이후 공연 아카이브에서도 검색, 바로 제공받을 수 있다. 이 아카이브에서는 최고의 클래식 음악 아티스트들과 함께하는 수백 개의 레코딩을 비롯하여 흥미로운 다큐멘터리와 보너스 영화도 만날 수 있다.

디지털 콘서트홀 회원가입은 무료이고, 이 계정으로 인터뷰, 교육 프로그램 영화와 디지털 콘서트홀을 무료 체험할 수 있다. 티켓과 구독권으로 모든 라이브 방송과 영상에 접속할

수 있다. 윈도우나 맥 등 모든 개인 컴퓨터의 브라우저에서
재생된다. 일반적으로 사용하는 모든 SNS 기기에서도 활용할
수 있다. 스마트폰과 태블릿PC에 필요한 앱을 무료로 제공하며,
애플앱스토어, 구글플레이스토어와 아마존앱스토어에서도
아이오에스 앱을 제공하고 있다.

　　　구독권과 티켓은 수익 사업과 서비스 차원에서 판매한다.
구독권은 매달 14.90€(약 19,300원)이고, 티켓은 1년 149.00€(약
19,3000원), 1개월 30일 19.90€(약 25,700원), 1주일에 9.90€(약
12,800원)이다.

　　　2. 미국의 메트로폴리탄오페라
미국의 메트로폴리탄오페라(Metropolitan Opera)에서 2006년
'Live in HD' 모차르트 ‹마술피리›를 실황중계하여 8개국 248개
상영관에서 전체 32만5천 명이 관람한 기록이 최초의 시도이다.
2012시즌에는 54개국 1,700개 상영관에서 300만 명의 관람객이
실황 공연을 관람하였다. 'Live in HD'는 엄선된 클래식 음악
공연 실황을 영화관에 중계 상영하였으며, 매년 국가와 장소가
늘어나 수백 개 상영장으로 성장하고 있다. 미국 메트로폴리탄은
한 시즌마다 이 프로그램에 참여하기 위해 매년 70만 명 이상이
회원가입을 하고 유료 관람객의 4배에 이르는 높은 참여율을
확보한다.

　　　3. 영국 국립극장 'NT Live'
영국 국립극장(Royal National Theatre)은 1963년에 창설된
국립극단의 공연장으로 1976년에 개관하였다. 특히 연극
레퍼토리들은 매년 영미 문화권의 주요 연극상을 휩쓸었으며, 세계
공연예술계에 최고 정상이라고 할 수 있다.

　　　영국 국립극장이 미국 메트로폴리탄 'Live in HD'와 비슷한
방식의 공연을 2009년에 처음으로 시작하여, 연극계 화제작을
촬영해 전 세계 공연장과 영화관에 실황중계 또는 앙코르를
상영하는 프로그램을 개발하였다. 'NT Live(National Theatre
Live)'는 스크린으로 생중계나 녹화 상영하는 라이브 브로드캐스팅

프로그램을 말한다.

영국 국립극장에서는 자체에서 제작된 공연을 영상 자료로 제작하고, 특히 디지털 미디어의 다양한 기술을 활용하여 디지털 아카이빙을 구축, 세계의 여러 국가와 공연장에 실황 또는 온디멘드 형태로 공연을 제공한다. 2011~2012 시즌에는 전 세계 22개국 500개 극장과 레퍼토리 5편을 영국 전역 160개 극장에서 상영했으며, 총 350,000명이 관람했다. 2013~2014년 시즌에 ‹War Horse : 워 호스›로 영국, 북미, 호주, 베를린 등지에서 ‘NT Live’로 실황중계하여 1,453,104명이 관람하였다. 2014년 35개국 1,000여 개 상영관에서 145만 3,100명의 관람객이 동시에 관람하는 성공을 거두었다. 특히 ‹프랑켄슈타인›은 지출 대비 수익이 159%의 성과를 보여주면서 수익 사업의 가능성을 보여준다.

한국 문화 공간의 대안 콘텐츠 개발과 운영
1. 메가박스 ‘소사이어티 멤버십’
‘메가박스는 멀티플렉스영화관이며, 예술 영화 전문 상영관인 아트나인이 있고, 경기도와 다양성 영화관 G시네마를 제휴 운영한다. 코엑스 A, B관이 예술 영화관이며, 비교적 쉽게 예술 영화를 볼 수 있다. 2017년 CI 교체 통일 사업에 따라, 모든 직영관에 최소 한 관을 예술 영화를 위한 필름소사이어티관으로 지정하였으며, 이곳에서는 다양성 영화로 지정된 영화만 상영한다. 일본 성우/가수들이 하는 콘서트나 일본 연극 등을 생중계하는 라이브뷰잉을 국내에서 가장 적극적으로 수용하고 있다.

코엑스 메가박스에 부티크엠(Boutique M)의 다양한 시설과 분위기는 영화뿐만 아니라 오페라공연 애호가를 끌어들인다. 클래식 명작을 영화관에서 감상할 수 있는 메가박스의 클래식 공연 큐레이션 브랜드로 명성이 나 있다.

메가박스 ‘소사이어티 멤버십’은 ‘필름 소사이어티’와 ‘클래식 소사이어티’로 구성된다. ‘필름 소사이어티’는 작품성은 있지만 대중성이 떨어지는 영화 중심 소규모 상영을, ‘클래식 소사이어티’는 국외 유명 클래식 공연 실황을 생중계한다.

2018년 클래식 라이브 라인업은 빈필하모닉오케스트라(이하 빈필하모닉)의 신년음악회와 여름음악회, 베를린필하모닉의 신년음악회, 유로파콘서트, 발트뷔네콘서트이고, 잘츠부르크 클래식음악페스티벌은 부활절페스티벌과 잘츠부르크페스티벌, 그리고 뮌헨오데온광장콘서트를 포함한다. 세계적인 연출가와 성악가들의 협업이 돋보이는 작품들만을 엄선한 클래식 소사이어티는 오페라가 낯선 관람객들도 영상으로 감상할 수 있다. 세계적인 연출가가 영화화한 오페라 명작을 상영하는 ‹필름 오페라 기획전›은 오페라에 영화적 촬영 기법과 연출을 더해 제작된 작품을 상영한다. ‹라 보엠›, ‹리골레토›, ‹라 트라비아타›는 대표적인 오페라 영상이다.

세계 3대 교향악단의 신년 음악 페스티벌을 해마다 유치하여 실황중계를 상영한다. 뉴욕 메트로폴리탄오페라는 2009년부터 상영을 시작했으며, 지금은 가장 인기를 모은 화제작 ‹나부코›, ‹투란도트›, ‹마담 버터플라이› 등 3편을 앙코르로 상연한다. 빈필하모닉과 베를린필하모닉의 ‹2018 신년음악회› 공연 실황도 중계 상영하였다. ‹빈필하모닉 신년음악회›는 무지크페라인 황금홀을 연출하여 뛰어난 음향시설은 물론 아름다운 천장 벽화, 화려한 무대 장식 등으로 현장감을 보완했다. 2017년에는 웨스틴조선호텔에서 상영되었는데 무대 양옆을 파이프 오르간 장식으로 연출하고, 그랜드볼룸의 천정을 백만 개의 은하수 전구로 장식하는 등 현장 분위기를 조성하고 클래식 음악 전문가의 해설을 들으면서 감상하도록 디자인하였다. ‹2018 베를린필하모닉 신년음악회›는 코엑스를 중심으로 전국 메가박스 10개 지점에서 동시 상영되었다. 모든 공연은 매진되고 객석은 만원이었다.

2. 국립극장 'NT Live'

국립극장은 2014년에 영국 국립극장의 'NT Live' ‹워 호스› 공연을 실황중계하여, 대안 콘텐츠의 유입을 처음 시도하였다. 그러나 현지 웨스트엔드 공연을 전 세계에 중계하는 시차 문제로 인해 한국과 몇 개 국가에서만 앙코르 상영으로 올라갔다. 2015년에도 재공연하게 된다. 국내 최초로 도입한 후 지금까지 일곱 편

2005

MAY

31

TUESDAY

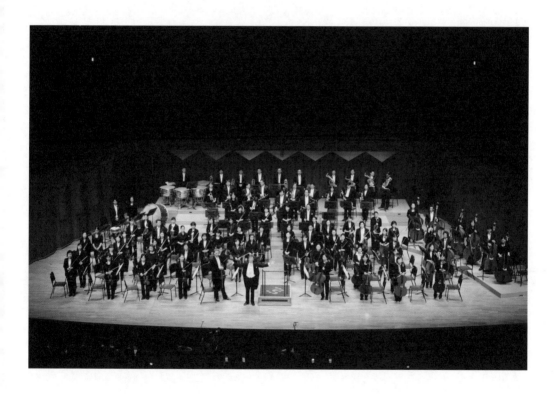

음악당 재개관

예술의전당은 5개월간의 리노베이션 공사를 마치고 음악당을 재개관했다. 이를 축하하는 페스티벌이 5월 31일부터 한 달 동안 성대하게 펼쳐졌다. 페스티벌은 국내외 아티스트와 연주단체, 청중들로부터 큰 호평을 받았다. 재개관의 첫 무대는 오디션을 통해 선발한 실력 있는 젊은 신인 연주자와 연륜 있는 중견 음악가들이 하모니를 이룬 ‹2005 교향악축제›가 장식했다. 사진은 첫 공연을 맡은 정재동 지휘의 코리안심포니오케스트라 공연 장면.

〈워 호스〉, 〈코리올라누스〉, 〈리어왕〉, 〈프랑켄슈타인〉, 〈다리에서
바라본 풍경〉, 〈햄릿〉, 〈욕망이라는 이름의 전차〉의 작품을
유입하였다. 2016년에는 '프랑스 테아트르 드 라빌'이 제작한 작품
한 편을 들여와서 실황중계를 하였다. 점차적으로 국외 유수한
예술단과 유명 극장에서 공연된 작품을 대안 콘텐츠로 활용하는
사례가 증가하고 있다. 2010년부터 2014년까지 총 71개의 공연
실황이 국내 스크린에 올려졌다. 제작 국가별로 살펴보면 미국이
43편, 독일 19편, 한국의 11편순으로 되어 있다. 공연별 장르로는
연극·오페라·클래식 음악이 총 71편으로 가장 높았다.

국립극장에서 상영된 영국 국립극장이 제작한 연극
〈워 호스〉의 가장 큰 성공 요인은 무대 위에서 살아 움직이는
실제 크기의 '말'이다. 해오름극장에 설치된 대형 스크린에 HD
프로젝터를 사용해 연극의 생생한 장면과 감동을 전달했다. 또
하나의 중요한 관점은 영국 국립극장에서 초청한 일곱 편의
영상물이 모두 해오름극장에서 편당 3일 정도씩 상영되었는데, 거의
100%를 상회하는 객석 점유율을 보여주었다. 2016년 'NT Live'
〈햄릿〉 공연도 작품 자체가 무거웠음에도 3일 내내 매진되었다.
수익금도 〈워 호스〉 상영으로 지출 35,259천 원, 수입 35,132천
원으로 지출대비 수입이 99%이고, 〈프랑켄슈타인〉은 지출 48,255천
원, 수입 76,774천 원이며 지출대비 수입이 159%의 성과를
나타냈다. 이는 향후 경제성을 보여주었다. 영국 국립극장이 제작한
우수 연극을 국민이 저렴한 비용으로 실연은 물론 다른 방식으로도
경험할 기회를 제공했다. 관극 이외의 최신 매체 복합기술을
활용하여 공연예술을 확대하는 시도를 함과 동시에 공연
실황중계의 국내 시장 관람객 수요가 있는지를 확인하는 계기가
되었다. 공연 만족도에서 관람객 전체의 88.5%가 긍정적 호응을
보여줬다. 특히 실황중계의 거리감을 느낄 수가 없을 정도였고
관람객들의 공연 몰입은 공연 분위기의 박진감을 유지시켜서
영상과 스크린의 불편함을 못 느끼게 했다.

국내에서 접하기 힘든 국외 우수작을 1만5천 원이라는
저렴한 가격으로 한글 자막과 함께 즐길 수 있으며, 배우의 섬세한
연기력은 물론 세밀한 움직임을 다양한 각도로 설치된 카메라의

근접 촬영과 편집 기술을 통해 실제 객석에서 보는 것보다 더 생생하게 느낄 수 있다는 것이 'NT Live'의 장점으로 꼽힌다. 'NT Live'는 공연이 태생적으로 가진 시공간적 제약을 넘어서는 혁신적 시도로 평가받는다.

국립 예술기관이면서 공공 제작극장인 국립극장은 영국 국립극장 'NT Live'의 대안 콘텐츠를 유입하면서 전통예술 이외의 타 장르, 젊은 관람객층을 흡수하는 데 성공했다고 할 수 있다.

3. 예술의전당 'SAC on Screen'

예술의전당은 2013년 5월부터 영상화사업 'SAC on Screen'을 대안 콘텐츠로 개발하여 처음 세계 진출을 시도했다는 특징이 있다. 영상화사업은 예술의전당 자체 공연을 엄선해서 영상으로 제작하여 전국의 문예예술회관, 문화 소외지역인 군부대, 학교, 그리고 소규모 영화관까지 배급하여 문화 향유권을 확대하고 문화 격차를 해소시키는데 기여해 왔다.

2014년에는 7개월 동안 7개의 공연 작품을 46개 장소에서 85회 상영하였으며, 총 16,044명이 관람했다. 공연당 189명이 관람한 것이다. 사례들에 비해서 참여 인원과 흥행이 부족하다고 볼 수 있으나 영상화사업의 근본적 취지에 부합되게 공연 소외지역에 상영된 점을 감안할 때 지역 문화 저변 확대에 역할을 했다. 또한 국내에 실황중계의 토대를 마련했다고 볼 수 있다.

'SAC on Screen'은 기존의 공연 영상화 방식에 설명과 실연을 강화하여 교육 현장으로 상영 장소를 확대하였고, 보다 안정적인 배급시스템을 구축하여 다양한 장르로 확대하였다. 2016년에는 전체 700회 상영과 80,000명 이상 관람을 목표로 하였으며, 관람객들의 이해를 돕기 위한 설명을 강화하고 영상 콘텐츠 제작 과정의 내실화를 도모하였다. 기존의 제작 방식에 공연의 재미를 더하여 영상으로 가공하면서, 또한 교육적인 측면을 강화하여 해설자의 친근한 해설을 곁들인 영상을 별도로 제작하여 관객 수준을 감안하였다.

해마다 오페라, 뮤지컬, 음악회 등 다양한 공연 장르를 영상으로 제작한다. 2015년에는 여섯 개의 공연을 영상화하고,

2016년에는 일곱 개의 작품, 오페라의 ‹리골레토›, 발레의 ‹심청›, 연극의 ‹세일즈맨의 죽음›과 ‹페리클레스› 두 개 작품, 또한 콘서트는 세 개 등 총 일곱 개의 작품을 제작하였다.

예술의전당은 'SAC on Screen' 영상물을 전국과 세계로 배급을 확대하였다. 외국에서는 교민과 현지의 외국인을 대상으로 보급하였다. 국내의 경우는 초중고등학교를 비롯하여 소외지역의 작은 영화관과 군부대 등으로 상영 장소를 확대하였고, 유관기관인 한국문예회관연합회 및 지방 문예회관과의 협력을 확대하였다. 또한 영상 상영의 매뉴얼을 제작해 보급하였으며 체계적이고 안정된 배급 시스템을 구축하려고 시도했다.

최근 3년간 성과에서, 문화소외지역의 저변을 확대하고, 문화 격차 해소를 주도하는 공공기관의 역할에 충실했다는 것을 알 수 있다. 공연 전체 횟수는 2013년 9회, 2014년 110회, 2015년 224회, 2016년 700회이며, 콘텐츠로는 2013년 4개, 2014년 10개, 2015년 16개, 2016년 22개이다. 공연 장르는 발레와 콘서트를 중심으로 오페라, 뮤지컬 등 인기 장르로 확대하였으며, 연극, 발레, 오페라, 뮤지컬, 현대무용 등 순수 장르에서 콘서트, 전시 등 다양한 장르로 점차 변화된 것을 알 수 있다.

'SAC on Screen' 영상화 레퍼토리로 오페라는 ‹마술피리›, 연극은 ‹페리클레스›와 ‹환도열차›, 발레는 ‹호두까기인형› 등이 대표적인 작품이었으며, 고객들에게 친숙한 고전 명작들을 새로운 형식과 해석으로 재창조한 작품들은 호평을 받았다. 이는 민간단체와의 협업을 확대한 결과로 보인다(예술의전당, 2016).

'SAC on Screen' 공연 영상화사업은 예술의전당에서 엄선된 공연을 디지털 영상 시스템으로 변환하여 원격으로 송출하기 위해서 2014년에 방송 송출사업자 CJ파워캐스트와 기술협력 MOU를 체결하였다. 그러나 실행 초기에는 실황중계된 공연은 2013년 ‹토요 콘서트›의 한 작품이며, 대부분 '녹화 상영'이라는 한계가 있다(김어진, 2015). 정부 지원으로 재정의 문제를 극복하고 해당 지역과 기업 그리고 대학 등의 공동사업으로 발전시키면 대안 콘텐츠로서의 가능성을 기대할 수 있다.

대안 콘텐츠의 유형에 따라 다양한 필요성이 성립된다. 실황중계인 경우, 국가, 지역, 거리나 교통문제 등 공간적 접근성의 한계로 라이브 공연을 즐길 수 없었던 소비자들이 많다. 공연과 전시, 중요한 이벤트 등이 일시에 끝나면, 박제화되어 시공상에서 잊혀지고 만다. 생산된 자료들도 제작과 보존 상태가 저급하거나 조잡한 수준으로 방치되는 경우도 있다. 다양한 대안 콘텐츠 형태로 활용하는 방식에 대한 검토가 필요하고. 대상 콘텐츠에 대한 필요성과 가능성에 대한 엄격한 평가가 필요하겠다. 대안콘텐츠의 대상이 되는 공연 실황을 영상기록으로 생산해야 하는 중요성을 인식하고, 영상 기록은 공연 기획에서부터 추진되어야 한다. 또한 초기 투입 예산이나 경영상의 문제점을 점검해야 한다. 그러므로 이미 유사한 경험과 과정을 거친 국립극장이나 예술의전당에서는 OSMU 또는 서비스 확대, 수익사업 확장 등의 의미를 부여하여 체계적으로 추진할 필요가 있다.

라이브는 미리 녹음하거나 녹화한 것이 아닌, 그 자리에서 행해지는 연주나 방송 실황을 의미한다. 영상 문화에 익숙한 젊은 관람객과 지방이나 국외 관람객에게 작품을 간접적으로 접할 기회를 제공하고, 저작인접권, 방송권 등의 판매로 극장 경영 측면에서 새로운 수익을 창출하고 있다

또한 라이브 영상의 극장 상영은 위성을 통한 영상 송신 기술이다. 전 세계에 실시간으로 영상을 송출하는 수준과 경험은 우리의 경제력과 같다. 우수한 디지털 기술과 인터넷 보급, 특수효과 등 영상 기술, 인터넷 보급과 SNS 현상은 세계 최고 수준이다. 공연 기획사나 영화 광고업체 등 대안 콘텐츠 시장에 뛰어드는 기업들이 점차 늘고 있는 추세이다. 모두 예술의전당과 협업이 가능한 친구이고 동지이다.

디지털기술의 환경 변화에 대응하여 현실에 알맞은 영상물 아카이브 방식을 재규정하고 이에 따라 다양한 형태의 디지털 아카이브 설립과 그 운영에 대하여 기본적인 방안을 수립해야 할 때이다.

참고 자료

이서미, 「국립중앙극장 대안 콘텐츠로서의 NT(National Theatre) Live 도입방안 연구」, 중앙대학교 예술대학원 석사 논문, 2016

안호상, 「제작극장의 레퍼토리시스템(시즌제)도입과 적용방안에 관한 연구-국립극장을 중심으로」, 단국대학교 문화예술경영대학원 석사학위논문, 2013

국립극장 홈페이지: www.ntok.go.kr

예술의전당 홈페이지: www.sac.or.kr

예술의전당 'SAC on Screen' 홈페이지: www.sac.or.kr/saconscreen

영국 국립극장 홈페이지: www.nationaltheatre.org.uk

또 하나의 예술 대학,
예술의전당 아카데미

박영정
한국문화관광연구원 문화연구본부장

예술 아카데미와 함께한 예술의전당 30년

1988년 개관하여 30주년을 맞이한 예술의전당은 이름 그대로
최고의 예술기관으로 자리 잡았다. 예술의전당은 콘서트홀과
오페라극장의 운영을 통해 장르 전용 공연장 시대를 열었고, 좋은
예술 프로그램 기획을 중심으로 한 공연 기획과 마케팅이라는 극장
경영의 시대를 열었다.

　　그런데 예술의전당은 유럽의 고전 극장들과 달리 상주하는
공연 단체 없이 공연장과 전시장이라는 '공간의 운영'만으로
예술의 '전당'을 만들어 나가야 하는 모순적 조건에서 출발하였다.
상주하는 예술 단체가 없다는 것은 극장 경영의 관점에서 보면
상시적인 투입 요소가 크지 않기 때문에 몸놀림이 가벼운 장점이
있지만, 예술의 '전당'으로서 공간의 이미지와 브랜드 구축에서는
적지 않은 부담으로 다가오기 때문이다. 예술 공간은 그곳에 가면
만날 수 있는 예술 프로그램의 아이덴티티를 통해 형성되며, 그
극장 경영이라는 것도 해당 극장이 지향하는 예술적 가치와 예술
세계를 얼마나 잘 구현하느냐에 따라 성공과 실패가 결정된다.

　　그럼에도 예술의전당은 예술경영의 불모지와 같은
1980년대 말에 시작하여 예술 공간 운영에서 예술 프로그램 기획
중심의 새로운 운영 모델을 만들었으며, 역설적으로는 모든 것이
최초였기에 큰 반향을 일으키며 좋은 결과와 성과로 연결되었다.
예술의전당은 극장 경영의 거의 모든 것을 시험하듯 도전해야
했고, 그만큼 후행하는 아트센터들의 '교과서'로서 기능하였다.

예술의전당이 짧은 기간에 전문적인 예술 공간으로서의 명성을
만들고, 특정 장르에 한정하지 않는 종합적인 예술 공간으로
자리 잡아나갈 수 있었던 것도 기획 중심의 운영 모델에 힘입은
바가 크다.

　　예술의전당에서 만들어지는 예술 프로그램들은
경영진의 교체에 따라 강조점의 차이가 있기는 했지만 대체로
'고급예술의 대중화'라는 큰 흐름을 벗어나지 않는 것이었다.
지금은 '고급예술'이라는 용어 자체가 사용되지 않지만, 개관
이래 예술의전당은 대중예술과 구분되는 오페라, 발레, 연극,
무용, 클래식 음악, 미술 등 다양한 장르의 예술이 제작·유통되는
예술의전당이자 교류의 플랫폼으로서 역할을 해 왔다.

　　예술의전당이 자체의 예술단체 없이도 우리나라를 대표하는
예술 공간으로 자리 잡을 수 있었던 또 다른 힘은 30년 동안
지속해온 교육 프로그램의 역할이 있다. 예술 단체가 형성할 수
있는 고객과의 접점을 예술 교육 프로그램이 대신하여 형성했다.
때마침 1990년대는 국민소득의 상승으로 개인 소비가 활성화되는
시점이었으며, 고도성장시대의 경제 중심 사회에서 벗어나 개인의
삶의 질 향상을 주목하기 시작한 때였다. 다만 삶의 질 향상을 위해
문화예술을 향유하고자 해도 당시 개개인이 지닌 취향 자본은
소수의 애호가층을 제외하면 거의 제로 베이스나 마찬가지였다.
예술의전당과 같은 거대한 예술 공간이 안정적으로 운영되기
위해서는 예술 고객의 저변 확대가 필수적이었고, 그에 대한 가장
정확한 대응이 바로 예술 교육 프로그램이었다고 할 수 있다.

세상 어디에도 없는 살아 있는 '시민 예술 대학'

예술의전당은 공연과 전시 등 예술 프로그램만이 아니라 예술
아카데미를 통한 교육 사업에서도 국내 최고의 수준을 유지한다.
지금의 예술의전당 예술 교육 프로그램은 그 규모는 물론, 체계성과
다양성에서도 상상을 넘는 수준으로 운영된다.

　　예술의전당 교육 프로그램의 공식 명칭은 '예술의전당
아카데미'이다. 과거에는 예술 아카데미나 아카데미 사업이라고

불러 왔으며, 지금도 통상 공연 사업이나 전시 사업과 구분하여 아카데미 사업이라고 부르고 있다. 2017~2018 시즌을 중심으로 예술의전당의 아카데미 사업 운영 현황을 보면 가히 '시민 예술 대학'이라 부를 만하다.

기본적인 교육 체계는 봄과 가을의 정규 강좌, 여름과 겨울의 특강 체제가 자리를 잡았다. 프로그램 기획은 겨울 특강/봄 정규 강좌와 여름 특강/가을 정규 강좌의 두 개 시즌으로 나누어 진행한다. 세부적인 교육 프로그램은 인문아카데미, 힐링아카데미, 공연 & 음악아카데미, 미술실기아카데미, 동양학아카데미, 서화실기아카데미, 서화아카데미, 서화어린이아카데미, 음악영재아카데미, 어린이미술아카데미, 미술영재아카데미 등 11개 아카데미 과정으로 편제된다. 각각의 아카데미에는 정규 강좌나 특강이 단위 프로그램으로 편성된다.

교육 내용의 범위를 보면 초창기의 서예나 미술 실기 교육에서 출발하여 인문 교육으로까지 범위가 확장된다. 미술과 음악에서의 영재 교육이 대표 프로그램의 하나로 자리 잡고 있다. 예술 애호가층의 확대를 겨냥한 교양 교육에서 예술을 활용한 시민 교육으로 확대되었고, 실기 교육과 영재 교육을 통해서는 전문 예술인 양성에서도 일정한 역할을 한다.

이 정도의 내용과 운영 체계라면 가히 예술 대학이라 아니할 수 없다. 기존의 예술 대학이 전문 예술인의 육성에 목적이 있다면, 예술의전당 아카데미 사업은 일반 시민을 대상으로 한다는 점에서 굳이 표현하자면 '시민 예술 대학'이라 할 수 있을 것이다.

유럽의 전통 있는 공연장들에서도 교육 프로그램은 매우 중요한 역할을 하고, 직접 예술인 양성 과정을 운영하는 곳이 많다. 다만 우리나라의 경우 전국에 예술 대학이 넘치는 상황에서 예술단도 보유하지 않은 예술의전당의 예술 교육 프로그램이 이렇게 성장했다는 것은 놀라운 일이다. 예술의전당이 보유한 공간(하우스) 자원을 기반으로 교육 프로그램에 참여할 수 있는 예술 향유 욕구가 강한 관객층이 많고, 언제든 우수한 강사 자원을 동원할 수 있는 서울이라는 지리적 강점이 작용한 결과라 할 수 있다.

예술 애호가의 저변 확대를 겨냥한 초창기 예술 교육

사실 개관 초기만 해도 우리나라의 예술계 상황은 예술 프로그램의 공급과 소비 모두 매우 취약한 상황이었다. 국내 역사가 짧은 오페라와 발레, 클래식 음악 등을 지속적으로 제공할 수 있는 예술 창작계의 공급 역량의 한계는 물론이고 관객층 또한 두텁지 못한 상황이어서 거대한 규모의 오페라하우스와 콘서트홀, 미술관 등을 과연 운영해 나갈 수 있을 것인지 의문이 제기되는 상황이었다. 그러한 상황에서 가장 중요하게 제기되었던 것이 바로 예술 공간을 기반으로 하는 교육 프로그램의 운영이었다.

그렇다고 개관 초기 예술의전당이 교육 프로그램에 집중할 수 있는 상황은 아니었다. 예술의전당이 1988년에 개관되었다고는 하지만 음악당과 서울서예박물관으로 시작되었던 것이고, 한가람미술관과 오페라하우스까지 전관 개관이 이루어진 것은 1993년이어서 본격적인 출범은 1994년 이후라 할 수 있다. 그러고 보면 1988년 개관에서 1990년대 말까지의 10년간은 시험기에 지나지 않았다. 따라서 이 시기 예술의전당 경영의 핵심 과제가 공연과 전시에서 좋은 예술 프로그램을 공급하는 일이었기에 모든 역량을 예술 프로그램의 기획과 제작에 집중해야 했다. 상주하는 예술 단체를 보유하지 않은 예술의전당에서는 외부에서 프로그램을 가져와야 했고, 축제형 기획 프로그램은 예술의전당이 지닌 취약점을 보완해 주는 단방약과 같은 기능을 했다.

이 시기 예술의전당 교육 사업은 개관 원년부터 시작된 서예 강좌(뒤에 서예아카데미)와 1991년에 개설된 미술아카데미의 두 프로그램이었다. 예술의전당에 대해서는 공연장으로서의 이미지가 강한데도, 초창기 예술의전당 교육사업은 공연예술이 아닌 시각예술 중심이었다.

서예아카데미는 동양 문화권의 특성을 반영한 예술 공간인 서울서예박물관이 있었기에 가능했던 일이다. 서예아카데미는 서울서예박물관을 기반으로 서예 인구 저변 확대와 전문 서예인의 육성이라는 두 가지 목표를 가지고 진행되었다. 우리나라에 서예 관련 교육기관이 별도로 없다는 점을 고려하면 예술의전당 서울서예박물관이야말로 '서예학교'로서 기능해

왔다고 할 수 있다. 1998년에 이미 초급·중급·고급의 3단계로
교육 과정이 세분화되었고, 강좌도 한글, 전서, 행서, 해서 등
서예와 사군자, 전각에 이르는 다양한 전공반이 편성되어 있을
정도로 체계화되었다. 더욱이 서예아카데미 수강생들에게는
서울서예박물관에서 개최되는 서예전시회를 무료로 관람할 수
있고, ‹서예 수강생 평가전›의 개최를 통한 작품 발표 기회까지
주어지기 때문에 서예를 배우고 익히는 데서 최고의 살아 있는
교육의 장이 되었다. 서예 강좌는 1998년 31개 반 643명의
수강생을 배출할 정도로 성장하였다.

　　　미술아카데미는 미술 애호가의 저변 확대라는 목표를
가지고 1991년 11월 개설되었으며, 미술 실기 교육과정, 미술사
과정, 미술 감상 과정으로 구성되었다. 실기, 이론, 감상으로 구성된
예술 교육의 기본 패턴을 따른다. 미술아카데미는 1998년 60개 반
2,401명이 수강할 정도로 양적 성장이 눈부시다. 미술아카데미의
경우에도 다양한 회화 장르별 교육 프로그램을 실기 강좌
위주로 편성하였기에 커다란 호응을 받았던 것 같다. 예술의전당
미술아카데미는 성인이 되어 자신의 자발적 욕구에 기반을 두어
미술 수업을 다시 받는 사람들에게 학생 시절의 미술 수업에서는
얻을 수 없었던 새로운 예술 체험과 인식을 느끼게 해 주었을
것이다.

어린이에 관심을 돌리고 영재 교육의 기능을 더하다

초창기의 예술 교육 프로그램이 예술 향유에 목말라 있던 성인
계층에 초점을 맞추었다면, 1990년대 말부터 2011년까지 10여
년 동안에는 잠재 고객의 개발이라는 관점에서 어린이, 청소년
계층 사업을 확대해갔다. 어린이 프로그램은 전문가 육성 코스인
예술영재아카데미와 병행하여 운영되었으며, 서예와 미술에 이어
음악 분야로 교육 프로그램이 확대되었다. 2010년을 기준으로 보면
음악아카데미, 미술아카데미, 어린이미술아카데미, 서예아카데미의
네 개 과정으로 구성되어 있다.

　　　음악아카데미는 1999년 11월 개설된 음악영재아카데미로

시작되었으며, 2002년 성인 대상 음악 감상 강좌가 만들어지면서 음악아카데미로 확장, 개편하였다. 음악영재아카데미는 기악 실기 전공과 작곡 전공의 반 편성, 3학기제 운영, 연 2회 공개 오디션을 통한 선발 및 정원제 운영을 특징으로 하며, 예술의전당이 가진 예술적 명성과 공간 조건, 우수한 강사진으로 폭발적 인기를 누리고 있는 프로그램이다. 특히 음악 영재들의 발표 기회를 제공함으로써 다른 예술기관이나 교육기관에서는 누리기 어려운 환경을 제공한다. 2002년에 새롭게 시작된 음악 감상 프로그램은 음악 연주회를 핵심 사업으로 진행하는 예술의전당(음악당)의 관객 개발 차원에서 중요한 프로그램이라 할 수 있다. 1988년 개관으로부터 10여 년이 지나서야 시작되었다는 점에서 오히려 때늦은 감이 있다.

미술아카데미는 실기 중심의 성인 프로그램으로 운영되었으며, 수요가 급증하여 연간 1,000명 넘는 수강생이 찾는 대형 프로그램으로 자리 잡았다. 아카데미 회원전 개최를 통해 전시회 참여 기회를 제공함으로써 다른 기관에서는 제공할 수 없는 교육 환경을 제공하였다. 또한 스튜디오 프로그램을 추가하여 전문 작가로 나설 수 있는 길을 열어 주기도 하였다.

어린이미술아카데미는 미술아카데미의 어린이 과정으로 편제되어 운영되다가 2007년부터 독립적인 과정으로 운영된다. 미술 실기 중심의 어린이미술강좌 외에도 영재미술강좌, 다문화 어린이 미술아카데미, 글로벌 리더 강좌 등 다양하게 구성되었다. 어린이과정 가운데 '김흥수 화백의 꿈나무 미술 교실'은 1999년 김흥수 미술영재아카데미로 명칭을 변경하여 음악영재아카데미와 함께 예술의전당의 대표적인 예술 영재 육성 프로그램으로 자리를 잡았다.

서예아카데미는 이 시기에도 예술의전당 교육 프로그램의 대표 사업으로 활발하게 운영되었다. 실기 강좌를 기본 축으로 국학 강좌가 추가되어 서예인의 지식과 문화적 소양을 높이는 기회를 제공하였다.

2010년을 기준으로 예술의전당 아카데미 운영 규모를 보면 미술아카데미 76강좌 2,653명, 어린이미술아카데미 44강좌 1,680명, 음악아카데미 27강좌 1,834명, 서예아카데미 61강좌

1,165명으로 총 4개 아카데미, 208강좌, 7,332명의 수강이라는
거대한 규모로 성장하였다.

교육 분야의 대폭 확장으로 예술 교육의 종합 센터가 되다

오랫동안 서예와 미술, 음악을 기반으로 진행되던 예술의전당
아카데미 사업이 25주년을 맞은 2012년부터 교육 분야의 확장을
특징으로 하는 또 한 번의 변신을 시도한다. 2011년 미술아카데미
안에 강좌 프로그램으로 있던 인문학프로그램이 2012년
인문학아카데미로 독립 편제되었고, 새롭게 공연기획아카데미가
개설되었으며, 음악감상아카데미가 다른 공연 장르까지 포괄하면서
공연 & 음악감상아카데미로 변경, 확장되었다. 2013년에는
청소년아카데미와 아트힐링아카데미, 어린이여름예술학교가
개설되었고, 2014년에는 좋은부모아카데미가 새롭게 시작하였다.

기존 프로그램 외에 새롭게 개설된 프로그램을 일별해 보면
대상 계층을 세분화하고, 교육 주제 영역은 인문과 치유에 이르는
광폭의 확장을 보인다. 그래서 교육 사업의 명칭도 '예술의전당
예술 아카데미'에서 '예술의전당 아카데미'로 변경되었을 것이다.
이는 2010년대의 사회문화 트렌드를 반영한 것으로 보이며, 이미
교육 프로그램 운영 역량과 환경을 갖춘 예술의전당 교육 사업의
입장에서는 자연스러운 자기 발전의 결과로 보인다.

한편 예술의전당 아카데미는 수강생들이 수강료를
부담하는 유료 프로그램으로 운영된다. 이러한 조건에서도 수강
신청자가 지속적으로 늘어나고 전체 아카데미 사업이 양적 성장을
지속하였다. 아카데미 사업의 사업비 기준으로 수지 관계를 보면,
지출에 비해 수입이 1.5배에서 2배 가까이 이른다. 이러한
성장은 아카데미 교육 프로그램의 질이 뒷받침 되었기에 가능한
일일 것이다.

연도	수입		지출	
	예산	실적	예산	실적
1998	1,024,120	625,030	493,285	342,166
1999	930,075	967,567	518,865	466,499
2000	1,451,148	1,305,720	956,480	789,298
2001	1,630,215	1,568,327	1,095,405	921,699
2002	1,916,295	1,988,896	1,178,825	1,066,926
2003	2,223,705	2,051,207	1,345,640	1,142,790
2004	2,509,905	2,104,440	1,529,511	1,238,588
2005	2,123,595	2,012,518	1,235,380	1,120,747
2006	2,111,175	2,263,814	1,190,779	1,081,963
2007	2,215,625	2,035,973	1,409,132	1,100,192
2008	2,105,308	2,058,931	1,092,544	983,944
2009	2,084,938	2,185,528	1,290,662	1,102,629
2010	2,624,780	2,741,119	1,592,630	1,392,365
2011	2,779,950	2,671,749	1,554,908	1,372,764
2012	3,511,513	3,110,767	1,863,856	1,536,447
2013	3,307,820	3,148,237	1,925,280	1,694,233
2014	3,675,715	3,062,922	2,121,072	1,736,009
2015	3,470,527	3,045,626	2,042,096	1,750,715
2016	3,779,192	2,905,877	2,329,557	1,885,235

[표] 예술의전당 아카데미 프로그램 수지 관계 단위: 천 원
출처: 예술의전당 애뉴얼 리포트에서 재구성

예술의전당 아카데미의 미래는?

지금까지 살펴본 바와 같이 예술의전당 아카데미는 예술의전당 30년의 발전사와 궤를 같이하면서 양적 질적 성장을 거듭해 왔다. 아카데미 사업은 예술의전당 예술사업에서 독립적 운영이 가능할 정도의 사업 기반과 성과를 축적해 왔다고 평가할 수 있다.

그러한 관점에서 볼 때 이제까지의 30년은 흠잡을 데 없는 과정의 연속이었다. 그러나 앞으로의 30년을 바라본다면 아카데미 사업 운영 전반의 재구조화가 필요해 보인다. 아카데미 사업 운영 자체의 역량은 충분하지만 예술의전당 전체의 경영 방향과 전략에 맞춘 특성화가 필요한 시점이 아닌가 싶다. 이는 예술의전당 전체, 특히 예술 사업의 운영 방향이 좀 더 명확하게 설정되어야 가능한 일이다. 예술의전당 아카데미가 30년의 거대한 탑을 쌓아오는

동안 예술의전당 외부의 문화예술 교육의 성장이 있었던 만큼
이제부터의 예술의전당 아카데미 사업은 예술의전당 경영이라는
내부적 목표에 충실한 운영에 집중해도 좋은 상황을 맞이했기
때문이다. 예술 애호가의 저변 확대나 사회 교육, 시민 교육으로서의
역할 대신 예술의전당 고객에 집중하는 프로그램 운영이 가능할
것이다. 예술의전당이라는 브랜드가 주는 장소성과 공간 환경을
토대로 하되 예술 사업과의 연계성을 높이는 방향에서, 극장 경영의
메카로서 예술의전당이 우리 공연예술사에서 갖는 위치와 역할을
고려한 방향에서 특성화한 교육 프로그램으로 좀 더 단단해진 '예술
아카데미'로 재정립되어 가길 기대해 본다.

DECEMBER

25

THURSDAY

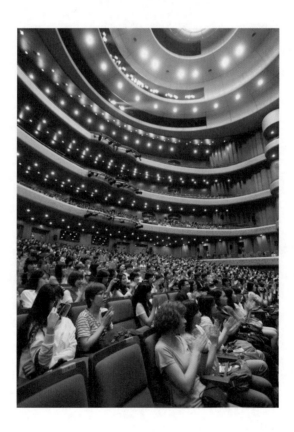

오페라극장 재개관

2007년 12월에 발생한 화재로 문을 닫은 오페라극장이 리노베이션을 마치고 재개관했다. 새롭게 바뀐 오페라극장은 소실된 무대 복구에 190억 원, 노후된 객석과 백스테이지 시설 개보수에 80억 원을 투입해 새롭게 태어났다. 리노베이션은 단순히 외향뿐만 아니라 예술가의 창의적인 정신을 담아낼 수 있는 보다 발전된 그릇으로 변모하도록 진행되어서 더욱 큰 의미가 있다. 재개관 첫 공연은 12월 25일부터 7일간 진행된 발레 ‹호두까기인형›이었다.

세상 살아나갈 힘을 주는 동반자, 예술의전당

박형석
중산고등학교 교사, 예술의전당 7~8기 고객자문단 위원

거리의 가로수 가지에 겨우겨우 매달린 잎사귀들이 마지막 안간힘으로 버티어 내던 2017년 11월의 어느 날, 여느 때와 마찬가지로 이른 점심을 먹고 커피를 한잔하고 있을 무렵 낯선 번호로부터 전화가 왔다. 이 원고를 써 달라는 전화였다. 수화기를 내려놓고 예술의전당에 얽힌 추억들을 새삼 떠올려 봤다. 내 인생에 있어 예술의전당은 어떤 의미를 지닌 곳일까?

이날 퇴근 후에 종종걸음을 앞세워 예술의전당으로 발길을 돌렸다. 세계 3대 소프라노라느니, 21세기 오페라의 여왕이라느니 하는 상투적 광고 문구를 앞세운 디아노 담라우의 공연을 보기 위해서였다. 이런저런 이유로 뒤늦게 티켓을 예매한 탓에 합창석을 예매하게 되었다. 콘서트홀 로비의 소파에 앉아 프로그램 북을 들춰보다가 입장 시간에 맞춰 객석으로 들어갔다. 평소 잘 가지 않는 곳이라 좌석 배치표를 보고 들어가니 예매가 너무 늦지는 않았는지 합창석 중에서도 괜찮은 곳에 자리를 잡게 되었다. 좌석에 앉아 무대를 바라보니 불현듯 오래전 기억이 떠올랐다.

29년 전인 1988년 9월 22일, 이날은 유난히도 높고 새파란 하늘로 기억되는 날이었다. 단군 이래 최대의 국가 행사라는 88서울올림픽이 한창 진행 중이던 가을이었다. 이날 오후 2시 반, 예술의전당 콘서트홀에서는 모스크바필하모닉오케스트라의 연주회가 열렸다. 우리나라와 적대 관계에 있던 소련은 1985년 미하일 고르바초프가 공산당 서기장에 선출되고 페레스트로이카를 추진하면서 경제적 필요에 의해 한국에 접근하기 시작하였고,

88서울올림픽을 계기로 급속하게 거리가 가까워졌다. 그 과정에서 소련은 자신들의 수도를 대표하는 모스크바필하모닉오케스트라를 〈서울올림픽 문화예술축전〉에 참가한다는 명목으로 한국에 파견하였고, 9월 14일부터 21일까지 무려 6회에 걸친 연주회를 서울과 부산에서 가졌다. 그리고 무슨 이유에서인지 몰라도 모스크바필하모닉오케스트라의 연주 일정이 모두 마무리되면서 매우 급작스럽게 하루의 공연이 더 기획되었고 이 공연의 표를 시민들에게 선착순으로 나누어 주었던 기억이 난다. 한국 투어 기간에 공연했던 모든 협연자들이 나와서 자신이 연주한 협주곡의 한 악장씩을 연주하는 등 6일간의 연주회에 대한 갈라 콘서트의 형식으로 진행되어 만족도는 매우 높았고, 평일이었지만 표도 순식간에 동이 났다는 이야기를 들었다.

지금 같으면 당연히 온라인 신청을 통해 티켓을 나눠주었지만, 당시만 해도 인터넷이 상용화되기 전이라 전화로 신청을 받았는데, 나도 치열한 전화 전쟁 끝에 이 공연의 표를 한 장 얻어 참석하였고, 그때 내게 배정된 좌석이 바로 이 합창석이었다. 은발을 휘날리며 등장한 드미트리 기타옌코(Dmitri Kitaenko)가 모스크바필하모닉오케스트라를 통해 들려준 거대한 대륙을 상징하는 듯한 광포한 금관 악기의 포효에 전율했던 기억이 난다. 국내에 들어온 외국인들을 보기 어려웠고, 우리나라 국민의 해외여행도 자유롭지 못했던 때라 외국을 경험하기 어려웠던 시기에 어떻게 보면 예술의전당에서 열린 외국 단체들의 각종 내한공연이 외국 문화에 대한 나의 갈증을 풀어준 통로가 되지 않았나 싶다.

그러고 보니 불현듯 예술의전당에 처음 발길을 디디던 때로 생각이 옮겨갔다. 1988년 2월, 예술의전당이 문을 열고, 개관 기념 음악회를 연다는 소식을 들었을 때, 하루라도 빨리 가보고 싶었지만, 학생이었던 내 처지에서는 비용의 문제와 티켓 구매의 어려움으로 인해 쉽게 그 기회를 얻지 못했다. 당시에는 예매처 방문을 통한 직접 구매가 티켓 구매의 일반적 방법이었는데 나는 주로 명동에 있는 대한음악사에 가서 티켓을 구매했다. 신문에 난 공연 일정을 오려서 대한음악사를 방문했지만 내가 보고 싶은

공연은 매진되었거나 비싼 좌석만 남아 있어서 그나마 저렴한
좌석이 남아 있는 티켓 위주로 세 개의 공연 티켓을 구매해서
보았던 기억이 난다. ‹개관기념음악제› 때 가장 기억나는 공연은
서울바로크합주단(현 코리아챔버오케스트라)의 공연이다. 공연
며칠 뒤에 고전 음악회 동아리의 가까운 선배 결혼식이 있던 터라
당시 내 처지로서는 비싼 가격을 치르고 선배의 결혼 축의금
대신 이 공연의 최상위 등급 좌석(당시에 R석은 존재하지 않았던
것으로 기억하는데 그래서 아마 S석이 아니면 A석이었을 것이다.)
티켓 두 장을 선물했었다. 그 선배도 그날 예술의전당에 처음 와
보는 것이어서 두고두고 고맙다는 인사를 받았던 기억이 난다. 그
덕분인지 그 선배와는 지금도 연락을 주고받으며 지낸다.

어느새 담라우는 이번 연주회에 동행한 그녀의 남편인
베이스바리톤 니콜라 테스테(Nicolas Teste)와 함께 벨리니의
아리아를 마지막으로 1부 순서를 끝내고 있었다. 관객들의 환호에
만족스러운 미소를 띠며 백스테이지로 걸어 나가는 그녀의 모습에
27년 전 내가 보았던 '또 다른 그녀'의 모습이 겹쳐져 보였다.

1990년 11월, 나는 예술의전당에서 열린 바바라
헨드릭스(Barbara Hendricks)의 독창회에 갔다. 그때만
해도 세계 정상급의 성악가들은 쇠퇴기에 들어서서 시간적
여유가 있는 경우에만 한국 무대를 찾아오기 마련이었고 한창
전성기를 구가하던 바바라 헨드릭스의 내한은 상당히 이례적인
일이었다. 사실 난 헨드릭스에 대해 잘 모르기 때문에 티켓을
예매하지 않았다. 지금은 오페라 전문 지휘자로 왕성하게 활동
중인 양진모 지휘자가 당시 같은 직장 동료였는데, 꼭 봐야 할
연주회라며 헨드릭스의 표를 사라고 강권하는 바람에 공연
당일 예술의전당에 와서 티켓을 사서 예정에 없던 공연을 보게
되었다. 1부에서 헨드릭스는 슈베르트의 가곡들을 불렀는데,
그녀의 인품이 고스란히 담겨 있는 격조 높은 노래의 매력을
만끽할 수 있는 공연이었다. 3층에서 내려다보니 1층 객석이 많이
비었는데, 1층으로 내려가는 방법이 없어 안타까웠다. 당시만
해도 예술의전당을 제외한 대부분의 공연장들은 매표소가 공연장
바깥에 있었고, 로비 입구에서 티켓팅을 하는 시스템이었다. 당시

우리나라의 가장 대표적인 공연장이자 다른 극장들의 모델이 되었던 세종문화회관도 예외는 아니어서 로비에는 표를 가진 사람만 들어갈 수 있었고, 대신 객석으로 들어갈 때는 아무런 제지가 없었다. 지금 생각해 보면 창피한 일이지만, 그래서 나 같은 학생들은 싼 3층 티켓을 산 뒤에 인터미션 때 비어 있는 1층의 비싼 좌석으로 옮기곤 하는 일명 '메뚜기'가 되곤 했는데, 이게 예술의전당에서는 통하지 않았던 것이다. 예술의전당은 개관 초기부터 각 층의 객석 입구에서 티켓팅을 하는 오늘날의 시스템을 우리나라에 처음 도입한 선구자였고, 그래서 나처럼 층을 옮겨가며 자리를 바꾸는 메뚜기들은 공연장에서 서서히 자취를 감추게 되었다.

　　　인터미션 때 로비에 나갔다가 공연장에서 자주 만나는 애호가 한 명과 물품보관소 앞에서 만나 반갑게 이야기를 나눴다. 인터미션 때 로비에 나가는 이유는 객석의 긴장감에서 잠시 해방되기 위해서이기도 하고 생리적 욕구를 해결하기 위해서이기도 하지만, 동호인들과의 교류를 위한 목적도 있었다. 그러고 보면 그동안 예술의전당에서도 많은 사람들과의 만남이 있었던 것 같다. 대학에 다닐 때 '고전 음악회'라는 동아리(그때는 써클이라고 불렀다)에 가입해서 활동했는데, 졸업 후 우연히 그 동아리의 선후배들을 만났던 곳도 거의 예외 없이 예술의전당 로비였었다. 내가 처음 클래식 음악에 입문한 초기, 음악에 관한 지식은 주로 라이선스 음반을 만들던 성음에서 펴내는 『레코드음악』이라는 잡지와 동아일보사에서 발행한 『음악 동아』를 통해서였는데, 당시 주요 필진이었던 평론가 이상만, 이순열, 그리고 고 김원구 선생을 우연히 만난 것도 바로 예술의전당 객석에서였다. 소프라노 임선혜와 국립발레단장 강수진, 바리톤 연광철, 무용가 김용걸 같은 예술가들을 가까운 객석에서 힐끗힐끗 볼 수 있었던 곳도 이곳이고, 정말 뜻하지 않게 지휘자 서현석, 무용가 안은미, 배우 남경주를 비롯한 많은 예술가들과 같은 시간, 같은 공간에서 식사했던 곳도 예술의전당 구내식당이다. 한때 우리나라 성악계를 주름잡았던 테너 신영조 선생의 휠체어 탄 모습도, 피아니스트 백건우 선생이 부인의 부축을 받아가며 걸어가는 모습도 예술의전당 로비에서

볼 수 있었다. 무대의 화려한 스포트라이트를 받으며 예술혼을 불태우는 인물들을 바로 옆에서 만나볼 수 있는 곳이 예술의전당인 것이다. 사실 우리나라에서 내로라하는 예술가들 중에서 예술의전당 무대에 서 보지 않은 사람이 있을까? 문화와 예술을 애호하는 사람들 중에서 예술의전당을 방문해 보지 않은 사람이 있을까? 그런 의미에서 예술의전당은 예술과 문화를 사랑하는 사람들의 사랑방과 같은 곳이다.

공연은 이제 2부로 접어들었다. 담라우와 테스테는 번갈아 가며 자신들의 기량이 잘 드러나는 아리아들을 불렀고, 나는 그들이 연출하는 음악에 심취할 수밖에 없었다. 어느덧 정규 레퍼토리가 다 끝나고 관객들의 환호가 쏟아졌다. 담라우와 테스테는 한 곡씩의 앙코르를 부른 뒤 마지막으로 테스테가 들고 있던 악보를 담라우가 건네받더니 무척 정확한 우리말 발음으로 '동심초'를 부르는 게 아닌가. 예상을 뛰어넘는 정확한 발음과 감정 표현에 관객들은 더 많은 박수와 "브라바!"를 외칠 수밖에 없었다. 연주가 모두 끝나고 예술의전당 밖으로 나오자 밤하늘을 지키던 달이 이날 따라 유난히 높게 보였다.

대학생 시절, 하루는 명동에 나갔다가 점심때가 조금 지나게 되었다. 주머니 속에는 달랑 1천 원짜리 지폐 한 장하고 집에 갈 토큰 하나밖에는 없는데, 배는 고프고 음악은 듣고 싶었다. 잠시 갈등하다가 필하모니 음악 감상실에 가서 배부른 브람스를 듣자 생각하고, 브람스 교향곡 1번과 클라리넷 5중주곡을 신청해서 듣고 집으로 돌아왔던 기억이 난다. 왜 브람스를 배부른 음악이라고 생각했는지는 모르겠는데, 희한하게도 브람스를 들으니 조금 전까지 느껴졌던 허기가 사라졌던 것 같다. 혹 음악은 마음의 허기를 달래주는 음식과 같은 게 아닐까? 그래서 삶의 고단함에 몸과 마음이 지쳤을 때, 우면산 기슭을 찾게 되는가 보다. 평소 고개 들어 하늘 한 번 바라볼 여유 없이 살다가 이곳에서 분수를 따라 시선을 옮겨 하늘도 한 번 쳐다보고 일상과 차단된 채로 음악당에서, 오페라하우스에서 공연에 몰두하다 보면 어느새 1주일을 살아갈 힘을 얻곤 한다.

가만히 돌이켜 보니 나의 20대 중반부터 오늘날에

이르기까지 크게 의식하지는 못했지만 예술의전당은 알게 모르게 나의 삶과 함께해 온 동반자가 아니었을까 싶다. 이곳에서 많은 사람들을 만났고, 많은 시간을 보냈으며, 많은 감동과 환호를 맛보았다. 그 과정에서 삶에 지친 나의 영혼은 위안을 얻었으며 그를 통해 세상을 살아 나갈 힘을 얻었다. 아마 특별한 일이 없는 한 나의 그런 삶은 앞으로도 계속될 것이며, 그 옆에는 지금까지 그래왔듯이 예술의전당이 함께할 것으로 믿는다. 글을 맺으면서 나에게 있어 예술의전당은 어떤 존재인가를 생각해 보니, 마르지 않는 샘처럼 '아낌없이 주는 나무'였고 또한 '아낌없이 주는 나무'일 것이다.

인생 이모작으로 시작된
예술의전당 살이 10년

이희숙
서울교육대학교 명예교수, 시인, 예술의전당 아카데미 수강생

인생의 변곡점! 정년이 한 일 년쯤 남으니 많은 이들이 퇴임
후에 어떻게 살려 하는지 궁금해했다. 난생처음 학교라는 울타리
밖으로 떠난다는 것! 태어나자 조부모, 부모 슬하의 무릎 학교,
초중고등학교, 대학교, 잠시의 유학 생활, 그리고 일터까지 65년
동안 학교라는 울타리 밖을 벗어난 적이 없었다. 평생 하고 싶은
공부와 천직이라 여기며 가르치는 일로 오롯이 생을 누린 것은
은혜 위의 은혜였다. 주말이면 아들, 손자, 손녀, 며느리와 교회에서
만나, 구순을 넘기고도 독립해서 사는 어머니 댁으로 가서 함께
점심을 나누는 일상은 크나큰 즐거움이었다. 가고 싶은 곳은 어디나
가보게 해주는 남편이 곁에 있으니 학교가 베푸는 방학은 특혜 중
특혜였다. 이처럼 날개를 활짝 펴고 살아온 학교 울타리를 영원히
떠나 살아갈 날을 생각하면 참으로 막막했다.

　　"이제까지 익숙했던 일들을 내려놓자. 전혀 다른 인생으로
이모작을 시작해보자!"라는 발상이 막막함에서 움트기 시작했다.
교수라는 공직의 무게에서 벗어나면, 내가 정말 사랑하는 일로 나를
탕진해야지! 마음을 야무지게 먹어보지만, 그러나 무엇을 어떻게?
나는 친구들과 안나푸르나 베이스캠프 4,130m도 다녀왔고, 젊은
후배들과 한 달에 한 번꼴로 백두대간을 하는 중이었다. 선교
여행을 비롯해 방학마다 틈새마다 일 년이면 대여섯 번 여행도
했다. 기왕에 시인으로 등단했으니 시업(詩業)에만 몰두해봐?
그러나 그동안 즐기던 일로 여생을 탕진한다는 것은 별 뾰족한
패를 잡는 것 같지 않았다. 뭔가 허전한 구석이 도사리고 있다가

튀어나올 것만 같았다. 인생 이모작의 곡선을 상향상승선으로 다시 시작할 것인가, 인생 여정의 기승전결(起承轉結)의 전환점을 정상으로 알고 그대로 하향하행할 것인가? 여하튼 나는 예각이 큰 변곡점을 만들고 싶었다.

　그 변곡점의 단초가 예술의전당 쪽에서 풀리기 시작했다. 그즈음 2, 3년 전에 정년퇴직한 친구를 우연히 만났다. 그가 무얼 하면서 어찌 지내고 있는지 좀이 쑤셨다. 백수 과로사! 그는 방학도 없이 일주일에 서너 번 예술의전당 강좌를 듣느라 바빠 죽을 지경이라는 것이다. 친구는 문화발상지를 중심으로 한 인류 문화유산, 미술사, 오페라, 콘서트, 영화 해설 등의 강좌를 들으면서 인문학 전반에 흠씬 빠져 있었다. 이런 세계가 있다니! 나는 신세계를 발견한 듯했다. 예술의전당 쪽에서 러브콜이 솔솔 불어오기 시작했다. 쇠뿔은 단김에! 정년 후에 무얼 시작하려다가 "우물쭈물하다 내 이렇게 될 줄 알았지."라는 얘기로 끝나더라는 소리를 여러 번 들었다. '미술사'와 '인류 문화유산' 강좌를 등록했다. 그때는 강좌가 끝나면 현장 답사로 이어졌다. 돌이켜보니 예술의전당과 가연을 맺은 지 어언 10년.

　그동안 인문학 강좌에서 천체 물리 등 자연과학으로 범위가 넓어지면서, 내 우주도 넓어졌다. 성경을 통해서 알던 "사람은 먼지"라는 막연했던 존재론적 진리가, 실제로 사람이 우주 먼지에서 생겨난 존재라는 인간 실존을 새삼 깨닫게 되었다. 스스로 자유로워지게 되고 몸에서 탁기가 조금씩 빠져나가는 듯하다. 한 달에 한 번 '우리땅지리여행'을 하면서 빡빡하던 삶이 부드러워졌다. 우리나라 땅의 물리적 구성과 인문학적인 지형을 알아가면서 사람 만나는 일도 더욱 반가워졌다. 통시적으로나 공시적으로나 자연과 세상과 소통하는 여유와 윤기를 누리게 된 것이다. 한마디로 삶이 조금 더 풍부해진 것 같다.

　내가 처음 미술사에 관심을 두게 된 것은 논문 「윌리엄 워즈워스(William Wordsworth)의 시 연구: 시의 회화성(繪畵性)을 중심으로」를 준비할 때였다. 워즈워스의 시에서 회화성을 엮어가자니, 필연적으로 시와 그림이 내 안에서 조우할 수밖에 없었다. 시와 그림은 상보적인 예술로서 한 시대나 그 시대의

예술을 이해하는 데 보완적인 역할을 한다는 생각에서였다. "시는 언어로 그린 그림"이라고 하지 않던가. 우리가 자랑하는 예술 전통에 시서화일치(詩書畵一致)라는 선비 문화가 있다. 선비가 아니어도 우리는 시 속에서 그림을 보고, 그림 속에서 시를 종종 읽게 된다.

　나는 시인 워즈워스(1770~1850)가 자연을 언어로 이미지화한 것과 마찬가지로 동시대 화가인 윌리엄 터너(Joseph Mallord William Turner, 1775~1851)와 존 콘스타블(John Constable, 1776~1837)이 자연을 주체로 그리게 된 시대적 배경과 그 시대에 발흥한 낭만주의의 미학적 동기가 궁금했다. 그 시대에 이르러 비로소 자연이 주체로 독립하기 시작한 것이다. 그때까지 서양 회화에서 자연은 왕후장상, 성가족의 초상, 위압적인 영웅의 서사를 돋보이게 하는 한낱 부수물에 지나지 않았다. 문학과 예술에서 낭만주의의 대표적 주자였던 이들은 자연과 평범한 시골 사람, 그리고 내면 서정에 몰입하게 되었다. 이들이 자연에 몰입하자, 비로소 그들은 인위(人爲)가 아닌 진정한 의미의 무위자연(無爲自然)에서 생동하는 존재들의 기(氣)와 운(韻)을 느끼게 되었다. 허버트 리드(Herbert Read) 말처럼 워드워즈의 시에서 동양적 운치를 느낄 수 있는 것은 그래서일 것이다. 터너와 콘스타블의 그림에서도 인공구조물이 점점 작아지다가 안개 속에 윤곽이 모호해지거나, 넓디넓은 하늘과 여백을 배경으로 우주 삼라만상이 유기체적인 하나로서 조화를 이루어갔다. 논문에서 슬쩍 동양화의 필법도 건드렸다. 그러나 거기까지. 논문을 끝내야만 하는 강박에서 미술사에 대한 그 이상의 관심은 후일로 미루는 수밖에.

　그렇게 시와 미술의 첫 번째 조우는 내 마음속에 미궁의 숙제로 남게 되었다. 아마도 내 무의식이 나의 오랜 숙제를 풀어줄 단초가 예술의전당에 있다는 것을 알았던 것 같다. 미술사와 문화유산의 폭과 깊이를 몰랐으니 1, 2년 길어야 3년 정도면 수강이 끝나려니 하고 더부살이를 시작했다. 그러나 더부살이로 시작한 나의 10년 차 예술의전당 살이가 이젠 내 인생에서 주인 행세를 한다. 연초 시간 배분에서 단연 우선순위 탑이다. 늙으니 좋은 점도

만남

있다는 변명도 있다. 듣고 잊고, 또 듣고 다시 들어도, 들을수록
새로운 재미가 쏠쏠하다는 것. 10년간 별별 그림과 새로운 문화
문물만 만난 것은 아니다. 젊은 시절보다 폭넓게 신선한 친구들과
학교 선후배를 만나 아름다운 우정을 쌓으면서, 삶의 지경을
넓혀가고 있다. 삶의 양과 질에 변화가 일어난 것이다.

　　　무엇보다 사물을 보는 눈이 세밀해지고, 진솔해진 것 같다.
이런 점이 나의 시업(詩業)에 작은 변화를 가져올 듯해서 10년의
투신이 아깝지 않다. 회화의 시작은 고대 그리스 도공의 딸이
화톳불에 드리워진 남자친구의 그림자 윤곽선을 그린 실루엣이라고
한다. 아버지 도공은 출전하는 남자친구의 부재를 애절하는 딸을
위해 진흙을 던져 실루엣을 채워주었다고 한다. 이것이 조각의
출발이라는 것이다. 예술은 이처럼 실재와 등가적 이미지를
재현하려는 것에서 비롯되었다. 나는 사물의 사실성, 사물 너머의
영성, 존재의 진정성을 담백한 시각으로 읽고 진실하게 풀어내게
되기를 소망한다. 죽은 듯 놓여있는 도자기 몇 점에 떨어진 빛을
통해 편만한 신의 은총을 그려내는 화가들의 감수성이 부럽다. 시인
키츠(Keats)는 '그리스 항아리에 부쳐'라는 시에서 "들리는 음악은
아름답다. 그러나 들리지 않는 음악은 더 아름답다."라고 노래했다.
도자기에 그려진 그림에서 한 나라의 역사와 신화, 그리고 제
의식의 이야기와 음악까지도 들었던 것이다. 부럽다! 나도 그렇게
달라지기를!

　　　눈앞에 전개되는 풍광을 보면서 온갖 자연의 소리를 듣고
생동하는 우주의 기운이 나에게 전이되는 충만감을 느낄 수 있기를
소망한다. 미술사와 관련된 몇 가지 강좌를 연속해서 들으면서 많은
명화를 직간접적으로 만났다. 화가들이 눈앞에 보이는 사물에서
느끼는 감동을 어떻게 재현 또는 표현해내는지 비의(秘儀)를 엿보고
싶었다. 나는 화가들에게서 엿본 비의와 토속어로 습작을 시도했다.
잭슨 폴록(Jackson Pollock)의 추상표현주의 그림 앞에서 우주의
운율이 들리는 듯하던 바닷가 체험을 모국어로 그려내고 싶었다.
그렇게 해서 시와 그림의 두 번째 조우가 이루어졌다.

......
땅거미가 모래밭을 기어갔다
꼬막 고동 소라게 모시조개
어린 게가 새순처럼 돋아났다
라벤더 안개
잭슨 폴록이 함부로
우툴두툴한 선율을 뿌려대듯이
모래사장 가득 번져나갔다
모래톱 너머 바다 뭍 하늘 별빛의
산란

'소난지도 – 잭슨 폴록 · 〈라벤더 안개〉', 졸시 부분

고흐는 신발을 여러 켤레 그렸다. 하루의 노역이 끝나고 벗어놓은
신발, 아니 그 신을 신은 사람이 살아온 신산스러운 일생을
대변하는 듯하다. 정태적인 한 컷의 상황과 그 배경에서 역동성과
무한한 침묵을 동시에 경험한다. 그런가 하면 꿈틀꿈틀 살아
움직이는 고흐의 붓질에서 시베리아에서부터 론강을 타고
지중해로 몰아쳐 오면서 화판을 뒤집어엎고 모래를 뿌려대는 강풍
미스트랄이 보였다.

파도치는 바람귀
한 달 보름 편두통을 앓았다
덧창의 돌쩌귀를 뜯어내고
징두릿돌을 무너뜨렸다
시베리아로 달려가 날을 벼렸다
청무 자르듯 산허리를 베며 돌아오는
시속 180km 론강 골짜기
별이 빛나는 밤, 저녁의 카페
이젤을 뒤엎고 모래를 뿌려대는 미스트랄
승냥이도 독수리도 황소도 날려버렸다
들이닥칠 폭풍닮달에 숨죽인 라 크로 평야 밀밭

비틀거리는 소나무뿌리
1888년 겨울 고흐의 자화상
생 레미 언덕 열한 그루의 올리브 나무
사이프러스 나무가 악몽같이 타올랐다
열네 송이의 해바라기
바람바라기

'어떤 미스트랄 – 고흐의 붓결에 부쳐', 졸시 전문

좌대 위에 웅크린 살덩이에서 코끼리 코처럼 처져 내린 입이
전부인 얼굴. 그 얼굴과 입에서 인류 최대의 고통인 십자가 고통이
표출된다. 프랜시스 베이컨(Francis Bacon)은 어디에도 십자가를
그려 넣지 않았지만 그림은 그 '상징성을 울부짖고 있다.

……
짓눌려 뭉그러진 살덩이가
좌대 위에 기념비처럼 있다
불거져 올라간 어깨사이 웅크린 등짝에서
코끼리 코를 닮은 목줄기가 45°로 처져있다
절규하는 입이 전부인 얼굴이 빤히 쳐다본다
이 사이로 터져 나오는 비명
내 시선에 자석처럼 달라붙었다
공진(共振)의 공포!
내 늑골에 못을 박는다
생살을 찌르고 쑤시고 으깨고 저민다
진액과 흰피톨과 붉은피톨이 얼마나 빠져 나갔을까
피가 화관에 뜨겁게 스며들었다
능소화의 배경들
회색 살덩이를 들어 올린다

못을 치던 자들은 어디에 있나
못 박힌 두 손과 두 발이 보이지 않는다

십자가도 보이지 않는다
살덩이의 절규가 내 살을 꿰뚫고 들어온다
엘리 엘리 라마 사박다니
......

'고백 – 프란시스 베이컨의 삼면화: 〈그리스도의 십자가
처형도를 위한 세 개의 습작 1944〉', 졸시 부분

화가들은 사물이 보이는 그대로를 생생하게 재현하거나, 사물의
외관을 꿰뚫고 만나는 본질을 이미지화해서 표현한다. 나는
그들이 투철한 관찰력 내지 통찰력으로 보고 느낀 것을 표현하는
응집력이 부럽다. 그들의 안목과 안광을 신뢰한다. 버지니아
울프(Virginia Woolf)는 폴 세잔(Paul Cézanne)의 그림을 런던
전시회에서 관람하고 이렇게 말했다. "여섯 개의 사과로 표현하지
못할 것이 무엇이 있겠는가? 각각의 사과들 사이에는 관계가 있고,
색채와 양감이 있다. 오래도록 바라보면 바라볼수록 사과들은 더
붉어지고 둥글어지고 녹색이 짙어지며 점점 무거워진다. (중략)
물감의 색깔이 우리에게 도전해오는 것 같고, 우리 내부의 신경을
건드리며, 자극시키고, 흥분시켜서 (중략) 마침내 자신의 내부에
존재하는지조차 몰랐던 단어들을 떠오르게 하고, 이전에는 텅
비었을 뿐 아무것도 없던 곳에서 형태를 자각하도록 한다." 바로
이것이다. 내게 감동을 주는 그림을 만나는 순간, 나의 신경은
가볍게 흥분하고, 낯선 단어들이 입에서 맴돌기도 한다. 화폭의
사물 관계가 새롭게 보이고, 새로운 형태와 새로운 이야기로
재구성되면서 새 생명, 새 이미지가 눈에 선하게 보인다. 그림이
나에게 말을 걸어오고, 내게서 시가 만들어지기도 한다. 오르한
파묵(Orhan Pamuk)은 "시인은 신이 말을 거는 사람"이라고 했다.
　　그러나 절대에 이르고 싶다는 생각이 오래전부터 둥지를
틀고 있었지만, 나는 해찰이나 하면서 너무 분주했다. 도무지 신이
내게 말을 걸 틈을 내드리지 못했다. 그러다 병상에 누워서야
세미한 빛과 음성을 만났다.

등을 대고 누운 바닥이 칠성판 같았다
오른쪽 대퇴부가 고장났다
허리를 펴고 설 수도 걸을 수도 없었다
X-Ray의 네거티브로 인화되는 일흔 해의 우울한 이력서
몸이 전하는 쓸쓸한 안부를 귀로 듣지 않고 눈으로 본다
생애보다 깊은 어둠이 대퇴골 부근 척추디스크 틈으로
고즈넉이 좌초되어 있다
능선마다 적설이 하얗게 서려있다
문득 야곱의 환도뼈를 내리치신 당신의 손길이 등줄기에
뜨겁다

안나푸르나 골짜기를 타고
올라가 다시 몰아쉬는 숨결
히말라야 만년설, 또는
눈 시리도록 정결한
장엄한 고요

'어떤 평화' 전문

2018년! 예술의전당이 세계를 향해 우면산에 우뚝 일어선 지 30년!
지난 30년을 닫으면서 새로운 30년을 열어갈 신점이다. 나에게는
정년퇴임으로 새로운 삶이 시작된 지 10년 차이며, 두 번째
예술의전당 10년 살이가 시작되는 해이기도 하다. 나는 이 시점에서
또 한 번의 변곡점을 만들고 인생 3모작을 열고 싶다. 예술의전당과
더불어 내게서 세 번째로 시와 그림이 만나게 될 앞으로의 10년.
신이 내게 말을 걸어오는 음성을 듣는 투명한 귀가 열리기를
꿈꾸어 본다. 이젠 치열하게 시를 쓰고 싶다. 멍들고 찢어진 상처를
어루만지고 감싸주는 손길을 피부에 느끼게 하는 그런 시를
노래하고 싶다. 이젠 치유의 노래로 세상과 소통하고 싶다.
　　다시 시작이다.

메세나는 '제2의 문화예술 행위'

이세웅
예술의전당 명예이사장

문화체육관광부(이하 문체부)가 2017년 3월 발표한 '2016 문화예술인 실태조사'에 의하면 지난 1년간 문화예술 활동에 의한 수입이 '0원'인 문화예술인이 36.1%로 나타났다. 44%는 예술 활동 수입이 100~2,000만 원 미만에 불과하였다.

예술인들의 1년간 예술 활동 수입		예술 활동 종사 형태	
없음	36.10%	전업 50	겸업 50
100~500만 원 미만	18.90%	전업 예술인의 종사 형태	
500~1,000만 원 미만	10.10%	프리랜서 72.5%	
1,000~2,000만 원 미만	15.00%	고용주 6.5%	
2,000~3,000만 원 미만	7.20%	기간제·계약직·임시직 9.8%	
3,000~4,000만 원 미만	5.00%	정규직 6.4%	
4,000~5,000만 원 미만	1.90%		
5,000만 원 이상	5.70%		
평균 1,255만 원			

[표1] 2015 문화예술인 실태조사
조사 기간: 2015.8.3~12.15 / 조사 대상: 총 14개 예술 분야 예술인 5,008명
출처: 문화체육관광부, 2016년

문화예술인 한 사람의 연평균 예술 활동 수입은 '1,255만 원'으로 집계됐다. 보건복지부 기준 2017년 4인 가족 최저생계비 월 178만 원에 대입하면 최저 생계비조차 벌지 못하는 곤궁한 문화예술인이 80%에 육박하는 것이다. 문화예술인의 50%가 창작에 몰두하지 못하고 '겸업'으로 생활 전선에 내몰릴 수밖에 없는 현실이 안타깝다.

구분	2010	2011	2012	2013	2014	2014 순위
호주	0.75	0.75	0.74	0.77	0.75	25
오스트리아	0.97	0.96	1	1.03	1.02	18
벨기에	1.28	1.34	1.45	1.42	1.4	13
체코	1.32	1.25	1.22	1.27	1.32	14
덴마크	1.79	1.87	1.95	2.02	1.96	4
에스토니아	2.12	1.99	1.89	2.28	2.2	2
핀란드	1.22	1.23	1.26	1.58	1.57	9
프랑스	1.43	1.45	1.48	1.57	1.57	8
독일	0.81	0.82	0.82	0.86	0.88	22
그리스	0.55	0.63	0-.70	0.74	0.67	28
헝가리	1.78	1.81	2.03	1.95	2.17	3
아이슬란드	–	–	–	3.42	3.31	1
아일랜드	0.89	0.85	0.86	0.84	0.8	24
이스라엘	1.48	1.54	1.54	1.54	1.52	11
이탈리아	0.77	0.52	0.75	0.82	0.8	23
일본	0.36	0.36	0.37	0.38	0.41	29
한국	0.65	0.64	0.67	0.69	0.68	27
라트비아	1.64	1.65	1.63	1.72	1.87	6
룩셈부르그	1.22	1.25	1.38	1.5	1.47	12
네덜란드	1.76	1.72	1.67	1.66	1.61	7
노르웨이	1.43	1.5	1.48	1.56	1.55	10
폴란드	1.38	1.32	1.25	1.2	1.27	15
포르투갈	1.1	1.01	0.98	0.99	1	19
슬로바키아	1.01	0.96	0.93	0.96	1	20
슬로베니아	2.22	1.94	1.98	1.97	1.87	5
스페인	1.65	1.54	1.26	1.23	1.24	16
스웨덴	1.11	1.11	1.13	1.18	1.17	17
스위스	–	–	0.92	0.92	0.93	21
터키	0.86	0.9	–	–	–	–
영국	0.97	0.91	0.88	0.75	0.7	26
미국	0.31	0.3	0.28	0.28	0.28	30
평균	1.2	1.18	1.19	1.3	1.3	–

[표2-1] OECD 국가 GDP 대비 문화재정 비율(일반 정부)　　　　　　　　　　　　단위: %

　　　　2017년 국제통화기금(IMF) 기준 한국의 국가별 1인당 GDP 순위(명목)는 미국, 중국, 일본, 독일, 프랑스, 영국, 인도, 브라질, 이탈리아, 캐나다 다음인 11위로 세계가 알아주는 경제 강국이다. 그러나 2014년 OECD 통계에 의하면 GDP 대비

2011

OCTOBER

5

WEDNESDAY

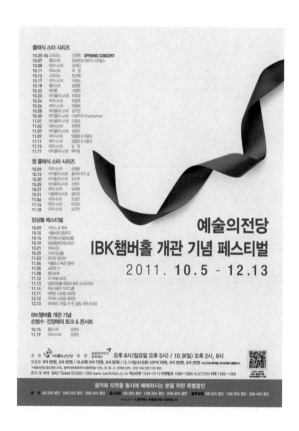

IBK챔버홀 개관

예술의전당은 2011년 10월 5일 IBK챔버홀을 새로이 개관하고 이를 기념하는 페스티벌을 개최했다. 독주회, 듀오, 트리오, 챔버 오케스트라, 합창 등 다양한 장르의 공연이 펼쳐졌다. 국내 단일 클래식 음악 기획 프로그램으로는 최장기간인 두 달여 동안 48회의 공연이 성황리에 진행됐다. 신예에서 중견까지 국내외에서 한국을 대표하는 최고의 음악인들이 총출동하여 IBK챔버홀의 화려한 개관을 알리고 함께 축하해주었다.

문화재정(文化財政)은 한국이 회원국 가운데 27위에 불과하다. 총지출 대비 문화재징 비율에서는 19위로 나타났다. 어떠한 경우에도 우리 경제력에 걸맞은 문화 지출이 이뤄지지 않고 있다는 수치다.

우리나라는 지난 2000년 처음 문화재정이 전체 예산의 1%(9,315억 원)를 돌파함으로써 문화예술 진흥의 전기를 맞았다. 2017년에는 역대 최대 규모인 7조 원의 문화예술 예산(정부 총지출 대비 1.77%)이 확보되었다. 문화재정은 지난 10년 동안(2007~2016년) 연평균 9.8% 대폭 확대되었으며, 이는 같은 기간 정부 총지출의 연평균 증가율 5.6%를 훨씬 웃도는 규모다. '문화재정 2% 달성'도 머지않았다.

그러나 나라가 부강해지고, 문화예술 예산이 증가했어도 문화예술인들의 현실은 여전히 팍팍하다고 통계는 말한다. 문체부의 2012년 문화예술인실태조사에서 '수입 0원'의 비율이 26.2%였던 것과 비교하면 상황이 더 열악해졌음을 알 수 있다. 문체부의 문화예술인실태조사는 2008년부터 3년 주기로 실행되어 왔다.

문화예술계의 젖줄인 '문화예술진흥기금'도 고갈 위기다. 문체부와 한국문화예술위원회에 따르면 문예 기금 잔액은 2004년 말 5,200여억 원에서 2016년 말 813억 원으로 대폭 감소했다. 작년 말에는 422억 원으로 반 토막이 났다. 문예 기금 조성원이던 공연장과 박물관, 미술관 등의 입장료에 부과하던 모금 방식이 폐지된 뒤 채워 넣지 않은 채 온갖 사업비를 기금에서 가져다 썼기 때문이다. 이래저래 문화예술인들의 등이 시리다.

문화예술 지원은 '민간'의 영역

문화예술 후원은 사실 정부보다 '민간'의 영역이다. 슈투트가르트 시장을 8년씩 두 번 연임한 도시 문화 네트워크의 화신인 볼프강 슈스터(Wolfgang Schuster) 박사는 문화예술 분야에서 정부가 '잘할 수 있는 일'로 문화재정책(박물관, 도서관, 자료보존 등)을 꼽았다. 반대로 정부가 '잘할 수 없는' 역할로 예술 활동 지원정책, 사회

구분	2010	2011	2012	2013	2014	2014순위
호주	2.17	2.12	2.09	2.02	1.97	21
오스트리아	1.85	1.84	1.84	1.83	1.73	25
벨기에	2.4	2.37	2.43	2.31	2.29	17
체코	3.06	2.81	2.62	2.7	2.76	12
덴마크	3.14	3.2	3.16	3.25	3.19	8
에스토니아	5.24	5.06	4.49	5.38	5.2	2
핀란드	2.23	2.2	2.13	2.55	2.49	15
프랑스	2.53	2.53	2.53	2.56	2.54	14
독일	1.72	1.78	1.77	1.81	1.82	23
그리스	1.06	1.15	1.2	1.09	1.21	28
헝가리	3.59	3.55	4.01	3.65	4	4
아이슬란드	–	–	–	7.38	6.74	1
아일랜드	1.36	1.78	1.92	1.92	1.97	22
이스라엘	3.56	3.66	3.49	3.4	3.35	6
이탈리아	1.55	1.04	1.39	1.47	1.43	27
일본	0.88	0.85	0.84	0.86	0.93	29
한국	2.09	1.98	2.02	2.16	2.15	19
라트비아	3.67	4.1	4.14	4.28	4.53	3
룩셈부르그	2.77	2.7	2.8	3.02	2.99	10
네덜란드	3.65	3.58	3.42	3.31	3.24	7
노르웨이	3.18	3.2	3.13	3.14	3.11	9
폴란드	3.03	2.94	2.76	2.61	2.79	11
포르투갈	2.11	1.99	1.89	1.81	1.74	24
슬로바키아	2.4	2.38	2.28	2.2	2.24	18
슬로베니아	4.5	3.76	3.85	2.98	3.38	5
스페인	3.62	3.31	2.53	2.54	2.59	13
스웨덴	2.17	2.14	2.07	2.12	2.14	20
스위스	–	–	2.49	2.38	2.44	16
터키	2.13	2.33	–	–	–	–
영국	2.01	1.93	1.83	1.6	1.5	26
미국	0.73	0.69	0.68	0.68	0.68	30
평균	2.57	2.52	2.48	2.63	2.64	–

[표2-2] OECD 국가 정부 총지출 대비 문화재정 비율(일반 정부)　　　　　　단위: %

교육 확산 정책, 문화예술 시설 정책, 공공 문화 기관 관리 정책 등을
지목했다.
　　문화예술에 대한 공공과 민간의 역할을 적확(的確)하게
정의한 슈스터 시장의 슈투트가르트가 함부르크 '세계경제연구소

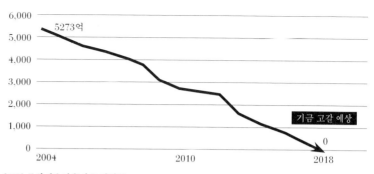

[표3] 문화예술진흥기금 적립금 단위: 원
출처: 김정은 기자, 『동아일보』, '고갈 앞둔 문예진흥기금, 체육·관광기금으로
채운다고?' (2017.5.3)

(HWWI)'에 의해 2014년 독일 내 30곳의 대도시 중 시민들에게
가장 많은 문화시설을 제공하는 최대의 문화도시로 선정된 것은
우연이 아닐 것이다. 뷔르템베르크 왕국이었던 곳, 벤츠 및 포르쉐
박물관이 있고, 200개가 넘는 출판사가 있는 학술·문화 중심지,
세계 최고의 기초 과학 연구소인 막스플랑크 연구소가 위치한 도시,
그러면서 유럽 최대 음악 대학이 있는 예술의 도시다.

발레리나 강수진이 1986년 '코르 드 발레(군무진)'로
입단한 곳도 슈투트가르트 발레단이고, 입단 30년만인 2016년 7월
〈오네긴〉 공연을 끝으로 발레리나 인생을 마감한 곳도 슈투트가르트
발레단이다. 강수진의 고별 공연 때 슈투트가르트 오페라극장을
가득 메운 1,400명 관객이 기립박수와 함께 붉은색 하트가 그려진
"고마워요 수진(Danke, Sue Jin)" 손팻말을 들고 환호했던 장면은
기억에 새롭다. 강수진은 이 발레단 종신 단원이다.

슈스터 박사의 정의가 있기 오래전부터 문화예술 지원과
후원은 민간의 영역이었다. 오늘날 문화예술에 대한 민간의 후원을
상징하는 '메세나(Mecenat)'도 기원전 로마제국 아우구스투스
치세에 외교관으로 활동하면서 호라티우스나 베르길리우스 등의
시인들을 지원했던 가이우스 클리니우스 마에케나스(Gaius Clinius
Maecenas)의 이름에서 따온 것이다. '마에케나스'의 라틴어 이름이
프랑스어로 넘어가면서 '메세나'가 되었다. 마에케나스는 당시
로마인들에게 "세계의 로마인이 되려면 공연예술에 관심을 가지고,

만남

기성 예술가보다 잠재력 있는 신인 예술가들을 지원해달라."라고 호소했다고 전해진다.

'메세나' 하면 누구나 이탈리아 피렌체의 '메디치(Medici)' 가문을 떠올린다. 조반니 메디치를 시작으로 메디치 가문은 피렌체를 지배한 350여 년 동안 문화예술을 후원했고 그 후원이 르네상스의 원동력이 됐다는 것은 서양 예술사에 등장하는 정설이다. 피렌체 역사지구에 있는 우피치미술관(Galleria degli Uffizi)은 메디치 가문이 남긴, 가치를 매길 수 없는 이탈리아 르네상스 시절의 컬렉션을 소장하는 이탈리아 최대 미술관의 하나다. 전시품을 보는 데 하루가 부족할 정도다.

메디치 가문이 고향인 시골 '무젤로(Mugello)'에서 피렌체로 이주해온 1100년대 초반 메디치가의 가업은 원래 대금업(고리대금업)과 환전상이었다. 그렇게 번 돈으로 조반니는 메디치은행을 세웠고 로마 교황청의 자금을 관리하면서 거부(巨富)를 쌓았다.

조반니의 아들 코사모 메디치는 교회에 대형 미술품을 설치하고 공공도서관을 짓는 등 문화예술 후원자로 변신했다. '고리대금업자'라는 가문의 어두운 이미지를 덜기 위한 동기였을 수 있다. 후원을 받은 예술가들은 그때까지 보지 못한 걸작들을 내놓았고, 메디치가는 예술품들을 찾는 관광객들을 위한 호텔 및 음식업으로 새로운 비즈니스를 창출했다. 레오나르도 다빈치, 미켈란젤로, 보티첼로 등을 발굴한 인물은 그의 아들 로렌초 메디치다. 특히 로렌초는 조각 공방의 도제(徒弟)로 있던 열다섯 살의 어린 미켈란젤로를 입양하다시피 데려와 후원함으로써 인류 문화유산의 탄생을 도왔다.

메디치 가문의 메세나는 시간과 공간을 뛰어넘어 작동하는 문화예술을 향한 '자애·박애(philanthropy)' 정신을 배양했다고 할 수 있다. 문화예술에 대한 관심과 후원의 모티브부터 영적(靈的) 성취, 메세나가 창출하는 부가가치 등 메세나의 거의 모든 것을 메디치가에서 찾아볼 수 있다. 메세나를 단순 후원이 아니라 제2의 문화예술로 평가해도 무방하지 않을까 생각해본다. 로렌초는 문화예술을 후원하면서 '시인'의 반열에 올랐다.

우리를 키운 건 8할이 메세나였다

2011년 10월 모스크바에서 열린 차이콥스키 콩쿠르에서 남성 성악 부문 1위 박종민, 여성 성악 1위 서선영, 피아노 2위 손열음과 3위 조성진, 바이올린 3위 이지혜 등 우리나라 젊은 음악가들이 상위권을 휩쓸었다. 우리도 놀랐지만 세계는 더 놀랐다. 차이콥스키 콩쿠르는 퀸 엘리자베스 콩쿠르와 쇼팽 콩쿠르와 함께 세계 3대 콩쿠르다. 손열음과 조성진이 피아노 2, 3위를 차지한 피아노 부문 1위는 주최국인 러시아의 다니일 트리포노프(Daniil Trifonov)였다. 조성진은 4년 후 폴란드 바르샤바에서 열린 제17회 국제 쇼팽 피아노 콩쿠르에서 러시아를 향해 보란 듯이 1위를 차지했다.

성악 부문 1위 박종민을 제외하고 여성 성악 1위 서선영, 피아노 2위 손열음과 3위 조성진, 바이올린 3위 이지혜 등은 '금호 영재' 출신이다. 고 박성용 금호아시아나그룹 명예회장이 1977년 문화재단을 설립해 '영재는 기르고 문화는 가꾸고'라는 슬로건을 내걸고 영재 발굴에 매진한 결과다. 그뿐만 아니라 입상자들은 한국의 예술고등학교나 예술대학에서 교육받은 국내파들이다. 국내 메세나의 힘을 확인할 수 있는 부분이다. 피아노 부문 2위를 한 손열음은 "우리를 키운 건 8할이 '메세나'였다."라고 했다.

우리나라의 본격적인 메세나 운동은 1994년 4월 '한국기업메세나협의회'가 설립되면서 시작됐다. 메세나협회 통계에 따르면 2016년 한해 기업의 문화예술 지원 규모는 2,025억 8,100만 원이다. 1995년 기업 기부금이 926억 원이었던 것에 비교하면 2배 이상의 팽창이다. 이른바 '김영란법'으로 기업의 기부가 위축된 상황에서도 2016년 기부가 2015년에 비해 12.2% 증가한 것은 고무적이다. 참여 기업도 167개에서 497개로 3배가량 증가했다. 이름난 기업은 대부분이 회원이고, 대기업은 그룹과 함께 개별 기업으로 중복 참여하고 있다. 협회가 참여한 문화예술 사업은 1,463건이다.

공연예술 지원이나 문화예술인 후원이라는 고전적인 메세나 형태도 다양해졌다. 메세나협회가 기획한 '찾아가는 메세나'는 문화적 혜택에서 소외된 이들의 문화적 욕구 충족을 위해 그들의 삶의 터전으로 찾아가는 공연 프로그램이다. 환우와 가족, 병원

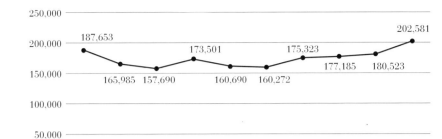

[표4] 연도별 기업의 문화예술 지원 현황　　　　　　　　　　　　　단위: 백만 원
출처: 메세나협회

구분	2013년	2014년	2015년	2016년	전년대비(%)
지원기업수	114	111	114	120	▲5.3
지원금액	166,472	167,443	169,930	194,517	▲12.7
지원건수	1,109	1,035	930	861	▼7.4
기업당 평균 지원금액	1,460	1,508	1,491	1,596	▲7.0
건당 평균 지원금액	150	1641	182	222	▲21.7
기업당 평균 지원건수	9.7	9.3	8.2	7.2	▼12.5

[표5] 2016년도 한국메세나협회 '직접조사' 기업의 지원현황　　　　　　단위: 백만 원
출처: 메세나협회

관계자들에게 희망, 극복 의지, 정서 치유를 위한 오페라 프로그램을
제공하는 '오페라 희망이야기'(종근당), 국가 안보를 위해 힘쓰는
군 장병들을 위해 품격 있는 문화 공연을 제공함으로써 감사의 뜻을
전하는 '군인의 품격'(현대자동차그룹), 저소득층 아동들을 위한
여름방학 국악케어프로그램 'K-arts 달콤한 국악캠프'(크라운해태),
입시 교육에 찌든 청소년들에게 문화예술 프로그램을 제공하는
'스쿨 콘서트'(한국전력), 농어민을 찾아 난타, 사물놀이 공연 등을
제공하는 '자연 속 맑은 콘서트'(농협) 등이 이런 사례들이다.
양질의 예술과 과학 융합형 창의 교육 프로그램인 '과학과 예술은
멀지 않아요'(LG 영메이커 아카데미)는 예술 후원의 영역을
과학으로 넓힌 케이스라 할 수 있다.
　　　'예술 지원 매칭 펀드'는 중소·중견 기업이 예술을 지원하면
그 금액에 비례한 펀드를 메세나협회가 예술 단체에게 지원하는

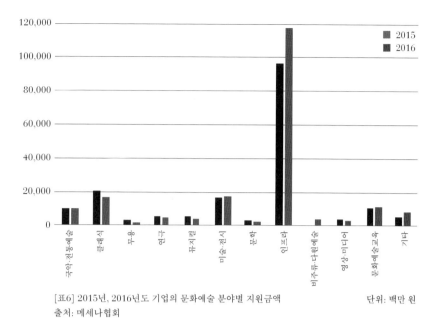

[표6] 2015년, 2016년도 기업의 문화예술 분야별 지원금액

단위: 백만 원

출처: 메세나협회

'매칭 그랜트(Matching Grant)' 사업이다. 프로그램에는 병원, 법무법인과 출판사, 회계법인 같은 중소기업이나 단체 141개가 참여하고 있다. '시흥장례원'도 2016년 펀드에 가입했다. 외국에서 보기 힘든 우리나라 메세나의 진화(進化)이다.

　　참여 기업의 메세나 활동에 대한 만족도도 높게 나타났다. 메세나협회에 따르면 기업들을 상대로 한 메세나 활동 조사(7점 만점)에서 △기업 평판에 기여 5.7점 △사회적 책임 경영(CSR)에 기여 6.0점 △문화예술 발전 및 국민 문화 향수 증가에 기여 5.7점 △브랜드 인지도 증대에 기여 5.4점 △브랜드 이미지 창출에 기여 5.4점 등 높은 평가를 받았다.

　　다만 기부의 성격에 관해서는 찬찬히 살펴볼 필요가 있다. 특히 문화예술 인프라(공연장 등 시설)에 대한 지원 금액이 1,184억 원으로 총 규모의 58.5%를 차지함으로써 '하드웨어'에 치중된 게 아니냐는 지적이 있을 수 있다.

　　순수 문화예술에 대한 지원보다 기업이나 오너 이름이나 아호를 딴 문화재단의 콘서트홀, 아트센터, 미술관 등을 짓는 데 대기업들이 경쟁적으로 나선 것과 무관하지 않은 현상으로 보인다.

전체 메세나 기부 금액이 2015년보다 증가했지만 문화예술 인프라 분야를 제외하고 지원 기업 수가 전년에 비해 18.4% 감소하고 지원 건수도 5.3% 감소한 것은 이처럼 '하드웨어' 비중이 지나치게 높았기 때문이다.

지원 대상도 장르별로 차이를 보인다. 문화예술 인프라 다음으로 클래식 음악(서양 음악)과 미술-전시 분야에 대한 지원이 많았고 국악이나 문학에 대한 지원은 상대적으로 적었다. 특히 무용 분야는 2015년 32억 원에서 2016년 20억 원대로 축소됐다. 지원 장르 가운데 최소다. 20여억 원의 지원에 그친 '문학' 역시 무용과 다를 바 없다. 후원이 '돈 되는' 공연이나 인기 있는 '행사'에 몰린 결과가 아닌지 모른다.

큰 틀의 메세나에 포함되지만 '예술의전당 후원회'는 약간 성격이 다르다. '아름다운 참여, 명예로운 모임'을 표방한 예술의전당 후원회는 대기업 오너나 경영인, 또는 대기업이나 기업의 문화재단보다는 문화예술을 사랑하는 각계 인사가 개인적으로 참여해 만든 국내 최고의 문화예술 후원 단체로 평가받는다. 1997년 메세나협회보다 3년 늦게 출발했지만 2016년 현재 약 240여 명의 후원자가 참여한다. 후원회는 매해 평균 약 3억 5천여만 원의 후원금을 예술의전당에 전달해 2016년 말 현재 총 73억여 원을 후원했다. 후원회는 후원금 사용에 '불관여' 입장을 견지하고 있다.

메세나의 원래 의미는 '직접 또는 간접적으로 반대급부 없이 개인, 조직이나 공연에 지원하되 수혜자가 기부금의 반대급부로 어떠한 의미도 지지 않는' 데 있다. 개인이나 작품에 물질적인 지원을 함으로써 그들이 보편적인 이익을 창출하도록 하고, 그 이익(문화예술적 가치)을 공유하는 것이다. 그러나 현대의 메세나의 개념에는 자선(philanthropy), 후원(patronage), 협찬(sponsorship), 파트너십(partnership)이 모두 혼용되어 있다. 특히 대기업의 메세나는 '문화 마케팅'이라는 형태로 기업의 이미지 제고나 이윤 창출이라는 목적이 내포되어 있다.

2013

FEBRUARY

15

FRIDAY

개관 25주년 'Festival 25' 개최

예술의전당 개관 25주년을 기념해 'Festival 25'라는 이름으로 다채로운 프로그램이 개최됐다. 음악당에서는 한국을 세계에 알린 월드 클래식 음악 스타들을 초청하는 ‹코리안 월드 스타 시리즈›를 시작으로, 사라 장과 신영옥, 장한나, 조수미의 무대까지 최고의 음악축제가 선보여졌다. 오페라하우스에서는 국립발레단의 ‹라 바야데르›와 국립오페라단의 ‹돈 카를로›, ‹제4회 대한민국 오페라페스티벌›과 ‹제3회 대한민국 발레축제›가 무대에 올랐다. 한가람미술관에서는 건축과 회화, 사진을 융합시킨 ‹조르쥬 루쓰 – 공간·픽션·사진›전을 선보였다.

문화·예술은 기업에 창의력을 주는 열쇠

미국 뉴욕대학교 스턴 경영 대학원(Stern Business School)의 바루흐 레브(Baruch Lev) 교수는 "미국 대기업의 경우 기업 가치의 80%를 차지하는 게 무형자산"이라며 "전통적인 회계 기술로 측정한 회계 장부에서 나온 기업 전체 자산은 겨우 20%밖에 안 된다."라고 지적했다. "물리적이고 눈에 보이는 유형 자산이 아니라 기업이 의도했거나, 의도하지 않았지만 형성된 인적 자본과 지적 자산이 기업의 실질적 가치로 대두되었다."라는 게 그의 지론이다. 문화 마케팅을 통해 축적되는 기업 무형 자산의 가치를 설파한 것이다.

1992년 '몽블랑 문화예술 후원자상'을 창설해 세계 문화예술 발전에 공헌한 사람이나 단체에 훈장을 수여해온 명품 브랜드 몽블랑 문화재단의 루츠 베이커(Lutz Bethge) CEO 역시 "문화·예술은 숫자에만 사로잡히기 쉬운 기업인들에게 시야를 넓혀주고, 또 기업에 창의력을 줄 수 있는 열쇠가 될 수 있다."라고 역설했다.

기업은 사회적 환경 속에서 태어나고 성장하며 소멸하는 사회적 존재다. 지역사회와의 관계가 곧 기업의 건강성과 경쟁력을 가늠하는 잣대가 된다. 기업이 이윤을 창출해야 후원도 가능하다는 점에서 메세나는 기업과 문화예술이 '윈윈'하는 선순환 고리라 할 수 있을 것 같다. 사회적으로 존경받는 기업이 긴 생명력을 가진다고 볼 때 기업의 '문화 마케팅'은 자연스러운 현상으로 볼 수 있다.

기업의 문화 마케팅은 필요하지만 그 바탕에는 문화예술의 창조와 젊은 문화예술인의 지원이라는 장기적이고 높은 배려가 필요하다. 메세나 활동이 최고 경영층의 개인적 애정과 관심으로 특정 장르에 치우치거나 단기적이고 매체 노출도가 높은 대상을 선호하는 식이면, 그 순수성이 훼손될 수 있다. 기업의 문화 마케팅도 최소한 관여하거나 관여하지 않는 게 최선이다. 예술 공연을 후원한다고 대기업이 표(票)를 매점하는 행위는 '후원'이 아니라 문화예술 시장을 어지럽히는 개입일 수도 있다.

메세나라는 이름으로 한때 유행했던 대형 건물의 조형물 설치 붐은 의도한 만큼 높은 평가를 받지 못한 것 같다. 유명 작가의

작품이라 해도 일부 작품은 주변 건물이나 배경과의 부조화로 이질감을 주는 경우가 있다. 행인들 앞에 불쑥 다가서는 조형물에서 예술적 영감과 영안(永安)을 기대하는 것도 다소 무리다. 예외적인 케이스지만 일부 조형물에서 일종의 '주술(呪術)'의 흔적까지 발견되는 것은 아쉽다. 이제 메세나의 규모와 함께 질(質)을 생각할 때가 되었다고 생각한다.

메세나의 '질(質)'을 생각할 때

프랑스의 세계적인 화장품 회사 로레알이 벌이는 '룩 필 굿(Look Feel good)' 프로젝트는 많은 시사를 던진다. 병원에서 투병 중인 말기 암 또는 난치병에 걸린 여성 환자들에게 화장 기법, 피부 손질 등의 미용 기법을 교육함으로써 삶의 의지를 심어주는 프로젝트다. 로레알의 메세나에서는 휴머니즘의 향기가 난다.

　　잘츠부르크뮤직페스티벌을 오래 후원해온 기업 중 하나인 '아우디'는 기업을 앞에 내세우지 않는다. 페스티벌에서 발견되는 '아우디'의 흔적은 오로지 축제에 출연하는 유명 음악가들과 VIP 관객들에게 제공되는 '아우디 리무진 서비스'가 유일하다. 메세나의 '불관여' 정신을 이어가는 것이다.

　　베를린필하모닉오케스트라의 주요 스폰서이자 파트너인 도이치방크는 2008년 '디지털 콘서트홀'을 열었다. 집에서 스포츠 중계를 보듯 베를린필하모닉오케스트라의 정기 공연은 물론 예전 자료까지 즐길 수 있도록 했다. 메세나에 '품격(品格)'을 입힌 경우다. 세계 최대 생활용품 및 식품회사인 유니레버는 1979년 스리랑카 토착 문화를 보호하기 위해 유니레버 문화신탁기금(Cultural Trust Fund)을 설립·운영 중이다.

　　삼성전자는 2011년부터 2016년까지 6년 연속 러시아 시장조사기관 OMI(Online Market Intelligence)에 의해 '러시아가 가장 사랑하는 브랜드' 1위에 올랐다. 나이키, 아디다스, 소니, 애플 등 유명 기업들을 따돌렸다. 삼성 스마트폰 러시아 시장 점유율은 카운터포인트리서치에 따르면 31%로 1위이다. 삼성이 러시아에 처음 진출한 건 1990년, 불과 20여 년 사이에 이룬 성과다. 삼성은

1991년 재정 위기로 문을 닫을 뻔했던 볼쇼이극장에 5만 달러를 후원한 것을 시작으로, 1997년부터 에르미타주박물관의 문화재 복원을 후원해 왔고, 2015년에는 톨스토이 문학상을 현지 최대 수준 시상식으로 확대하는 데 기여했다. 러시아의 삼성 사랑은 문화 마케팅을 겸한 사회 공헌 활동의 결과로 볼 수 있다.

이탈리아 메디치가의 코시모 3세(Cosimo III de' Medici, 1670~1723)는 무능한 데다 주색잡기로 이름난 인물로 전해진다. 폭식과 무절제한 생활로 비만과 만성질환에 시달렸고, 주치의는 그에게 규칙적인 걷기 운동을 처방했다. 코시모 3세는 800m 길이의 바사리 회랑을 운동 장소로 정했는데 걸을 때의 무료함을 달래려고 가문이 소장한 모든 조각품들을 일렬로 전시했다고 한다. 바사리 회랑은 비만 환자의 피트니스 장으로 변했고, 르네상스 위대한 천재들의 예술품은 비만 환자의 눈요깃감으로 전락하고만 셈이다. 당대 최고의 부자로 메세나를 통해 르네상스 문화 황금기를 열었고, 다수의 교황과 두 명의 프랑스 왕비를 배출한 최고의 가문은 350여 년 만에 이렇게 역사에서 사라졌다. 메세나의 황금기를 연 메디치 가문의 일원에 의해 메세나가 몰락한 것은 너무나 비극적이다. 메세나는 취미나 기호품이 아니라 제2의 문화예술 행위라는 교훈을 준다.

라이프 트렌드와 결합하는
문화예술 PR

김은용
KPR 상무

만남#1 예술이 생활을 만나면

지난 2009년 1월 영국 리버풀 지하철역에서 진행된 깜짝
플래시몹(flash mob) 이벤트가 있다. 아침 11시 수많은 사람들로
북적이는 지하철역 구내, 모두 바쁘고 다른 사람들에게 신경 쓸
틈 없는 분주한 도시 풍경이다. 이때 소음을 뚫고 갑자기 역내에
울려 퍼지는 노래, 그리고 이 노래에 맞춰 한두 명이 춤을 추기
시작하더니 어느새 다양한 연령대의 댄서들이 흘러나오는 음악에
맞춰 즐겁게 춤을 추는 깜짝 이벤트가 벌어진다. 제각기 바쁜 길을
가던 사람들은 뜻밖에 목격한 이 신기한 장면에 어리둥절하다가
이내 즐거워하면서 같이 춤을 춘다.

이 인상적인 플래시몹은 세계적 광고회사 사치 앤드
사치(Saatchi & Saatchi) 런던에서 기획한 플래시몹 이벤트로
독일에 본사를 둔 이동통신사 티모바일(T-mobile)의 '삶은
나눔(Life's for Sharing)'이란 새로운 캠페인 테마를 런칭하기 위해
기획된 이벤트였다. 이날 지하철역 구내 10개의 숨겨진 카메라로
현장을 촬영한 동영상은 2009년 1월 16일 유튜브에 공개된 이후,
지금까지 4천1백만 회가 넘게 조회되면서 엄청난 바이럴 효과를
보여주었다. 다음해 열린 칸 국제광고제에서 필름 부문 금사자상,
동사자상, 다이렉트 부문 금사자상, 미디어 부문 은사자상, 동사자상
등 5개 부문 수상을, 미국 클리오 국제광고제에선 혁신(Innovative)
부문 금상, 텔레비전/시네마 부문 금상 등을 받았다. 또한, 그해
단말기 매출이 22% 성장하는 성과를 내면서 이후 트라팔가 광장편,

히드로 공항편 등으로 시리즈가 이어지며, 이후 플래시몹을 이용한 대표적인 바이럴 마케팅 성공 사례가 된다. 이 캠페인은 수많은 광고와 홍보의 물결 속에서 홍보 소재로서 음악이 가진 차별적인 힘, 마음을 따뜻하게 하고, 동시에 수많은 사람들의 관심을 끌고, 결국 메시지에 집중하게 하는 힘을 보여주었다.

　　일상에서 예술이 가진 영향력을 마케팅에 활용하는 기업들의 예는 점차 늘어나고 있다. 몇 년 전 우리나라에서도 온라인을 중심으로 젊은 층을 흥분케 했던 예술 이벤트가 있었다. 바로 2014년 석촌호수에 나타난 큰 오리 조형물 ⟨러버덕⟩ 이벤트가 그 주인공이다. 러버덕은 네덜란드 예술가인 플로렌타인 호프만(Florentijn Hofman)이 2007년부터 암스테르담, 홍콩, 베이징, 시드니 등 세계 곳곳의 명소에 '즐거움을 전 세계에 퍼트리다(Spreading joy around the world)'라는 이름으로 어릴 적 욕조에 띄워 놀던 고무 오리를 거대하게 만들어 강이나 호수에 띄우는 기발한 발상의 예술 작품이다. 고무 오리의 실제 크기는 설치된 지역에 따라 다르긴 하지만 최대 26m에 이르며, 무게가 1,000kg에 이른다고 한다. 우리나라에서 2014년 10월 14일부터 진행된 러버덕 이벤트는 고작 한 달 동안만 운영되었음에도, 평소 젊은이들에게는 데이트 장소로, 주변 시민들에겐 산책 공간으로만 이용되었던 익숙한 공간 석촌호수를 이전엔 없던 전혀 다른 새로운 예술 공간으로 탄생시키며 수많은 에피소드를 만들어냈다. 많은 사람들이 설치미술에 대한 관심을 두게 되는 계기를 마련했고, 수많은 러버덕 패러디 사진들이 SNS에서 확산되면서 엄청난 사회적 관심을 불러일으켰다. 프로젝트 기간에 약 500만 명이 방문하는 큰 성공을 거두었다.

　　이후 호프만은 2015년엔 ⟨1600 판다⟩, 2016년엔 ⟨슈퍼문⟩, 2017년엔 ⟨스위트 스완⟩ 등 공공미술 후속작들을 연이어 벌이면서 주변의 제2롯데몰은 물론 상권을 활성화시켰고, 멀게 느껴졌던 예술을 생활 속으로 들여와 문화 소비의 저변을 넓히는 성과를 거두게 했다. 특히 러버덕은 전시 기간이 끝난 후 해체된 작품 자재를 롯데백화점이 에코백으로 제작해 쇼핑 고객들에게 기념품으로 증정하거나, 러버덕 업사이클링 전시회를 통해 자재

일부를 의자로 재탄생시키는 등 소비자들의 관심과 애정을
지속시킬 수 있는 이벤트를 벌였다. 당시 싱크홀 등 뒤숭숭한
분위기 속에서 석촌호수가 자칫 시민들에게 외면받을 수도 있었던
상황이었지만, 러버덕이란 설치 예술이 가져온 폭발적인 관심과
호응으로 인해 서울의 대표적인 명소로 다시 부상하면서 홍보
소재로서의 예술 작품이 가진 주목성과 파급력을 보여주었다.

만남#2 새로운 소비자들의 등장

예술을 PR의 표현 소재로 활용한 홍보 캠페인들이 돌풍을 일으키는
배경에는 감성적 소비 패턴을 선호하는 소비자들의 등장이 있다.
『드림 소사이어티』의 저자이자 코펜하겐 미래학 연구소장인 롤프
엔센(Rolf Jensen)은 "앞으로 정보화 시대를 지나 소비자에게 꿈과
감성을 제공해 줄 수 있는 드림 소사이어티(Dream society)가 올
것이다."라고 이미 오래전에 예상했다. 소비자들이 구매 태도를
결정할 때 감성적, 문화적 힘을 중시하는 경향이 늘어가고,
소비자들은 마음을 움직이는 이미지를 중시하는 문화적 소비자로
점점 진화할 것이라는 예측이다. 소비자들이 상품을 구매할 때
과거에는 품질이나 가격과 같은 유형적 요소를 중시했다면,
앞으로는 감성적이고 예술적인 무형적 요소들이 중요한 구매
기준이라는 것이다. 예술을 생활 영역에서 자연스럽게 소비하는
것이 일상이 되는 새로운 소비자들의 등장, 이런 소비자들이
만들어낸 새로운 트렌드는 실제로 기업이나 기관들이 홍보 마케팅
전략을 고민할 때 매우 중요하게 참고하는 PR 요소이다.

지난해 11월 서울대학교 소비 트렌드 분석센터가
발표한 『트렌드 코리아 2018』에 의하면, 작지만 확실한 행복을
추구하는 '소확행'과 불안한 사회로부터 자기만의 안식처인
'나만의 케렌시아'를 찾아 나서는 소비자들의 경향이 대표적인
2018년의 대한민국 소비 트렌드가 될 것이라고 한다. '소확행'이란
'소소하지만 확실한 행복'의 줄임말로, '작은', '사소한', '일상',
'보통', '평범'한 것 등에 대한 가치와 의미가 주목받는 현상을
말한다. 이미 서구에서 등장했던 집 근처 카페에서 커피를 마시며

고요하고 조용하게 삶을 즐기는 모습을 의미하는 프랑스어 '오캄(au calme)', 화려한 장식으로 집안을 꾸미기보다는 창가에 핀 허브를 키우며 소박하게 공간을 채워나가는 삶의 방식을 일컫는 스웨덴어 '라곰(lagom)', 따뜻한 스웨터를 입고 장작불 옆에서 핫초콜릿을 마시는 기분처럼 편안하고 안락한 분위기를 의미하는 덴마크어 '휘게(hygge)' 등의 새로운 라이프스타일이 이제 우리의 라이프 트렌드로 자리 잡아가는 것이다. 이는 누적된 경기 침체와 가속화되는 개인화로 인해 혼란과 불확실성이 지배하는 요즘 한국 사회를 살아가는 한국인들이 스스로 자아와 행복을 찾아가려는 심리적 보상 출구를 적극적으로 찾고 있기 때문이 아닐까 한다. 얼마 전 방송되며 동일 시간대 공중파 TV 포함 톱3 안에 드는 고공 시청률 행진으로 방송 관계자들을 깜짝 놀라게 했던 '효리네 민박집'의 히트도 이런 소확행 트렌드의 대표적인 사례다. 특히 그중에서도 도시를 떠나 한적한 시골에서 아날로그적 삶을 동경하는 슬로컬리제이션(slowcalization, slow+localization) 심리를 잘 파고든 기획이라고 볼 수 있다.

서울대학교 소비 트렌드 센터가 두 번째로 꼽은 '나만의 케렌시아'란 본래 투우 경기에서 투우사와 싸우던 소가 잠시 쉬면서 숨을 고르는 공간을 이르는 스페인어, 케렌시아(Querencia)에서 유래되었다. '애정', '애착', '귀소 본능', '안식처'라는 뜻을 내포하는 케렌시아는 경기장 안에 정해진 공간은 아니지만 투우 경기 중에 소가 본능적으로 자신의 피난처로 삼는 곳으로, 투우사는 케렌시아 안에 있는 소를 공격하지 않는다고 한다. 즉, '나만의 케렌시아' 소비 트렌드는 치열한 생존 경쟁 속에서 사는 요즘 한국인들이 일상을 떠나 잠시 혼자 숨을 고르고 싶은 혼자만의 순간을 절실하게 원한다는 것을 상징적으로 보여준다. 단골 카페, 취미생활 공방, 수면 카페, 요가 수련원 등에 사람들이 몰리는 이유다. 소소하게는 출근길에 버스 뒷자리에 앉아 안정감을 느끼는 경우나 사무실 책상을 자신이 좋아하는 캐릭터 상품으로 꾸미거나, 마음에 드는 인테리어 소품으로 꾸미는 데스크테리어(Desk+Interior), 사무실 문구를 중심으로 생겨나는 오피스템들도 모두 이런 나만의 케렌시아 만들기 트렌드에 해당한다. 요즘 한국인들은 누군가의

2016

MARCH

1

TUESDAY

서울서예박물관 재개관

서울서예박물관이 1년 4개월간의 리노베이션을 마치고 통일서예축전 ‹통일아!›전으로 새로운 전시 공간의 개막을 알렸다. 서울서예박물관 재개관을 널리 알리기 위해 서예 작가뿐 아니라, 사회 명사, 주한외교사절, 일반인 등 1만여 명이 참여한 작품도 전시되어 일반의 큰 관심을 모았다. 서울서예박물관은 동북아시아의 한자 문화를 공유하는 한편, 그래피티와 타이포 아트까지 수용하며 시민 누구나 편하게 찾는 박물관으로 거듭났다.

방해 없이 자신에게 집중하고 몰입할 수 있는 공간, '나만의
케렌시아'에 열광한다. 이런 한국 사회 분위기는 앞으로 디지털
미디어와 IT 신기술이 발달하면서 더 확산될 것으로 보인다.
온라인을 통해 개인들 간 네트워크가 좀 더 촘촘해지는 요즘,
한국의 초연결 사회구조가 역설적으로 소셜 미디어나 온라인을
통한 커뮤니케이션만으로도 충분히 주변으로부터 고립되지
않으면서도 자신만의 소소한 행복을 추구할 수도, 자신만의 시간을
가질 수 있게 해준다. 지금 한국의 소비자들은 자신의 욕구에 맞춰,
의도된 고독 속에서 자신만의 라이프스타일을 능동적으로 즐기는
새로운 라이프 트렌드를 만들어가고 있다.

　　　　다소 반사회적이라고 볼 수도 있는 이런 자기중심적인
소비 트렌드가 확산된 배경엔 Z세대라 불리는 새로운 세대가
등장하면서 이들의 라이프스타일이 반영되기 때문이다. 이들은
1995년 이후 출생한 세대로, 태어날 때부터 소셜 미디어와 IT
기반 네트워크에 노출되면서 자연스럽게 이를 받아들인 네이티브
디지털 세대(Native Digital Generation)다. 2017년 통계청 발표에
의하면 이들 세대는 우리나라 전체 인구의 12.5%를 차지하며,
이들이 성인 인구 중 차지하는 비율은 52.0%로 점차 우리
사회 주력 소비세대가 되어가고 있다. 이들의 라이프스타일은
점차 더 중요한 사회적 패러다임으로 부각될 것이라 예상된다.
디지털 환경에서 자란 이들의 특징은 주관과 자기표현에 있어
이전 세대와는 확연히 구분된다는 점이다. 이들은 좋은 품질의
제품을 합리적으로 구매하는 데 그치지 않고, 그 과정에서 나의
경험이 얼마나 '쿨(cool)'한지, 제품 구입 시 어떤 사회적 가치를
보탤 수 있을지, 소비 경험을 공유할 수 있는지까지 고민하는
세대다. 특히 이들은 동영상을 중심으로 한 소셜 미디어 활용에
능수능란하고, 이를 통해 적극적으로 세상과 소통하려 한다.
이들의 특징을 상징적으로 보여주는 사례가 유튜브에서 화제가
되었던 '고장 난 아이패드'라는 재밌는 동영상이다. 이제 갓 의사
표현을 할 정도의 어린아이가 잡지 책을 손으로 꾹꾹 눌러도
동영상이 플레이되지 않자 의아해하면서 당황하는 모습을 담고
있다. 디지털 네이티브인 이 아이에겐 잡지 속 사진이 플레이되지

않고, 다음 장으로도 넘어가지 않는 것이 너무 이상했던 것이다. 예전에는 노트를 펼치고 필기하느라 여념이 없을 학생들이 모두 랩톱 컴퓨터를 앞에 두고 있는 대학의 강의실 풍경이 낯설지만은 않은 요즘이다. 디지털 네이티브의 본격적인 등장을 실감하게 된다. 이들은 적극적인 콘텐츠 소비 계층이면서도, 생산 계층이기도 하여 본인이 만족하다면 이를 기꺼이 소문내고, 심지어 자랑스럽게 생각하는, 다른 연령층에 콘텐츠 파급효과가 큰 마이크로 소셜 인플루언서(micro social influencer)들이다.

리버풀 지하철역에서 벌어진 티모바일의 플래시몹 이벤트, 석촌호수의 러버덕 설치미술 등이 대대적인 돌풍을 일으킬 수 있었던 배경에도 바로 이들의 열광적인 호응이 있었기 때문에 가능했다. 과거에는 TV, 신문 등의 주요 언론(major media) 보도가 사회적인 트렌드를 촉발시키고 확산시키는 유일한 통로였다면, 요즘은 오히려 Z세대를 중심으로 한 소비자 개개인들이 만들어내는 스토리들, 이들이 주도적으로 확산하는 참여를 통해 트렌드가 만들어지는 시대가 되었다. 디지털 미디어 환경 속에서 태어나 같이 자라온 이들에게 양방향 소통이 가능한 다양한 미디어 채널의 등장과 스마트폰의 보급은 이들을 더는 수동적인 소비자에 머물지 않게 하고 미디어 환경을 주도하는 소비자로 만들고 있다. 태어나면서부터 디지털 환경에서 자라온 Z세대들의 소통 방식은 긴 텍스트가 아닌 이미지 한 장을 선호한다. 점차 트위터나 페이스북 같은 문자 위주의 SNS들도 인스타그램, 핀터레스트 같은 이미지 위주의 채널들로 대체되어간다. 시장 조사 업체 이마케터에 따르면, 인스타그램 이용자는 향후 4년 동안 2,690만 명이 더 늘어날 것으로 예상한다. 기존 SNS에서도 문자 없이 다양한 의미를 담은 이모티콘만으로 간단하게 소통하는 경우가 급증하고 있다. 세계 공통으로 쓰이는 이모티콘만 해도 이미 1천 개가 훨씬 넘는다고 한다. 이미지 언어와 문자 언어 간의 장벽도 조금씩 허물어지는 것이다.

이런 변화는 앞서 소개한 통신, 음료나 의류와 같은 상대적으로 젊은 타깃들이 주로 소비하는 저관여 소비재 제품에서만 일어나는 것이 아니다. 브라질 최대 건설회사인 카발로

호스켄(Carvalho Hosken)은 입주자의 거주 성향을 내부 설계에 반영하는 고객 맞춤형 아파트를 론칭하면서 매우 차별적인 PR 캠페인을 진행했다. 모델하우스에 들어가기 전 페이스북 아이디로 로그인하여 정보 공유를 허락하면 공유된 페이스북 게시물을 모델하우스 곳곳에 배치된 액자, TV 등에서 사진과 영상 형태로 만나게 해 방문자들이 내 집에 있는 듯한 느낌을 주는 소셜 이벤트였다. 이런 경험을 하는 모습 또한 페이스북에 업로드되면서 고객에게 잊지 못할 추억을 만들어 주었다. 그 결과 방문자의 43%가 자신의 페이스북에 방문 장면들을 공유했고, 방문 고객 중 28%가 바로 계약을 했다. 이제 새로운 미디어 환경을 이용해 잠재 고객과 쌍방향 소통하려는 노력은 기존 연령과 시장의 고정관념을 넘어 현대 PR 전략의 대세가 되어가고 있다.

만남#3 예술 공연 공간과 새로운 세대

대안 미래학의 대가이자 전 하와이대학교 교수 짐 데이토(Jim Dator)는 음악, 드라마 등의 대중문화 콘텐츠가 유튜브 같은 영상 SNS를 통해 한류 바람을 일으키는 한국을 '드림 소사이어티' 실현 가능성이 가장 높은 나라로 지목했다. 문화예술 기관들도 이런 소비 트렌드의 변화와 새로운 소비층의 등장에 대해 많은 관심을 두고 있다. 영국의 한 보고서에 따르면 2017년 미술관의 68%가 소셜 미디어와 온라인 마케팅을 활용해 기존 관람객을 붙잡고, 새 관람객을 끌어들이는 방법을 배우는 데 큰 관심을 표명했다. 이제 미래 경영을 준비하는 한국의 문화예술 기관들도 새로운 커뮤니케이션 수단으로 부각되는 영상, 소셜 미디어 등에 능숙해져야 예술과 새롭게 떠오르고 있는 디지털 대중 사이를 연결시킬 수 있다.

또한 『트렌드 코리아 2018』에 의하면, 아무리 가격이 비싸도 심리적 만족이 크다면 기꺼이 소비하겠다는 '가심비' 소비 시장이 커지고 있다고 이야기한다. 사실 그동안 문화예술 공연은 상대적으로 비싼 티켓 요금으로 보다 많은 젊은 층을 끌어들이기엔 현실적 장벽이 있었다. 하지만 자기만족을 중시하는 새로운 디지털

네이티브 세대, Z세대들에겐 심리적 가치가 주는 만족이 크다면 과감히 지갑을 열고 소비하는 자기만족을 위한 소비, 이른바 가심비 소비가 대세가 되어가고 있다. 서울문화재단의 2017년「서울시민 문화향유 실태조사」결과를 보면, 20대가 새롭게 문화예술 공간의 주요 수요층으로 등장하고 있음을 알 수 있다. 29세 이하의 문화예술 관람횟수가 19.75회로 전체 평균보다 5.12회 더 높았다. 물론 전 연령대에서 전통예술 공연(1.79회)과 무용 공연(1.88회) 관람횟수 대비 영화관(연간 7.79회) 관람에 대부분이 몰려 있는 불균형이 존재하지만, 20대의 문화예술 향유에 대한 잠재 심리는 매우 높고, 예술 공연 공간의 잠재 타깃으로서의 가능성 또한 매우 높은 것을 알 수 있다. 이런 점에서 예술 공연 공간의 홍보 역시 이런 잠재 수요 타깃들의 문화향유 욕구(needs)에 부응하는 적극적인 관점 전환이 필요한 시대가 되었다.

호주의 대표적인 예술 공연 공간인 시드니 오페라하우스의 홍보 마케팅 사례가 있다. 칸 국제광고제 모바일 부문에서 금사자상을 수상하기도 한 오페라하우스의 PR 캠페인은 소셜 미디어의 실시간 커뮤니케이션을 적극적으로 응용했다. 이 캠페인은 호주 시드니의 오페라하우스를 찾는 사람의 1%만 안으로 들어올 뿐, 99%의 사람들은 오페라하우스를 배경으로 사진만 찍고 간다는 문제의식에서 시작되었다. 오페라하우스는 공연, 전시 등이 열리는 건물인데, 사람들은 건축 양식만 보고 사진만 찍고 가버리는 경우가 허다했다. 시드니의 랜드마크인 시드니 오페라하우스를 찾아오는 관광객은 많지만 이들을 관람객으로 끌어들이는 데 어려움을 겪고 있었던 것이다. 당시 시드니 오페라하우스 홍보 대행을 맡은 인터브랜드 시드니(Interbrand Sydney)는 이를 타개하기 위해 시드니 오페라하우스를 오브제 역할만 하는 멋있는 건축물이 아닌 클래식 음악부터 현대 음악까지 모든 경험을 할 수 있는 복합예술공간으로 인식시킬 수 있는 이벤트를 진행했다. 그것이 2013년 창립 40주년을 맞아 2015년까지 진행한, 미래 예술가와 청중, 방문자들을 위한 '10년의 리뉴얼(Decade of Renewal)' 프로젝트로서, 세대와 소통을 강화하고 다양한 경험을 제공하겠다는 것이 핵심이었다. 실제로 시드니 오페라하우스의

외관은 보는 각도에 따라 오렌지 껍질, 돛, 조가비, 소함대 등 다른 모양으로 보이는데, 건축가가 설계 당시 다양한 사람들의 다양한 경험을 통해 관점이 변화되는 순간을 경험할 수 있다는 철학을 시드니 오페라하우스에 담았기 때문이다. 홍보 대행사는 이런 오페라하우스의 건축적 의미를 적극 활용해 오페라하우스가 문화적, 예술적 영감을 불어넣어 주고 다채로운 경험을 기다리는 열린 공간으로 자리매김할 수 있도록 브랜드 가치를 확장하고자 했다. 오페라하우스 측은 이후 다양한 방식으로 홍보 캠페인을 전개하게 되는데, 우선 오페라하우스의 건축가 요른 웃손(Jorn Utzon)의 이름에서 딴 3D서체 '웃손(Utzon)'을 개발했다. 이 서체는 오페라하우스의 상징인 돛 모양의 건축물 조형성에서 모티브를 따와 입체적인 디자인으로 제작되었다. 건축물 외형에서 볼 수 있는 다양한 모습들을 모아 다양한 각도나 빛 움직임에 따라 생기는 그림자 모양 등을 반영해 글자체를 디자인, 포스터, 영상, 서적, 전시장 등 모든 커뮤니케이션 콘텐츠에 적용해 시드니 오페라하우스만의 차별적인 브랜드 아이덴티티를 구축하고자 했다. 또한 '변화하는 관점(Shifting Perspective)'이라는 콘셉트를 통해 "당신의 관점을 변화시킬 만큼 도전적이고 창의적인 예술적 경험들이 기다린다."라는 메시지를 전달하는 '인스타그램 해시태그' 캠페인을 시작했다. 오페라하우스 SNS 계정은 SNS에 오페라하우스 사진을 올리고 태그(#Operahouse)하는 관광객을 소환(태그)하고 메시지를 전달하는 캠페인이다. 실제로 오페라하우스에서 공연하는 프로그램에 출연하는 아티스트들이 해시태그한 관광객들의 이름을 직접 불러주며 "들어와 봐!(Come on in!)" 하는 콘텐츠를 올리는 방식으로 소셜 미디어를 통해 소비자와 가깝게 소통하려고 노력했다.

　　지금은 미디어의 변화와 새로운 소비 트렌드 등장 시대를 맞아 새로운 세대를 위한 홍보 마케팅에 대한 본격적인 관심이 필요한 시대다. 그 핵심은 예술이 많은 이들에게 주는 엄청난 감성 소통을 위한 훌륭한 커뮤니케이션 자원이란 점, 그리고 인류역사상 가장 소통 능력이 뛰어난 디지털 네이티브라는 새로운 세대가 출현하면서 쌍방향 균형직 커뮤니케이션 모델인 집단에서 집단으로

소통이 이뤄지는 시대에 맞는 새로운 홍보마케팅을 요구한다는
것이다. 예술의전당은 우리나라 대표적인 예술 공연장이다. 공연,
전시, 놀이, 교육, 자료, 연구 등 6가지 대표적인 사업들이 다양한
예술 장르와 연결, 각각의 전문 공간에서 독자성과 연계성을
유지하도록 짜여 내실 있게 운영된다. 물론 지금까지 대한민국
최고 권위의 예술 공연장이란 대내외 평판과 탄탄한 공연 프로그램
구성으로 확실한 고정 팬층을 보유, 우리나라 공연예술 발전의
한 축을 담당하고 있음은 주지의 사실이다. 하지만 새로운 소비
트렌드의 등장, 새로운 소비자들의 탄생을 바라보면서 어떤
세대보다 문화와 예술에 대한 관심이 높은 세대로, 예술의전당의
핵심 고객이 될 수 있는 잠재 수요자들인 20대 소비자들을 어떻게
끌어들일 수 있을지 고민이 필요하지 않을까 예측해 본다. 건립
30주년을 맞은 올해, 예술의전당이 우리나라 대표 공연예술
공연장으로서 현재의 명성을 이어나갈 새로운 홍보마케팅 환경을
맞아 그 해결 방향을 고민해 볼 원년이 되었으면 한다. 좀 더 새로운
세대와 소통할 수 있는 새로운 PR과 만나는 한 해가 되길 바란다.

예술의전당, 30년

초판 발행일
2018년 11월 29일

발행처
예술의전당
06757 서울시 서초구 남부순환로 2406
tel. 02 580 1300
fax. 02 580 1054
email. pr@sac.or.kr
www.sac.or.kr

발행인 사장 고학찬
편집인 경영본부장 태승진

편집장 홍보부장 송성완
기획 홍보부 김경민, 박경복

편집 류동현, 서정임
디자인 Workroom
인쇄 (사)한국장애인문화콘텐츠협회

ISBN 978-89-88201-20-6 03600
가격 25,000원

이 도서의 국립중앙도서관
출판예정도서목록(CIP)은 서지정보유통
지원시스템 홈페이지(seoji.nl.go.kr)와
국가자료종합목록시스템(www.nl.go.kr/
kolisnet)에서 이용하실 수 있습니다.
CIP제어번호: CIP2018034144